Les mots sans sépulture

L'écriture de Raharimanana

P.I.E. Peter Lang

Bruxelles · Bern · Berlin · Frankfurt am Main · New York · Oxford · Wien

Documents pour l'Histoire des Francophonies

Les dernières décennies du XXe siècle ont été caractérisées par l'émergence et la reconnaissance en tant que telles des littératures francophones. Ce processus ouvre le devenir du français à une pluralité dont il s'agit de se donner, désormais, les moyens d'approche et de compréhension. Cela implique la prise en compte des historicités de ces différentes cultures et littératures.

Dans cette optique, la collection « Documents pour l'Histoire des Francophonies » entend mettre à la disposition du chercheur et du public, de façon critique ou avec un appareil critique, des textes oubliés, parfois inédits. Elle publie également des travaux qui touchent à la complexité comme aux enracinements historiques des francophonies et qui cherchent à tracer des pistes de réflexion transversales susceptibles de tirer de leur ghetto respectif les études francophones, voire d'avancer dans la problématique des rapports entre langue et littérature. Elle comporte une série consacrée à l'Europe, une autre à l'Afrique et une troisième aux problèmes théoriques des francophonies.

La collection est dirigée par Marc Quaghebeur et publiée avec l'aide des Archives & Musée de la Littérature qui bénéficient du soutien de la Fédération Wallonie-Bruxelles.

Archives & Musée de la Littérature
Boulevard de l'Empereur, 4
B-1000 Bruxelles
Tél. +32 (0)2 413 21 19
Fax +32 (0)2 519 55 83
www.aml.cfwb.be
yves.debruyn@cfwb.be

Jean-Christophe Delmeule

Les mots sans sépulture

L'écriture de Raharimanana

Collection « Documents pour
l'Histoire des Francophonies / Afriques »
n° 29

Remerciements à l'équipe d'accueil ALITHILA (Analyses Littéraires et Histoire de la Langue) de l'université de Lille 3 pour son soutien financier.

La collection « Documents pour l'Histoire des Francophonies » bénéficie du soutien des Archives & Musée de la Littérature.

© P.I.E. PETER LANG s.a.
Éditions scientifiques internationales

Bruxelles, 2013
1 avenue Maurice, B-1050 Bruxelles, Belgique
www.peterlang.com ; info@peterlang.com

ISSN 1379-4108
ISBN 978-2-87574-070-0
D/2013/5678/62

Ouvrage imprimé en Allemagne

Information bibliographique publiée par "Die Deutsche NationalBibliothek"

"Die Deutsche NationalBibliothek" répertorie cette publication dans la "Deutsche Nationalbibliografie"; les données bibliographiques détaillées sont disponibles sur le site <http://dnb.d-nb.de>.

à ma Lubra…

Illustration de Valérie Delwaele

Table des matières

Écrire en douleur
Et nu face à la mer, j'énumère mes amours amères
Et mes heures de lassitude
Et mes heures d'écœurement
Et nu face à la mer, me souvenir, me remémorer
De mes morts à jamais perdus, m'essouffler en vaines prières
De mes songes mille fois émiettés, me perdre en illusoire quête

Raharimanana, *L'Arbre anthropophage*, Paris, [Gallimard], éditions Joëlle Losfeld, coll. « Littérature française », 2004, p. 234.

Nul ne saute par-dessus son ombre.
Nul ne saute par-dessus sa source.
Nul ne saute par-dessus la vulve de sa mère.

Pascal Quignard, *Les Ombres errantes*, Paris, [Grasset & Fasquelle, 2002], Gallimard, coll. « Folio », 2004, p. 24.

Il est temps désormais pour moi de crier
D'arracher de ma voix le masque du mot

« Déposition de Bertolt Brecht devant un tribunal militaire (1967) », cité par Mahmoud Darwich dans *Pourquoi as-tu laissé le cheval à sa solitude ?* [Poèmes traduits de l'arabe (Palestine) par Elias Sanbar], [Riad El-Rayyes Books Ltd, 1995], Arles, Actes Sud, 1996, p. 114.

Introduction

« Et dans la bouche, dans la bouche, dans la tombe, le goût de toutes les colères, le goût de tous ces malheurs qui n'ont su découvrir les mots qu'il fallait pour se décrire. »[1]

Quand une écriture prend en charge toutes les apories de la littérature et qu'elle cultive en son noyau les élancements du vide, les arrachements des sens et les hallucinations les plus déjouées, alors se produit cette tension inattendue, ce surgissement d'un texte composite, mais si cohérent, ce brusque détour qui relance les questions qui se posent à la littérature francophone en particulier, et à travers elle, comme en refus de séparation, à la littérature tout court. Car enfin, n'y aurait-il pas un paradoxe à revendiquer pour de nombreux auteurs africains ou antillais le statut d'écrivain tout en n'admettant pas la spécificité de la littérature et en exigeant d'eux qu'ils remplissent une mission autre qu'esthétique ? Et comment se ferait-il que l'esthétique soit à ce point dénaturée, pour qu'elle apparaisse dépossédée de puissance et dénuée de relations ? Dans le refus de soumission qui fait résonner son écho dans toute l'œuvre de Raharimanana se coupe et se découpe une trahison nourricière qui rend à chaque lieu d'origine son point de déséquilibre fondateur, son toujours avant-dernier propos, déjà effacé par l'idée même du prochain. Se retirer, c'est un peu préparer son retour. Mais dans un lieu qui n'est pas celui que le tracé des frontières a voulu enclore. Dans ce sens, la parole de Jean-Luc Raharimanana est proche de celle d'Aimé Césaire qui réinvente son pays natal ou de Dany Laferrière qui interroge l'énigme. Dire Madagascar, mais véritablement la dire, la faire naître dans ses dimensions multiples, et nouer les sentiments qui font de la colère un geste et du geste une poétique :

> Écrire 1. / Territoires d'écriture la nuit quand l'espace s'étire et que les limites se font floues, quand le regard s'efface et quand du silence des cris qu'on égorge se recrée le monde. Dans les pas du hasard souvent pour y semer ma déraison et y tisser un récit où m'étendre, me méfier de la narration et me dire sans lien aux mots qui m'aliènent, sortir du silence et exister le temps d'une scansion, d'un mouvement, d'un souffle, territoires tenus sur un fil, le temps de me faire funambule, le vide autour pour me transfigurer…[2]

[1] Raharimanana, *Chaland sur mer*, in *Lucarne*, Paris, Le Serpent à Plumes, 1996, p. 123.
[2] Raharimanana, *Les Cauchemars du gecko*, La Roque d'Anthéron, éditions Vents d'ailleurs, 2011, p. 96.

Chez Raharimanana, toute pensée est celle de l'écriture. Non pas celle qui retranscrit, qui viendrait après le monde, pour en décrire les qualités et les structures, mais celle qui cohabite avec lui en le créant par les mots, fût-ce pour se délier d'eux, pour mieux déceler les éclairs de l'indicible. Le réel, chez lui, est aussi celui d'un au-delà qui se soustrait à l'œil pour mieux en appeler aux abîmes : « L'encre qui ne trace pas sur l'invisible ne songe qu'à crypter l'illusion. »[3]

On comprend mieux les malentendus qui peuvent parfois naître d'une telle perception. Car elle échappe à toute exigence autre que la sienne, dans sa propre dynamique et dans son propre trajet. Elle est définitivement inaliénable, car possédée uniquement par la langue, ici éclatée, virulente, affolée, sans cesse basculée sur le vide, mise à vif au sens le plus littéral de l'expression. Souvent douloureuse, elle affronte tous les vertiges et tous les éclatements. Ceux des os, ceux des rêves et des visions. Les éléments tournoient dans l'œil de l'auteur. Pluies et orages vont dévaster les terres, pour provoquer mille métamorphoses. Car le minéral deviendra animal, la chair deviendra boue et le sel sera celui d'un corps à boire. Ainsi les formes qui se dissolvent marquent par leurs mutations la chorégraphie des imaginaires. Ceux qui sont liés à la naissance des peuples, ceux qui sont murmurés dans les légendes ou chantés dans les opéras et les récits oraux. Le prêtre Jean peut côtoyer les ondines, les mythes fondateurs, les témoignages des voyageurs européens. S'il faut écaler l'œuf, ce serait celui de Monsieur de Flacourt, cet administrateur colonial du dix-septième siècle à qui l'on doit *l'Histoire de la grande Isle Madagascar*[4]. L'inscription de son récit dans un corpus plus vaste, qui regroupe aussi bien les légendes malgaches que les textes des colons et des missionnaires, les références les plus anciennes aux

[3] *Ibid., loc. cit.*

[4] Flacourt, Étienne de, *Histoire de la Grande Isle Madagascar*, [1ʳᵉ édition 1658]. Étienne de Flacourt fait allusion à un oiseau qu'il nomme *Vouron patra* : « c'est un grand oiseau qui hante les *Ampatres* et fait des œufs comme l'autruche ». Il faut le différencier du *Vouron amboua* qui « est un oiseau qui pronostique malheur ». Il crie la nuit comme un petit chien ou se plaint comme un enfant nouveau-né. » L'édition citée est commentée par Claude Allibert. *Histoire de la Grande Isle Madagascar*, Paris, Inalco-Khartala, 2007, p. 235-236. Claude Allibert précise que l'oiseau évoqué par Flacourt pourrait correspondre à celui décrit par Ruelle : « Ruelle, peu d'années plus tard, fait état d'un monstre qui pourrait bien être un des derniers survivants : *L'on y rencontre des dragons ailés épouvantables... Étant un jour à la chasse avec un soldat qui m'y accompagnait, nous en vîmes un au pied d'un arbre qui s'éleva en l'air aussitôt qu'il nous eût aperçu (sic), avec un sifflement horrible et les yeux plus rouges que du feu* » (p. 549). Le récit d'Étienne de Flacourt, sa description des hommes et des coutumes, des animaux et des langues correspond à la vision du XVIIᵉ siècle. Il fallait à la fois installer la domination française, revenir avec des « curiosités » qui seront offertes au Roi de France et proposer, dans les récits de voyage, des tableaux légendaires et mythologiques. Cette approche sera au cœur de *L'Arbre anthropophage.*

essais les plus récents, confère aux textes de Raharimanana un statut exceptionnel. En effet, ceux-ci sont traversés par les sources multiples que l'auteur malgache utilise, et par le jeu même des ouvertures et des échanges en font des ensembles singuliers. Car Jean-Luc Raharimanana puise dans une matière protéiforme, qui fait de l'écartèlement un signe distordu et tremblant. Les entretiens qu'il accorde sont autant de preuves qu'une distance, qui pourrait être conçue comme une béance, s'impose entre le commentaire fait par l'auteur sur son travail et les textes qu'il rédige[5]. Violents, paradoxaux, chargés d'une tension qui se condense et explose, ils affrontent tous les obstacles de la langue, quand elle se nourrit des souffrances du monde et qu'elle puise en racines ses propres dépassements. Quand elle projette ses défaillances et fait l'expérience des limites, là où se dit l'indicible, mais aussi là où celui-ci soustrait à la logique les points d'appui qui serviraient une architecture du sens. Et pourtant, le sens est là, malmené, saturé par les excès qui le contrarient pour mieux le faire bondir. Alors de la concentration des forces hostiles, des passions et des pulsions, surgit le déchirement muet, ou, comme en équivalence, hurlé, qui résonne sur les parois de la pensée. Écrire sur la terre, écrire sur l'eau, marquer le feu sur les chairs et murmurer que le moment de l'aveu est aussi celui de l'épuisement, que chaque tentative liée à la révélation est inévitablement celle de son propre achèvement :

> J'ai écrit sur les flammes ces mots qui jamais ne t'atteindront. J'ai écrit sur ces flammes mes mots qui n'étaient déjà plus que cendres. Je t'ai parlé de mort. Je t'ai parlé de guerre. De désespérance et de noirceur. Les flammes sont montées plus haut encore, mais elles n'ont pas rejoint le soleil...
> Je m'arrête là.[6]

Dans l'œuvre de Jean-Luc Raharimanana se joue une partie subtile, mais aussi, brutale, déroutante. Qu'il s'agisse de ses textes, de ses prises de position publiques ou de ses ancrages malgaches, rien ne sera simple. Avec lui, le mot « choquant » reprend ses droits : est choquant ce qui fait se percuter des éléments d'une nature telle qu'elle libère une énergie inattendue. Et ce n'est ni la morale ni l'exposition de la violence qui sont ici en cause, mais bien cette interpellation faite à la langue. Ni les analyses binaires de la diglossie, ni les problématiques de l'engagement, ni les ultimes exhortations à la légitimité ne trouveront leur point de stabilité. Au mieux, ces interrogations, souvent mises en scènes par l'auteur lui-même, seront déviées de leur objet, et souvent privées de leur support. Car tout ici est déséquilibre, anamorphose, dépliement et

[5] Ces entretiens seront évoqués par la suite, car ils constituent une parole de l'écart qui éclaire les innovations et les hybridités caractéristiques de l'œuvre.

[6] Raharimanana, *Lettre à la bien-aimée*, in *Terreur en terre tiers (2ᵉ époque), Rêves sous le linceul*, Paris, Le Serpent à plumes, 1998, p. 55.

repliement, mise à jour de l'obscurité quand il s'impose d'y vivre et de s'y taire et quand chaque tentative d'isolement n'est que l'hypothèse exposée à tous d'une solitude inconciliable : « Voici la nuit, voici mon univers. C'est un univers de silence. De silence, oui ! On écoute le silence comme on écoute une femme murmurer "je t'aime". [...] Je suis seul au milieu de cette place déserte. Derrière, il y a le mur immense. Il écrase. »[7]

Combien déjà se met en place la torsion du corps. Celui des mots et celui du texte. Celui des hommes, rejetés par la mer, offerts au racisme, déchirés sur la saillie des rochers. Mais n'est-ce pas le même, dans un entre-deux permanent, comme différé ? En quelque sorte le refus d'un pacte illusoire fondé sur la coïncidence des « je », le contournement ironique de la biographie quand elle déjoue la possibilité d'envisager que l'auteur soit identique au narrateur et le narrateur au personnage. Parce que ce sont les postures mêmes de l'écrivain, du narrateur et du personnage qui seront mises en doute, dans un effacement ludique et agressif. Ni l'un ni l'autre, ni le troisième ne seront précisément définissables. Une écriture qui perd pied, qui se dissout dans l'eau et la boue, et qui fait peut-être entendre ce qui du langage du fou peut prendre matière, mettant ainsi en harmonie les positions de Derrida et de Foucault sur le sujet[8], ou pour ironiser sur la perte de toute parole. Le style de Jean-Luc Raharimanana n'est-il pas justement celui qui traverse et est traversé par ce mouvement irrationnel, cette fantasmatique collaboration des sphères jadis séparées les unes des autres ? L'hérésie ne tient-elle pas à cet égarement du réel, du symbolique et de l'imaginaire (RSI) quand il est comme une gomme et que cette gomme efface la possibilité d'une classification ? Car au moment où l'auteur fait surgir la tradition et les proverbes, les légendes et les hainteny[9] il nous conduit dans un ailleurs qui ne permet plus d'opposer une quelconque modernité à une quelconque tradition, mais au contraire qui les nourrit et les vivifie par

[7] Raharimanana, *Nuit*, in *Lucarne, op. cit.*, p. 87-88.

[8] Pour approfondir la question qui ici n'est pas anodine, se référer au livre de Shoshana Felman, *La Folie et la chose littéraire*, Paris, éditions du Seuil, coll. « Pierres vives », 1978, en particulier le chapitre philosophie et folie, p. 35-55. La question est bien de savoir s'il est possible de parler du silence de la philosophie à propos de la folie, ou s'il est possible de « parler la folie » de l'intérieur et non plus de parler *de* la folie. Si effectivement écrire impose une normalité, ce qui est troublant chez Jean-Luc Raharimanana c'est justement cette plongée dans une langue de l'au-delà de la raison, une langue qui n'est plus exactement la langue française, mais qui est devenue la sienne.

[9] Pour Jean Paulhan : « Le mot *hain-teny* [...] signifie exactement : "science des paroles". Il est un terme très général ; et s'applique aussi bien à tout un ensemble de poésies qu'à une poésie isolée. » Paulhan, Jean, *Les Hain-Teny Merinas, poésies populaires malgaches*, Paris, éditions Paul Geuthner, 1913, p. 3. Dans le glossaire proposé par Didier Mauro et Émeline Raholiarisoa, ils sont simplement définis comme « poésie en prose ». *Madagascar. Parole d'ancêtre Merina. Amour et rébellion en Imerina*, Fontenay-sous-Bois, Anako éditions, coll. « Parole d'ancêtre », 2000, p. 144.

réciprocité, inaugurant un espace littéraire qui n'est ni exactement celui de la littérature francophone africaine, ni celui de la littérature occidentale[10]. Avant d'évoquer un proverbe malgache : « nous étions dans le noir du ventre, nous naissons pour vivre de soleil et de lune, nous retournerons dans le noir de la tombe »[11], Raharimanana n'hésite pas à citer Blanchot pour expliquer sa démarche artistique : « J'aimerai dire comme Maurice Blanchot : "Que ce qui s'écrit résonne dans le silence, le faisant résonner longtemps, avant de retourner à la paix immobile où veille encore l'énigme." »[12]

Sans cesse se mêleront les fils de sa culture. Celle, complexe et hétérogène de son île natale, celle de l'histoire coloniale et de l'Afrique, celle de la littérature française. Il ne faut pas oublier que le père de Jean-Luc Raharimanana a été universitaire et que lui-même a étudié les lettres en France. Tout comme il faut éviter de confondre l'homme qui s'exprime sur les événements de 1947, les élections ou l'enlèvement de son père par les hommes de Ravalomanana en 2002 et l'écrivain qui invente une écriture et une langue qui lui appartiennent. Quand Maurice Blanchot estime que :

> Le récit n'est pas la relation de l'événement, mais cet événement même, l'approche de cet événement, le lieu où celui-ci est appelé à se produire, événement encore à venir et par la puissance attirante duquel le récit peut espérer, lui aussi se réaliser. [...] Le récit est mouvement vers un point, non seulement inconnu, ignoré, étranger, mais tel qu'il ne semble avoir, par avance et en dehors de ce mouvement, aucune sorte de réalité, si impérieux cependant que c'est de lui seul que le récit tire son attrait, de telle manière qu'il ne peut même « commencer » avant de l'avoir atteint, mais cependant c'est seulement le récit et le mouvement imprévisible du récit qui fournissent l'espace où le point devient réel, puissant et attirant.[13]

Il ne fait que libérer la littérature (francophone) des biais qui la menacent, lui offrant par là même la possibilité de renouer avec l'histoire et la politique.

Là où Raharimanana cueille et recueille se fondent en unité disparate les alluvions hétéroclites qui enrichissent le socle de sa démarche. L'écriture y côtoie l'oralité, se refusant à une classification qui se voudrait purement chronologique. Ici elle ne succède pas à l'oral, elle plane

[10] Peut-être parce qu'il n'y a pas plus de littérature africaine que de littérature occidentale, et que dans la volonté d'unification se trahit le désir de négation des diversités et des complexités.

[11] Raharimanana, Jean-Luc, *Écritures et imaginaires*, in *Interculturel*, Lecce, Alliance française, coll. « Argo », n° 3, 2000, p. 155.

[12] *Ibid., loc. cit.*

[13] Blanchot, Maurice, *Le Livre à venir*, Paris, Gallimard, coll. « Folio/essais », [1959] 1986, p. 14.

19

sur lui, en lui, suggérant des interdits qui seront inévitablement transgressés. Car le sacré, qui devrait rester silencieux, est peu à peu exposé. L'écriture confirme Raharimanana :

> [...] n'est pas le domaine de l'invention individuelle dans l'ancienne société malgache ; l'écriture, à travers le sorabe, relève du « sacré », de la « vérité essentielle » du clan. Par l'écriture, c'est toute la société qui s'exprime. De fait, l'histoire de Madagascar était dans les *sorabe*, l'écriture des devins guérisseurs. Ils contenaient la sagesse, la culture, l'histoire des populations ou des clans, de la société en général. L'écriture était réservée à une vingtaine de personnes au maximum à l'intérieur d'une même génération. [...] L'écriture, c'est la collectivité qui l'apporte, et si c'est l'individu qui se met à exprimer ses propres tourments, c'est comme s'il met sur la place publique ses propres folies.[14]

Au-delà de la vérité historique et anthropologique présente dans cette affirmation, se dit essentiellement le paradoxe d'une démarche individuelle qui se présente comme inacceptable, sauf si elle réussit à intégrer deux mondes incompatibles en créant une position absolument novatrice, qui permettrait à un jeune auteur (en 2000, Jean-Luc Raharimanana n'a que 33 ans) de ne pas être simplement considéré comme ayant été dévoyé par la culture occidentale et l'individualisme qu'elle développe, ni comme une de ces vingt personnes initiées. S'il y a initiation, elle échappe à l'ancrage natal tout en le respectant, et se déploie dans une esthétique qui ne correspond à aucun cadre préétabli. Ou Jean-Luc Raharimanana est un dépositaire de l'écriture traditionnelle, ou il est un écrivain français, ou il n'est rien de tout cela en inventant une forme de transgression qui ne détruit pas, mais qui suscite une dynamique insaisissable, qui illustre bien ce que Foucault disait des hétérotopies :

> Il y a également, et ceci probablement dans toute culture, dans toute civilisation, des lieux réels, des lieux effectifs, des lieux qui ont dessiné dans l'institution même de la société, et qui sont des sortes de contre-emplacements, sortes d'utopies effectivement réalisées dans lesquelles les emplacements réels, tous les autres emplacements réels que l'on peut trouver à l'intérieur de la culture sont à la fois représentés, contestés et inversés, des sortes de lieux qui sont hors de tous les lieux, bien que pourtant ils soient effectivement localisables. Ces lieux, parce qu'ils sont absolument autres que tous les emplacements qu'ils reflètent et dont ils parlent, je les appellerai, par opposition aux utopies, les hétérotopies[15]

14 Raharimanana, Jean-Luc, *Le Rythme qui me porte*. Entretien avec Raharimanana, [propos recueillis par Antonella Colletta], in *Interculturel*, n° 3, *op. cit.*, p. 164-165.

15 Foucault, Michel, *Dits et écrits 1984. Des Espaces autres*, (conférence au Cercle d'études architecturales, 14 mars 1967), in *Architecture, Mouvement, Continuité*, n° 5, octobre 1984, p. 46-49.

Michel Foucault considère qu'il y a deux sortes d'hétérotopies ; les lieux de crise dans les sociétés qu'il nomme « primitives » et les lieux de déviance. De ce point de vue Jean-Luc Raharimanana occupe une place particulière. Non seulement il ne détruit pas les liens initiaux, bien au contraire, en multipliant les situations de crise, il les renouvelle. C'est pour cette raison qu'il fait sans cesse appel aux formes traditionnelles malgaches. Mais en intégrant une dérive qui met en question les normes. Car la norme ne peut sans doute survivre que grâce aux transgressions qui la motivent. Ces « folies » qu'il évoquait lui sont propres, mais de ne pas l'être tout à fait, de se donner comme en partage. Prendre en lui, ressentir une vibration collective et lui insuffler une vie qui, comme par effraction, se dilate et s'exprime. La folie ici révélée est aussi une folie communiquée. Entre l'individu et la collectivité, il y aurait la prise de conscience de présences gommées, mais effectives : « À Madagascar, j'ai observé les enfants des rues, j'étais très sensible à ça, je les ai regardés dans les rues et j'ai essayé de comprendre comment était leur vie. Et effectivement, lorsque je suivais ces enfants-là, fatalement, j'arrivais à la mère, et la mère, souvent la mère était au bord de la folie… »[16]

Plutôt que Narcisse (évoqué par l'auteur), la présence qui s'impose est celle de Césaire. Celui du *Cahier d'un retour au pays natal* ; celui qui dans la distance et la proximité voulait faire de l'oxymore et de la dénégation le chemin qui va vers l'expression de la révolte. La misère et l'humiliation : « […] les Antilles qui ont faim, les Antilles grêlées de petite vérole, les Antilles dynamitées d'alcool, échouées dans la boue de cette baie, dans la poussière de cette ville sinistrement échouées »[17] exhibées comme des pustules et des plaies chez Césaire, sont bien proches de celles décrites par Jean-Luc Raharimanana :

> Il y a un cadavre près du bac à ordures, il y a des chiens qui creusent, creusent avec leurs pattes décharnées. Il y a des épluchures de pommes pourries qui s'accrochent à leurs poils, poils qui se hérissent maintenant. La meute s'entre-déchire près du cadavre. Un os passe d'une gueule à une autre. Les crocs se serrent d'une mâchoire à une autre. Le cadavre est bientôt recouvert d'ordures, peint d'un liquide verdâtre, tatoué de traces de pattes. Déchets, excréments, résidus, rognures de carton, de papiers, autant de linceuls qui recouvrent le corps nu, boursouflé, du cadavre.[18]

Mais quand Césaire criait « Faites de ma tête une tête de proue/et de moi-même, mon cœur, ne faites ni un père, ni un frère,/ni un fils, mais

[16] Raharimanana, Jean-Luc, *Le Rythme qui me porte*, in *Interculturel*, n° 3, *op. cit.*, p. 165.

[17] Césaire, Aimé, *Cahier d'un retour au pays natal*, Paris, Présence Africaine, coll. « Poésie », [Revue *Volontés*, 1939] 1983, p. 8.

[18] Raharimanana, *Lucarne*, in *Lucarne, op. cit.*, p. 59.

le père, mais le frère, mais le fils,/ni un mari, mais l'amant de cet unique peuple »[19], il s'imposait comme le représentant unique de la révolte, non plus l'homme isolé qui ressent la souffrance de son île, mais celui qui a échappé au destin individuel pour devenir le symbole de la rébellion. Devenu « le » Nègre il peut, non pas s'ériger en héros ou en sauveur, mais bien en signe quasi christique. Jean-Luc Raharimanana, lui, ne clame pas positivement sa destinée. Il semble plutôt être désemparé, perclus. Là où se concentre la douleur, elle ne libère qu'un désespoir sans portée utopique ni prophétique. Comme il l'écrit dans *Rêves sous le linceul* : « *Je coule en désespérance...* »[20] S'il y a mysticisme, il ne peut être ni le récit d'une révélation libératrice, ni le partage programmatique d'une révolution à venir. L'être, ici, est toujours en dehors. Il voit et il est vu. Il est frappé, humilié, rejeté aux confins de la solitude la plus absolue. Mais il n'intègre pas la communauté. Les marginaux, les déclassés, les abandonnés de l'histoire ressemblent aux narrateurs insaisissables qui traversent les récits. Il y reste toujours une part d'impuissance qui rend à l'enfant sa portée étymologique : l'enfant c'est bien *L'infans*, celui qui ne parle pas. Contrairement à ce qui peut apparaître au premier abord, les livres de Jean-Luc Raharimanana ne sont pas performatifs, ils ne sont pas politiques au sens de la clameur et de l'injonction[21], mais bien parce qu'ils refusent aux énoncés toute velléité de prise de pouvoir. Le cœur de leur puissance est dans l'indécision et l'indétermination, dans le refus de toute légitimité qui révèle la part négative de la littérature pour penser avec Blanchot : « *Que la littérature soit illégitime, qu'il y ait en elle un fond d'imposture, oui, sans doute. Mais certains ont découvert davantage : la littérature n'est pas seulement illégitime, mais nulle, et cette nullité constitue une force extraordinaire, merveilleuse, à la condition d'être isolée à l'état pur.* »[22]

Alors sans doute ne reste-t-il qu'une forme de silence. Ce silence, Raharimanana ne cesse paradoxalement d'en parler, de le dire. Mais pour en renforcer la tension interne. Celui qui le pousse à écrire : « Crier. Mais une grosse boule dans la gorge, liquide froid pétrifiant le sang, empêche de hurler. »[23] Comment ne pas penser à Munch, à cette panique devant l'insupportable ? Il y aurait donc un espace de l'écriture

[19] Césaire, Aimé, *Cahier d'un retour au pays natal, op. cit.*, p. 49.

[20] Raharimanana, *Lettre à la bien-aimée*, in *Rêves sous le linceul, op. cit.*, p. 26.

[21] On peut être surpris par les réactions parfois violentes du public lors des représentations des pièces de Jean-Luc Raharimanana. Ou bien il faudrait considérer que les raisons évoquées ne sont pas les bonnes, et que le rejet est lié à une compréhension véritable des enjeux esthétiques et des questionnements ontologiques.

[22] Blanchot, Maurice, *La Littérature et le droit à la mort*, in *La Part du feu*, Paris, Gallimard, 1949 [2009], p. 294.

[23] Raharimanana, *Ruelles*, in *Lucarne, op. cit.*, p. 34.

et un autre de la parole. Il y aurait un lieu pour afficher l'horreur faite aux hommes et un autre où il faudrait se recueillir. Il y aurait un désir de paix et un déchaînement de violence. Tout cela au même instant, dans les mêmes mots, dans une simultanéité constructrice, mais aussi destructrice, quand la forme est aussi celle de l'informe. Bien au-delà des débats entre la tradition et la place de l'écriture à Madagascar, entre l'appartenance à un pays dit d'origine et une circulation des imaginaires, se disent toutes les sources qui abreuvent le fil de l'œuvre. Cela peut parfois donner l'impression que l'auteur énonce des contradictions. Comment peut-il à la fois affirmer que « Si l'Afrique voulait reconquérir son identité, elle commencerait à la faire dans sa langue, dans ses langues »[24] et critiquer le besoin d'ancrage identitaire ? Mais la contradiction n'est qu'apparente. Car ce qui est appréhendé est une instabilité définitive, qui renvoie aux diversités de la pensée malgache tout autant qu'à la rupture due à la colonisation. La nature du lien est d'être déchirée, dans une discontinuité qu'il faut tenter de saisir. L'unité est d'emblée fissurée, et la compréhension du multiple est devenue celle du chaos, mais d'un chaos qui n'est pas maîtrisé, qui ne fait que se développer et proliférer à l'infini, fût-il celui de la perception de son propre corps. La mutilation est à la fois celle que les hommes ont subie, par exemple lors du génocide rwandais, et celle qui hante la réflexion esthétique et ontologique de Raharimanana. Quand il évoque le travail de Rachid Ouramdane,[25] il s'associe à toutes les références que le danseur fait siennes, au sens le plus fort du terme, et sonde ce qui devrait être dit tout en demeurant secret. Comment parler de ce qui devrait être tu, comment écrire ou danser sur, ou plus encore, au centre de cette scène qui inévitablement deviendra une géométrie transgressée :

> Délivrer la voix dans sa nudité totale. Dans un noir où seuls les timbres de la voix vibrent, où seules les hésitations de cet homme qui parle donnent un espace d'imaginaire tandis que la musique, infernale, emplit tout, électrique, guitare. Je suis toujours très gêné en fait, mais d'une vraie gêne... *C'est juste que je ne sais pas par où commencer pour le dire. Comment danser sur ces mots ?* Comment danser sur le Rwanda ? Quand des corps ont jonché la terre par milliers ? Quand l'odeur a empli l'âme et fait détester les vêtements

[24] Raharimanana, Jean-Luc, *Écritures et imaginaires*, in *Interculturel*, n° 3, *op. cit.*, p. 162.

[25] En janvier 2012, Rachid Ouramdane parlait ainsi de son travail : « J'ai repensé à ce voyage au Vietnam que j'avais fait il y a quelques années pour *Loin...*. À ce village nommé Lai-Châu, en passe d'être enseveli par les eaux. J'ai repensé à ces habitants qui, quand on leur parlait de Lai-Châu, demandaient *"lequel des deux ?"* parce qu'une copie conforme du village était en train d'être construite ailleurs pour reloger les gens. [...] J'ai pensé à la façon, sur le plateau, de créer des mirages, de jouer des apparitions et des disparitions. J'ai pensé à Maguy Marin qui a construit sa pièce *Salves* sur ce principe rythmique. » www.rachidouramdane.com.

qu'on porte ? Car fibre et tissus captent l'odeur. Car fibres et tissus rappellent à chaque instant les corps qui pourrissent. J'avais peur dans cette salle. La même peur qui m'avait assailli quand au Rwanda, avec d'autres écrivains, une jeune fille, à peine adolescente, nous a posé la question : « *Et vous venez ici pour faire de nous une fiction ? Et vous venez ici après que tout soit fini ? Que les machettes ont achevé leurs œuvres et que les plumes commencent les leurs ?* » Que faire de l'esthétique face à la laideur de l'Histoire ? Est-il possible de contempler le corps du danseur/danseuse et en éprouver du plaisir en sachant fort bien que c'est une danse qui puise sa source dans les corps découpés, souillés, violés, la machette qui a chanté ? *Je crois que c'est un souvenir qui déborde de ce que les mots sont prévus pour exprimer. Les mots seulement ? Tout langage. Danse ou autre.*[26]

Et malgré cela, à cause de cela, tenter cette expérience, cette immersion dans l'immensité du langage, comme un arrachement à l'impossible. Plonger la plume dans la plaie et faire du calame le réceptacle du sang[27]. C'est pour cette raison que Raharimanana ne peut pas être l'homme des anathèmes. Il connaît trop les risques qui leur sont liés. Il a trop constaté les aveuglements qui frappent ceux qui sont persuadés de détenir une vérité. Et contrairement à Ahmadou Kourouma qui dans sa préface au livre de Boniface Mongo-Mboussa déclare : « *Nous écrivons une littérature d'une mauvaise conscience, la littérature de la mauvaise conscience de l'Occident et de la France* »[28] lui, écrirait plutôt une littérature de toutes les mauvaises consciences, y compris et en premier lieu la sienne, en particulier une littérature de l'héritage impossible quand celui-ci sature l'être des falsifications et des fabulations historiques. C'est bien l'origine qui fuit et se soustrait, rendant dérisoire la revendication à une pureté quelconque :

> On [les Malgaches] est arrivé sur cette Île, on a inventé une mythologie : les Malgaches seraient nés de la Fille de Dieu et du Premier Homme créé. Ou plus rationnellement, ils seraient des Asiatiques. Et l'on se met à magnifier la gloire, la grandeur de ces civilisations orientales. Et l'on se met à refuser notre part africaine. [...] Récemment, j'ai découvert que le mot olona qui désigne l'homme chez nous vient du malais et en malais, ce mot signifie esclave.[29]

[26] Raharimanana, *Faire fiction de la violence*. Réaction de l'auteur au travail de Rachid Ouramdane, les éditions du mouvement, date de publication le 09/12/2009. http://www.mouvement.net/ressources-212814-faire-fiction-de-la-violence.

[27] Il ne s'agit pas ici d'une réflexion lyrique, mais bien d'une constatation. Le sang et l'eau, l'encre et la salive, tous les fluides qui vont abreuver les textes.

[28] Kourouma, Ahmadou, [préface], Boniface Mongo-Mboussa, *Désir d'Afrique*, [postface Sami Tchak], Paris, Gallimard, coll. « Continents noirs », 2002, p. 9.

[29] Raharimanana, Jean-Luc, entretien avec Boniface Mongo-Mboussa, *Les revers de notre civilisation*, Africultures, n° 43, décembre 2001, disponible sur le site www.africultures.com.

L'esclavage, qu'il soit le fait des rois malgaches ou des Français lui est insupportable. Et surtout sont insupportables les mensonges qui travaillent comme autant d'occultations et d'enfouissements. Pour lui, il faut dire, transcrire, tout dire et tout transcrire, interrogeant par là le statut de ce « tout ». Même si cette nécessité et ce rejet des nébuleuses mythologiques aboutissent au silence médusé ou à la parole débridée : « [...] notre royaume n'est construit que sur des mythes, sur des mensonges, que dans l'aveuglement des autres mondes. »[30]

Ses critiques virulentes adressées à l'Occident ne peuvent être comprises que si elles sont reliées à cette volonté de ne jamais cautionner une vision idyllique de la société malgache qui aurait précédé la colonisation. Toutes les formes d'injustice doivent être explorées :

> Pendant longtemps, on a présenté le système de caste de manière assez malhonnête – je précise bien qu'il s'agit de caste et non de race. Disons qu'il y a trois castes. Les nobles, les hommes libres et les esclaves. Mais comme je le disais plus haut, on présentait l'esclave comme un membre à part entière de la famille. Néanmoins, il n'a pas droit au tombeau alors que celui-ci joue un rôle hautement symbolique à Madagascar : quand on meurt, c'est grâce aux funérailles qu'on devient un ancêtre, un ancêtre protecteur, ancêtre de référence à qui on destine un culte. Les esclaves, eux, sont enterrés à la sauvette ou laissés à l'abandon : aucunes funérailles, aucun accompagnement dans la mort. Pour moi, c'était quelque chose qu'il fallait absolument représenter, il fallait mettre en évidence cette structure de la société malgache qui existe encore aujourd'hui.[31]

Mais son projet est à la fois plus humble et plus ambitieux. Il s'agit, bien sûr, de s'inscrire dans ce mouvement présent qui permet aux écrivains de l'océan Indien ou de Djibouti de s'émanciper des règles strictes de la littérature francophone, dont les objectifs identitaires, parfaitement compréhensibles à l'époque d'Hampâté Bâ ou de Senghor deviennent parfois des carcans, de s'échapper sans oublier les grandes revendications de Dib, de Kourouma ou de Césaire inscrites comme sillons dans les mentalités, de ne pas s'engouffrer dans les mêmes colères, si compréhensibles soient-elles, que certains tenants d'une créolité qui risque parfois de se refermer sur elle-même au lieu de s'ouvrir et de mériter ce qu'en dit Édouard Glissant : « Ils disent que créolisation est vue générale, après quoi on gagnerait, ou profiterait, à passer à des spécificités. C'est revenir à d'anciennes partitions, l'universel, le particulier, etc. Ils ne savent pas lire le monde. Le monde ne lit pas en eux. »[32]

[30] Raharimanana, Jean-Luc, *Écritures et imaginaires*, in *Interculturel*, n° 3, *op. cit.*, p. 159.

[31] Raharimanana, Jean-Luc, *Désir d'Afrique*, *op. cit.*, p. 148.

[32] Glissant, Édouard, *Traité du Tout-Monde. Poétique IV*, Paris, Gallimard, NRF, 1997, p. 242. Ce jugement exprimé par Glissant vise les Antillais, peut-être ceux qui ont

Les livres de Raharimanana savent lire le monde et le monde lit en eux. Sans cesse il cherche à réunir des extrêmes apparemment inconciliables. Mais peut-être ne le sont-ils que par l'approche qui en est faite. Son œuvre va sans cesse les dépasser. Comme Abdourahman Waberi, l'auteur djiboutien, qui se méfie des ancrages imposés il aurait pu déclarer :

> Au départ, les écrivains africains étaient à l'ère des essences données une fois pour toutes : l'Afrique, la négritude, la race, le Sénégal, le Congo, etc. À présent, on vit à l'ère du soupçon : on n'arrive plus à penser qu'on est exclusivement défini par ces essences. On n'est plus exclusivement sénégalais, mais sénégalais et autre chose…[33]

Mais dans le même temps, il ne peut pas exister sans recourir aux textes qui l'ont précédé et qui ont marqué la littérature malgache d'expression française. Jean-Joseph Rabearivelo et Jacques Rabemananjara en particulier seront toujours présents. Chez lui la désappropriation est aussi source de réappropriation.

Raharimanana n'est ni guérisseur, ni gardien de la civilisation, ni maître des écrits, il est écrivain. Impertinent, transgressif, il insiste aussi sur son désir de ne pas couper les liens qui l'unissent aux fondements de l'écriture dans la société malgache. Avec humour, mais comme en aveu masqué, il écrit dans *Ambilobe* :

> Je venais de sortir d'un entretien avec le roi des Antakarana, l'ethnie de ma mère – tu connais mon obsession, mon trouble, ma crainte, quand il s'agit d'évoquer tout ça, l'arrière grand-père maternel, maître de l'écrit du royaume, détenteur de l'histoire du clan, tu sais combien j'appréhende et souhaite à la fois rentrer dans cette histoire, interroger cette lignée…[34]

Peut-être ne peut-on retrouver que ce qui n'a jamais existé ? Et en conciliant des pratiques réputées antagonistes, Raharimanana innove en réinventant la tradition : « La rencontre de l'alphabet et de l'oralité ne sera alors qu'un juste retour à l'essence même de la civilisation. Chant et sens. Rythme et signification. L'homme sachant parler s'est mis à écrire. Il s'agit de réaliser la rencontre qui ne s'est pas faite entre les civilisations du livre et de l'oralité. »[35]

écrit *L'Éloge de la créolité*, mais il peut concerner tous les auteurs qui revendiquent leur authenticité.

[33] Waberi, Abdourahman A., *Abdourahman A. Waberi ou la transhumance littéraire*, in *Désir d'Afrique, op. cit.*, p. 102-103.

[34] Raharimanana, *Ambilobe*, *Nouvelles de Madagascar*, Paris, éditions Magellan & Cie, coll. « Miniatures », 2010, p. 11.

[35] Raharimanana, Jean-Luc, *Écritures et imaginaires*, in *Interculturel*, n° 3, *op. cit.*, p. 161.

Mais ce retour est celui de tous les impossibles. Souvent Jean-Luc Raharimanana tente d'expliquer sa démarche par des références à l'histoire, par l'usage qu'il aurait fait des contes malgaches ou par ses conceptions politiques de la colonisation et de la globalisation. Mais ses textes ne correspondent pas tout à fait à ses propos. Son univers est sans cesse en mouvement et tous les apports du passé ou du présent sont une matière active qu'il transforme en ce qui pourra être nommé *hybridations mensongères*[36]. Quand il décline les différentes pratiques orales de son île, n'est-ce pas pour mieux indiquer ce qui du glissement vital s'opère dans la transmission par la voix, d'une voix qui résonne aussi dans l'écriture quand les frontières entre le réel et l'imaginaire sont floues et que tant l'écriture que l'oralité sont suspectes :

> Il [cet imaginaire] est étroitement lié à la réalité. La réalité, quant à elle, ne se conçoit pas selon les limites du visible et du palpable. La magie est bien réelle, car elle influence bel et bien le quotidien des hommes […] Écrire est ainsi une transcription presque brute de l'homme dans toutes ses dimensions : historique, culturel, spirituel, magique… La notion de beauté ou d'esthétique y est secondaire. C'est à la parole de s'en parer !
>
> La parole mue en *hainteny*, art de la parole […]
>
> La parole mue en *ohabolana*, proverbe […]
>
> La parole mue en *sôva* : chant par l'absurde […]
>
> Mais surtout la parole en *lovan-tsofina*, héritage de l'ouïe, se fragmentant en *tantara* (histoire, mythe, récit), *angano* (conte, légende), *tafasiry*… (récit d'origine), etc.[37]

Curieuse énumération qui se veut quasi ethnographique, qui définit l'œuvre à partir des différentes formes de l'oral, et qui une fois énoncée se retourne sur elle-même pour désigner ces pratiques comme des mensonges, offrant à l'écriture une vérité soudaine et inattendue : « Mais cette beauté de la parole n'est que mensonge. »[38]

Jean-Luc Raharimanana évoque peut-être moins les règles et les fondements de ces pratiques orales que le jeu des imaginaires qui se libère et se déploie. C'est un chiasme entre l'écrit et l'oral que Raharimanana dessine, mais un chiasme incertain, en quelque sorte affolé, par la double présence de l'imaginaire et surtout par celle de l'autre. Comment penser ses propres pratiques quand l'altérité destructrice est venue provoquer une rupture définitive, un ébahissement sans retour, mais aussi une captation de cette voix dans un univers de l'errance et du détour, celui

[36] Lire à ce propos l'article qui est disponible sur www.latortueverte.com, « Les Hybridations mensongères ».

[37] Raharimanana, Jean-Luc, *Écritures et imaginaires*, in *Interculturel*, n° 3, *op. cit.*, p. 156-158.

[38] *Ibid.*, p. 158.

dont Édouard Glissant disait « Le Détour n'est pas un refus systématique de *voir*. [...] Nous dirions plutôt qu'il résulte, comme coutume, d'un enchevêtrement de négativités assumées comme telles. »[39]

Tous les enjeux de la littérature francophone se trouvent ici en présence, mais dans une singularité collective, une perspective décalée, un point de vue inacceptable en tant qu'« inaccepté ». Les nouvelles de *Lucarne*, les projections poétiques de *Rêves sous le Linceul* ou la déstructuration littéraire de *Nour, 1947*, auraient à elles seules justifié cette plongée en textes troublants, cette mise en relief des mots, des images et des chants. Mais par le tissage qu'il réalise, les nœuds qu'il serre en étau, le jeu de reprises et d'intertextualités personnelles, Jean-Luc Raharimanana nous oblige à déplacer les analyses. Il sera indispensable de mettre à la lumière ce grain de cristal irréductible qui fait de sa prose une poétique et de ses textes des genres incontrôlés. Il s'agit bien d'une échappée au sens d'un refus de la barrière, mais d'une échappée où l'incertitude viendra tracer le pas.

[39] Glissant, Édouard, *Le Su, l'Incertain*, in *Le Discours antillais*, Paris, Gallimard, coll. « Folio/essais », [1981] 1997, p. 48.

PREMIÈRE PARTIE

LA POÉTIQUE DE LA BLESSURE

La poétique de la blessure

1. Résonance

Paru en 2001 dans *Voces africanas, Voix africaines*[1], le poème *Kiaky ny onja* (*Le Cri de la vague*) est daté du 23 janvier 1988. Jean-Luc Raharimanana avait alors 21 ans. Seul le titre est en malgache, le reste du texte est écrit en français. Ce poème mérite une analyse, pour lui-même, mais aussi pour les thèmes abordés qui vont ensuite systématiquement traverser l'œuvre de l'auteur. Il est composé de quatre parties, de taille différente, soit 60 vers puis 21, 103 et 36. Il est donc structurellement déséquilibré, tout comme les strophes qui peuvent regrouper un, deux, quatre, cinq, voire vingt et un vers. Aucune régularité métrique, aucune versification. Le jeu des sonorités privilégie les résonances internes, proches de l'effet produit par l'utilisation de paronomases. Mais ce sont moins les sonorités des mots qui se répondent que les sons eux-mêmes : « Quand l'oiseau des âmes mortes brasse l'air/Je voudrais l'onde en l'âme être océan/Rumeur des origines qui chaque soir sévit. »[2]

Comme en retour d'une mélodie qui sinue et qui s'insinue, devenant litanie où se mêlent la voix d'un narrateur qui s'exprime à la première personne, celle d'un récitant qui pourrait évoquer le chant du chœur tragique tout autant que celui des pièces traditionnelles malgaches, et parfois celle d'un enfant de la misère qui mendie ; mais peut-être qu'en toutes il n'y en a qu'une seule : « "S'il te plaît m'sé"/Mon bol aussi plein que l'écuelle de votre chien ! »[3]

Tressage musical et lyrique qui fait vivre le rythme que Léopold Sédar Senghor plaçait au cœur du poème, le définissant comme :

[...] l'architecture de l'être, le dynamisme interne qui lui donne forme, le système d'ondes qu'il émet à l'adresse des Autres, l'expression pure de la

[1] Raharimanana, Jean-Luc, *Kiaky ny onja*, in *Voces africanas. Voix africaines, Poesía de expresión francesa (1950-2000). Poésie d'expression française (1950-2000)*, Landry-Wilfrid Miampika, Madrid, editorial Verbum, 2001, p. 286.

[2] *Ibid.*, p. 288. Il semble que le terme d'allitération est insuffisant pour rendre compte du jeu des sons qui exige que les structures grammaticales soient assouplies et adaptées.

[3] *Ibid.*, p. 294.

Force vitale. Le rythme, c'est le choc vibratoire, la force qui, à travers les sens, nous saisit à la racine de l'être. Il s'exprime par les moyens les plus matériels, les plus sensuels : lignes, surfaces, couleurs, volumes en architecture, sculpture et peinture ; accents en poésie et musique ; mouvements dans la danse[4]

Les instruments africains viennent en donner le ton : « Pose, pose tes fagots et écoute, écoute…/Dans la voix nocturne/Le bruit millénaire des tambours »[5]

Ces tambours et Tam-tam qui résonnent d'un auteur à l'autre, comme une réponse musicale donnée par Raharimanana à Senghor[6], dans ce poème-ci, mais aussi dans d'autres. Comme celui dont le premier vers pourrait être un titre « Rêves et dérives »[7]. Chez le poète sénégalais : « Tamtam sculpté, tamtam tendu qui grondes sous/les doigts du vainqueur/Ta voix grave de contralto est le chant spirituel de/L'Aimée. »[8]

Et comme en réponse, chez Raharimanana : « Mon cœur bat./Depuis longtemps, il battait la mesure de ma vie./Comme un son de tam-tam qui résonne dans les savanes et/qui trahit la présence d'une vie. »[9]

Mais si Senghor en appelle à la beauté de la femme noire « fruit mûr à la chair ferme »[10] pour la comparer à une terre promise et libérer le souffle de la négritude, Raharimanana déchaîne cette violence et cette passion qui traduisent le désir d'absolu dans une métamorphose et une métaphore qui font de la mort séductrice un fruit à dévorer jusqu'aux extrêmes de tous les sucs : « Je voudrais en moi l'ingurgiter en moi la

[4] Senghor, Léopold Sédar, *Liberté 1. Négritude et Humanisme*, Paris, éditions du Seuil, coll. « Histoire immédiate », 1964, p. 211-212. Cité par Sana Camara, « Léopold Sédar Senghor ou l'art poétique négro-africain », in *Éthiopiques*, n° 76, 1er semestre 2006, http://ethiopiques.refer.sn/spip.php?article1490.

[5] Raharimanana, Jean-Luc, *Kiaky ny onja*, in *Voces africanas. Voix africaines, op. cit.*, p. 288-290.

[6] La poésie malgache occupe une place singulière. Est-elle véritablement africaine ? Senghor, par d'étranges justifications ethniques, avait décidé que oui : « Je n'ai pas cru bon d'écarter Madagascar. Rakoto Ratsimamanga, dans sa thèse complémentaire sur "l'origine des Malgaches", nous prouve que le fond de son peuple est mélanésien, et le plus célèbre des poètes de la Grande Île, Rabéarivelo, qui est *hova*, se présente à nous comme un "mélanien". D'ailleurs Jacques Rabemananjara n'est pas de race *hova*, mais *betsimisaraka* ». Sédar Senghor, Léopold, *Anthologie de la nouvelle poésie nègre et malgache de langue française*, [précédée de *Orphée noir* par Jean-Paul Sartre], Paris, Presses universitaires de France, coll. « Quadrige », [1948] 2007, p. 2.

[7] Raharimanana, Jean-Luc, *VI*, in *Poésie 1, le magazine de la poésie*, « Dossier : la nouvelle poésie française », Paris, Le cherche midi éditeur, mars 2000, p. 55.

[8] Senghor, Léopold Sédar, *Femme noire*, in *Champs d'ombre, Œuvre poétique*, Paris, éditions du Seuil, coll. « Points » [1964] 2006, p. 19.

[9] Raharimanana, Jean-Luc, *VII*, in *Poésie 1, le magazine de la poésie, op. cit.*, p. 56.

[10] Senghor, Léopold Sédar, *Femme noire, op. cit.*, p. 18.

sentir remonter de/la gorge, palper la langue, flatter la salive, séduire la/bouche./Et la déchirer, la déchiqueter avec mes dents, la réduire en/bouillie, la cracher agonisante sur le sable. »[11]

Où l'on retrouve cette opération de transformation des éléments, au sein même du corps qui ingurgite, digère et devrait expulser. Mais cet élan échoue et par le silence qui s'impose il devient tout à la fois le cri qui ne peut être lancé et la parole qui flotte comme un songe. « Je n'étais qu'une simple parole reprise par la nuit, […]/Je n'étais qu'un chant répété à tout souffle d'espoir, […]/que poème d'un seul mot qui renfermait toute liberté, toute/sensation,/que cri rentré dans la gorge/et/qui étouffait… »[12]

2. Oscillation

Dans *Le Cri de la vague* se répète ce balancement entre la vigueur du désir et l'aveu de faiblesse, quand l'un et l'autre se contractent et concentrent dans le noyau des mots les pôles opposés. Aux rêves de grandeur et de révolte va succéder l'image de la défaite. « Vertige en l'âme, je voudrais être passion/Aigle vengeur que redoute (*sic*) princes et rois. […]/Impuissant est l'œil du jour dans le sein des collines. »[13]

Mais qui parle ? Le premier homme, le dernier, celui isolé qui entend les paroles mystérieuses ? Cet enfant qui va recevoir le chant ultérieur de Dziny, cet homme déchu qui reçoit en offrande dangereuse la nostalgie des filles de l'eau ? Ce fracas des mers qui organise dans sa répétition la légende des murmures ? Ici, déjà, cette impossibilité de saisir le lieu de la naissance des mots. Les « abeilles bourdonnent », les « crevasses clament », les « bottes » martèlent. Il y a une parole qui n'appartient pas aux hommes et qui est prononcée par toutes les composantes de la nature, par tous les actes humains et toutes les sensations. Impalpable, sensible dans le mirage du sang et celui des étoiles, à jamais omniprésente de se partager dans tous les imaginaires, tour à tour caresse et douceur, puis, comme en retour irréversible, douleur et atrocité. C'est pour cette raison que « l'écorce » est désabusée, qu'il faudrait, à la condition d'être un « rocher des hauteurs », « haïr le vent ». Perdu dans une cosmogonie qui le dépasse et où les actes qu'il commet, du plus tendre au plus cruel, ne sont pas imputables à sa seule volonté, l'homme vit au cœur de la marée et ne cesse d'être soumis aux caprices des éléments.

[11] *Ibid., loc. cit.*

[12] Raharimanana, Jean-Luc, *VI*, in *Poésie 1, le magazine de la poésie, op. cit.*, p. 55.

[13] Raharimanana, Jean-Luc, *Kiaky ny onja*, in *Voces africanas. Voix africaines, op. cit.*, p. 290.

3. L'hypnose poétique

Quelle figure géométrique pourrait aider à comprendre ce mouve-
ment musical et existentiel qui enfle parfois pour se désagréger ensuite,
qui murmure dans l'oreille de ceux qui l'écoutent, parfois pour les
rassurer, parfois pour délivrer une complainte douloureuse, et qui fait se
tisser les élans de la liberté et de la révolte avec la confession d'une
souffrance exaspérée où se concentrent les innombrables déchire-
ments et piétinements qui donnent au dernier vers le ton d'un appel
christique ? « Suis-je fourmilière pour connaître aucune paix ? »[14]

La spirale pourrait offrir son tourbillon, son effet de désagrégation
progressive et d'hypnose poétique. Elle dessine les courbes qui peuvent
déjouer le regard et relier l'intensité de la voix aux variations de la
vitesse. Elle pourrait rendre compte de ces plongées vers le gouffre ou de
ces élévations vers les cieux qui bouleversent les géométries et les axes,
quand la verticalité est aussi une échancrure vers l'infini, que les hori-
zontalités ne sont plus uniquement des références spatiales, mais aussi
temporelles : « Qui a versé l'astre dans le feu des bouviers ? » […] « Qui a
tiré l'astre du feu des bouviers/Et l'a lancé dans la courbe des saisons ? »[15]

Mais plus fondamentalement encore, le mouvement est celui du res-
sac, quand la vague a frappé l'obstacle, qu'elle revient pour cacher dans
sa souplesse, sa violence et son courant invisible. Perdre pied y prend
son sens. Et la poésie devient une noyade, un déchirement de l'horizon.
Jacques Rabemananjara l'avait pressenti quand il avait écrit dans sa
préface à l'anthologie réalisée par Liliane Ramarosoa :

> La hantise de tout insulaire, c'est d'abord de rêver d'horizons lointains, d'un
> au-delà toujours reculé, l'aventure que symbolise le grand large, l'appel de
> l'inconnu qui vous exorcise du complexe de renfermé et d'emmuré.
>
> J'ai plaisir à percevoir, dans le dessein de dissiper le cauchemar et l'opacité
> de l'insularité, l'un des principaux mérites de cette anthologie. Les textes sé-
> lectionnés, quelle qu'en soit la qualité intrinsèque, offrent un trait domi-
> nant : ils respirent tous un air libéré des contraintes géographiques et ne dis-
> simulent pas l'ambition de ratisser loin, l'ambition de cerner l'universel dans
> les péripéties d'un destin individuel.[16]

4. L'ambivalence

Mais chez Raharimanana le point d'ouverture est celui d'une faille
qui déchire l'être dans son intimité et dans son corps. Les horizons ne

[14] *Ibid.*, p. 302.

[15] *Ibid.*, p. 288 et 290.

[16] Ramarosoa, Liliane, [préface Jacques Rabemananjara], *Anthologie de la littérature
malgache d'expression française des années 80*, Paris, L'Harmattan, [1994] 2010, p. 9.

s'illuminent pas et l'inflexion se fait dans l'immensité de la parole et non dans celle des continents. C'est l'âme qui s'élève pour ensuite rentrer en elle-même, avec le sentiment de l'impuissance et de l'échec :

> Je lance mon âme au rendez-vous des astres
> Ne restent que les dures réalités des tourmentes
> Le cœur qui oublie la pérennité des nuits éclatantes
> Pluie, pluie des matins estivaux, pluie qui ne dure
> Que le temps d'un plaisir
> Le temps qui meurt à peine apparu
> Le temps fugace des joies fugitives.[17]

La pluie, comme tous les éléments, est ambivalente. Elle qui devrait laver le sang, qui se voudrait de « fraîcheur, pureté » et de paix, peut soudain devenir froide et meurtrière : « Pluie des matins estivaux, pluie/Qui rampe, qui court, qui cogne, qui tue, pluie ! »[18]

Comment appréhender un univers qui peut à tout moment inverser ses valeurs, non pas semer la confusion, mais bien au contraire provoquer la conscience que tout peut se renverser et révéler cet en-soi, cette autre face du semblable, dans l'absolument opposé, sans qui rien ne peut exister ? De quelle nature est le dialogue qui se déplace de voix en voix, aucune n'étant isolée des autres ni d'elle-même, mais aucune ne paraissant être entendue ? Les matières et les matériaux sont comme des mobiles dont la fibre est la même, quand la souffrance est la paix, que la douleur est l'amour, et que rien ne peut être séparé. Du coup, le corps, qui ne peut être le lieu d'aucune résolution, n'est pas uniquement brisé, il se dissout, comme la parole : « Pluie, pluie/Dans mes souvenirs n'est plus/Que la mue de la terre en sol vaseux/Et mon corps qui de chair se transforme en boue ! »[19]

5. Vertiges

Que veut la boue, est-elle déchéance ou libération, torture ou évasion ? C'est que chaque composé du récit peut se déplacer, devenir autre ou devenir l'autre. Pour qu'à côté de l'espoir et de l'amour, la misère et l'horreur puissent être revendiquées comme espace scénique de la création poétique ! Le poème est cette nécessité de se jeter dans le vide et de côtoyer le Néant. On comprend les vertiges qui peuvent s'emparer des auteurs, en particulier quand ils souhaitent faire coïncider leur subjectivité et leur écriture. Double déchirure qui atteint celui qui ne peut réaliser cet équilibre et dont les mots l'emportent bien au-delà de

[17] Raharimanana, Jean-Luc, *Kiaky ny onja*, in *Voces africanas. Voix africaines*, *op. cit.*, p. 292.

[18] *Ibid., loc. cit.*

[19] *Ibid.*, p. 298.

l'histoire. Le geste de l'écrivain est de l'ordre du dévoilement et non de la volonté[20]. Si l'on accepte avec Giorgio Agamben que : « L'art est à présent l'absolue liberté qui cherche en soi sa propre fin et son propre fondement et n'a besoin – au sens substantiel – d'aucun contenu, car elle ne peut que se mesurer au vertige de son propre abîme. »[21]

Alors la poésie est bien une action, mais d'une nature exceptionnelle, contrariée et contrariante, puisque les liens de cause à effet renvoient à une logique qui n'est pas analytique, ni performative[22]. Pour certains auteurs, dont Jean-Luc Raharimanana, le poète en particulier et peut-être l'écrivain en général est celui qui affronte les indicibles et les gouffres. Les réalités qu'il décrit sont donc aussi les univers de la création la plus véritable, qui le conduisent à jeter son écriture dans la pénombre et la cécité et explorer les frontières les plus troublantes de la pensée. À propos des Antilles Patrick Chamoiseau avait osé proposer cette hypothèse :

> Ho, tu n'affrontes pas d'ethnies élues, pas de murs, pas d'armées qui damne tes trottoirs, pas de haine purificatrice… Tu n'es pas de ceux qui peuvent dresser des cartes de goulags, ou mener discours sur les génocides, les massacres, les dictateurs féroces. Tu ne peux pas décrire des errances de pouvoir dans des palais stupéfiés, ni tenir mémoire des horreurs d'une solution finale.[23]

Conception déjà présente chez Césaire : « Comme il y a des hommes-hyènes et des hommes-panthères, je serai un homme-juif/un homme-cafre/un homme-hindou-de-Calcutta »[24]

Car elle est la condition du contact avec l'insondable quand elle permet d'affirmer :

> Je retrouverais le secret des grandes communications et des grandes combustions. Je dirais orage. Je dirais fleuve. Je dirais tornade. Je dirais feuille. Je dirais arbre. Je serais mouillé de toutes les pluies, humecté de toutes les rosées. Je roulerais comme du sang frénétique sur le courant lent de l'œil des mots en chevaux fous en enfants frais en caillots en couvre-feu en vestiges de temple en pierres précieuses assez loin pour décourager les mineurs. Qui ne

[20] Agamben revient sur la distinction entre *poiesis* et *praxis*. « Le caractère essentiel de la *poiesis* ne résidait donc pas dans son aspect de processus pratique, volontaire, mais dans le fait qu'elle était un mode de la vérité, entendu comme dé-voilement. » Agamben, Giorgio, *L'Homme sans contenu*, [tr. Carole Walter], Belval, éditions Circé, 1996, p. 111.

[21] *Ibid.*, p. 60.

[22] Pourquoi tant d'auteurs africains ont-ils commencé par écrire de la poésie, certes plus facile à réaliser matériellement, mais peut-être plus transgressive culturellement ? Et pourquoi si peu continuent-ils à en écrire ?

[23] Chamoiseau, Patrick, *Écrire en pays dominé*, Paris, Gallimard, 1997, p. 17.

[24] Césaire, Aimé, *Cahier d'un retour au pays natal*, *op. cit.*, p. 20.

me comprendrait pas ne comprendrait pas davantage le rugissement du tigre.[25]

6. L'insondable

Il n'y a ni plaisir à être une victime, ni désir de posséder ce droit péremptoire à parler pour délivrer une histoire aux victimes, mais bien une hiérarchisation poétique de la langue quand elle ose toucher le nerf de la pensée. Les écrivains ne sont évidemment pas ceux qui par morbidité ou goût particulier pour les drames humains s'en repaissent et souhaitent disposer des horreurs les plus flamboyantes. Et Chamoiseau n'est pas en train de regretter de n'avoir pas vécu au Rwanda lors du génocide. Simplement, le questionnement de la langue qu'ils effectuent les conduit à être particulièrement sensibles, réceptifs à ce qui est le noyau irréductible du tragique. Et sans doute sont-ils paradoxalement bien placés pour l'affronter. Si la définition de la littérature reste toujours en suspens, c'est qu'il s'agit là d'une condition première de son existence, quand celle-ci dévoile les enjeux cruciaux qui sont les siens. La littérature n'est pas un art de la distraction, mais une projection sur le non-être. Michel Leiris[26] la compare à la tauromachie, quant à Italo Calvino, il affirme que : « La littérature ne peut vivre que si on lui assigne des objectifs démesurés, voire impossibles à atteindre. Il faut que les poètes et écrivains se lancent dans des entreprises que nul autre ne saurait imaginer. »[27]

Cette conception de la littérature va sans cesse traverser les textes de Raharimanana. Quand il décrira les enfants se jetant du haut de la falaise il la confirmera. Là où parfois pourrait sembler exister une contradiction, ne se dit chez lui que le débat entre l'acte d'écriture et le raisonnement. Mais c'est aussi que ce débat vivifie les élancements et les créations. Cette poétique de la douleur ne sera jamais aussi visible que lorsque l'auteur cherche à rationaliser son action alors qu'il crée des textes de brûlure et de lave. Comment, par exemple, réagit-il à la « censure » à peine déguisée qui vise la pièce *1947* ? Apparemment par la défense illustrée de ses convictions et de ses projets :

> De là où j'écris, le scandale doit se justifier, et je ruse, je n'aborde pas de front les oreilles qui m'écoutent, je dois ménager la susceptibilité de mes lecteurs, ne pas les traumatiser avec des histoires à l'africaine qui dérangent leurs consciences, mes mots dansent n'est-ce pas ? Quelle incroyable inventivité ! La fusion de l'oralité et de l'écriture ! La rencontre des traditions et de

25 *Ibid.*, p. 21.

26 Leiris, Michel, *L'Âge d'Homme* [précédé de *De la littérature comme une tauromachie*], Paris, Gallimard, 1946, p. 10.

27 Calvino, Italo, *Leçons américaines. Aide-mémoire pour le prochain millénaire*, [tr. Yves Hersant], Paris, Gallimard, coll. « Folio », [1989] 1992, p. 179.

la modernité ! Je peux même rajouter que je suis d'une île, les vagues, les
océans, la houle et la fureur, les cyclones, la rencontre des cultures et des
races, [...]
De là où je suis, dénoncer semble-t-il incite à la haine. Dénoncer semble-t-il
n'est pas très littéraire. Pas très poétique. Allons ! Soyons écrivain tout
court ![28]

7. Le risque des mots

Que serait un écrivain tout court ? Sans doute celui qui abandonne la
parole didactique pour en revenir aux torsions, aux allers et retours, à
l'écartèlement. Les éclatements esthétiques sont les preuves d'une écri-
ture qui certes « danse », mais au centre d'une scène qui est celle du
risque des mots. Comment, lorsque le langage devient à ce point le cœur
de la réflexion, ne pas accepter de marcher au bord de la faille ? Com-
ment, après avoir tenté de mettre à distance les mots pour ce qu'ils ne
peuvent pas dire, ne pas en revenir à cette évidence qui met bien des
débats politiques et sociologiques à leur juste place, c'est-à-dire dans le
discours qui circonscrit leur champ, certes fondamental, mais bien en
deçà de ce que la littérature peut affronter ? Cette interpellation qu'un
auteur s'adresse à lui-même est finalement un plaidoyer pour la littéra-
ture. Et la recette qui devrait être concoctée par un « écrivain tout
court. » est d'une bien curieuse consistance :

> *Tout cadavre laissé au sort a succulence de carcasse. Onctuosité de l'âme*
> *versée au hasard, hachée menue à toutes tes sauces, âme des terres damnées,*
> *macérées à tes malheurs. Je te donne orgie de chair à peler, torture d'organe à*
> *malaxer, saler, poivrer à ta convenance. Amas d'impuissance et de gras*
> *coupés, amoncellement de cœurs apprivoisés, de langues soumises et de joues*
> *fendues.[29]*

8. L'exploration langagière de la plaie

Il est des vitupérations qui n'ont rien d'anodin et qui permettent,
dans les associations, d'approcher une esthétique culinaire de la décom-
position, du broiement et de l'horreur. Alors faut-il accepter que la
mémoire soit souvent celle de la conscience quand celle-ci sait ce qu'elle
est à elle-même : « Mais je suis encore debout. Des paroles figées dans la
décrépitude magnifique. Cette simple conscience que la vie est encore
érigée dans l'instant, qu'importent les poussières qui tombent de mes
ruines, vivre est toujours laisser une part de soi à la mort. »[30]

[28] Raharimanana, *De là où j'écris*, in *Escales en mer indienne*, *Revue des littératures de*
langue française, Paris, Riveneuve Continents, n° 10, hiver 2009-2010, p. 18.

[29] *Ibid.*, p. 18.

[30] *Ibid.*, p. 20.

Georges Bataille l'aurait sans doute appelée *la part maudite*. Ce ne sont pas les monstruosités commises par les hommes qui ont interdit la parole ou qui renverrait celle-ci à une quelconque futilité, mais bien ce qui de « l'humain, trop humain » se donne à entendre dans la tension de l'inacceptable.

Il y a relativement peu de poèmes dans l'œuvre de Jean-Luc Raharimanana. La plupart sont publiés dans des revues. L'anthologie réalisée par Liliane Ramarosoa regroupe six extraits qui appartiennent à un ensemble intitulé *Poèmes crématoires*. Les titres de ces textes sont exemplaires des thèmes mentionnés précédemment : *Une paix quand s'éveille la poussière...* ; *L'île prostituée...* ; *Je donnerai à l'enfer...* ; *Hérésie* ; *Dans la voix nocturne...* ; *et Tu es la fille des océans...*[31] Déjà le statut des mots est évoqué, leur force et leur cruauté : « Seulement des mots/Des mots/Qui mordront dans/Mes entrailles/Des mots qui crèveront/Dans ma gorge/Et qui/Tout au fond/De mon estomac/Dégoulineront comme/Une eau gluante/D'une bouteille de lagune. »[32]

Ces mots convoqués sont autant de feux destructeurs et insupportables. Mais aussi des sources vitales qui dans la destruction de tous les êtres peuvent nourrir les élans vitaux où se conjuguent tous les pouvoirs de la bouche, cette bouche où vivent la langue, les dents et la salive.

Comment ne pas penser à Antonin Arthaud et Jean-Pierre Verheggen, que Jean-Luc Raharimanana ne connaît sans doute pas à cette époque ? Tous deux enflammeront le verbe de cette puissance sexuelle de la langue, en tant qu'organe. Chez Raharimanana la verge et la langue sont souvent les complices d'une exploration des frontières et des limites. À titre d'exemple ce passage de Verheggen : « J'écris donc pour ma préférée, pour l'élue de mon son : la bouche. [...] Pour aller, en lisant, dans la bouche de l'autre. Pour y proférer dans la plus pure profanation de tout modèle acoustique ! [...] Pour passer de sa bouche de viande à la bouche d'ombre de son antre ! Pour descendre dans les Enfers de ses intimités »[33]

Dans les premiers poèmes de l'auteur malgache sont déjà présentes les images de la prostituée, fût-elle une île, des bébés affamés soumis à la loi des soldats, des mères aux ombres du viol, des eaux du flux et du reflux, du cortège entremêlé des matériaux métissés de peur et de colère, d'ardeur et de désirs : « Dans noire-la-cité/Il y a une âme que je pré-

[31] Ramarosoa, Liliane, [préface Jacques Rabemananjara], *Anthologie de la littérature malgache d'expression française des années 80, op. cit.*, p. 64-68.

[32] *Ibid., Hérésie*, p. 66.

[33] Verheggen, Jean-Pierre, *Ridiculum Vitae* [précédé de *Artaud Rimbur*], [préface Marcel Moreau], Paris, Gallimard, coll. « Poésie », NRF, 2001, p. 23.

fère/D'entre toutes les âmes./L'âme qui visite la jeune vierge/Dans sa couche nuptiale/Et qui fouette le sang viril du circoncis. »[34]

9. Prégnance

Peu de poèmes, mais une présence immuable de la poésie. Parfois même l'auteur exprime un agacement qui lui refuserait d'être là, pour lui reprocher de dessiner un écran, d'être trop belle. Mais sa beauté n'a strictement rien à voir avec ce que la bienséance voudrait qu'elle soit. Et son retour marque la mise au ban d'une esthétique plaisante. Car pour dire il faut user d'elle, en abuser comme on abuse des corps et des femmes chez Raharimanana. Et lui qui exigerait une primauté du vrai rétablit la vérité du poème. Comment ne pas s'inscrire dans la trace d'autres poètes malgaches dont l'influence et la prégnance sont si fortes. Lorsqu'il nomme des auteurs, ce sont en premier lieu des poètes. Samuël Ratany, Dox, mais aussi et surtout Jean-Joseph Rabearivelo et Jacques Rabemananjara[35]. Ailleurs ce sont Esther Nirina, David Jaomanoro et Jean-Claude Fota[36].

Au moment même où l'écriture est soupçonnée de trahison, Jean-Luc Raharimanana cite les deux poètes malgaches qui ont gravé leurs textes dans la mémoire de leur pays. Les événements qui ont déterminé leurs vies respectives ont joué un rôle essentiel. Jean-Joseph Rabearivelo se suicide le 23 juin 1937. Son geste est expliqué par la déception de n'avoir pas pu devenir cadre de l'administration française et par la désillusion qui l'atteint. Mais ce qui frappe est bien cette humiliation qu'un poète malgache aussi reconnu que lui se voit infliger par l'attitude méprisante et condescendante des Français. Symboliquement, l'un de ceux qui ont le plus déclaré leur admiration pour « les lettres françaises », qui sera le traducteur de Verlaine, Baudelaire, Laforgue pour n'en citer que quelques-uns va être rejeté par la France. Mais Rabearivelo, par les thèmes qu'il développe et pour son choix d'une écriture en deux langues, restera le fondateur d'une esthétique, qui n'est pas de miroir, mais de création jumelle. Il a écrit en malgache, il a écrit en français, mais il a aussi écrit simultanément dans les deux langues. Dans sa préface à *Presque-Songes* Claire Riffard revient sur ce travail « à risque » réalisé par Rabearivelo : « Que peut bien risquer un poète ? Tout. La dissonance. Car Rabearivelo a choisi d'écrire en deux langues, et rien n'est plus

[34] Raharimanana, Jean-Luc, *Kiaky ny onja*, in *Voces africanas. Voix africaines*, op. cit., p. 300.

[35] Raharimanana, Jean-Luc, *Le Rythme qui me porte*, in *Interculturel*, n° 3, op. cit., p. 164.

[36] Raharimanana, Jean-Luc, *Avant-propos*, in *La littérature malgache*, revue *Interculturel Francophonies*, Lecce, Alliance française, coll. « Argo », n° 1, juin-juillet 2001, p. 9.

difficile. Entendons-nous bien : il n'a pas choisi d'écrire ses poèmes dans une langue pour les traduire ensuite, non, il écrit simultanément dans deux langues, le français et le malgache. »[37]

L'autre figure poétique présente chez Jean-Luc Raharimanana est celle de Rabemananjara. Là encore, les faits biographiques nourrissent l'écriture et la place qu'elle occupe. En effet, Jacques Rabemananjara a participé aux événements de 1947. Homme politique, poète, il a peut-être réussi là où Jean-Joseph Rabearivelo aurait échoué.

Mais il faut parler là de symboles et non de qualité littéraire. Car l'œuvre des deux hommes, indépendamment des jugements qui portent sur l'idéologie et les choix politiques, va être reçue comme majeure. Jean-Luc Raharimanana les évoque et les inscrit, parfois en filigrane, parfois de manière explicite, dans ses propres textes, perpétuant l'hommage des uns aux autres. Jacques Rabemananjara avait écrit *In Memoriam. J. J. Rabearivelo* :

> La Solitude, sœur fidèle des tombeaux,
> Garde dans son manteau ton rêve et ton mystère.
> Une pierre, immobile, un couple de corbeaux,
> Sont-ils les seuls veilleurs aux portes de la terre ?
>
> J'ai beau crier ton nom aux vallons d'alentour :
> Nul écho ne répond aux syllabes sonores.
> Le buisson est muet. L'espace reste sourd.
> Tout est calme et serein comme une claire aurore.[38]

Jean-Luc Raharimanana citera souvent directement les poèmes de ses deux prédécesseurs. Jean-Joseph Rabearivelo est particulièrement présent. Dans le numéro d'*Interculturel Francophonies*, consacré à la littérature malgache et dirigé par lui, Jean-Luc Raharimanana débute son *Avant-propos* par un poème de Rabearivelo : « *Ne faites pas de bruit, ne parlez pas :/vont explorer une forêt les yeux, le cœur,/l'esprit, les songes.../ Forêt secrète bien que palpable :/forêt.* »[39]

À d'autres endroits Jean-Luc Raharimanana fera vibrer la présence des deux auteurs, comme si leurs textes étaient restés gravés dans l'esprit. Bas-relief ou palimpseste, sources que l'œil peut deviner en glissant sur les mots, un peu comme un aveugle qui lirait le braille au

[37] Rabearivelo, Jean-Joseph, *Presque-Songes. Sari-Nofy*, [préface Claire Riffard], Saint-Maur-des-Fosses, éditions Sépia, [1931] 2006, p. 3.

[38] Rabemananjara, Jacques, *In Memoriam. J. J. Rabearivelo, poète malgache*, in *Œuvres complètes*, Paris, Présence Africaine, coll. « Poésie », [Ophrys, 1940] 1978, p. 57-58.

[39] Rabearivelo, Jean-Joseph, *Lire*, cité par Jean-Luc Raharimanana, in *Avant-propos, La littérature malgache, op. cit.*, p. 7. Dans le numéro, le poème est reproduit dans sa totalité. Il appartient à l'ensemble *Presque-Songes, (op. cit.,* p. 11) et porte en malgache le titre *Mamaky teny*.

mouvement de ses doigts. *Rien-que-chair* et *Rien-que-tête*, viendront conclure, ou presque, puisque seul un dernier sous-titre de l'épilogue leur succédera dans le recueil, *Rêves sous le linceul*. Comme si ces deux sous-titres n'étaient que des « rien-que-mémoire », par allusion directe au texte de Rabemananjara : *Rien que message* :

> Et j'ai dévoré mes larmes jusqu'à la source,
> Et j'ai dévoré mes doigts jusqu'aux ongles.

> Qui n'a pas reconnu le mendiant,
> L'Aveugle à la voix rauque,
> assis aux bornes du sentier

> Le mendiant d'Amour
> qui s'en allait pieds nus à travers l'ortie et l'épine,
> qui s'en allait quêter la joie au bras de l'horizon ![40]

Cet horizon, qui va hanter les livres de Raharimanana, est tout à la fois barrière et mur, ligne à franchir ou lumière à conquérir. Comment sa poésie ne pourrait-elle être habitée par ces inscriptions ? Quand le feu aura tout détruit, il ne restera que des cendres et ce mot si paradoxal qui incarne la présence de ce qui a disparu, ou l'absence de ce qui devrait encore être là. Comme en force de l'impalpable, pourtant sensible, qui chante d'autres titres de Rabemananjara, tels que *Rien qu'encens et filigrane*[41]. Mais le poème qui a sans doute marqué le plus les esprits est à coup sûr *Antsa*. On se souvient que Rabemananjara a été élu député en 1946, et qu'il sera ensuite, après l'insurrection de 1947, supposé avoir été condamné à mort[42], avec Raseta et Ravoahangy. Il est dit que s'il n'est pas exécuté, c'est en partie à cause de la beauté et de la puissance de ce texte. Pour n'en citer qu'un court extrait : « Je mords ta chair vierge et rouge/ avec l'âpre ferveur/du mourant aux dents de lumière,/Madagascar ! »[43]

10. Damnation

Or *Antsa* (*Chant*) est justement le titre que donne Raharimanana au poème qu'il publie, dans une des langues de Madagascar, dans la *Revue noire*.

[40] Rabemananjara, Jacques, *Rien que message*, in *Rites millénaires, Œuvres complètes*, *op. cit.*, p. 85.

[41] Rabemananjara, Jacques, *Rien qu'encens et filigrane*, Paris, Présence Africaine, coll. « Poésie », 1987.

[42] En réalité, il sera condamné aux travaux forcés en 1947 puis amnistié en 1956.

[43] Rabemananjara, Jacques, *Antsa*, [préface François Mauriac], in *Œuvres complètes*, *op. cit.*, p. 111.

Tandrignesa antsako.

Babako, antsantsa mandemy ty aiko
Indriko ty miafy, miteligny fiharatse
Fiharatse avy amin-jôvy ?
Avy amin-drô ratsy iraky
Avy amin-dro tia faniraky.

Tano antsa.
TaniLo ty karaha tomany
Taniko ty karaha tsy amam-be]o (*sic*)
Velo aminany, tsy ho èla ho homam-paty
Ho homam-paty amin'ireto maty tsy mamaly eky
Tsy mamaly ty vavako
Tsy mamaly ty fanahiko
Aïa iareo ô yaba ? Aïa iareo indry ?[44]

L'oreille et l'œil retrouvent rapidement les jeux de sonorités internes, les répétitions et les décalages qui font glisser le sens et la musique. Le poème[45] est un chant d'exil et d'errance, le constat douloureux que cette terre est inhabitable, qu'elle est la proie des chiens qui dévorent les animaux, mais aussi les êtres humains. Qui chante ? Le malheur, le destin, ou la voix de l'exigence quand elle suggère le matricide et le parricide ? Faut-il donc tuer sa mère et son père, pour une culpabilité qui frappe celui qui n'est pas responsable, mais qui la reçoit en héritage ? Et que peut signifier cette rupture de lignée dans la pensée malgache ? Le lien entre le mort et les vivants est un lien de continuité. Toute déchirure de ce lien jetterait les hommes dans l'ombre la plus définitive. Ce texte est exemplaire de l'impuissance des mots qui « mangent les morts ». Et qui est donc celui qui n'est ni un vivant, ni un mort, ou plus exactement qui est « vivant pour les morts » et « mort pour les vivants » ? Ainsi est déjà inscrite cette damnation qui fera que les hommes et les mots demeureront sans sépulture. Comment passer de l'autre côté, si ce n'est en vivant la mort dans la vie ? La discontinuité n'est pas une perte de conscience,

[44] « Écoute mon chant./Mon frère, mon âme est comme un requin qui blesse/Ma mère fait des sacrifices,/elle avale des lames/Des lames venant de qui ?/De ceux qui sont de mauvais messagers/De ceux qui aiment être des messagers./Garde mon chant/Cette terre pourrie semble pleurer/Ma terre semble ne pas avoir d'êtres vivants/Vivant sur elle, mangeant des morts bientôt/Mangeant des morts avec ces mots qui ne répondent plus/Qui ne répondent pas à mes prières/Qui ne répondent pas à mon âme/Où êtes-vous mes pères ? Où êtes-vous mes mères ? » Poème traduit par Noëlle Ralambotsirofo. Mille mercis pour sa sensibilité.

[45] Raharimanana, Jean-Luc, *Antsa*, in *Revue Noire, Madagascar*, Paris, éditions Revue Noire, n° 26, sept.-nov. 1997, p. 58. *Antsa* apparaît également dans : Raharimanana, Jean-Luc, *Chant*, in *Interculturel*, Lecce, Alliance française, coll. « Argo », n° 5, 2001, p. 182-183, à quelques différences près, notamment les mots « amam-belo », « amin-drô » et le vers « Ho homam-paty amin'ireto razan-tsy mamaly eky ».

elle en est l'exaspération. Elle est ce cauchemar qui donne à la poésie sa force et sa puissance, mais une force et une puissance névralgiques. Que peut celui qui déclare :

> Mon corps-ci n'a plus de vie
> Mon âme-ci n'a plus de force
> Vois mon être qui se perd
> Qui ne se relève
> Qui ne rampe même plus
> Non une pierre figée dans la terre et qui s'affirme ainsi
> Non une motte que l'on piétine et qui se reconstruit ailleurs
>
> Mais un homme de rien
> Un homme de chien
> Chiffe molle des dieux[46]

11. Miroitement

Certains extraits publiés dans la revue *Interculturel* se retrouveront dans d'autres livres. Certaines phrases, certains mots. Comme pour prouver que les textes communiquent[47], qu'ils se relaient et se parlent, sans doute pour évoquer ces ressassements qui obsèdent l'auteur :

> Seulement des mots comprimés dans le va-et-vient des vagues, des
> mots tus
> dans les arabesques lointaines des oiseaux-fous, des mots blessés sur
> les lames
> incisives des récifs immobiles.[48]

Il y avait dans l'anthologie *Voces africanas, Voix africaines*, ce miroitement décalé de la traduction, quand elle n'est pas le signe d'une trahison et d'une perte du sens, mais une découverte de ce qui en chaque langue résiste ; apparaît dans la déformation du miroir de la translation ; et ce qui du rythme profond, inaudible (parce qu'il renvoie plus au souffle intérieur du poème qu'aux sons qui le structurent) envahit l'espace de l'imaginaire. Ainsi cet extrait :

[46] Raharimanana, Jean-Luc, *Chant*, in *Interculturel*, n° 5, *op. cit.*, p. 174-175.

[47] Ce que l'on retrouve dans le dernier ouvrage de Raharimanana, *Enlacement*(s), un coffret composé de trois volets reprenant : *Des Ruines*, *Obscena* et *Il n'y a plus de pays*, avec ce pluriel mis entre parenthèses, où l'écriture est ce souffle qui s'achève par « À ton haleine ».

http://www.africultures.com/php/index.php?nav=article&no=11288.

[48] Raharimanana, Jean-Luc, *Horizon*, in *Interculturel*, n° 5, *op. cit.*, p. 170.

En malgache

Hantsana
Lazao azy anie…
Fa ny ando mitoetra mora eo an-tavany no mitondra ny tsiron'aiko.
Lazao azy
Fa andom-pahatezerana ireny, andom-paharesena.
Milaza
Ny fanahiko eo am-pahaverezana, mikoriana sy mivanin-ko ritra…

En français
Falaise
Murmures sur cette terre bien étrange…
L'air humide, sur mes lèvres, dépose la saveur des mots lancés
à l'horizon.
Ils disent…
Des sueurs d'angoisse et de lassitude.
Ils disent…
Une âme en dérive qui lentement s'égoutte et se tarit.

En italien (traduction Andrea Cali)
Falesia
Mormorii su questa ben strana terra…
L'aria umida mi lascia sulle labbra il sapore delle parole lanciate
all'orizzonte.
Dicono…
Sudori d'angoscia e di sfinimento.
Dicono…
Un'anima alla deriva che lentamente sgocciola e si secca.[49]

Chacune des langues fait surgir dans l'autre ce qui la différencie d'elle-même. Chacune dans sa confrontation fait sentir ce qui se décale à partir des autres. Syntaxe et grammaire déviées. Transitivité modifiée. Chacune démontre que dans le texte apparemment connu, parfois déjà lu ailleurs, se défie à l'interprétation le sens commun et que chaque répétition n'est que le déplacement de l'origine. Plus les extraits sont familiers plus leur étrangeté s'amplifie. Et quand se retrouvent les fragments comme refrain :

Je partirai ma mère. Je partirai. Ceint de mes songes. Drapé de mes fureurs.
Et la falaise me lancera à l'horizon.
Et l'horizon m'éparpillera.[50]

[49] Raharimanana, Jean-Luc, *Hantsana, Falaise*, in *Interculturel*, n° 5, *op. cit.*, p. 179-181.
[50] *Ibid.*, p. 180.

C'est l'éparpillement qui suit le vent et qui disperse la lecture. Comment concilier cette unité mélodique et ces éclatements, sinon en reconnaissant ici que rien ne se résout, surtout pas les hommes, et que l'aporie est bien au centre de la littérature quand elle demeure insoluble, fût-ce dans l'errance.

DEUXIÈME PARTIE

LA TRILOGIE DES ABÎMES

L'âme violée : *Lucarne*

Premier livre, premier recueil de nouvelles publiées[1], *Lucarne* a paru
en 1996, aux éditions « Le Serpent à Plumes ». Mais déjà les termes utili-
sés sont impropres à désigner cet ouvrage. S'agit-il vraiment de nou-
velles ? Parfois les textes ressemblent à des récits fragmentaires, à d'autres
moments à des poèmes ou à des pièces musicales, scandées de manière
obsessionnelle et répétitive par certains mots ou certains lambeaux de
phrase. Souvent ces nouvelles se gonflent et se déforment, offrant à la
lecture l'image d'une « littérature sous drogue ». Les lignes se plient, les
âmes planent dans les cieux, les mondes ondulent et ondoient. S'agit-il
véritablement d'un livre, dans la mesure où toutes les unités qui le
fonderaient éclatent et se dissolvent ? Et pourtant il faut bien utiliser ces
attributs contradictoires pour tenter de pénétrer une esthétique qui
échappe à toute définition, car l'univers de Raharimanana ne cesse
d'osciller entre la dureté et la sécheresse du caillou, du grain de sable, de
la poudre, fût-elle d'or, et la dilution, la décomposition par l'eau. Mais la
mer a besoin du sel et le sédiment de la brasure de l'eau. En tout cas,
livre ouvert qui nourrira les suivants, dans son souffle, dans ses appels
amoureux et ses cris de révolte. Livre tressé, livre désorienté. Livre
dépossédé. Quand la réalité est aussi une fiction, et que celle-ci, au plus
profond des visions, devient le récit même du réel. Ainsi il n'y aurait pas
une situation à décrire, une histoire ou une géographie, mais les percep-
tions et les hallucinations de l'auteur qui sont cette vérité même, non
homologuée, absolument ancrée et soumise aux dérives des océans et à
la force enfouie des courants maritimes, pour autant qu'elle bouleverse
la chronologie et interdit les hiérarchies, qu'elle mêle les styles et les
genres. Rimbaud le voyant aurait rencontré Samuel Beckett le destruc-
teur de corps et l'ingénieur des soubresauts pour conclure avec René
Depestre et Léon-Gontran Damas qu'il y a bien une colère à expulser.
Nous sommes loin des « trois temps du récit » de Ricœur[2], de ce déta-
chement progressif de l'imagination reproductrice. Ici le luxe, celui du

[1] Une des nouvelles de *Lucarne* intitulée *Lépreux* se trouvait dans : Raharimanana,
 Jean-Luc, *et coll.*, *Lépreux et dix-neuf autres nouvelles*, Paris, éditions Hatier, coll.
 « Littérature francophone », 1992.

[2] Ricœur, Paul, *Temps et Récit 1. L'intrigue et le récit historique*, Paris, éditions du Seuil,
 coll. « Points », [« L'Ordre philosophique », 1984] 1991.

colon ou de son héritier, qui fait de sa position un terrain de jeu pour tous les amusements de ceux qui assimilent l'argent à l'ennui, les grosses cylindrées au droit d'exaction sur les pauvres et les égarés, côtoie la misère. Mais Jean-Luc Raharimanana dépasse une approche sociologique, et son travail ne se laisse pas enfermer dans la description ou la reproduction. On retrouve dans *Lucarne* cette tension qui se renforce chaque fois qu'elle s'exprime, qui fait sourdre les relations entre le récit et la réalité. S'il y a intrigue, elle relève moins d'un déroulement que d'un mouvement, d'une linéarité que d'une discontinuité tissée. Comment renoncer au sens pour lui en donner un ? Comment dire ce qui n'existe définitivement qu'au moment du récit, mais qui ne peut prendre sa source que dans une histoire déjà réalisée, déjà mise en récit, alors même que ce récit a souvent été enfoui et oublié ? Sans doute par la violence de l'écriture. Dans le numéro de *Notre Librairie* consacré à la violence, Dominique Mondoloni avait écrit : « Chaos et entropie, guerres et révolutions, antithèses et polémiques, le cours de la nature, celui des choses humaines comme le mouvement de la pensée paraissent difficilement compréhensibles, dans leurs rythmes fondamentaux, si l'on n'y intègre le rôle de la violence. »[3]

Mais de quelle violence s'agit-il ? De la violence quotidienne, de celle héritée du passé ou produite par une quelconque « nature humaine » ? *Lucarne* va aider, non pas à résoudre le problème, mais à déplacer la réflexion. Quand Dominique Ranaivoson étudie les textes de Raharimanana, elle remarque bien la présence de cette violence, mais elle l'explique ainsi :

> La violence physique semble envahir riches, pauvres, marginaux et privilégiés ; toute la société apparaît comme emportée dans l'horreur et la destruction, l'autodestruction. Le Malgache, et sans doute l'homme en général, est alors donné à voir comme foncièrement féroce dans les conditions extrêmes dans lesquelles il est plongé.[4]

La violence littéraire serait donc déduite de la violence réelle, et la « crudité [constituerait] en elle-même une violence au code littéraire et moral »[5] or, il est curieux de noter que la violence est systématiquement présentée comme une conséquence négative alors qu'elle exprime en premier lieu une force et une puissance exceptionnelle (*violentus* vient de *vis*, force, puissance). Proposer l'idée que « l'aspect paroxystique de ces textes, où sont introduits sans cesse le cauchemar, voire le fantastique,

[3] Mondoloni, Dominique, *Comprendre...*, in *Notre Librairie*, *Penser la violence*, n° 148, juillet-septembre 2002, p. 3.

[4] Ranaivoson, Dominique, *Violence inattendue dans la littérature malgache contemporaine*, in *Notre Librairie*, n° 148, *op. cit.*, p. 28.

[5] *Ibid.*, *loc. cit.*

nous oriente plutôt vers des analyses de la société malgache contempo-
raine »[6] réduit donc le fait littéraire à des comportements dérivés, qu'il
serait possible d'expliquer en termes psychologiques, voire psychanaly-
tiques. Ne pourrait-on pas considérer que la violence littéraire excède
justement ces codifications, qui exigent la présence d'un traumatisme
préalable ? Car elle n'est violente que d'être perçue telle. C'est donc du
cœur de la langue et des effets qu'elle produit que vient sa présence.
Chez Jean-Luc Raharimanana la violence n'est pas un trait inscrit dans la
terre, une ligne de séparation. Elle est un tourbillon fait de mille pa-
niques et mille cris, de mille folies et mille désirs. Car il est l'écrivain qui
fait dévier sa revendication vers une impossible distinction, qui conduira
à faire se percuter les hommes et les lieux, les morales et les dérives, à
rétracter et à diffracter les sensations jusqu'à ce que l'éclatement sur-
vienne.

Lucarne est un ensemble composé de douze textes. Et s'ils n'ont pas
forcément été présentés par l'éditeur dans l'ordre chronologique strict
où ils ont été écrits, ce n'est pas pour faire oublier que l'auteur était très
jeune quand il en a rédigé certains, ou qu'il s'agissait d'un premier livre,
mais pour mettre en valeur l'unité paradoxale qui réunit ses fragments,
pour montrer dès le début que les textes sont de l'ordre de l'inachevé et
de l'inachèvement. Certains morceaux dormiront en partie pour mieux
resurgir, mais pour donner au cauchemar sa portée dans l'éveil. D'autres
reprendront leur mélopée, ailleurs, en lien avec de nouveaux textes ou de
nouveaux livres. Déjà se dessine ce travail incessant qui fait vivre les
textes comme serpents lovés qui se déplacent et se recourbent, comme
brins d'étoffe qui se tissent au gré des rencontres ou comme métaux en
fusion qui donnent à l'alliage son caractère métissé.

Chaque texte pourrait être lu indépendamment, mais chaque texte
fait écho aux autres. Et cet écho déborde l'objet qu'est le livre. Ici, *Le
Livre à venir* de Blanchot vient de ne pas venir en étant déjà présent et,
en refusant la clôture, fait exister d'autres phrases, d'autres scènes,
d'autres morceaux qui n'existent pas encore, ou que l'auteur mixe et
malaxe selon son gré. Le style est aussi un souffle, de ceux qui portent la
musicalité au cœur des litanies, qui dévoile l'autre en chacune.

Dans un premier temps, il est tentant de repérer trois types de textes
différents. Les premiers, comme *l'Enfant riche* ou *Affaire classée*, sem-
blent construits comme de véritables narrations. Il y aurait une histoire,
un continuum, peut-être même une morale. En second lieu viendraient
ceux qui briseraient cette unité pour déstabiliser le récit. Les visions y
côtoieraient la relation de faits. *Lépreux* ou *Reptile* relèveraient de cette
catégorie. Enfin surgiraient les purs fragments oniriques comme *Massa*

[6] *Ibid.*, p. 30.

ou Chaland sur mer. Mais cette approche ne vaut que par son insuffisance. Car l'élaboration d'une quelconque typologie serait un contresens. Et l'illusion de la linéarité cède vite la place à la difficulté de faire coïncider l'impression première avec la lecture. Cela sera le premier sentiment du trouble qui ne cessera de grandir au fil des œuvres et qui conduira à accepter les glissements et les infiltrations perturbatrices. Qu'est-ce donc que l'osmose sinon une force de pénétration, une poussée (*ôsmos*) qui correspond « au passage du solvant d'une solution diluée vers une solution concentrée à travers une membrane semi-perméable ». Ce qui frappe ici c'est bien la capacité à dissoudre, à pénétrer, à se diluer et à se concentrer à nouveau. La littérature pourrait y trouver un siège chimique ou physico-chimique dont la nature dépendrait plus de la biologie et de l'écologie, fussent-elles symboliques, que du seul ancrage ethnographique ou politique. On pourrait aussi lire les textes de Raharimanana à partir des plantes et de leur ingestion, des décoctions et des philtres et de leur déjection ou injection. Faut-il rappeler que l'étymologie grecque du mot philtre est « *philtron*, qui signifie moyen de se faire aimer, dérivé de *philein* : aimer » ? Il suffit pour s'en convaincre d'anticiper sur les rencontres et d'évoquer les absorptions du corps de l'être aimé. Mais ce qui oriente peut aussi désorienter, et l'on peut tout à la fois brûler du désir de boire et crier sa haine pour ce que l'on boit :

> EXISTER ! Vibrer, sentir. Je te boirais l'enfer pour me faire braise et flamme... vie ! Ne plus retourner dans cette pourriture de camp. Non ! Non ! Tant de froideur... Non ! Tout ce néant qui s'infiltre, coule en moi et qui efface, efface peu à peu tout pouvoir de communiquer !... L'âme, le corps se résignent. Ne plus émettre, ne plus recevoir ![7]

En quoi et avec qui se confondre ? Avec l'amante, la mère, avec l'enfer et la souffrance ? Question angoissante qui délite les structures linguistiques et qui fait dire à l'auteur : « Je te boirais l'enfer pour me faire braise. » Faut-il estimer que le « te » et « l'enfer » sont une seule et même entité, ou qu'il faut boire l'autre dans la fulgurance infernale ou bien encore qu'il s'agit d'un cadeau dont l'offrande mène à la perte ? Et de quelle nature serait cette perte ? Il n'est sans doute pas de réponse unique à donner, car l'usage d'un mauvais usage modifie radicalement la norme et montre ce qui en elle est purement coercitif, historiquement répressif. Il n'y a pas à concevoir clairement, car la multiplicité des sensations n'est pas du ressort de la mise en schémas purement grammaticaux.

[7] Raharimanana, *Lépreux*, in *Lucarne, op. cit.*, p. 50.

1. *L'Enfant riche*

L'Enfant riche commence par une question : « Souffrir, qu'est-ce ? » (P, 15) qui laisse entendre que la nouvelle est une exploration et une mise en scène de la souffrance. Une lecture rapide correspondrait à cette hypothèse. En effet, un enfant va être soumis à la douleur la plus vive et la plus fondamentale. Celle qui s'appuie sur l'impuissance et l'irrémédiable. Cet enfant incarne l'enfant des rues de Madagascar. Les enfants qui vivent et meurent dans la rue et de la rue, sont présents dans la plupart des grandes villes africaines. Pour Moussa Konaté, il s'agira de Bamako. Pour Patrice Nganang, de Yaoundé. Ici, il s'agit d'Antananarivo, cette capitale que Marie Morelle qualifie de « désorientée » :

> Lorsqu'en 1896 Madagascar devient une colonie, les Français veulent faire d'Antananarivo « le Paris de leur empire » avec ses Élégantes, ses magasins de mode… Ils construisent des quartiers tirés au cordeau, tel le damier des rues de Tsaralalana. Ils conçoivent un nouveau centre-ville, en concurrence avec le cœur d'Antananarivo, la cité royale.
>
> La croissance urbaine a également altéré l'orientation de la ville (1,7 million d'habitants en 2003. Les maisons se sont entassées dans la plaine marécageuse, au détriment des cultures, et sans plus pouvoir se plier aux règles cosmogoniques de construction. Les collines de l'Est s'érodent sous le poids des constructions et se délitent de coulées de boue en glissement de terrain.[8]

Les enfants frappés par la misère sont indissociables de la ville, de ses dysfonctionnements et de ses désordres. Même s'ils sont abandonnés ou repoussés dans des « périphéries » internes à l'espace urbain. Marie Morelle rappelle qu'à « Antananarivo, pour un grand nombre d'habitants, […] les enfants sont des mendiants. Ils sont perçus comme des voleurs. »[9] Aussi sont-ils contraints de vivre dans ce qu'elle nomme des espaces « de frottements et d'affrontements »[10]

De fait, la nouvelle met en scène un enfant obligé de trouver sa subsistance dans une ville qui le rejette et qui le craint. Pour cette raison, il faut l'isoler de ses amis, lui interdire d'entrer dans les boutiques avec ses compagnons. Ce n'est pas l'image de la misère qui est reçue en premier, mais la crainte d'avoir affaire à des « bandes » : « L'homme [le commerçant chinois] est gentil, mais il ne faut pas venir en groupe. Un par un, bien sage, bien sale, bien seul ! » (P, 17)

Cet enfant trouve une bouteille vide de coca et l'échange contre une pièce de monnaie, qui vaut à peine 15 centimes français de l'époque

[8] Morelle, Marie, *La Rue des enfants, les enfants des rues. Yaoundé et Antananarivo*, Paris, CNRS éditions, 2007, p. 40.

[9] *Ibid.*, p. 193.

[10] *Ibid.*, p. 191.

(moins de trois centimes d'euro). L'insignifiance de la somme est bien la marque des disproportions qui caractérisent la société malgache. Mais il s'agit aussi de jouer d'un ressort dramatique, de susciter un espoir pour mieux le détruire. Car toute idée d'harmonie a été d'emblée rejetée par le texte. Sans doute pour des raisons matérielles, mais aussi pour des raisons spirituelles. À la question portant sur la nature de la souffrance répond le désir de mourir : « Une effroyable envie de crever pour que vivre ne soit plus le lot de personne. » (P, 15) La vie est en effet insupportable. Car un chant a été perdu. Un chant qui contenait toutes les voix et toutes les communions possibles : « Un chant.../Tout chante, sauf là, là où les notes de la valiha auraient pu vibrer, se mêler à tous les cris, cris existant pour être harmoniques. » (P, 15)

Le malheur est un détournement du cri. Privé de la valiha. L'auteur rappelle qu'il s'agit d'un instrument traditionnel à cordes. Mais la valiha est bien plus que cela. La définition donnée par Dominique Ranaivoson permet de comprendre le rôle symbolique que la valiha joue :

> **Valiha.** Cithare tubulaire construite sur les bambous dont on extrait des fibres tendues sur le chevalet, fixées par des lanières de cuir de zébu. [...] La musique s'égrène avec douceur ou joie, mais reste très mélodieuse. Elle accompagne le chant et la poésie qui parlent souvent de l'instrument, créant une atmosphère propre à la nostalgie des Hautes-Terres.[11]

Cet instrument est donc au cœur de la culture musicale malgache. On la retrouve chez Rabemananjara :

> La valiha multicorde,
> d'un air jamais entendu,
> berce tes hautes syllabes.
> Et des lèvres de Dzirâh
> s'effeuillent tes litanies :
> Liberté ![12]

[11] Ranaivoson, Dominique, *100 mots pour comprendre Madagascar*, Paris, Maisonneuve & Larose, 2007, p. 91. Victor Randrianary dit de la *valiha* que dans les Hautes-Terres elle « est considérée comme l'instrument national. [...] À l'époque féodale, en Imerina, la valiha était l'instrument des hommes libres. De nos jours elle reste l'instrument roi [...] l'instrument de prédilection de l'amour et de la nostalgie amoureuse. » Randrianary, Victor, *Madagascar. Les chants d'une île*, Arles, Cité de la musique/Actes Sud, coll. « Musiques du Monde », 2001, p. 59. Randrianary précise que l'*antsa* est aussi un chant traditionnel caractérisé par « la forme responsoriale et la polyphonie » (p. 26).

[12] Rabemananjara, Jacques, *Antsa*, [préface François Mauriac], in *Œuvres complètes*, *op. cit.*, p. 161. Dans *Antsa* aussi cet écho à la musique disparue : « Seront morts tous les prophètes ;/seront morts tous les devins ;/égorgés les fiers athlètes ;/égorgés les précurseurs ;/closes les lèvres des poètes ! », p. 134.

Elle habite aussi les textes de Rabearivelo, donnant son nom à un poème :

Valiha
Blocs d'émeraude pointus
surgis du sol
parmi l'herbe dont le fleuve est cilié,
et ressemblant à d'innombrables cornes de jeunes taureaux
enterrés vivants par un clair de lune.[13]

Enterrés vivants ! Comme le seront bien des êtres chez Raharimanana. Cette musique et les sensations qu'elle peut libérer va être à l'origine de la tragédie vécue par l'Enfant. Quand il entend un groupe de mpihira gasy (*troupe de danseurs et chanteurs itinérants*, note de Jean-Luc Raharimanana, P, 19) il ne peut s'empêcher de leur lancer sa pièce. Générosité vite regrettée. Fin brutale d'un état second qui aurait été celui du bonheur ou plus précisément de l'insouciance. Au plaisir succèdent la réalité et les besoins physiologiques :

Du coup l'Enfant sentit la faim cogner à son ventre. Entre ses doigts, il n'y avait plus la présence chaude de son argent, il n'y avait que les lignes de sa main, des lignes s'achevant sur des fourches de fatalité. Il se précipita sur sa pièce. Là, au milieu des autres, au pied des danseurs. Son visage rencontra un talon bien ajusté […] L'Enfant porta la pièce dans sa bouche. Serrer les dents. Quelqu'un essaya de lui desserrer les mâchoires. Il avala la pièce et suffoqua. (P, 20)

Ce serait donc cela, l'une des caractéristiques majeures de l'écriture de Raharimanana : cette conscience aiguë de la douleur, cette inquiétude vitale, cette privation qui travaille la langue comme béance de la nuit quand elle engloutit le jour. Et si l'Enfant porte cette majuscule, c'est pour mieux le nommer et le dénommer aussi vite, c'est pour montrer que tout ce qui peut se dire se dédit dans l'instant. Cet argent ne sert qu'à pleurer la perte, à mesurer l'immensité de l'absurdité et à mourir en ayant dû manger sa mort. L'Enfant se fait mourir de faim et sent cette mort peser sur son estomac. Ce paradoxe essentiel traverse toute l'œuvre de Raharimanana. Il ne cesse de démontrer que ce qui est montré disparaît comme preuve de l'in-montrable. Et surtout comme souffrance aiguë de cette perte. La littérature est ici une affaire d'estomac, mais aussi à nouveau de bouche, quand celle-ci ne peut pas communiquer à la main le signal qui lui fait inscrire sa prétention à la maîtrise. « Vomir », « être vomi » sont des thèmes permanents dans l'œuvre de Raharimanana. Mais l'Enfant, lui, aura beau boire de l'eau et tenter de « Dégobiller ! » (P, 25), il ne pourra qu'uriner dans cette flaque où se mire la Gitane inaccessible de la publicité, avaler le sang qui coule de ses lèvres

[13] Rabearivelo, Jean-Joseph, *Valiha*, in *Presque-Songes. Sari-Nofy, op. cit.*, p. 95.

tuméfiées, parodier dans sa démarche les députés, avant de redevenir le mendiant nu et quasi fou qu'il était. Quand la métaphore n'est pas un au-delà du sens qui porterait l'image ailleurs que dans sa signification première, mais qu'au contraire elle associe des univers en redoublant la véhémence des propos. L'écriture, comme la nourriture ne peut pas être ingérée. Face aux atrocités, aux injustices, à la misère, il ne reste d'autre solution que de se confondre avec cette vomissure et dans le même temps, de rejeter toute substance qui trahirait un échange avec l'extérieur. Écriture de l'asphyxie, de l'épuisement, de l'ulcération. Quand l'être est un survivant qui incarne la mort, qu'il sait qu'il ne réussira jamais à se purifier de la douleur qui s'est abattue sur lui, qu'il sait qu'il n'est qu'un reptile, un serpent qui vit dans la boue, dans les entrailles de la Terre et que sa langue est avant tout une langue inarticulée : « Hurle !/Il te faut hurler. Te mettre debout. Hurler et vomir la voix et vomir la parole et vomir de sang. »[14]

Dans *L'Enfant riche* se trouve déjà toute la catastrophe qui se réalise et l'idée simple, mais sans doute insupportable, car non performative, non programmatique, de l'effondrement. Mais cet effondrement est aussi celui du texte, peut-être même de l'esthétique. Quand *Lucarne* désigne la fenêtre qui s'ouvre sur l'espace, mais qu'elle est aussi le cadre d'où le regard jaillit pour saisir la misère et la douleur, cadre qui se refermera sur les protagonistes du récit.

2. *Lucarne*

Dans *Lucarne*, ce ne sont pas seulement les pièces de monnaie qui traînent sur le sol, mais aussi les cadavres abandonnés aux chiens dans la nuit : « Il y a un cadavre près du bac à ordures, il y a des chiens qui creusent, creusent avec leurs pattes décharnées. Il y a des épluchures de pommes pourries qui s'accrochent à leurs poils, poils qui se hérissent maintenant. La meute s'entre-déchire près du cadavre. Un os passe d'une gueule à une autre. » (P, 59)

Et ce cadavre va servir d'appât. Même morts, surtout morts, les hommes ont de la valeur, ou plus précisément, peuvent devenir précieux pour d'autres. Comme dans une scène macabre il faut les préparer, les maquiller, pour qu'ils puissent assumer leur rôle. Les corps deviennent des os que les chiens se disputent, et le cadavre, ou ce qu'il en reste doit se confondre avec les ordures omniprésentes. Pour gagner en intérêt il doit réellement être enfoui sous les excréments avec lesquels il cohabite, être entouré nu de végétaux décomposés et marqué par l'empreinte des animaux en meute. Aucune humanité apparente ne doit subsister : « Le cadavre est bientôt recouvert d'ordures, peint d'un liquide verdâtre,

[14] Raharimanana, *Reptile*, in *Lucarne, op. cit.*, p. 82.

tatoué de traces de pattes. Déchets, excréments, [...] autant de linceuls qui recouvrent le corps, boursouflé, du cadavre. » (P, 59)

Dès lors, il peut être récupéré. Un homme « grand, immense, debout ! » (P, 60) se dresse, vole le cadavre aux chiens, le dispose sur la route pour faire croire à un automobiliste qu'il risque d'écraser quelqu'un. Le cadavre est bien ce piège tendu aux « riches », qui n'est utile que mort et rongé. Le conducteur sera assassiné. Mais plus encore que cet acte, ce mort-vivant qui l'exécute déchaîne une haine profonde, une haine essentielle, qui relève de la vengeance la plus féroce :

> Salaud de bourgeois ! T'es en sécurité dans ta voiture hein ! T'es en sécurité ? Cogner sur le pare-brise. L'outil s'abat, s'abat. [...] Tu t'affoles ? Hein, créature de chair ? Tu t'affoles. Voici le pare-brise qui éclate. Voici l'outil qui cherche ton visage, le déchiquète. Hurle donc contre ce déchet à l'assaut de ta voiture ! Lâche ton cri d'agonie ! Il y a une odeur de tabac à l'intérieur, une odeur de siège capitonné, l'odeur de la richesse, de l'aisance. [...] Boire ton haleine de sale bourgeois ! (P, 62)

Quand les humiliés en sont réduits à boire l'haleine et l'odeur des autres. Ironiquement le « chasseur », l'assassin remettront le cadavre « à sa place ». La littérature, ici, est aussi ce crime qui porte en lui tous les crimes possibles. Mais il y a un témoin à la scène. Un témoin qui observe par cette lucarne le monde auquel il appartient, mais dont il est, si abject qu'il soit, exclu. Être soi sans pouvoir l'être conduit à ce regard décalé, inévitablement schizophrénique. Mais une schizophrénie qui désigne au-delà du narrateur, le morcellement du langage, l'éclatement des membres du texte, et conduit à créer cette pleine implication, mais aussi cette distanciation sans précédent. Les visages doivent avoir perdu toutes les lignes de la vie, avoir revêtu les oripeaux de la charogne.

Le narrateur peut tenter de se conduire en être humain, d'empêcher les chiens de revenir et de se repaître du cadavre. Son effort est vain. Les phares de l'automobile immobilisée sont autant de soleils qui brûlent la conscience. Car la lumière est insupportable à celui qui se cache et qui rêve d'ombres et de silence. Celui qui est véritablement piégé, c'est lui. Dès lors, il ne peut que libérer frénétiquement sa peur, briser les phares de la voiture et tenter de retrouver une obscurité plus paisible, mais dans laquelle il ne peut qu'errer : « Partir. M'éloigner et m'abîmer, me laisser engloutir dans la gueule des ruelles obscures de la ville. » (P, 64)

3. *Affaire classée*

Dans *Affaire classée*, cette corruption du corrompu, de celui qui a subi et qui en retour, en errance et en folie, se met à corrompre lui aussi, atteint son paroxysme. Qu'est-ce que la contagion sinon le partage des folies et des excès ? Le terme « corrompre » vient du latin (*corrumpere*,

mettre en pièces). Car il faut briser l'unité, déchiqueter le corps pour qu'il se décompose et devienne lui-même putride. Ici, une femme ouvre le ventre des enfants, le vide et le nettoie pour y entreposer de la drogue. « Elle pleurait toujours, elle ne faisait que cela. Elle n'était pas riche. Elle ne faisait que corrompre un pays déjà perdu dans la misère et dans l'oubli. Elle était noire. Elle était esclave, une fille de zombie, une possession des djinns… » (P, 112)

Car l'enfant qu'elle tient aujourd'hui entre ses mains, celui qu'elle doit momifier est un enfant particulier. C'est le sien, celui qu'elle a eu à la suite du viol commis par l'homme qui l'oblige à perpétrer ce trafic d'organes à rebours, l'homme « civilisé » qui ne plonge pas les mains dans les entrailles. Cette deuxième mort des nouveau-nés, curieusement nommés par la seule qualité qu'ils ont perdue, doit être donnée par cette femme :

> La FEMME cessa de pleurer et ouvrit le ventre de son enfant mort. Le couteau déchira dans la peau, s'enfonça dans la chair déjà bleue. Le sang ne coula pas. Elle tira les entrailles. Elle coupa. Elle arracha le petit cœur, cisailla les veines. Les poumons se recroquevillèrent dans un chuintement d'air. Elle vida le corps. Les larmes étaient comme de l'acide sur ses joues. (P, 109)

Elle en devient folle. Peu à peu se concentrent en elle toutes les tensions intolérables, celles qui sont tellement inimaginables qu'elles ne peuvent pas être dites. Pour dire, il aurait fallu disposer de la distance nécessaire à l'articulation de la peine. Ce qu'elle voit, ce qu'elle endure appartient à un monde qui, interdisant la pensée, c'est-à-dire l'échange et l'appropriation, ne peut que conduire à la folie la plus brutale :

> Elle tomba sous les coups, elle tomba sous les crachats. L'homme la rattacha sous la couchette et s'en alla. La femme étouffa ses pleurs, mais vit à la hauteur de son visage l'enfant mort qui roulait au plaisir des tangages du boutre. Elle hurla à s'en éclater la gorge et la conscience. Elle hurla et le sang coula de ses narines, le sang coula de ses yeux. Elle hurla et sentit à ses tempes comme un déchirement fulgurant. Elle y délivra son âme et devint folle. (P, 110-111)

Quand le récit le plus précis, celui qui fait référence et qui s'appuie sur la relation de faits, rejoint l'imaginaire le plus délirant, le plus fantastique. Histoire faussement policière, mais aussi plongée dans l'horreur, dans les ombres de ces légendes qui effraient l'auditoire qui les entend. Littérature atroce, littérature de l'atrocité, quand elle lie les extrêmes ; que la noirceur et le cynisme des trafiquants conduisent à l'incendie ; et que la naissance n'est qu'une mise à mort, un éclatement dément : « La femme n'avait plus ses pensées. La femme n'avait plus ses regards. » (P, 114)

La naissance décrite dans la nouvelle est un autre viol. Cet enfant qui est une fille, la femme ne veut pas le livrer à l'abject. L'homme va l'arracher à son corps, obligeant la mère à résister jusqu'à tuer le bébé, une « bâtarde ». Mais la victime ne peut pas être perçue comme telle. Elle en devient dangereuse, contagieuse. Pour que le récit soit cruel, il faut qu'une frontière soit dépassée. Comme le dit Véronique Nahoum-Grappe :

> La cruauté introduit un trop, un excès qui semble gratuit par rapport à la violence qui se satisfait de la destruction de l'ennemi, alors que la mort de la victime n'est pas suffisante pour le cruel. [...]
> La cruauté implique donc une surenchère gratuite : le « bon plaisir » du cruel se nourrit de la souffrance de la victime, de son avilissement consenti, c'est-à-dire de sa mort symbolique et sociale avant sa mort physique, trop douce encore pour le bourreau volontaire.[15]

4. Sorcière

Cette définition correspond à une autre nouvelle de *Lucarne*. La sorcière est en fait une femme, qui pour de l'argent a accepté d'entrer dans le jeu de ceux qui l'ont payée, mais qui va subir le sort de celui qui est hors contrat, de celui dont on peut disposer. Elle aussi va hurler, mais de terreur et de douleur physique. La place qu'elle occupe dans le récit est symptomatique. De quasi complice elle va devenir absolument coupable, mais sa culpabilité ne lui appartient pas. Elle aurait pu, avec ces hommes qui ont inventé le scénario auquel elle participe, prendre plaisir à la frustration du « vagabond » devant lequel elle se tient nue. Alors que lui est entravé : « *IL EN BAVAIT* le mec ! La fille a entrouvert ses longues jambes, puis les a écartées béantes. Il n'en pouvait plus » (P, 67)

Elle croit avoir librement choisi son rôle. Mais ceux qui possèdent la richesse peuvent tout se permettre : « On était des salauds. On est toujours des salauds mais on avait le fric, on a le fric (le fric nous coule de la poche comme les larmes leur coulent des yeux) » (P, 68)

Ceux-là n'ont pas besoin d'avoir un nom, une initiale suffit, B... ou S..., et leur anonymat n'est pas juridique, mais pécuniaire. Dans un pays sans lois, ils ne risquent rien. Si le vagabond a aussi été trompé, si son plaisir ne vaut que s'il est confisqué et que sa mort est déjà programmée, si le jeu n'est pas celui auquel on prétend l'avoir convié, la cruauté qui frappe la femme offerte à ses regards est beaucoup plus profonde. Il y a un double voyeurisme apparent. Celui du vagabond attaché, mais aussi

[15] Nahoum-Grappe, Véronique, « Anthropologie de la cruauté », in Moro, Marie Rose, Lebovici, Serge (dir.), *Psychiatrie humanitaire en ex-Yougoslavie et en Arménie. Face au traumatisme*, Paris, Presses universitaires de France, coll. « Monographies de la Psychiatrie de l'enfant », 1995, p. 26.

celui de la femme qui le voit attaché et qui se croit intouchable. Mais ces deux niveaux de regard sont prisonniers d'un troisième, qui échappe à tout échange visuel, qui déborde le cadre et fait littéralement basculer la scène. Il faudra s'amuser avec le vagabond, lui briser les os, le jeter sur la lame du canif que tient la jeune femme. Puis il faudra profiter de la beauté de cette femme nue, lui brûler la cuisse avec un cigare et lui faire prendre conscience de sa propre vulnérabilité. Le véritable plaisir est là, dans l'humiliation de celui ou de celle qui est totalement conscient de son impuissance, impuissance qui redouble la satisfaction du criminel. S'il y a risque d'ennui : « La fille gisait. Le mec n'osait bouger. S... en avait déjà marre. B... était déçu. Que faire ? » (P, 69) c'est que le plaisir vient de ces tentatives avortées de se défendre. Toute rébellion est vouée à l'échec, mais c'est elle qui nourrit l'intérêt du sadique. Car celui-ci doit à la fois renouveler son énergie et dépasser les limites qu'il veut franchir. L'argent comme moyen, objectif d'appropriation, mais aussi comme symbole de toutes les violences doit jouer un rôle essentiel. Il faut qu'il soit l'équivalent des larmes qui coulent des yeux et qui rejoignent le sang et l'urine. Comme le constate Philippe Sollers à propos de Sade :

> [le] héros sadien [...] ne manque jamais des forces nécessaires « à passer les dernières bornes ». Affermi par la théorie et l'exemple des plus endurcis, il doit franchir de manière pratique toutes ses répugnances (et ne pas se contenter d'une admission intellectuelle qui laisserait intact le refoulement), il doit comprendre que la jouissance suprême est à la fois conscience et perte de la conscience.[16]

Ici, cette jouissance ne passe pas fondamentalement par le contact physique. Certes, il y a torture et viol, mais l'essentiel ne se trouve pas dans les rapports sexuels, qui ne désignent aucun accomplissement. Cette absence est constitutive d'une substitution, d'un mouvement d'évanouissement de l'acte dans les mots, lorsque ceux-ci puisent dans le regard, il faudrait presque dire dans l'œil (celui du « vagabond » sera écrasé), le trajet qui va de la sexualité au langage. Il y a cet enjeu lié à la cruauté : pointer du doigt la difficulté à la dire, tant il est vrai que « la cruauté implique alors une réelle difficulté à être pensée, parlée, décrite : elle remplit de stupeur, elle rend stupides victimes et témoins. »[17]

La question fondamentale posée par *Sorcière* est bien celle de l'anéantissement, mais d'un anéantissement qui englobe l'auteur, les personnages et le lecteur, qui dépasse justement les bornes et crée une communauté *a priori* scandaleuse, mais seule capable de permettre d'approcher, si peu soit-il, le drame que la morale, lorsqu'elle organise les partitions

16 Sollers, Philippe, *Sade dans le texte*, *L'Écriture et expérience des limites*, Paris, éditions du Seuil, coll. « Points », [1968] 1971, p. 62.

17 Nahoum-Grappe, Véronique, « Anthropologie de la cruauté », *op. cit.*, p. 26.

entre le bien et le mal, cherche à nier. Par son écriture, Jean-Luc Raharimanana rejoint la pensée de Georges Bataille :

> Lourde de notre vérité perdue l'émotion est criée en désordre. [...] L'art, sans doute, n'est nullement tenu à la représentation de l'horreur, mais son mouvement le met sans mal à la hauteur du pire et, réciproquement, la peinture de l'horreur en révèle l'ouverture à tout le possible. [...]
> S'il ne nous convie pas, cruel, à mourir dans le ravissement, du moins a-t-il la vertu de vouer un moment de notre bonheur à l'égalité avec la mort.[18]

Il faudra, chez Raharimanana, retrouver des yeux crevés et des orbites fouillées par le bec des oiseaux, pour entendre le message de Bataille et rapprocher *Histoire de l'œil* de ce côtoiement de l'horreur. Mais pourquoi avoir choisi ce titre pour la nouvelle et crier à la foule qu'une « sorcière » est parmi eux ? Pourquoi cet anathème suffit-il à déchaîner la colère de ceux qui devraient la protéger, lui donner la possibilité de témoigner ? Bien sûr il est possible d'évoquer la peur que les sorcières peuvent inspirer et invoquer le danger qu'elles représentent. Mais de quelle nature serait-il ? Que pourrait-il provoquer dans la société d'autre que la contamination due au contact avec un monde qu'il ne faut pas fréquenter, et dont le nom ne doit pas être prononcé ? La misère est devenue le refus de se voir et de regarder en face les supplices auxquels sont soumises les filles capturées et torturées par « les riches ». Souvent, les communautés refusent de recueillir ceux et celles qui ont été l'objet de la violence. À propos des viols commis sur les femmes musulmanes en ex-Yougoslavie Pierre Benghozi écrit :

> *Être la honte*
> Fait aggravant : la souillure contamine l'ensemble de l'entourage familial. Elle touche à un niveau actuel synchronique, les vivants, mais aussi à un niveau diachronique les ascendants, les aïeux, les descendants, et les non-nés. En ce sens, la victime de viol devient la honte du groupe communautaire. La sanction introjectée est la mort par exclusion.[19]

Dans la nouvelle, la jeune femme sera assassinée par ceux-là mêmes qui auraient dû la secourir :

> Des mains lui agrippèrent les cheveux, des ongles lui griffèrent la peau, des doigts lui déchirèrent les joues, des coups la firent plier à genou, des pieds lui écrasèrent le sexe, un talon lui brisa la nuque.

[18] Bataille, Georges, *L'Art, exercice de cruauté. Médecine de France, 1949*, in *Œuvres Complètes XI, Articles 1 (1944-1949)*, Paris, Gallimard, NRF, 1988, p. 486.

[19] Benghozi, Pierre, « L'Empreinte généalogique du traumatisme et la honte : génocide identitaire et femmes violées en ex-Yougoslavie », in Moro, Marie Rose, Lebovici, Serge (dir.), *Psychiatrie humanitaire en ex-Yougoslavie et en Arménie. Face au traumatisme, op. cit.*, p. 54.

On la traîna, on la jeta dans le canal nauséabond. Le corps flotta au milieu des nénuphars, au milieu des voiles de cellophane pourris, des excréments qui émergeaient. Le corps flotta auprès des morceaux de bois et des détritus décomposés. (P, 71)

Qui sont les vrais bourreaux ? Ici, ils ne sont pas individualisés. Le texte oppose systématiquement des articles indéfinis à des articles définis, d'un côté *des* mains, *des* ongles, *des* doigts, de l'autre *les* cheveux, *la* peau *les* joues. Quand un corps humain est déchiqueté par un corps social qui a inversé ses propres valeurs pour tenter de se sauver lui-même, alors naît un véritable monstre.

Qu'est-ce donc qu'une littérature de la monstruosité ? Le monstre est une contrainte. Il peut renvoyer au tableau qui indique, pour un morceau de musique, le nombre de vers que le poète doit composer et le nombre de syllabes que chacun de ses vers doit comporter. Il faudrait que les mots viennent adhérer à la musique. Mais surtout, le monstre est celui qui donne à voir. L'étymologie de monstre est la suivante : « du latin *monstrum*, événement prodigieux, de *monere*, avertir, éclairer ». La littérature de la monstruosité pourrait être une littérature qui illumine, mais peut-être, inévitablement, éblouit et rend aveugle.

5. *Lépreux*

S'il en est un, de monstre, que personne ne veut voir et toucher, c'est bien le lépreux. Lui aussi est le symbole, sinon le symptôme de la contamination. Il est la figure du mal absolu, en quelque sorte, l'ancêtre du fou. Écoutons Michel Foucault :

> À la fin du Moyen Âge, la lèpre disparaît du monde occidental. Dans les marges de la communauté, aux portes des villes, s'ouvrent comme de grandes plages que le mal a cessé de hanter, mais qu'il a laissées stériles et pour longtemps inhabitables. Des siècles durant, ces étendues appartiendront à l'inhumain. Du XIVe au XVIIe siècle, elles vont attendre et solliciter par d'étranges incantations une nouvelle incarnation du mal, une autre grimace de la peur, des magies renouvelées de purification et d'exclusion.[20]

Le lépreux, parce qu'il appartient au monde de l'obscurité, mais aussi parce qu'il est toujours là, présent, prêt à toucher les êtres sains est le signe de la peur et de la déchéance. L'avantage avec lui c'est qu'il peut être individuel ou collectif, puisque le pluriel s'écrit de la même manière. Il est une menace et un danger. Intercesseur actif qui attend la nuit pour attaquer les vivants, il figure dans la longue liste des êtres effrayants qui peuplent l'imaginaire : les vampires, les zombis et autres fantômes.

[20] Foucault, Michel, *Histoire de la folie à l'âge classique*, Paris, Gallimard, coll. « Tel », 1972, p. 13.

Après tout, le fantasme et le fantôme (*phantasma*, apparition), c'est un peu la même chose, une apparition inattendue ou trop attendue, une agression irrémédiable qui est aussi un souvenir. Le lépreux de Jean-Luc Raharimanana se rappelle effectivement à l'autre. Symbole de la mise en contact de mondes qu'il faudrait tenir dissociés, il est déjà inscrit dans le décor, ou plutôt dans l'organisation scénique des oppositions de genre. Si la nouvelle commence par :

> FRAÎCHEUR sous l'ombre de l'arbre. Arbre immense, des feuilles aussi innombrables que les rochers qui se mirent là-bas sur le versant de la colline. Une terre rouge et sensuelle, nue sous les caresses du soleil. Une poussière légère se soulève. Un vent est passé.
> Fraîcheur ! Ah fraîcheur… (P, 45)

Elle se poursuit immédiatement par une inversion. La douceur n'était qu'apparente ou son exposition systématique n'était que l'annonce d'une rupture. Elle n'avait d'autre fonction, mais déjà perceptible, sinon elle n'aurait pas pu jouer de cette « inquiétante étrangeté » évoquée par Freud. La lucarne est une fenêtre sur l'horreur et le monde de l'au-delà : « Les racines de l'arbre, comme des doigts égarés, s'étalent hors du sol. Des fourmis vont et viennent, dedans, dehors… Un chien renifle, un coq bat des ailes. » (P, 45)

Les éléments se détournent de leur univers. Les racines vivent hors du sol et les animaux dessinent dans leur comportement le drame qui va surgir. Jeu scripturaire proche du fantastique, ou de la vengeance des Dieux. Puis :

> Les chaînes cliquettent. Bras qui bouge, chasse une mouche irritant le visage, mouche aussi verte que les excréments d'un enfant qui a mal au ventre. Le bras reprend sa place auprès de la jambe. La main dessine machinalement une grille sur le sol. Doigts caillouteux, presque élégants à côté des racines… Les bracelets des chaînes brillent autour des poignets. (P, 45-46)

Quel est ce diable élégant qui porte ses chaînes comme on porte un bracelet ? Tout simplement, l'homme. Le dispositif est ici cinématographique. On pense à Edgar Allan Poe, mais aussi à Jean Epstein[21]. Sans doute faut-il éliminer tout dialogue d'un tel récit, pour laisser planer le rythme incisif des infinitifs qui vont scander l'action : courir, marcher, crier, vouloir ressentir, vouloir vivre, EXISTER. Sombrer. Car si le monstre qui surgit dans la nuit est bien l'homme, celui qui « a trouvé le fer, l'homme qui a forgé les fers, l'homme qui a mis aux fers, l'homme qui a inventé l'enfer » (P, 46) il faudra avec lui partager la chute et arracher les masques. Il faut reconnaître ce qui en soi appartient aux gouffres, réclamer sa « part d'ombres » (P, 53), tenter de dépasser ou de

[21] Epstein, Jean, cinéaste (1897-1953). Son film, *La Chute de la maison Usher* (1928), est l'adaptation d'une nouvelle éponyme d'Edgar Poe.

se dépasser, s'extraire du mensonge pour exiger d'être soumis à la douleur et enchaîné, car les chaînes deviennent la cause et l'enjeu de la lutte pour une vie paradoxale :

> [...] tout sentir, laisser l'esprit palper l'univers. Brider le corps ! S'enchaîner ! Serrer les bracelets de fer aux poignets, douceur du bruit... Ho ! Le lépreux ! Qui se targuerait d'avoir pu trouver paix et conscience par les chaînes, par ces chaînes qui donneront raison de vivre, raison de combattre la terre, de lutter, lutter pour une liberté seulement présente, concevable lorsqu'on veut, lorsqu'on vit ? (P, 55)

Avec le lépreux, avec l'alcoolique et l'assassin, devenir une « loque » (P, 54). Pour ressentir la mort dans le drame d'une vie échouée. Être de l'autre côté du miroir, pour inventer une esthétique de la sensation absolue, de l'*ekstasis*. La mort douce (euthanasie) est-elle inévitablement une mort qui renvoie au supplice ? La nuit parle de la nuit, et sa narration est létale. Jean-Luc Raharimanana le sait, qui fait dire à son narrateur égaré : « Tant de souffrances pour colorer une toile que l'on n'exposerait que dans l'obscurité totale ! » (P, 52)

Et conclut : « Et je me regarderai, je me raconterai jusqu'à ce que je meure » (P, 55). Mais la mort n'est pas une absence, pas plus qu'une paix. Le sort des femmes et des enfants interdit toute résistance et dissout les mots.

6. *Chaland sur mer*

« L'amer s'en va, les mots crevés et assassinés qui se décomposent dans les éruptions de la langue et qui n'ont pu trouver des linceuls de dire et de parole... » (P, 123)

Que faire d'un corps mort quand les mots qui permettraient de le respecter ont disparu ? Dans *Chaland sur mer* un narrateur presque invisible dont la voix serait plutôt murmure que récit, psaume funèbre que témoignage, chante la mort de sa mère. Son frère Salam en est le responsable, ou peut-être était-elle déjà morte. En tentant de la nourrir de sable, de lui redonner une pureté perdue, il la tue :

> Salam prend du sable et nourrit sa mère. Salam prend du sable et étouffe sa mère. Avale, mère de Salam, avale ! La main de Salam frémit comme sa mère se débat. Salam écrase le sable dans la bouche de Mama-la-sienne. Écrase Salam ! Écrase ! Tu vas la tuer ! La langue de sa mère palpite en bête monstrueuse, la salive mousse effervescente sur les grains de sable. Laver la souillure, ô Salam, laver notre souillure. (P, 120)

Car la mère a subi tous les outrages et elle a commis tous les crimes. Violée par tous, y compris lorsqu'elle est morte, elle a avorté de ses enfants. Seuls survivent Salam et son frère, rescapés, mais aussi complices du crime qui a fait disparaître les autres fils. Ceux qui ont échappé

à la mort sont aussi coupables que ceux qui l'ont donnée. Et la relation qui unit Salam à sa mère est d'une curieuse texture érotique. Sans doute parce que tout rapport à la mère est chez Raharimanana, comme chez de nombreux auteurs, incestueux. Dans un entretien que lui accorde Jacques Rabemananjara, l'aîné des auteurs malgaches revient sur cet inceste : « Vous savez, entre la mère et l'enfant, il y a un inceste. Biologiquement, il y a un inceste entre la mère et le fils. Il ne faut pas oublier ça. Pour moi, j'appelle ça l'inceste divin parce que ce n'est pas moi qui ai demandé à naître. »[22]

Le dieu qui serait le père est l'océan. Mais aussi un inconnu. Les orphelins sont-ils les enfants des dieux ? On pourrait le penser en lisant la nouvelle :

> D'un rien qu'humain qui a violé la mère et qui en elle nous a déposés anonymes. Mais fils de folle que tu es Salam, fils de folle que je suis, la mer est notre géniteur ! Salam à toi ô enfant de l'Océan, cette folle un jour nous a conçus dans le vertige des houles, sur le pal du vent, dans la brise des dieux, hors des hommes et du soleil... (P, 123)

Ou peut-être sont-ils jumeaux. Mais il n'est plus possible de reconstituer une trame narrative et une logique spatiale et temporelle. Car le passé a enrayé le présent, et la folie de la mère a interdit aux enfants de penser leurs actes. Salam a tué, Salam veut rejoindre son boutre. Pour y faire monter sa mère ? Pour qu'elle coule sur cet « esquif » ? Dans les mers de la démence, on amarre les navires aux nerfs des enfants, on tente de les prendre d'assaut pour reconquérir un brin d'espoir, on cherche à retrouver un instant de bonheur dans la divagation des âmes. Jusqu'à ce chien qui attaque Salam, qui l'immobilise dans la terreur la plus irrationnelle : « Salam faisande sa chair et la défèque sur une panique sans borne. Le corps de Salam n'est plus qu'un sac plein d'ordure (sic) et de lâcheté./Et la langue du chien vient fendre les lèvres de Salam. » (P, 125)

Alors Salam arrachera la langue du chien avec ses dents, pour tenter de retrouver le goût de l'existence dans la saveur du sang. Les vagues peuvent lécher le corps de la mère morte, proposer en caresse l'hypothèse d'une union entre la chair et le sel, le frère de Salam (son jumeau et sa voix confondue) avoue que son geste n'est pas un geste de courage, mais un acte incontrôlé qui ne lui a pas permis de « défier le monstre » (P, 127).

[22] Rabemananjara, Jacques, *C'est l'âme qui fait l'homme. Entretien* [propos recueillis par Jean-Luc Raharimanana], in *Interculturel Francophonies*, Lecce, Alliance française, n° 11, juin-juillet 2007, p. 327.

7. *Reptile*

« La pluie dilue les mots qui dégoulinent des lèvres, les mots ne sont plus que salive, les mots ne sont plus que crachats qui se confondent dans la boue. La pluie trempe tout l'être et noie la révolte. Il faut alors, plus fort qu'elle, crier, hurler, être trombe jaillissant de son déluge, être vent lacérant son écran compact. » (P, 82)

Les images, les thèmes et les termes reprennent inlassablement ceux qui ont déjà été rencontrés. Car il faut frapper à nouveau, et frapper encore les mêmes objets pour en arriver à la même incohérence et à la même impossibilité. Dans *Reptile*, les cris et les hurlements reviennent. La pluie, l'orage, le sang et les vomissures saturent le texte. Car il s'agit d'obsessions ou d'une obsession. Bien sûr, il y a l'histoire de la colonisation et celle, peu glorieuse, de l'indépendance et des régimes politiques qui ont existé depuis 1960. Bien sûr il y a la géographie de l'océan Indien, et peut-être même celle de l'île comme topos. Peut-être, car si Jean-Luc Raharimanana fait souvent apparaître l'image de l'île, elle ne peut que difficilement être considérée comme récurrente, systématique et surtout causale. L'insularité est une présence, à certains moments une configuration, jamais une structure définitive. Il faut relier l'encerclement de l'île à la présence de l'eau, qui entoure certes, mais qui peut aussi venir des cieux, qui peut s'ouvrir au regard et à l'horizon. Mais au-delà de ces références se disent une agression aveugle et une terreur inextinguible. Les soldats (mais qui sont-ils ?) vont tuer, violer et fusiller sans logique apparente sinon celle de leur propre aliénation. Et celle-ci est communicative. La perte du sens est la même pour tous et les conséquences risquent aussi d'être identiques. « Feu et démence » (P, 81), le bourreau est devenu fou. Il est littéralement, tombé dans le même trou, dans la même fosse que ses victimes. Avec eux, il partage le contact insupportable avec les morts. Les morts, à Madagascar on peut les toucher, mais à condition de les respecter, de se conformer aux rites du *famadihana*. Didier Mauro et Émeline Raholiarisoa rappellent que : « Madagascar est une île sacrée, où tout élément, à commencer par la terre, procède d'une relation au cosmos. Ici la vie individuelle se conçoit dans sa relation avec l'ascendance – jusqu'aux plus lointains ancêtres – et avec la descendance, les enfants qu'il est indispensable de concevoir pour perpétuer la vie. »[23]

Puis ils décrivent la cérémonie, par le témoignage d'Émeline Raholiarisoa, précisant que si le *famadihana* est propre aux Hautes-

[23] Mauro, Didier, et Raholiarisoa, Émeline, *Madagascar. L'île essentielle*. Étude d'anthropologie culturelle, [préface Jacques Lombard], Fontenay-sous-Bois, Anako éditions, 2000, p. 73.

Terres il se retrouve sous d'autres formes dans les différentes régions de Madagascar :

> Pour nous, les Malgaches des Hautes-Terres, le *famadihana* est la cérémonie la plus importante de la vie. [...] C'est le fondement de la religion malgache : exprimer l'amour, le respect, le souvenir que l'on a pour les ancêtres. Toute personne décédée doit au minimum sortir du tombeau une fois tous les cinq ans.[24]

Le *famadihana* consiste en effet, tous les cinq ou tous les sept ans, à déterrer les os des morts, à les sortir du tombeau et à les envelopper dans un linceul blanc, pour qu'ils participent avec les vivants à une célébration collective. Ensuite, ils seront à nouveau enterrés. Que ces périodes ne soient pas forcément respectées importe peu. Ce qui compte est la relation aux morts. Comment accepter l'idée même du charnier, de cette double négation qui ajoute, à l'assassinat perpétré par balle, le broiement des os, le déchiquetage des chairs, l'amalgame des corps et des membres ? Et comment suggérer que ces fosses dans lesquelles on jette pêle-mêle les morts puissent être fouillées par les membres de la communauté ? Au soldat qui ordonne en hurlant de creuser ne peut que répondre l'incandescence de la brûlure, le dégoût le plus fondamental qui se retourne toujours, fatalement, contre celui qui est soumis à la loi du plus odieux. Alors s'écroulent la verticalité et l'humanité. Alors disparaît la capacité de se tenir debout. Celui qui est devenu un « bâtard d'esclave nègre » (P, 78) rejoint les invertébrés, les animaux qui rampent et qui se tordent sur le sol. Mais métamorphosé en reptile, il peut être englouti par eux. En particulier par les boas qui vivent et peuplent les lieux sacrés, les boas qui sont à la fois menacés par le feu qui détruit la forêt, mais qui continuent à danser devant les yeux de l'homme halluciné. Serpents qui glissent et ondulent, qui étouffent et brisent.

Serpents qui survivent dans la sexualité et le feu au brasier destructeur allumé par les colons qui « ne veulent que la terre de tes ancêtres, [...] ne veulent que cet endroit rocailleux où demeurent les boas » (P, 77). Il y a effectivement trois espèces de boas à Madagascar, mais ils sont *a priori* inoffensifs[25]. Leur fonction ici est symbolique de la repta-

[24] *Ibid.*, p. 78. Pour une description du famadihana il est intéressant de consulter l'ouvrage de Blanchy, Sophie, Rakotoarisoa, Jean-Aimé, Beaujard, Philippe, Radimilahy, Chantal (dir.), *Les Dieux au service du peuple. Itinéraires religieux, médiations, syncrétisme à Madagascar*, Paris, Karthala, 2006, en particulier les pages 214 à 217 : Fanasinana et famadihana : la terre, le corps de l'ancêtre. Pour la fiction, comment ne pas évoquer le livre de Michèle Rakotoson, *Le Bain des reliques*, roman malgache, Paris, Karthala, 1988 ?

[25] Le *Sanzinia madagascariensis volontany*, l'*acrantophis madagascariensis* et l'*acrantophis dumerili*. Jean-Pierre Fleury, expert-nature du site www.pratique.fr, souligne que : « Tous ces boas sont très dociles, mais les juvéniles peuvent se montrer

tion, mais aussi de réceptacle des visions, quand celles-ci dépassent la simple démence. Si les boas « gardent dans leurs ventres toute la richesse de cette terre » (P, 78) alors, ils pourront aussi accueillir l'esprit et le corps de celui qui, devenu brouillard, « réinscrit les pensées » et « redessine le paysage. » (P, 79) Dans *Reptile*, existe l'hypothèse, non pas d'un véritable remède, mais d'une diffusion de l'être, entouré, étouffé et brûlé par le serpent. La confusion est devenue union entre le reptile et l'homme, lui-même mué en : « Reptile géant glissant sur la terre boueuse, reptile sinuant entre les rochers noirs, qui traverse la fosse comblée de morts et de douleurs, pénètre dans la case... » (P, 84)

Quelle est cette projection vers un animal fantastique, entièrement créé par la vision, mais peut-être réel ? Quelle est cette nécessité d'écrire une présence qui à la fois sauve, mais qui supporte les mêmes attaques et les mêmes atteintes, pour finalement ne laisser l'être qu'à lui-même dans son absolue solitude et le faire sombrer dans l'obscurité ?

8. *Nuit*

« ET LA NUIT s'installe, trou noir dans le jour. Et le jour s'engouffre dans le trou de la nuit, spirale, s'y meurt. Voici les ténèbres... » (P, 87)

Mais c'est au cœur de ces ténèbres, comme en silence de la tombe que l'esprit va tenter de se reposer. Le repos est une rupture, un état où cessent les tourments, mais qui peut à tout moment laisser surgir les cauchemars. Quand une écriture mêle à ce point les descriptions les plus précises aux divagations les plus oniriques, quand la frontière des certitudes flotte dans l'hallucination, alors se tordent les anneaux de la perception. Une spirale multicolore joue en kaléidoscope et hypnotise le regard. Mais pour mieux plonger dans l'horreur. Le cauchemar est sorti du sommeil et le rêve n'est qu'une suspension à la douleur. Dans *Nuit*, cette plongée dans l'abîme sans lumière transforme les éléments en source de quiétude et d'espoir. Comme souvent chez Raharimanana les contenus sémantiques se déplacent vers leurs opposés. Le vent, le froid, l'horizon obscurci, mais aussi l'étau, la tenaille et l'étranglement. On dirait une mise à mort, une constriction définitive. Mais la nuit offre aussi le silence et le silence devient un murmure. On n'accède au calme que par la violence, parce que la violence est exactement de la même nature que le repos et la communion avec un être aimé. Le rythme du texte en devient plus lancinant encore. Ralentir, puis relancer le mouvement et laisser les instruments se percuter. L'écriture est une agression qui soumet le tympan de l'œil aux supplices de la volupté. Car c'est d'elle

agressifs [...] protégés par la loi des hommes et celle des dieux [...] celui qui transgresserait le tabou, en leur faisant du mal, se verrait en but à la colère des esprits ».

qu'il s'agit : « Voluptueux ce silence, sensuel, doux, comme une prière que ressentent toutes les fibres du corps. » (P, 87)

Et cette sensualité deviendra un refrain. « Voluptueux ce silence » est une expression du souffle qui sera reprise comme un leitmotiv. Mais des leitmotivs, chez Raharimanana il y en a toujours plusieurs qui s'entre-mêlent et se nouent. La nuit, le délire, la spirale, la mort sont autant de motifs qui se capturent et se libèrent brutalement dans un mouvement érotique qui démontre que l'acte sexuel est une chorégraphie des sens, un tournoiement des désirs, un jeu d'images jetées à la folie. Le narrateur pourrait être décrit comme un homme abandonné, qui désespère et attend une femme imaginaire : « Mais toi, quand viendras-tu ? Dans deux jours ? Dans deux ans ? Demain ? Ce soir ? Je délire. » (P, 88)

Entre la mère que l'on assassine et l'amante que l'on rêve, se redes-sine le trait d'une plume qui fait de la nature une femme, qui jouant de l'eau et du sable, du sel et de la poussière cherche à « louvoyer entre hallucination et réalité » (P, 91), mirage libérateur qui pousse le récit jusqu'au bout, jusqu'au point de non-retour : « Elle sera debout devant la grille, grille plantée profond dans le sol du désert. Autour il n'y aura rien que les pistes et les sentiers qui tous convergeront vers elle pour se disperser de nouveau dans toutes les directions. » (P, 90)

Ce murmure de la voix de l'aimée, lorsqu'il hante l'esprit du narra-teur et que se produit l'illusion de la présence tout aussi bien que son refus, devient le filet qui flotte sur le texte. Les femmes ne peuvent être saisies dans leur individualité. Elles sont des silhouettes qui parfois deviennent dures comme la pierre et qui dans l'instant d'après retour-nent à la pluie.

9. *Ruelles*

Dans *Ruelles*, l'histoire de Vinnie serait différente de celle désignée comme « l'Autre » ; dehors les hommes et leur misère passent et une fillette joue dans un terrain vague. Mais le « je » indéfini qui traverse la ville est aussi un passant des mots. Intérieur et extérieur se confondent. Ce « je » traduit moins la présence d'un narrateur qu'un profil de l'errance. Les mots font coexister sur le même plan des registres diffé-rents. La misère a le même statut qu'un grain de sable et le temps appar-tient au même espace que la pluie ou l'amour. Non pas que les mots soient des métaphores, non pas qu'il s'agisse de métonymies qui se superposeraient, mais parce que les codes qui donnent aux termes et aux idées leur base sémantique ou référentielle ne sont pas respectés. Les mots, comme les hommes vont errer dans l'univers des hallucinations, univers dans lequel le narrateur lui-même disparaît. Il serait aisé de comparer cette écriture à celle des auteurs qui rédigeaient leurs textes

sous l'emprise de drogue telle que le LSD. L'être et ses représentations seraient mis en cause, dans une pensée vacillante où viennent psalmodier les vents et les voix dont on ne sait si elles naissent des cieux, de l'océan ou de l'imagination de l'auteur. Mais ici, la déstabilisation va plus loin. Elle est l'œuvre d'un déracinement historique et culturel, d'une chute vertigineuse. Paradoxalement, en privant la réalité de sa substance rationnelle Jean-Luc Raharimanana ne fait que lui offrir une nouvelle puissance, étonnamment efficace. Les mouches, les cadavres, les chiens crevés, les corps en décomposition, la boue et les excréments deviennent autant d'instances esthétiques du délire, mais d'un délire qui n'est pas une coupure au monde, mais une exploration partagée de toutes ses horreurs. Personne ne peut, dans cette poétique de l'abîme, se retrancher et s'extraire du tourbillon. De ce point de vue *Lucarne* est très proche du *Cahier d'un retour au pays natal*. Quand la poésie n'est pas hors de l'histoire et de la politique, mais qu'elle en devient le substrat et l'essence. Il ne s'agit ici ni de résoudre, ni de guérir. Toute catharsis serait vite dérobée à sa propre satisfaction. Car il faut plonger et plonger encore, dans un vide aux exigences sans limites. Il est trop tard pour sauver quoi que ce soit, car la perte est définitive et le chant est inévitablement celui du ressassement. Ici l'écriture est tout à la fois une écriture de l'excès et une écriture de l'absence ; elle est volcanique de porter en elle simultanément toutes les phases de la vie du volcan. Toujours prête à exploser, toujours en éruption, toujours épuisée. Mais dans cette absence de catharsis, la langue de Raharimanana est aussi une langue de la concentration et de l'implosion. Œuvre fermée donc tout autant qu'elle apparaissait ouverte. Œuvre ouverte tout autant qu'elle apparaissait close. Ce n'est pas une contradiction, pas plus une relation dialectique, mais bien, au cœur même du texte la mise en ébullition des apories du multiple : être innocent et coupable, être victime et bourreau, crier en silence, se taire dans les hurlements, être et ne pas être, écrire et ne pas écrire.

L'être aimé, à aimer, ou dont la venue est si intensément souhaitée, ne peut donc être que haï, désarticulé, mis à mort. Dans *Ruelles*, Vinnie et l'Autre peuvent tout aussi bien être une seule et même personne, ou deux, ou aucune. Elles sont tout cela à la fois. Pourquoi une telle majuscule pour désigner l'Autre. Qui est ce grand A tant rejeté, malgré ses demandes absolues et ses déclarations d'amour ? On pourrait avec Jacques Lacan estimer qu'une relation vitale a disparu : « [...] ce qu'on appelle la jouissance sexuelle est marqué, dominé, par l'impossibilité d'établir, comme tel, nulle part dans l'énonçable, ce seul Un qui nous intéresse, l'Un de la relation *rapport sexuel*. »[26]

[26] Lacan, Jacques, *Le Séminaire, Livre XX. Encore*, Paris, éditions du Seuil, 1975, p. 13.

Dès lors, il faut bien dériver dans les ruelles et laisser la perte, en particulier celle de la mère,[27] miroiter dans tous les axes du langage, de la fraîcheur qui abreuve le mieux au gouffre le plus excrémentiel, et accepter l'affolement de la destruction. Car ce qui est dit dans ce balancement véhément entre Vinnie et l'Autre est bien la reconnaissance de l'impossibilité de quelque jouissance liée à la présence d'une femme qui s'inscrirait dans la complémentarité des désirs et des paroles. La question de celle ressentie par l'autre que soi n'est pas envisagée parce qu'elle est inenvisageable. L'autre, comme chacun, est dépourvu(e) des assises humaines qui pourraient permettre de construire et de penser une « relation » sexuelle, de lui donner une expression. On comprend dès lors qu'un « homme passe, tête couverte de cellophane » (P, 33) et que la suffocation soit aussi un chant d'amour. Chez Raharimanana, fait-on ou rêve-t-on toujours de faire l'amour avec des prostituées, des mères, mortes ou violées ? Il faut à nouveau se méfier des approches purement sociologiques liées à l'expression de la pauvreté. Si les conditions de vie, la misère, la destruction de la culture malgache jouent un rôle fondamental dans les représentations littéraires, elles ne peuvent à elles seules expliquer et contenir tous les enjeux proposés par l'écriture. Les prostituées, les mères et les mortes ne sont pas des transcriptions, mais bien des inscriptions de la quête, des figures de l'expérience ultime. Le déchirement de l'image est celui du langage. Quand l'érotisme est à ce point lié à la mort, la jouissance vient de ne trouver aucune issue dans l'échange, d'être elle-même en deçà ou au-delà du langage. Elle est excès et prise de conscience aiguë de la sensation. À propos de Cézanne, mais dans un livre consacré à Francis Bacon, Gilles Deleuze examine le rôle qu'elle joue dans la représentation : « Il y a deux manières de dépasser la figuration (c'est-à-dire à la fois l'illustratif et le narratif) : ou bien vers la forme abstraite, ou bien vers la Figure. Cette voie de la Figure, Cézanne lui donne un nom simple : la sensation. La Figure, c'est la forme sensible rapportée à la sensation ; elle agit directement sur le système nerveux »[28]

Chez Raharimanana, le système nerveux est une composante architecturale du texte. Les nerfs sont les cordes à jouer d'une exaspération scénique, et ce, bien avant les pièces de théâtre comme *Ruines* ou *Les Cauchemars du gecko*. Pas de mimésis chez lui, mais la déstabilisation de l'œil et de la vue, dans un déni de l'articulation : déformation, « difformation », jeu de l'abjection.

Elle pourrait être définie comme divine, si cette dimension était celle de l'absence de toute mesure. En un mot, elle est mystique. Et le

27 Hypothèse qui sera développée dans *Nour, 1947*.
28 Deleuze, Gilles, *Francis Bacon. Logique de la sensation I*. Paris, éditions de la différence, coll. « La Vue le Texte », 1996, p. 27.

A majuscule pourrait céder la place à un autre « a », ablatif celui-là. L'écriture de Raharimanana peut être appréhendée comme une littérature de la négativité, qui ne serait pas exposée comme telle, car jamais l'auteur ne se réfère directement à un courant mystique, mais qui n'en trouve que plus de force et de vigueur, car elle est le théâtre de toutes les négations. Le viol subi par Vinnie n'est pas un viol au sens strict, mais l'incise cérébrale qui cisaille le narrateur et lui offre la légèreté la plus complète au cœur de l'agonie la plus amère. Le désespoir est la condition de la solitude et la source d'un bonheur inattendu, ici nommé folie. Comme ailleurs, le coq peut chanter, et la mort être le seul mot à prononcer en harmonie de l'attente : « Je tombe. Il faut me relever. Tends-moi la main, Vinnie. Tends-moi la main. Mon amour, ma seule vie... » (P, 41)

Le mysticisme de Raharimanana n'est évidemment pas un mysticisme de la contemplation. Il ne conduit pas à cet abandon de la conscience qui permettrait d'atteindre un autre état. Si Jean-Pierre Jossua avait titré son ouvrage *Seul avec Dieu*, il conviendrait de déclarer ici, être seul sans les dieux, eux-mêmes déchus et défaillants. L'un des effets du christianisme a bien été de détruire ou de tenter de détruire par la mission des Jésuites tous les liens qui unissaient les hommes à l'explication du monde. Dieu n'est peut-être rien d'autre que la parole de l'homme. Supprimer les dieux, en particulier lorsqu'ils renvoient à une vision plurielle de la cosmogonie revient à effacer tous les textes fondamentaux et à rendre muets ceux qui en sont désormais dépossédés. Le mysticisme qui peut naître de ces décombres est donc une fulgurance qui unit le corps de l'un à tous les corps désagrégés. Or cette fusion dans l'anéantissement est toujours présente chez Jean-Luc Raharimanana, particulièrement sensible dans les premiers livres. Le narrateur rencontré jusqu'ici dans les différentes nouvelles existe moins comme narrateur que comme voix apocalyptique, sauf que l'apocalypse a déjà eu lieu et continue de frapper les hommes. Il n'y a chez Raharimanana aucune description précise des personnages, il n'y a pas de personnage au sens strict. Plus tard, Konantitra, dans *Nour, 1947*, sera une des seules à être présentée de manière plus précise. Les hommes et les femmes sont approchés par leur sensibilité, leurs réactions, il faudrait dire encore, par leurs fibres. Souvent d'ailleurs ils ne sont plus que nervures et chairs. Le mysticisme présent dans *Lucarne* sera un mysticisme de la souffrance partagée, ingérée ou mise à fleur de peau, au sens le plus littéral du terme. Jean-Pierre Jossua rappelle que : « Le mot "mystique" vient du verbe grec muo : se fermer, se taire. Il indique donc le secret et, par glissement de sens, ce qui permet d'y accéder : l'initiation. »[29]

[29] Jossua, Jean-Pierre, *Seul avec Dieu. L'Aventure mystique*, Paris, Gallimard, coll. « Découvertes », 1996, p. 14.

Mais ici, point d'apaisement. Ce qui a été commis est de l'ordre de l'irréparable. Il faut juste accepter de se brûler au contact de l'autre. Et celui-ci est porteur de toutes les déchéances et de toutes les cicatrices, de tous les viols et de toutes les agressions. Chaque répétition est une gravure à vif du sujet. Et les séquelles qui demeurent s'inscrivent comme archéologie de la trace. Les élans corporels confinent à l'abîme, mais ils nourrissent l'amour, fut-il l'amour en immondices, l'amour en jouissance éprouvée au cœur de l'insupportable. Dépassement charnel, dépassement du charnel, quand les extrêmes se rejoignent. Douceur en douleur, sur les étals de la mort, quand la paronomase n'est plus seulement une figure de style, mais un refrain amoureux. Conjugaison sexuelle sur fond de déchets urbains. Conjugaison des amants au plus profond de la nuit. Cette nuit où sortent les chercheurs de vie, si misérables soient-ils, si magnifiés soient-ils.

10. *Par la Nuit*

Ce n'est pas un hasard si la nouvelle qui s'intitule *Par la Nuit* commence justement par ces mots :

C'EST UNE CARESSE que je laisse glisser le long des fleuves sinueux de tes hanches que j'appellerais extase. Fleuves sinueux où dérivent les vents faciles des désirs, c'est une caresse appelée extase que j'ai prodiguée sur ton corps. Et ramper et sur ta peau répandre les volutes de l'amour. C'est une caresse par la nuit sournoise, une caresse prise à l'ombre et qui se love dans le creux de tes reins.
[...] On nous fait faire l'amour parmi les détritus des ventres rassasiés, je te baise, tu me baises, nous nous baisons. Par la nuit sournoise qui ignore nos misères. (P, 9-10)

Qui est cette femme qui est offerte à la nuit et qui transforme les déjections en chant du désir, qui métamorphose la brutalité des « conquérants, les maîtres de la place publique » (P, 11) en entrelacements sublimes ? Et ce sont les mots aussi qui s'entrelacent, qui jouent des allées et venues : « C'est une caresse que je tresse sur les courbes de ton dos que j'appellerais volupté, caresse d'onde et de vague, de boucle et de toison./Une caresse par la nuit sournoise, quand il n'y a plus ni marchands ni étals sur la place putride, quand dehors le jappement des charognes se sera fait râle en nos cœurs. » (P, 10)

Inlassablement, les mêmes expressions sont reprises, dans un mouvement incessant, dans une litanie qui détourne le sens des mots et les fait « glisser » de l'un à l'autre, comme dans un mouvement sexuel : « C'est une caresse effacée sur ta misère que j'ai volée à mes lèvres tuméfiées, une caresse de plaie et de souffrance, de blessure et de pus. Par la nuit sournoise qui nous salive, liqueur d'amour, ondée de luxure. » (P, 10)

Comme en écho aux deux nouvelles qui reprennent le mot *Nuit* dans leur titre, *Vague*, puis *Massa* viennent ouvrir le chant de chaque récit à l'ensemble du recueil.

11. *Vague*

Vague est presque un conte, celui qui unit la Mer à l'Amour, qui projette un paysage de douceur, de sable et de dunes, comme promesse de l'échappée. Il est rare ce moment de calme et de paix. Il est exceptionnel cet instant où le « nous » devient un murmure qui suit le tracé de la piste. Mais la légèreté n'est que le présage de la pesanteur, et les pas s'engluent, s'enfoncent dans la boue. Cette évasion n'est qu'une fuite, une tentative de fugue.

> Fuir.
> Franchir la dune. [...]
> Fuir, presque courir sous les dernières gouttes de pluie. [...]
> Fuir. Allonger le pas. Devant, immense, la mer furieuse [...]
> Fuir. Sortir de la case. Une matronne (*sic*) a hurlé après nous. Et l'on s'en allait et la fuite nous absorbait, la nuit nous engloutissait. Rejoindre la mer. La mer ! (P, 96-97)

Mais ce rêve amoureux n'est lui aussi qu'un délire douloureux. Une projection fantasmatique qui unit le mouvement fusionnel à la sanction qui le signe. Il n'y a de communion que dans le vol et la transgression. Les gardiens du sacré sont aussi les censeurs du sentiment, fût-il un mirage apparu dans le désert de l'errance et de l'abandon. Cette femme nue, offerte, avec qui, enfin, l'amour physique serait possible : « Ton sexe s'ouvre, enveloppe ma verge, me repousse, m'aspire. Tes jambes m'emprisonnent, se tendent contre mes jambes. Tes bras me serrent, me griffent, me vrillent, me morcellent. » (P, 97)

Cette femme est en fait une fille des eaux, une femme inaccessible et intouchable, interdite, mais source de tous les appels et de toutes les dérives. De toutes les unions aussi. Bernard Terramorsi décrit le rôle que jouent les femmes de l'eau à Madagascar :

> À Madagascar les femmes aquatiques – hybrides de poissons à des niveaux variables selon les récits –, alimentent depuis toujours un nombre impressionnant de récits et de représentations. Dans la plus grande partie de l'Île Rouge, sirènes, ondines, génies aquatiques féminins, dames du lac..., sont appelées indistinctement « *zazavavindrano* », mot à mot : « enfant-femelle-de-l'eau ». Des contes, des légendes étiologiques et généalogiques, mais aussi des témoignages, anciens et contemporains, attestent de leur réalité. Elles seraient à l'origine de mariages mixtes et de généalogies mythiques. Sur la Grande Île, depuis la nuit des temps, les *zazavavindrano* ont pris l'ascendant ; à la fois inquiétantes et bénéfiques, toujours troublantes, elles

sont souvent vénérées comme des Mères aquatiques, des ancêtres sacrées exigeantes.[30]

Si ces femmes de l'eau sont souvent présentes chez Raharimanana, elles se distinguent de celles rencontrées dans la plupart des récits. En effet pour Bernard Terramorsi : « À Madagascar, où l'on dispose d'un vaste corpus toujours en devenir, les œuvres orales et l'iconographie montrent des filles très jeunes et très belles : elles ne sont pas des tentatrices diaboliques, symboles de duplicité et de perversité, ni des figures mortifères. »[31]

À l'inverse, les textes de l'auteur malgache vont souvent présenter des ondines, manipulatrices et abusives, allant jusqu'à exiger d'un homme qu'il leur offre le cœur de sa mère. Mais essentiellement elles sont oniriques et le rêve qu'elles proposent est le désir d'une transgression inacceptable : « […] Ton corps qui m'abîme se déchire en moi, toi la fille des eaux, la fille des interdits, fille devenue mienne, femme sacrée que j'ai osé toucher. Moi, le sacrilège parmi les hommes. » (P, 97)

Qui est donc celui qui a osé affronter le tabou ultime sinon l'écrivain. Et la transgression est triple : celle qui brise l'interdit qui fait de l'écriture un lieu réservé aux initiés ; celle qui conduit un jeune homme à s'affirmer écrivain dans un monde où l'écriture est un signe d'extériorité culturelle, celle enfin, la plus puissante, par laquelle un poète ose faire se rejoindre les extrêmes, exigeant que lui appartienne le secret de toutes les déchirures et de tous les flamboiements, réclamant le statut de l'unique, celui qui comme Œdipe parle des hommes à la place des dieux, celui qui veut retrouver, non pas une pureté perdue, mais « la » pureté perdue dans l'union avec la fille des eaux : « Je te rejoindrais Amour. Marcher. Tituber. Nous sommes le corps retrouvé des temps premiers. Moi en toi, toi en moi, indissoluble. » (P, 104)

Comment peut-on hurler un tel besoin d'union amoureuse, une telle nécessité d'échapper à la collectivité pour réussir à écrire une histoire personnelle, et vouloir voler aux autres hommes ce qu'ils ont de plus sacré ? Qui donc est celui qui se donne le droit de crier toutes ses exigences, toutes ses angoisses et tous ses délires ? Certes, le personnage ou la voix qui incarne le sacrilège se dit conscient de son acte : « Honte et remords. Je m'enfonce dans la terre. La terre est mon royaume » (P, 106), certes il sera mis à mort par les autres hommes : « On me tue./On me tue comme un envoûté des tombes. On me tue à coups de

[30] Terramorsi, Bernard, « Les Filles des eaux dans l'océan Indien. Mythes, récits, représentations », Actes du colloque international de Toliara, (Madagascar, mai 2008), Paris, L'Harmattan, 2010, p. 10.

[31] *Ibid.*, p. 10.

pagaies, à coups de couteaux. Rouler sur la (*sic*) sable. Le sable boit mon sang, la terre me suce. Les hommes me tuent. » (P, 106)

Mais cette mise à mort est une condition d'accès à la jouissance suprême, à l'appropriation des divinités interdites, et la conscience n'en devient que la revendication d'une destinée aussi exceptionnelle que celle des dieux bafoués. C'est dans la mort, dans la punition que se réalise la métamorphose du retour à la pierre : « Et celui qui osera toucher une fille des eaux subira la colère de l'océan, il deviendra rocher ! » (P, 106)

Quitter les hommes pour habiter en terres inexplorées et interdites, c'est aussi affirmer la puissance du « je » quand il décide de sa propre destruction tragique ; et offrir à l'autre la possibilité d'être recueillie. Mais les êtres décimés ne sont pas enterrés, jamais. Ils ne le peuvent plus. Pourtant leur errance infinie va rencontrer une bouche, un corps, une nervure. *Massa* conclut le livre, mais ouvre à d'autres récits une portée qui peut être musicale.

12. *Massa*

Avec *Massa* se font entendre les chœurs à venir de *Rêves sous le linceul* et les exils de *Nour*. Celui qui s'était uni à une ondine va revenir pour ressusciter les corps. Celui qui a connu toutes les épreuves et toutes les dissolutions, qui a renoncé à être autre que déchet va être : « Vomi par une nuit trop pleine, j'aurai éclos dans toute ma douleur, j'aurai brisé mes larmes sur toutes ces ténèbres qui fouettent la vue. J'aurai rampé, rampé vers toi. » (P, 132)

Il faut avoir souffert pour être devenu la souffrance. Il faut être devenu eau, pour la boire et rendre, dans et par sa nudité, par l'offrande de son propre corps, la vie à ceux qui l'ont perdue : « J'aurai pris la terre qui recouvre ton corps et l'aurai répandue sur toute mon âme. J'aurai pris la terre, ô Massa, et m'y serai enfoui pour te revivre encore. » (P, 131)

S'agit-il d'une vie réelle, imaginaire ou vécue par la bouche de celui qui s'exprime ? Sans doute se dessine une conception de l'être qui suppose sa présence dans la parole de l'autre pour pouvoir exister ? Après tout, n'est-ce pas là le fait de tout être imaginé, de tout personnage de conte ou de légende et, bien au-delà, de tout être supposé réel. Ce qui fonde sa réalité ce sont les discours qui lui offrent la possibilité d'être au cœur d'une relation multiple. Et Raharimanana pose bien la question de savoir ce qu'il en est de celui qui n'appartient plus à ce réseau, qui n'est plus défini par ces liens, qu'ils aient été détruits par l'histoire ou bien qu'il les ait brisés lui-même, ce qui, dans une certaine mesure revient au même. Alors il faut procéder à la ritualisation des disparitions, inventer le sacrilège comme restauration du divin, et tenter de créer, du rien qui

demeure, un ensemble de prières, de chants et de pratiques qui dans leur non-sens pourraient donner un nouveau sens. La cérémonie mortuaire est aussi une cérémonie sexuelle, et le corps anéanti doit pouvoir déposer son errance dans l'errance de celui qui la partage, mais surtout dans sa solitude. La plus simple de ces actions religieuses au sens étymologique du terme (ce qui relie) est d'inventer un philtre qui mêle « sur la peau de la nuit » les éléments les plus solides aux liquides les plus intimes : « Je reviendrai, Massa, écraser les restes de ton corps. Je reviendrai une nuit d'éclair, une nuit d'orage, brisure de rage, éclat de fureur, me fendre entier sur le tonnerre. J'aurai taillé, Massa, dans la pierre, et aurai avec ce pilon réduit tes os en poudre. J'y aurai craché, Massa, craché, craché toute mon âme. » (P, 134-135)

Pourquoi s'en prendre au corps si ce n'est pour lui rendre un sentiment de cohérence inabouti ? Les os ne sont pas la chair et la chair n'est pas la peau. Raharimanana anticipe sur cette venue des *Rien-que-chair*, qui représentent le corps sans structure, sans squelette ni support. Quelque chose de la possibilité de se tenir debout a cédé sous le travail de la plume. Et la transsubstantiation fait disparaître la diversité des éléments qui donnait forme au corps et au texte. Chez Raharimanana, les nouvelles ne sont pas de petits textes et la chute n'est pas une conclusion, mais une disparition. Pourrait-on supposer que l'appréhension des corps décomposés, pas uniquement sous l'effet de la pourriture, mais aussi de cet effacement des matériaux, correspond à une écriture délétère de l'affaissement et du vertige ? Ni horizontale, ni verticale, mais dans un mouvement de confusion de la matière.

On s'aperçoit que les nouvelles, ne serait-ce que dans leur titre, renvoient aux mêmes obsessions, aux mêmes dépossessions. Comme dans un tableau les plans se succèdent et se chevauchent, renvoyant leurs images anamorphosées. Et dans les anfractuosités se devine l'œil qui scrute et qui analyse, l'œil qui souffre et met en scène la souffrance et la colère, dans un geste qui voudrait « faire sien » la douleur de tous. Il s'agit d'une implication par la vision, fût-elle insoutenable, d'une empathie généralisée, quand tous les pores de la raison sont ouverts et qu'ils s'imprègnent des odeurs et des gestes, de ces odeurs trop fortes, pestilentielles, comme de même le sera l'amour. L'empathie n'est peut-être pas un partage, mais elle est une perception. Et chez Raharimanana une esthétique. C'est par elle qu'il faut aimer ou désirer aimer.

Dernier texte du livre *Massa* renvoie au premier texte, dans la quête d'un « Tu » qu'il faut peut-être découvrir, peut-être rêver ou tout au moins inventer. *Massa* est un cri d'amour infini. Quand l'autre est cette possibilité des négations de la frontière du corps. Tout à la fois extérieure, mais source d'une double intériorité. L'autre en moi, moi en l'autre, absolument ingéré, dévoré. Expression folle de la fusion impos-

sible, mais délirée : « J'aurai pris la terre qui recouvre ton corps et l'aurai répandue sur toutes mes souffrances. J'aurai pris la poussière que tu es devenue et m'en serai vêtu comme une pierre froide qui s'enroule dans la cendre. Je t'aurai prise, ô Massa, comme une poudre que l'on répand sur toute la peau. Je t'aurai prise sur toute ma peau. » (P, 132)

Quelle serait la langue qui permettrait de réunir tous les êtres en un seul, toutes les âmes en une seule, toutes les joies et toutes les épreuves dans un même « récipient d'argent, coupe des dieux » (P, 135). Massa est bien la femme qui annonce Nour, dont le destin sera presque semblable.

> Puis je taillerai, Massa, dans la roche pour te revivre encore. Je retracerai dans cette roche les courbes de ton corps. Je me serai coulé, rivière d'amour, dans les chutes de tes reins. J'aurai redessiné tes seins, tremblant et fébrile, tes hanches, ton sexe, tes jambes. J'aurai rouvert tes yeux sur un éclat de la pierre, refait ton sourire sur une blessure de la pierre. J'aurai sculpté ton corps, ô Massa, sur le plus beau des rochers. (P, 137)

Quand l'écrivain devient sculpteur, nomade qui fuit les horreurs du présent pour mieux graver à jamais le trait de son intercession.

CHAPITRE 2

Le vol des enfants maudits : *Rêves sous le linceul*

1. L'arrachement

Rêves sous le Linceul est le second livre publié de Raharimanana. *Lucarne*[1] était une fenêtre de petite taille, une ouverture réduite qui pouvait autoriser une lecture vers l'extérieur tout autant qu'une autre vers l'intérieur, ménageant ainsi le minimum d'espace requis pour que la pulsion scopique puisse se projeter vers l'ailleurs, et permettre à l'œil de voir sans toucher. Le regard ainsi suscité libérait cette tension fusionnelle de l'échec qui au spectacle de la souffrance conjuguait le plaisir paradoxal de la déchéance. Le titre ici est d'une autre nature, même si les textes vont appartenir à la même famille que ceux du premier recueil. Tout comme ceux qui suivront dans *Nour, 1947*. Il est juste de penser avec l'auteur que : « En fin de compte, *Lucarne*, *Rêves* et *Nour*, c'est une trilogie »[2], car les trois œuvres vont reposer sur le même souffle, les mêmes abîmes et les mêmes désenchantements.

Rêves sous le linceul est construit en trois parties, dans une organisation apparemment plus facile à appréhender que celle de *Lucarne*, mais qu'il faudra mettre aussi en question : *Dérives*, *Volutes...* et *Épilogue*. Trois temps d'un chant litanique, qui comprend en son sein des retours et des déplacements, des reprises et des écarts. Dans une écriture de la reptation. La nouvelle intitulée *Canapé* ouvre et ferme la première partie, avec, comme en ironie cruelle, un élargissement progressif du titre. *Le Canapé* devient *Le Canapé (Retour en terre opulente)*. Terre opulente que la France, terre opulente aussi celle qui a donné son or, cet or qui sert à enduire le corps des enfants, comme pour les protéger des mouches et de la putréfaction. Comment ne pas songer aux Incas et à Atahualpa ou à ces autres rois et empereurs tués pour leur or ? Comment ne pas songer à ces Eldorados qui vont pousser les hommes blancs à commettre l'un des plus grands meurtres de l'histoire ? Terre opulente aussi que la littérature quand elle devient le territoire de celui qui abreuve les mots de toutes les traces de l'arrachement, mais un territoire

[1] Une lucarne est aussi « l'ouverture minimale du champ d'un appareil optique ».

[2] Raharimanana, Jean-Luc, *Le Rythme qui me porte*, in *Interculturel*, n° 3, *op. cit.*, p. 168.

qui en rien ne ressemblerait à celui des Français, quand ils imposent au monde leur folie destructrice, par la colonisation et l'esclavage :

> *Un boutre plein à craquer. Des grappes humaines qui parasitent sur la coque du navire. Un corps à la mer. Putain ! Les requins ! Le sel bordel ! Le sel ! Le soleil file le temps sur les rétines et j'éclate mes regards sur le rouge de la mer. Un remous. Le boutre tangue dangereusement. Les requins rentrent dans le navire. La grappe humaine s'effeuille et volent des peaux et volent des chairs. Des remous dans le flot.* (P, 37)

Ce boutre rappelle étonnamment les navires négriers d'Édouard Glissant, le déracinement des esclaves, la déshumanisation qu'ils ont subie, mais plus encore cette rupture de l'histoire enfouie sous le silence : « L'opération de la Traite (sur laquelle la pensée occidentale, l'étudiant pourtant comme phénomène historique, fera si constamment silence en tant que *signe de la relation*) oblige la population ainsi traitée à mettre en question toute ambition d'un universel généralisant. »[3]

Au mépris et à la haine raciale se sont ajoutés le mensonge et l'amnésie. Mais ce silence[4] qui entoure l'esclavage est redoublé par l'indifférence qui l'accompagne :

> (Oui. L'inquiète tranquillité de nos existences, par tant d'obscurs relais nouées au tremblement du monde. Quand nous vaquons, quelque chose se détache quelque part, d'une souffrance, d'un cri, et se dépose en nous. Le sel de mort sur les troupeaux taris, au travers d'un désert nomade qui n'est certes pas liberté. La dévastation de peuples entiers. Ceux dont on trafique. Les enfants aveuglés de leur incompréhensible agonie. Les torturés qui voient la mort flâner au loin. L'odeur d'huile sur le sable des peaux. Les boues qui s'amassent. Nous sommes en marge, nous nous taisons. [...])[5]

Pour Jean-Luc Raharimanana, ce silence est inacceptable. Car pour lui l'écrivain est celui qui sent trembler le monde, celui qui est mû par l'impérieuse nécessité de son écriture comme puits des vibrations, des cris, des échos de toutes les histoires. Et l'esclavage comme la colonisation en sont des plus inacceptables. De quoi peut-on encore rêver après les avoir connus ? Et que sont ces rêves qui se feraient sous le linceul ? S'agit-il d'une définition du cauchemar ou peut-on envisager que celui qui est considéré comme mort ne l'est pas véritablement, et que les

[3] Glissant, Édouard, *Le Su, l'Incertain,* in *Le Discours antillais, op. cit.,* p. 41.

[4] Parler de silence ne signifie pas que l'esclavage ne soit pas évoqué en France, mais quand il l'est c'est sous la forme de l'évocation historique ou anthropologique, rarement sous l'angle de la relation. C'est ce qu'Édouard Glissant explique lorsqu'il écrit : « Ce que la pensée ethnographique engendre de plus terrifiant, c'est la volonté d'inclure l'objet de son étude dans un clos de temps où les enchevêtrements du vécu s'effacent, au profit d'un pur demeurer » (*Ibid.,* p. 40).

[5] Glissant, Édouard, *Le Discours antillais, op. cit.,* p. 15.

vivants eux sont enserrés dans le lin ? Étouffement de celui qui est piégé, particulièrement quand il est insulaire, même si son île est aussi grande qu'un morceau de continent. Madagascar a reçu le titre de Grande Île, déjà présent dans les écrits de Monsieur de Flacourt. D'elle, Bakoly Domenichini-Ramiaramanana écrit :

> La plus belle île du monde ne peut donner que ce qu'elle a, fût-elle grande et heureuse, rouge au milieu des mers. […] L'esprit hésite entre cette île qui évoque une fille et ce don pour le moins mystérieux, entre cette grandeur qui n'est qu'à peine géographique et ce bonheur auquel Boudry n'a jamais cru, entre ce rouge de sang sur latérite et ces mers que la nature rend communes.[6]

Magali Marson revient sur l'insularité et ses effets :

> Par son ressac, l'écriture interpelle, attire l'attention sur l'objet ressassé. La redite suscite un effet de grossissement et allume le motif comme un phare, le rend visible de manière flagrante. En revenant continuellement sur le passé de l'île et ses blessures, l'écriture tend à désigner l'histoire comme grande responsable. Synonymes de violence et de prédation, ses bégaiements nous font entrevoir le lien à l'insularité comme un stigmate, un legs douloureux.[7]

2. Anamorphoses

Mais il est sans doute difficile de comparer la Guadeloupe ou la Martinique avec Madagascar. Si la présence de l'île, les références à ses traditions et à sa culture sont bien présentes chez Raharimanana, l'insularité est peut-être plus l'un des éléments de son imaginaire et de sa culture qu'une véritable cause déterminante. L'île, comme la plupart des images et des sources, est dépeinte à travers de multiples anamorphoses et déclinaisons. Elle est surtout d'être paradoxale. La mer est tout autant un horizon infini qu'une force coercitive. Les terres sont entourées par l'eau, mais vivent aussi pour elles-mêmes. À nouveau, les formes se déplient et se dérobent, deviennent incertaines et brumeuses. Jean-Luc Raharimanana définit bien sa relation à l'expérience d'écriture :

> Oui. Justement, je suis à la poursuite de figures incontrôlables, de personnages qui fuient dans toutes les directions. Ce qu'il y a d'intéressant dans les personnages mythiques, c'est qu'ils ne se livrent jamais assez. Ils sont toujours dans le flou, dans le vague. C'est sûrement une façon de laisser une plus grande liberté à l'expression humaine. Lorsqu'on va raconter un conte, avec le même personnage, lorsqu'on va dire la parole, différents conteurs

[6] Domenichini-Ramiaramanana, Bakoly, *Du Ohabolana au Hainteny. Langue, littérature et politique à Madagascar*, Paris, Karthala, 1983, p. 17.
[7] Marson, Magali Nirina, « Michèle Rakotoson et Jean-Luc Raharimanana : Dire l'île natale par le ressassement », Paris, *Revue de littérature comparée*, vol. LXXX, n° 2, 2006, p. 159.

arrivent à donner différentes interprétations. Tant d'histoires peuvent naître. Le mythe participe à ce mouvement de quête, de recherche, de voix et d'échos, de paroles et de silences, d'images, de sensations, de bruits...[8]

Pour comprendre *Rêves sous le linceul* il est utile de revenir sur la couverture initiale. Elle est illustrée par une photographie représentant un portrait. La tête (et non le visage) et le buste d'un homme sont visibles. L'homme penche la tête. Il est simplement vêtu d'un tissu qui ne protège qu'une partie de son torse. Le tissu est-il froissé, déchiré ? En fait, il s'agit d'un détail d'une autre photo de Joël Andrianomearisoa, illustrant la couverture du numéro 26 de la *Revue Noire* consacré à Madagascar. Dans le numéro de la revue, l'homme est représenté intégralement, debout. Sa quasi-nudité est encore plus expressive. Le tissu, comme une écharpe de lin tombe jusqu'à ses pieds. La tristesse et la soumission sont flagrantes. Mais aussi une concentration intérieure. Le corps de l'homme luit comme s'il était lui-même rouge, comme la terre de Madagascar, comme la boue quand elle devient une seconde peau et que l'homme et elle ne font plus qu'un.

3. Hypertrophie

Synopsis incomplet ou Rushs entrecroisés, *Rêves sous le linceul* est un travail de montage et de démontage, une dérive de la pensée quand elle visualise les souvenirs et les fantasmes. Les images vénéneuses, comme produites par la consommation de champignons hallucinogènes, envahissent l'œil et le cerveau. Plongé dans un canapé un homme devient le spectateur d'un massacre généralisé :

> Un canapé qui flotte dans la brume. Dedans, m'enfonçant, je sombre en douceur. 6 heures. On est bien ici. Une tête coupée à la machette. En différé. Dommage. Des frocs puants sur la sale chair noire, des vertes mouches sur tout le rouge du sang. Un soleil limpide, bronzage intégral pour tous ces pans d'épiderme en l'air. Ce canapé qui n'en finit pas de se creuser... (P, 15)

Spectateur, certes, qui aimerait que le spectacle lui soit offert en direct, mais qui n'est pas totalement épargné par le basculement des repères et la solidité des postures. Lui aussi s'enfonce peu à peu ; lui aussi risque d'être englouti par le piège des sables mouvants. Sa passivité en devient source d'horreurs. Il participe effectivement, concrètement, à la mise en place des scènes et des plans, et l'arbitraire du signe n'en est plus vraiment un. Les heures égrenées peu à peu vont devenir le symptôme d'un temps pas si décousu que cela. 6 heures, puis 7 heures, puis 10 heures, 12, 13, 14, et enfin 15, 16, 17 heures... Le temps ne s'arrête

[8] Raharimanana, Jean-Luc, *Le Rythme qui me porte* in *Interculturel*, n° 3, *op. cit.*, p. 173-174.

pas à 17 heures et les points de suspension marquent à la fois l'inéluctable mouvement de l'atrocité et l'ambiguïté spatiale de cet homme. Lorsqu'il dit « Je n'ai pas bougé de mon canapé. On est si bien ici » (P, 21), lorsqu'il refuse d'ouvrir sa porte et qu'il crie : « La mienne, cervelle parmentier de tes envies, tu ne la répandras pas dans tes tripes ! » (P, 16) il ne fait que trahir le contact qui s'est établi et qui l'oblige à modeler les chairs et les boues, à mélanger les sangs et les salives :

Je soulève la boue et refais ses lèvres et refais ses joues et refais ses paupières. L'enfant au visage de boue sourit et ses lèvres et ses joues et ses paupières fondent de nouveau. Les mouches s'y précipitent voraces.
Je soulève la boue et colmate sa laideur. Il ferme ses paupières, ouvre sa bouche, vomit sur mes mains la boue que j'ai mise sur ses yeux. (P, 18)

Il tente d'aider, et de restaurer les corps, mais avec de la boue et non de la chair. Et il doit avouer son impuissance à nourrir cet enfant : « Il ne peut rien avaler. Il ne peut rien manger. Pas assez de force. Pas assez de vie. Je remets la boue dans sa bouche, je la remets sur ses gencives, je la remets sur sa langue qui ne cesse de la rabattre hors de sa bouche. Hors de sa bouche. Il a trop faim. Trop faim. » (P, 18-19)

Chacun est absent et chacun est présent. Quelle serait la distance qui entérinerait la mise hors de danger et par là la déconnexion du regard ? Quelle serait la distance qui cautionnerait la participation au drame qui se joue ? Serait-ce l'écran qui délimiterait le champ et de quelle nature serait-il ? Car le plus présent des acteurs pourrait aussi se trouver hors de portée, ce qui arrive souvent chez Jean-Luc Raharimanana. Malgré ce qui est noté sur la quatrième de couverture, rien n'indique qu'il s'agisse d'un spectacle diffusé sur un écran de télévision. Bien au contraire, le déroulement de l'action, l'hypertrophie des gestes et des violences, se passe au cœur même du canapé, qui devient le centre de rétention, au sens quasi médical et policier du terme. Il n'y a pas un témoin plongé dans sa léthargie, distancié des atrocités qu'il reçoit[9]. La rétine est ici cérébrale, c'est le partage de la douleur qui produit les images tout autant qu'elles peuvent exister en dehors de l'homme qui les ingère, qui les suggère, qui les vomit. Ni véritablement dedans ni véritablement dehors, ni absolument spectateur ni absolument acteur. Une frontière a été définitivement abolie. Celle qui séparait du Rwanda ou de la Bosnie, celle qui autorisait la démarcation entre le réel et l'imaginaire, celle enfin qui préservait d'être happé par les monstruosités qui ont été causées au

[9] Lire *Rêves sous le linceul* comme une dénonciation de la passivité de celui (occidental ?) qui regarde le monde (Africain ?) dans la lucarne de sa télévision, sans comprendre ni véritablement ressentir paraît bien réducteur. Le drame de la présence n'est-il pas plus brutal, lié à l'origine et à la perte ?

plus profond de ces lieux. Les espaces sont confondus, comme les mouches dans le récit qui se nourrissent des hommes et les hommes des mouches. C'est le drame de la saturation du texte et de l'âme qui est en œuvre. Quand le style est une ontologie et que l'écœurement initie une parole, douloureuse, entamée, mais qui dans la paralysie qu'elle fait naître et le plaisir qu'elle suscite, provoque cette désunion de soi à soi, qui ne laissera du corps que la chair, ou que la tête, ou que le rien sera mis à vif. Littérature de l'écorché ou de l'écorchement : « Les hurlements de *Rien-que-tête* sondèrent dans nos peurs et y découvrirent un gouffre d'angoisse et d'interrogation. Il disparut sous nos yeux. Nous nous concertâmes encore et chacun résolut de prendre sa vague. Je rampai vers l'horizon, le déchirai, puis m'y engloutis. D'ici, m'étais-je dit, je verrais tout venir… » (P, 133)

Curieuse dissociation, curieuse dislocation de celui qui est et n'est pas, qui assiste à la fin du monde, mais qui incarne, dans son être le plus intime, cette instance définitive. Sans doute, jamais la résonance entre l'individu et la collectivité n'a été si puissante. Quand le « je » est pluriel de toutes les pluralités possibles, et quand l'expression du « nous » ou du « eux » passe par l'irruption et le retour de la singularité. Pour un Malgache, cette tension est peut-être encore plus dense. S'interrogeant sur l'identité malgache, Robert Dubois, consacre un chapitre de son livre à ce qu'il nomme *L'Intuition des apparentés* (*mpihavana*), montrant comment chacun est absolument l'autre tout en étant différent :

1.1. « Nous formons une seule personne »
Ma sœur et moi, nous avons le même père, la même mère, mes ancêtres sont les ancêtres de ma sœur, et ce sont les ancêtres de ma sœur qui sont mes ancêtres ; nous vivons du même aina ancestral. Nous sommes réellement « un » […]
1.2. « Nous sommes des personnes différentes »
Bien que nous formions réellement une seule personne, nous les proches « apparentés » (*mpihavana*), je sens que mes parents (*havana*) et ma personne sont très différents.[10]

4. Les êtres allégoriques

Moins qu'une explication ethnologique qui présente un intérêt certain, mais qui risque de limiter l'interprétation à une seule perception, ce qui est en scène dans cette relation à l'autre est bien cette déchirure historique qui a brisé l'équilibre des structures et des pensées.

[10] Dubois, Robert, *L'Intuition des apparentés (mpihavana)*, in *L'Identité malgache. La tradition des Ancêtres*, [tr. Marie-Bernard Rakotorahalahy], [préface Xavier Léon-Dufour], Paris, Karthala, 2002, p. 23-24.

Dans *Rêves sous le linceul*, les êtres sont « dé » liés par la violence, ou plutôt par les nombreuses expressions de la violence, faisant de la conquête coloniale le énième avatar de toutes les brutalités et de tous les massacres qu'a connus Madagascar. En Gallieni se reflète Étienne de Flacourt ; et dans la colonisation, se lisent les conflits ethniques et les asservissements du passé. Magali Marson le souligne : « La répétition du même peut faire croire à un affranchissement du temps, mais la redite, sa persistance même, se donnent comme mouvement, progression. [...] Chaque nouvelle occurrence de l'histoire installe entre son actualisation et le passé répété toute l'épaisseur des actualisations antérieures. »[11]

Qui sont donc *Les Conquérants* ? L'un des fragments du livre porte ce titre. Le texte qui suit est très court ; chaque paragraphe ne comporte que quelques lignes. Souvent, les lignes ne contiennent que deux ou trois mots. Comme s'ils devaient apparaître comme inscriptions mystérieuses ou mouvement de la bouche qui chante et murmure. Faut-il trouver dans cet extrait une structure ? En premier lieu, une évocation de la mer comme possibilité du rêve et de l'espoir. D'une rencontre avec l'ondine. Puis vient l'allusion à Nour, la bien-aimée. Ainsi, bien avant *Nour, 1947*, Jean-Luc Raharimanana écrivait sur celle qu'il faut nommer, celle qui sera divinisée, mais qui est déjà frappée de toutes les misères et de toutes les répressions : « Cette membrane des nues pour te couvrir le corps. Tu seras belle en déesse. Ferme tes paupières. Crève tes pustules. Bois ta purulence. Pour effacer les traces de ta misère. Pour t'oublier. T'oublier. Tu seras belle en déesse, belle... » (P, 49)

Nour est cette image de la beauté sensuelle, de la maternité la plus douce et la plus pure. Elle est celle qui sera le témoin des captures et des asservissements, celle qui paiera le prix pour son exceptionnelle insolence, mais qui sera contrainte à abandonner son enfant, et avec lui, tous les autres enfants. Alors face aux conquérants, l'image restera gravée dans l'imaginaire des contes et la mémoire des hommes. Au conditionnel du désespoir répond le rayon de la lumière : « J'aurais voulu que ce corps d'enfant jamais ne tombe. J'aurais voulu que l'or de son corps scintille à jamais au soleil et nous attire et nous entraîne vers nos abîmes les plus profonds. » (P, 52)

La première explication qui vient à l'esprit est d'assimiler les conquérants aux colons. Venus de l'horizon, de l'inconnu, ils ont imposé une vision du monde terrifiante et destructrice. Mais jamais dans ce passage ils ne sont désignés comme tels. Les conquérants peuvent symboliser, représenter tous ceux qui ont imposé la force, qui ont utilisé le joug et le fouet, qui ont méprisé les autres hommes et les ont mutilés :

[11] Marson, Magali Nirina, « Michèle Rakotoson et Jean-Luc Raharimanana : Dire l'île natale par le ressassement », *op. cit.*, p. 158.

Ils sont superbes. Ils sont cruels. Ils viennent de crever l'horizon et de fendre cette terre. Nous nous agenouillons. Ils nous hachent les mains et ramassent les bracelets qui roulent à terre. [...]
Les yeux rouges. Le souffle haletant. Le verbe haut. Nous nous courbons et leur offrons nos enfants. Ils les prennent par les pieds et les écrasent contre les rochers. « Drôle, tu frétilles. » Ils rient. Les femmes ramassent les cadavres de leurs enfants et s'enfuient dans les forêts. (P, 50-51)

Les conquérants sont donc les monstres surgis de l'extérieur, mais aussi nourris de l'intérieur. Européens sans doute, universels représentants de la folie meurtrière sûrement. Ils ont les « yeux rouges » et le « souffle haletant ». Ils ont perdu toute humanité ou bien ils libèrent en l'humain le goût de la cruauté. De quels peuples sont-ils les représentants ? La réponse est en partie suggérée dans un autre passage du livre : *Des Peuples*. Le titre est suivi d'une indication : « (Gog et Magog, les Cynocéphales, les Anthropophages et les Libyens.) Où il est question d'un peuple refoulé au bout des mondes et du rêve de ces êtres de se vautrer sur nos propres terres. » (P, 27)

Gog et Magog ? Anna Caiozzo, étudiant les représentations des monstres, décrit ces créatures de l'étrange :

Une partie des races monstrueuses évoquées dans les récits de marins et dans les cosmographies sont souvent présentées comme des émanations du Mal, en particulier les races hybrides à tête d'animal, car elles sont incapables de réflexion et de langage, attributs des hommes. [...] D'entre tous, les cynocéphales sont les plus redoutés [Ils] sont présents dans deux sections de la cosmographie d'al-Qazwînî : lorsque le voyageur Yaʿqûb ibn Ishâq les croise sur l'île de Zanzibar [...], et dans la partie réservée aux peuples vivant à proximité de la muraille des Gog et Magog. Alexandre, au cours de son épopée orientale, rencontre par deux fois des hybrides cynocéphales, et il les décrit comme étant cannibales, [...] on peut également les voir [...] sous l'aspect de créatures à tête de chien, qui aboient comme des chiens, qui ont le corps recouvert de poils et sont pourvus de crocs « comme des loups » ; leurs membres sont achevés par de longues griffes ; ils ont une queue comme les chameaux et semblent converser. Si jamais ils aperçoivent une personne à peau blanche, ils la capturent et la dévorent.[12]

Ainsi ces êtres surnaturels, profondément effrayants et dangereux sont des hybrides, mi-homme mi-bête, particulièrement sensibles à la peau blanche. Peut-on en déduire que Jean-Luc Raharimanana suggère que les peuples de Madagascar ressemblent aux Gog et Magog, qu'ils sont anthropophages, malgré ou grâce à leur tête d'animal ? La réponse

[12] Caiozzo, Anna, « Images et imaginaires du mal dans les représentations de l'Orient musulman/ Images of Evil in the Iconography of the Muslim Orient », in *Caietele Echinox*, n° 12, Fundatia Culturala Echinox, 2007. http://www.phantasma.ro/caiete/caiete/caiete12/19.html.

est plus complexe qu'il n'y paraît au premier abord. Car, comme dans un jeu d'emboîtements successifs, l'auteur préfère s'appuyer sur une citation de Pline, écrite en italique : « *C'est une œuvre immense de la nature qui, d'un seul coup, fendit la montagne. On y plaça un portail de poutres couvertes de fer, on y fit passer une rivière aux eaux nauséabondes et on édifia un château fort sur les rochers. Tout cela pour empêcher le passage de peuples innombrables.* » (P, 29)

5. Contamination

Les forces magiques de la nature permettent aux hommes de construire des remparts contre les invasions. Mais qui est ainsi visé ? Les peuples évoqués sont-ils les coloniaux qu'il faudrait repousser hors de l'île, ou les populations migrantes qui se sont peu à peu installées à Madagascar ? Étrange est l'ambiguïté maintenue par l'auteur, mais étrange aussi l'usage fait de ces références par un narrateur qui décrit tout à la fois son désir de fuite et d'exil et sa répulsion. Ce verrou qui devait empêcher les peuples d'entrer est devenu le barrage qui interdit au narrateur de fuir : « […] je bute invariablement devant ce seul passage que les montagnes ont consenti et qu'un être divin, démonique, héroïque, conquérant, ou bienfaiteur de l'humanité – que sais-je – a fermé. » (P, 30)

Les démons ne sont plus les cynocéphales ou les anthropophages, mais bien ceux qui ont fait du lieu une prison et qui ont jeté ce « je » dans l'horreur de la peste et le fossé des immondices : « Il me tarde de ne plus me heurter à tous ces peuples infâmes (à tête de chien, à la peau visqueuse, et au sang noir) qui se nourrissent de serpents, de mouches, de cadavres, de fœtus ou d'embryons. Ils me regardent et ricanent. Leur visage est sans peau et la chair de leurs joues fumée par l'air empesté de ces terres. » (P, 30)

Le texte ne dira pas qui sont véritablement ces monstres. Comme souvent chez Raharimanana le recours à l'histoire et aux récits (les Gog et Magog sont, entre autres, présents dans la Bible et le Coran), au lieu d'éclairer, entraîne un mouvement vertigineux qui dans l'appropriation des sources et la transformation des images illustre la terreur et l'étouffement. Ces anthropophages (les Malgaches ont été accusés d'anthropophagie par les colonisateurs) ont de bien curieuses pratiques, qui les placeraient aux côtés des ogres, des sorcières et des vampires. Ils se nourrissent de cadavres, de serpents et pour marquer définitivement leurs goûts, de fœtus. Mais eux-mêmes sont frappés par la peste, dont on sait, au moins depuis Sophocle, qu'elle est la sanction divine. Et cette sanction, qui a été prononcée par l'histoire des migrations et des soumissions, est devenue un récit : celui du désir de ne pas être contaminé, celui d'une fuite qui déborde largement le cadre de la géographie :

> Je songe à cette civilisation lointaine qui nous a déversés entre ces mon-
> tagnes, par-delà ces portes et je me répète encore, prostré, abattu : il me
> tarde de quitter ces lieux avant que la peau de mon visage ne tombe entiè-
> rement, que la chair de mes joues ne se fume, que l'odeur des chiens morts et
> des fœtus dormant dans les ventres de leurs mères ne vienne flatter mon pa-
> lais et faire s'égoutter ma salive. (P, 31)

Récit d'une solitude qui tente d'éviter la contagion, mais aussi récit
d'une contagion qui tente d'éviter la solitude, *Rêves sous le linceul* est
cette déroute qui devient osmose et qui brasse les sentiments et les
catégories, dans une écriture du renversement qui brise un nombre de
tabous fondamentaux par l'exigence faite à certains d'accomplir leur
destinée jusqu'à son terme, bien au-delà des limites autorisées. L'adhé-
sion aux formes et aux usages de la tradition peut éventuellement être
rationnelle, mais d'une rationalité qui éloigne de l'élan premier. Méta-
phore de l'acte réalisé par l'écrivain, mais aussi pulsion de l'absolu. Dans
Le Vent migrateur, une femme, au plus profond de l'espace intime, que
nul regard ne doit surprendre, découvre le corps d'un homme, rejeté par
la mer :

> Au petit matin, la mer rejeta le corps du Haïtien. Une femme, tôt se levant
> pour se laver le sexe, le découvrit. Elle en tomba amoureuse. Jamais, elle
> n'avait vu noir si beau, homme si étranger. En mémoire lui revinrent les
> lourdes chaînes que ses pères avaient traînées et qui les avaient trébuchés de
> l'autre côté des mers. En mémoire lui revinrent les terres en flammes et les
> corps tirés, déchirés, halés, la mer ouverte, l'horizon béant, le soleil, la nuit,
> l'absence, l'immense absence qui la séparait des autres (P, 59-60)

Comment savoir que le noyé est Haïtien ? Par sa couleur, par
l'étincelle de la mémoire, par la connaissance immédiate de ce que cet
homme a pu vivre, lui et ses ancêtres, qui leur seraient communs ? Haïti
est une île de l'autre côté du voyage forcé. Pour tout écrivain, Haïti est le
symbole de l'histoire esclavagiste, mais aussi le lieu de la seule résistance
qui a pu réussir. Haïti et ses figures héroïques comme celle de Toussaint
Louverture. Comment ne pas penser à Césaire qui, fondant la négritude,
écrit :

> Ce qui est à moi, ces quelques milliers de mortiférés qui tournent en rond
> dans la calebasse d'une île et ce qui est à moi aussi, l'archipel arqué comme le
> désir inquiet de se nier, on dirait une anxiété maternelle pour protéger la
> ténuité plus délicate qui sépare l'une de l'autre Amérique ; et ses flancs qui
> sécrètent pour l'Europe la bonne liqueur d'un Gulf Stream, et l'un des deux
> versants d'incandescence entre quoi l'Équateur funambule vers l'Afrique. Et
> mon île non-clôture, sa claire audace debout à l'arrière de cette polynésie,
> devant elle, la Guadeloupe fendue en deux de sa raie dorsale et de même mi-

sère que nous, Haïti où la négritude se mit debout pour la première fois et dit qu'elle croyait à son humanité[13]

6. L'insaisissable de l'extase

Étrange retour que celui d'un homme jeté sur la côte, mais qui devient signe et trace de cette histoire partagée. La mémoire n'est pas que l'inscription des faits et des événements qui ont marqué le trajet individuel ou collectif, elle n'est pas que le souvenir de ce qui a été vécu, elle est partage absolu de l'expérience et écriture du passé ; elle est communion de la douleur et connivence du mutisme. Ceux qui ont eu la langue arrachée réussissent, parfois, à exprimer leurs sentiments communs. Fût-ce dans ce côtoiement de la mort, dans ce contact inarticulé, dans cet instant qui ne vaut que par sa propre disparition. Dans ce don du corps féminin à cet autre corps en décomposition se joue le récit d'un amour rendu possible par ce qui de l'impensable surgit en ces lieux. La mer, souvent assimilée à cet horizon de la déportation, a permis le retour et ouvert à l'absolu de la fusion sa réalisation la plus charnelle et sa dissolution la plus définitive. Le feu, fût-il fait d'eaux, ne peut flamber qu'un instant. Celui insaisissable de l'extase qui signifie peut-être moins la rencontre avec l'invisible que l'expression visible de cette invisibilité. L'extase est hors du temps, elle défie et annihile toute possibilité d'inscription dans quelque mesure que ce soit. Elle n'est pas démesure, elle est absence incarnée de toute mesure. Cette échappée de l'impensable quand il se heurte à l'idée du passage, de l'éclair et de l'éclat est aussi celle que vit cette femme qui, par sa jouissance, réalise, envers et contre tous, son trajet et son désir :

> La femme reprit conscience et sut qu'elle avait atteint son but : dans le vent migrateur, sombrer enfin l'haleine de son amant ! Elle dénoua ses cheveux puis demanda aux enfants d'allonger le cadavre sur son propre corps. Mon amant viendra aux nues drapé du linceul de ma peau. Mon amant s'écroulera vers le sol, étendu sur la couche de ma chair. Les enfants ne réagirent pas. Ils la regardèrent fascinés. (P, 68)

7. La non-rédemption

Comment saisir la mort si ce n'est en la partageant ? Comment la montrer si ce n'est sous l'angle de la capture de la volonté et du charme qui relève de la magie et de l'hypnose ? Le geste de la femme est tellement hors de toute norme qu'elle échappe au jugement et que personne ne peut la condamner. Les autres femmes interdisent aux enfants de s'approcher. Mais ils ne peuvent pas obéir, car il faut qu'ils participent à

[13] Césaire, Aimé, *Cahier d'un retour au pays natal, op. cit.*, p. 24.

l'étreinte, que la rencontre devienne collective et que l'union du chant de l'amante et de ses cris conduise à l'accomplissement ultime : « Les enfants s'étreignirent et se caressèrent. Leurs regards brillaient. Ils auraient voulu pénétrer les rochers même. Ils se touchèrent. Ils se griffèrent. Un oiseau creva l'œil de la femme et fouilla dans l'orbite. Les enfants s'étreignirent et s'embrassèrent. » (P, 68-69)

L'élan qui les rassemble est à la hauteur du sacrifice subi par la femme. Mais un sacrifice dédié à tous. Pour avoir franchi les limites de la connaissance, pour avoir vécu hors de l'analyse et de la logique rationnelle, mais dans la conscience la plus violente, elle devient le symbole de la disparition mystique. Il fallait qu'elle en devienne aveugle, et que son œil soit crevé. Tout à la fois rituel novateur et cérémonie funéraire, *Le Vent migrateur* montre que la percée qui ouvre les montagnes est aussi une échancrure sur l'abîme et que cet abîme porte en lui les manifestations les plus fulgurantes, mais aussi les désespoirs les plus profonds. Car cet homme, ce Haïtien, n'a pas reçu de sépulture. Quel est donc le territoire de l'écriture qui laisse les êtres s'inscrire dans les récits sans jamais leur offrir de tombeaux ? Là peut-être se trouve la violence la plus radicale des textes de Jean-Luc Raharimanana ; dans l'expression d'une chute sans rédemption, et dans l'exploration de ce vide qui engloutit les accroches historiques, géographiques et esthétiques. L'expérimentation qui fait du corps le signe privilégié de la pensée est une question qui lui est posée quand elle plonge dans l'infini. Chez Raharimanana, la décomposition des corps peut être considérée comme une écriture qui se réalise sur eux, entre scarification et tatouage, entre mutilation et sculpture, entre dilution et disparition. Le corps n'est pas qu'une métaphore du monde, il en est la diction et l'expression. Et les métamorphoses qu'il vit, jusque dans l'évanouissement, jaillissent comme prodiges qui ravissent au regard sa compréhension de l'univers. S'il est vrai que : « Tailler dans sa chair, augmenter son corps d'attributs non humains, altérer son aspect initial, revient à découper une image de soi, pure invention, souveraineté radicale »[14] le faire disparaître et le rendre insaisissable confirme cette souveraineté dans l'acte littéraire. Le geste est ici inscription, mais aussi enlèvement sans préhension de la représentation. Ainsi les mots retrouvent-ils leur caractère le plus concret et leur portée la plus abstraite, semant la confusion. Que voit-on chez Raharimanana quand on écrit et qu'on lit, sinon les gommages et les brouillages spatiaux et identitaires ? Quand David Le Breton écrit qu'il faut considérer « la peau comme matrice d'identité individuelle et sociale » et que :

[14] Busca, Joëlle, « Extension, altération, ou le corps détaché d'Orlan », in Falgayrettes-Leveau, Christiane (dir.), *Signes du corps*, Paris, éditions du Musée Dapper, 2004, p. 323.

La condition humaine est corporelle. Matière d'identité sur le plan individuel et collectif, le corps est l'espace qui se donne à l'appréciation des autres. C'est par lui que nous sommes nommés, reconnus, singularisés et identifiés à une appartenance sociale. La peau enclôt (*sic*) le corps, les limites de soi ; elle établit la frontière entre le dedans et le dehors, de manière vivante, poreuse, car elle est aussi ouverture au monde, mémoire vive.[15]

Il désigne tous les éléments de la perte. Qu'il s'agisse d'un Haïtien mort sur la plage, du visage de la femme qui l'a aimé ou des monstres déjà rencontrés, les difformités et mutations qui caractérisent leurs corps sont les indices d'une subtilisation des repères. Le trajet, malgré son hypothèse linéaire (d'une île à l'autre), est celui de l'errant qui n'est jamais totalement égaré puisqu'il ne dispose plus des outils qui lui permettraient de savoir où il n'est plus. La perte des repères en devient une découverte : celle d'un espace chaotique où il faut accepter de dériver :

L'errance, c'est cela même qui nous permet de nous fixer. De quitter ces leçons de choses que nous sommes si enclins à semoncer, d'abdiquer ce ton de sentence où nous compassons nos doutes – moi le tout premier – ou nos déclamations, et de dériver enfin. [...]
L'errance nous donne de nous amarrer à cette dérive qui n'égare pas.[16]

Mais il n'y a pas chez Raharimanana ce support que les essais et la réflexion philosophique de l'auteur martiniquais ont pu proposer. Pour Glissant, la pensée de l'errance est une pensée qui construit peu à peu son équilibre. Ce qui vacille dans son œuvre est aussi ce qui se met en place. Loin de tout optimisme, certes, sa vision du monde est malgré tout une projection, non pas organisée, mais qui évite l'affolement ou qui ferait de l'affolement un principe positif. À l'inverse chez Raharimanana cet affolement est omniprésent, mais il n'offre pas de socle. Car ni la pensée archipélique, ni celle du métissage ne sont appropriées.

La pensée archipélique convient à l'allure de nos mondes. Elle en emprunte l'ambigu, le fragile, le dérivé. Elle consent à la pratique du détour, qui n'est pas fuite ni renoncement. Elle reconnaît la portée des imaginaires de la Trace, qu'elle ratifie. Est-ce là renoncer à se gouverner ? Non, c'est s'accorder à ce qui du monde s'est diffusé en archipels précisément, ces sortes de diversités dans l'étendue, qui pourtant rallient des rives et marient des horizons.[17]

L'écriture de Raharimanana ne « s'accorde pas ». Elle se veut dissonante, refuse de relier ces différents horizons. Car chez lui, la trace n'est

[15] Le Breton, David, « Anthropologie des marques corporelles », in *Signes du corps*, p. 73.

[16] Glissant, Édouard, *Traité du Tout-Monde. Poétique IV*, *op. cit.*, p. 63.

[17] *Ibid.*, p. 31.

pas le signe qu'il faut accepter de ne pas pouvoir décrypter pour mieux penser l'absence. La trace est ruines, et les ruines sont désastre : « Je vis dans ce qui ne peut être, l'humiliation perpétuelle de l'humain, la consciente décomposition de l'être, l'avilissement de la chair et la perdition de l'âme, je vis dans le désastre. »[18]

8. Zones interdites

Dès lors, la plus grande confusion, au sens esthétique du terme, règne. Confusion des genres, des sentiments, des lieux et des identités. Écriture du bouleversement qui fait entendre toutes les paniques et toutes les angoisses. Écriture de la divagation. Peut-on ne pas s'égarer de s'égarer ? Dans un texte à fleur de peau, écorché vif, qui interdit toute unité et tout refuge. Il ne reste que la terreur dans laquelle le narrateur s'enfonce. « Noir. Obscurité dans ma zone interdite. Vaste canapé qui s'illumine de pourpre émanation. » (P, 18)

Effectivement, l'auteur entre en zone interdite. Celle où revient, obsessionnellement, la même question : comment parler de l'horreur, du génocide du Rwanda ou des épurations ethniques de la Bosnie ? Comment dans la langue, mettre en mots ces indicibles ? *Rêves sous le linceul* a été publié en 1998, quatre ans après le génocide du Rwanda. La même année Jean-Luc Raharimanana faisait partie du groupe d'écrivains qui se sont rendus au Rwanda, suite à la proposition faite par Nocky Djedanoum[19] de témoigner du génocide. À ce propos Nocky Djedanoum déclarait :

En juillet 1998 je me suis rendu au Rwanda avec les écrivains Tierno Monenembo, Monique Ilboudo, Véronique Tadjo, Abdourahman A. Waberi, Koulsy Lamko, Boubacar Boris Diop. […]

Je considère que la mémoire et l'Histoire se complètent. Il faut d'abord reconnaître que le génocide rwandais a bel et bien existé ; nous avons un devoir de mémoire.[20]

Si à la suite de ce voyage certains de ces écrivains ont publié des romans, d'autres n'ont pas réussi à produire des textes relevant de l'imaginaire seul. Véronique Tadjo a préféré le témoignage et Abdourahman A. Waberi dans *Moisson de crânes*, l'a mêlé à la fiction, faisant glisser les genres l'un sur l'autre. De nombreuses expériences, de celle de Jean Hatzfeld à celle de Scholastique Mukasonga ont tenté de

[18] Raharimanana, *Des Ruines… (version scénique notoire/2.)*, in *Frictions*, Paris, n° 17, 2011, p. 136.

[19] À cette époque, Nocky Djedanoum était directeur artistique du festival *Fest'Africa* qui se déroulait chaque année à Lille.

[20] Djedanoum, Nocky, *L'Horreur en direct*, entretien avec Boniface Mongo-Mboussa, *Désir d'Afrique, op. cit.*, p. 166 et 169.

rendre compte du génocide.[21] Le livre de Raharimanana s'inscrit dans cette sensibilité. Mais *Rêves sous le linceul* avait été commencé bien avant ce voyage. Sans doute au moment où les images du génocide arrivaient sur les écrans des télévisions françaises, ou pour certains passages, comme en anticipation, un peu plus tôt. Le livre est bien précédé de la mention : *Rwanda et dépendances...* Quelles seraient ces dépendances ? Les lieux qui convergent, particulièrement en Afrique, mais aussi dans le reste du monde, dans le sentiment atterrant de l'horreur et de la répression ? Le lien qui fait que désormais aucun écrivain conscient du génocide ne peut plus écrire comme avant le génocide ? Tous les fragments qui composent le livre ne sont pas datés. Mais beaucoup le sont : 29 avril 1994 ; avril 1993 ; juin 1993 ; février 1994 (3 fois), avril 1994. Sont ainsi entremêlés des textes qui auraient été écrits à Madagascar ou en France, où l'auteur vit depuis 1990, et d'autres conçus au moment du génocide. Faut-il rappeler que l'assassinat du président Juvénal Habyarimana date du 6 avril 1994, et que le génocide a commencé dès le lendemain ? *Rêves sous le linceul* n'est pas une réponse au génocide, mais les obsessions et les sentiments de l'auteur s'enchevêtrent inévitablement. La volonté d'exprimer le souvenir et d'entrelacer le présent et le passé, aussi. En repliant les réalités les plus concrètes sur les visions les plus délivrées et les plus envahissantes, en jouant de toutes les formes du récit. Quand Antananarivo, Sarajevo ou Kigali se déploient dans un appartement clos, mais qui résonne de tous les hurlements du monde, y compris de ceux de cette femme de la

[21] Hatzfeld, Jean, *Une Saison de machettes*, Paris, éditions du Seuil, coll. « Fictions & Cie », 2003 ; Mukasonga, Scholastique, *Inyenzi ou les cafards*, [postface Boniface Mongo-Mboussa], Paris, Gallimard, coll. « Continents noirs », 2006. Le numéro de la revue *Lendemains*, recueille des articles qui traduisent les difficultés de passer par les mots pour évoquer le génocide rwandais. Citons en particulier celui de Boubacar Boris Diop dont voici un extrait : « Cheminer parmi les ossements et discuter avec les rescapés nous a rendus à la fois humbles et plus conscients de ce que nos livres pouvaient faire pour lutter contre le mal » (p. 78) et celui de Catherine Coquio, « Dans quelle langue le deuil peut-il se construire au Rwanda ? Comment peut-il prendre forme écrite, sinon littéraire ? [...] Au plan oral lui-même le génocide bouleverse les usages relatifs aux non-dits : l'expression de soi doit se frayer un chemin propre entre l'impératif de pudeur et l'obscénité du crime contre l'intimité commis lors du génocide. Car la violence génocidaire vise non seulement l'identité ethnique, mais tout lien d'amour, de parenté et de filiation, ruinant l'image que chacun se fait de son corps engendré et sexué. [...] Pour que les rescapés se fassent comprendre des non-rescapés, dit l'anthropologue, il faudrait que tous transgressent la consigne culturelle : il faudrait que tous les Rwandais acceptent de devenir fous à l'envers de la folie génocidaire. » « Aux lendemains, là-bas et ici : l'écriture, la mémoire et le deuil », in *Rwanda - 2004 : témoignages et littérature*, revue *Lendemains*, Tübingen, n° 112, 2003, p. 16. Où l'on comprend les difficultés et la voie, risquée, que peut ouvrir la littérature.

douleur qui est entrée dans l'espace intime et prononce cette malédiction :

> Elle me dit que je me décomposerai vivant dans ce lourd canapé. (P, 21)
> Elle prend son enfant et me dit qu'elle me quitte. Que maintenant, que demain, pour toute ma vie, je n'ai plus à compter ni sur elle, ni sur l'enfant. Elle se tient immobile et je ne réponds. Elle file soudain et claque la porte sur ma sale gueule de drogué. (P, 87)

Cette femme est rwandaise, malgache ou yougoslave. Elle est toutes les femmes assassinées et torturées. Toutes celles qui voient mourir leurs enfants ou qui parfois les tuent de leurs mains. Mais elle est aussi ce retrait à l'autre qui soudain doit assumer sa solitude propre. C'est pourquoi, Boris Lazic, écrivain de Serbie peut écrire : « Raharimanana est peintre d'une réalité post-coloniale et faussement socialiste. À bien des égards, ce "pays désolé" n'est pas sans nous rappeler, à Belgrade, la Serbie, l'ex-Yougoslavie contemporaine. Chaos post-colonial et post-socialiste là-bas, chaos post-communiste et cauchemar de guerres à répétitions ici. »[22]

9. Murmures épistolaires

Dans *Rêves sous le linceul* les mouches volent, les chars broient, les corps sont décapités. Les mères voient mourir leurs enfants. La terreur est quotidienne. Deux extraits reprennent le terme dans leur titre : *Terreur en terre tiers (1re époque)* puis *Terreur en terre tiers (2e époque)*, deux lettres adressées à la femme aimée par celui qui vit les atrocités, qui voudrait en parler, mais qui ne peut pas trouver les mots, car il vit là où personne ne devrait vivre. En fait, le livre contient six lettres, comme jetées à l'abîme. Voici la première :

<div align="right">

Avril 1993,
De l'autre côté du fleuve

</div>

Lettre à la bien-aimée
Mon amour,

> Je ne te reverrai peut-être plus. Les chars ici se sont ébranlés et je me suis laissé couler dans le fleuve qui mène jusqu'à la mer de sang.
> Les chars ici ont tracé sur les terres le chemin de nos pertes et je m'y suis engouffré désespérant, pressé d'en finir.
> Je n'étais pas seul, et je n'étais pas le premier. Il y avait des enfants devant moi. Ils ne reconnaissaient plus leurs pas. Il y avait des femmes tout près de moi. Elles ne pensaient plus qu'à crever leurs ventres.

[22] Lazic, Boris, « Lucarne sur Belgrade », in *La littérature malgache*, revue *Interculturel Francophonies*, n° 1, *op. cit.*, p. 166.

Les chars ici mon amour ont dans nos chairs tracé leurs sillons. Nous ne sa-
vions plus s'il fallait déchirer nos peaux. Nous ne savions plus s'il fallait déchi-
rer un pan de ciel et nous y draper à jamais.
Les chars se sont ébranlés mon amour et j'ai écrit sur les flammes ces mots qui
jamais ne t'atteindront.
Tout brûle ici.
Je coule en désespérance... (P, 25-26)

Quand les chars passent sur le corps, que les fleuves ne charrient plus
que du sang et que celui qui assiste aux tueries est rejeté sur l'autre rive.
Les enfants, ici, ne communient plus dans l'union d'une femme avec un
mort. Il n'y a d'amour que jeté au vent, que testament écrit au vide. Aveu
d'impuissance qui conduit au désespoir. Mais aussi lettre où s'inscrit le
récit, où il résonne. Une lettre est sans doute l'un des morceaux
d'écriture qui évoque le plus la voix. Elle fait comprendre que l'écrit n'est
pas opposé, aussi systématiquement que la coutume le fait, à l'oral. Lire,
c'est inévitablement penser sonore. La différence tient peut-être plus au
silence apparent qui accompagne la lecture. Ni à voix haute, ni à voix
basse, elle existe dans un champ musical qui lui est propre. C'est si vrai
que lorsque la voix d'un auteur est célèbre il est difficile de ne pas lire
« par sa voix ». On comprend mieux la définition de l'écriture donnée
par Édouard Glissant :

> Écrire c'est dire, littéralement. [...]
> Écrire c'est vraiment dire : s'épandre au monde sans se disperser ni s'y di-
> luer, et sans craindre d'y exercer ces pouvoirs de l'oralité qui conviennent
> tant à la diversité de toutes choses, la répétition, le ressassement, la parole
> circulaire, le cri en spirale, les cassures de la voix.[23]

Alors, comme en retour et en litanie, les mots murmurent l'histoire,
avec d'autant plus de douceur que celle-ci est violente. Comme celle des
enfants qui se jettent dans le vide et brisent leur corps sur les rochers :

> Mon amour,
> Te raconterai-je un jour l'histoire de ces enfants qui du haut de la falaise
> s'élançaient pour franchir l'horizon ?
> Te raconterai-je leurs corps qui s'écrasaient contre les récifs et qui se dé-
> chiraient en sang sur les vagues tranchantes ?
> Te raconterai-je leurs yeux si brillants qu'ils brûlaient leurs âmes ?
> J'ai vu mon amour ces enfants insensés qui retraçaient dans leurs chutes
> les figures de l'abîme. Ils disparaissaient dans l'eau et plus rien ne semblait
> rappeler leurs souvenirs.
> Aujourd'hui mon amour, sur ce rivage dévasté par l'ouragan, envahi par
> les eaux, je songe à ce que l'on avait perdu : l'espérance, toute l'espérance de
> la terre.
> Je pleure. (P, 41-42)

[23] Glissant, Édouard, *Traité du Tout-Monde. Poétique IV, op. cit.*, p. 121.

Cette lettre peut faire penser à celles écrites par les soldats dans les tranchées, quand elle s'immisce dans l'intimité des événements qui dépassent la compréhension. Sans doute n'arrivera-t-elle jamais à sa destinataire. Mais qui est-elle ? Écrire, mais à qui ? Il est curieux que la question de l'identité du lecteur soit systématiquement posée aux écrivains, particulièrement aux écrivains francophones ? Devraient-ils avoir ciblé leur lectorat, devraient-ils se justifier par une concordance, mais laquelle, entre l'acte qu'ils commettent et une origine déterminée ? Pourquoi leur refuser une universalité qui leur est acquise de droit ? Que des textes n'existent que par la couleur locale que leur offrent les recueils géographiquement figés est déjà contradictoire avec l'idée même de la littérature, mais exiger qu'un auteur referme son livre sur un terrain clos est un contresens. Le lecteur « est », tant qu'il n'est pas défini, tant qu'il est cette instance de l'attente sans contours. Sans visage et sans matérialité. Et surtout, sans appartenance à un espace délimité. Chez Raharimanana, le lieu est présent, mais sa présence est une ouverture aux autres lieux. Le lieu pour Édouard Glissant :

> [...] est incontournable. Mais si vous désirez de profiter dans ce lieu qui vous a été donné, réfléchissez que désormais tous les lieux du monde se rencontrent, jusqu'aux espaces sidéraux. Ne projetez plus dans l'ailleurs l'incontrôlable de votre lieu. Concevez l'étendue et son mystère si abordable. Ne partez pas de votre rive comme pour un voyage de découverte ou de conquête. Laissez faire au voyage. Ou plutôt, partez de l'ailleurs et remontez ici, où s'ouvrent votre maison et votre source. Circulez par l'imaginaire autant que par les moyens les plus rapides ou confortables de locomotion. Plantez des espèces inconnues et faites se rejoindre les montagnes. Descendez dans les volcans et les misères, visibles et invisibles. Ne croyez pas à votre unicité, ni que votre fable est la meilleure, ou plus haute votre parole. – Alors, tu en viendras à ceci, qui est de très forte connaissance : que le lieu s'agrandit de son centre irréductible, tout autant que de ses bordures incalculables.[24]

Ces lettres d'amour ont donc une portée indéfinissable. Elles peuvent voguer sur toutes les mers ; arriver entre toutes les mains. Il suffit que celui qui les lit en ait envie et ressente les vibrations qu'elles contiennent. Elles sont texte d'amour qui s'adresse à une inconnue, à toutes les femmes perdues. Mères violées et infanticides, femmes ondines ou séductrices. Elles sont des propositions au surgissement des légendes ou des échos de la mémoire. Dans *Comme un abîme éternel*[25], la légende est portée de bouche en bouche. Mais elle se lit aussi dans les roches, dans les éléments naturels, dont la composition multiple est une écriture de la

[24] Glissant, Édouard, *Banians*, in *Tout-monde*, Paris, Gallimard, coll. « Folio », 1993, p. 31.

[25] Titre du texte page 39, faisant partie du Chapitre 1 *Dérives* de *Rêves sous le linceul*.

sédimentation. Les pierres et les écueils peuvent accueillir dans leur essence les âmes perdues et les cendres des amours. Ici, c'est un enfant qui a laissé l'histoire ; celle de sa mort, de sa folie désespérée, de son crime. Mais est-ce le sien ou celui d'un autre qui lui aurait, à son tour, confié son secret ? Et qui chante, si ce n'est celui qui s'approprie la musique de l'aveu ? « *Je viens ô mère, mûr comme le crépuscule, lourd des souffrances du jour, je suis l'enfant tanné par le remords et qui prie la clémence de l'oubli.* » (P, 43)

Car l'enfant a tué. Il a tué sa mère, mais surtout il lui a arraché le cœur. Pour satisfaire les exigences de cette ondine nue, posée sur les rochers :

> Dziny, chantera-t-elle. Dziny. Elle rira et ses cheveux ruisselleront encore le long de ses hanches. […]
> Je partirai, ma mère, ne dormirai, ceint de mes songes, drapé de mes fureurs. Repenserai à ces enfants, à tous ces enfants…
> « Il faut Dziny, il faut m'offrir le cœur de ta mère pour ravir le mien. Il faut… » (P, 44)

10. L'opacité fragmentaire

Celle qui chante *Dziny*, ne se révèlera jamais comme un être délimité, ni même comme un être tout court. Et c'est dans l'ignorance de sa vérité que peut se dérouler son chant maudit. Elle qui veut le cœur de la mère de cet enfant séduit. Car il est fasciné, envoûté. S'agit-il d'une sirène, de la simple voix de l'eau qui s'écoule, est-elle une métaphore de toutes les tentations et de tous les appels à la violence ? Le récit rapporté par Jean-Luc Raharimanana viendrait d'une légende traditionnelle. L'auteur précise que : « […] – en fait c'est tiré d'un conte malgache – et finalement, après avoir tué des moutons pour en prendre le cœur et voulu faire croire à la femme que c'était le cœur de sa mère, il va véritablement la tuer. Dans le conte c'est le foie, ce n'est pas le cœur. »[26]

Un foie ou un cœur ? Des moutons ? Que dit le texte ? « *Comme dans ces nuits où j'ai abattu ma pierre sur la poitrine de ces enfants. Comme dans ces nuits où j'ai prélevé leurs cœurs et versé leur sang dans l'ombre insatiable.* » (P, 44)

L'aimée ne se satisfera pas de ces cœurs, dont elle dit qu'ils sentent mauvais. Le déplacement de la signification du conte est intéressant. D'une part, l'auteur se trompe ou trompe son interlocutrice. D'autre part, confondre des moutons et des enfants n'est pas anodin. Le crime n'est pas de même nature. Et la logique du récit n'est plus la même.

[26] Raharimanana, Jean-Luc, *Le Rythme qui me porte*, in *Interculturel*, n° 3, *op. cit.*, p. 174.

Pourquoi tuer ces enfants ? Que vient faire cet autre aveu dans le récit d'un matricide ? Sans doute parce qu'ils sont déjà morts. Sans doute parce que le crime n'en est pas un mais qu'il relève de la culpabilité du survivant. Ces enfants morts ont été tués dans le massacre qui traverse leur pays, et l'offrande de leur cœur ne signifie pas que Dziny est prêt à tout pour séduire la femme de l'eau, mais plutôt qu'il crie sa douleur dans l'empathie qui déchire le sien. Le texte est dédié à la culpabilité, et comprendre l'importance de ce sentiment peut éclairer bien d'autres passages de l'œuvre de Raharimanana. Le rescapé doit prendre en lui tous les morts qui vont désormais l'accompagner et le faire « basculer par-delà l'horizon » (P, 46). Car ces enfants étaient des êtres innocents et fragiles, dont la mort n'émeut personne : « *Qui aurait pitié du papillon écrasé sous les gouttes de pluie ?* » (P, 43)

La version présente de la légende n'est que la mise en creux de la souffrance d'un enfant prisonnier des voix qui le subjuguent, mais aussi prisonnier de son propre destin. Il lui faut obéir à cet ordre impossible et se jeter dans l'abîme mortel qui seul autorise le dépassement de la norme. Car ici le matricide est aussi un inceste et la culpabilité est bien la preuve la plus évidente d'une autre innocence :

> *Il le faut, ma mère, il le faut. Des larmes coulaient sur ton visage. Je rabattais la fragile porte de la case. Je te déshabillais. Je m'étendais sur toi, te caressais le visage. Ne pleure pas, ma mère, ne pleure plus. La lame avait tranché dans ta gorge et un mince filet rouge traînait sur ton âme filant aux nues. La hache et le pot en terre : je cueillais ton cœur.*
> *Je partirai, ma mère, je partirai plus loin que l'horizon pour lui offrir ton cœur...*
> *La source s'était entière déversée dans l'océan. Elle, elle me crie plus loin :*
> « Dziny, Dziny... » (P, 45)

Il ne suffit pas d'arracher le cœur de la mère, il faut aussi la mettre à nue, et couvrir son corps avec le sien. Comme pour devenir son linceul. Le crime n'est pas un crime d'amour. Il a été commis par d'autres. Et l'histoire ne dit que le drame de la conscience trop aiguë de celui qui voit la tragédie sans pouvoir l'empêcher. L'innocent est devenu le plus coupable des coupables. Dans le livre, l'ondine ne condamne pas. Elle ne déclare pas, comme dans le conte, que celui qui est capable de tuer sa mère ne mérite pas son amour. Elle rejoint l'océan. Quand la légende se dérobe et se déplace. Qu'elle devient le chant de la mer et la transmutation des corps en eau. Quand les êtres du récit voient leurs contours s'effacer. C'est pour cela qu'il faut ces points de suspension, ces ouvertures et ces mises en doute. Récit aux apparences de réalité, légendes ou contes, allégories ou paraboles ? L'œuvre est d'être inextricable. Et chaque morceau, chaque paragraphe ou encore plus chaque commentaire n'a d'autre objet que de mettre en lumière son opacité fragmentaire

qui naît de la tension subie par les êtres. Ici on pleure et on chante. Ailleurs on hurle. Mais la réalité est la même. Dans *Fahavalo*[27] un homme sera, lui aussi, condamné, à porter le poids de tous les impossibles. À nouveau le narrateur écrit une lettre, qui est elle aussi le récit d'un autre récit qu'il a reçu et dont il devient le dépositaire. Dans un univers dévasté, il a rencontré un vieil homme qui jetait des pierres sur le cadavre d'un chien. Un vieil homme devenu fou, mais aussi intouchable. Lorsqu'il veut l'aider, une main l'en empêche. La folie du vieil homme date de novembre 1947, année de l'insurrection. Les colons français entrent dans un village et cherchent les rebelles. Personne ne veut les dénoncer. Les militaires fusillent « dix hommes, puis trois autres, cinq encore… » (P, 75) L'homme sait où sont cachés les insurgés. Mais il se tait. Raharimanana reprend un proverbe : « Ami, dis que si le silence, parfois, apaise l'âme, la langue, par nature, déteste qu'il pèse sur elle. » (P, 75)

Les conquérants sont accompagnés de leurs chiens. Ils laissent pourrir le corps des hommes abattus. Les villageois ne sont pas autorisés à recueillir les corps et à les enterrer. Comme dans *Reptile*, les conquérants et les tirailleurs seront les premiers à crier.

11. Les forces ontologiques

La tension devient de plus en forte jusqu'au moment où un orage éclate :

> C'est à ce moment, ami, que le ciel s'était déchiré brusquement et qu'il avait délivré une pluie torrentielle. L'eau tombait sur les corps en décomposition et les criblait furieusement. Les chiens furent lâchés. Ils se précipitèrent sur les cadavres et les dévorèrent en un rien de temps.
>
> L'homme hurlait. (P, 76)

De quelle nature est ce hurlement ? Quelle digue s'est rompue dans la tête de cet homme ? Et comment écrire ou représenter un tel hurlement ? À propos du cri en peinture, Gilles Deleuze écrit :

> Il faut considérer le cas spécial du cri. Pourquoi Bacon peut-il voir dans le cri l'un des plus hauts objets de la peinture ? « Peindre le cri… » Il ne s'agit pas du tout de donner des couleurs à un son particulièrement intense. La musique, pour son compte, se trouve devant la même tâche, qui n'est certes pas de rendre le cri harmonieux, mais de mettre le cri sonore en rapport avec les forces qui le suscitent.[28]

[27] L'auteur indique que Fahavalo (ennemi) est un terme utilisé par les colons français pour désigner les insurgés malgaches entre 1896 et 1948.

[28] Deleuze, Gilles, *Francis Bacon. Logique de la sensation I.*, *op. cit.*, p. 41.

La littérature se heurte à la même difficulté, c'est-à-dire à la même nécessité, plus impérieuse encore que dans les disciplines citées par le philosophe. Car elle offre au regard un schème abstrait, un mot qui résiste, mais qui doit concentrer les tensions mises en jeu. S'il y a chez Raharimanana narration, c'est moins dans l'histoire et son déroulement que dans la capacité à saisir ces forces évoquées par Deleuze. *Fahavalo* est de ces rares fragments de récit qui semblent être construits sur une ligne narrative. Mais derrière cette apparence se cache essentiellement une écriture de l'invisibilité : « Si l'on crie c'est toujours en proie à des forces invisibles et insensibles qui brouillent tout spectacle, et qui débordent même la douleur et la sensation. »[29]

Cette remarque est fondamentale. Chez Raharimanana l'écriture n'est pas uniquement une écriture de l'abomination ou de l'horreur, car elle excède l'horrible et l'abominable pour libérer des forces profondément ontologiques. Paradoxalement il faudrait proposer que Raharimanana ne soit pas véritablement un auteur des atrocités, mais plutôt un auteur de l'atroce, les actes et les faits décrits étant un passage vers l'insaisissable lorsqu'il met en péril la personne. Derrière le pire se tient le pire, dont on peut affronter les manifestations, mais sans doute pas l'essence. C'est pourquoi la nouvelle ne peut se conclure que par cette déclaration : « Attendre l'être exploser. » (P, 78)

Peu à peu un homme a été conduit à la folie. Témoin impuissant, prisonnier de ce secret qu'il ne peut pas révéler. Lui aussi est devenu coupable. D'une culpabilité survenue de l'extérieur. Il n'existe aucun moyen de se soustraire à cette force destructrice. Entre le silence le plus refermé et le cri le plus inarticulé, une force imparable a joint l'implosion et l'explosion de l'être. Et plus rien ne peut être retenu. L'irrémédiable a eu lieu, scandé par les répétitions qui organisent l'évolution du texte. Chaque partie joue de ces segments repris, réitérés. Litanie cruelle qui entame les mots et la raison. Particulièrement quand les répétitions concernent celui qui va devenir fou. Aux paragraphes qui décrivent la répression menée par les conquérants succèdent de courtes phrases. « Cet homme se taisait [...] L'homme se taisait toujours » et soudain se produit un renversement. Ni cassure, ni rupture, mais inversion définitive : « L'homme hurlait » (P, 76). Il est des réalités qui sont insaisissables aux mots.

12. L'illusion du même

Seule une poétique de la scansion et du ressassement peut approcher l'impensable. La répétition est l'illusion du même, car au cœur même de la ressemblance, ce qui est donné comme identique se dit comme diffé-

[29] *Ibid., loc. cit.*

rent. Si elle est progression, c'est peut-être moins au regard des autres morceaux du texte qui eux semblent accepter de se donner comme évolution que dans sa structure interne. Elle est un procédé, un motif entendu et attendu, mais elle est essentiellement une rencontre entre l'immobilité apparente dessinée par les mots identiques et la fusion, au sens nucléaire du terme, qui les habitent. Comme le dit Gilles Deleuze :

> Répéter, c'est se comporter, mais par rapport à quelque chose d'unique ou de singulier, qui n'a pas de semblable ou d'équivalent. Et peut-être cette ré-pétition comme conduite externe fait-elle écho pour son compte à une vi-bration plus secrète, à une répétition intérieure et plus profonde dans le sin-gulier qui l'anime. La fête n'a pas d'autre paradoxe apparent : répéter un « irrecommençable ». Non pas ajouter une seconde et une troisième fois à la première, mais porter la première fois à la « nième » puissance. Sous ce rap-port de la puissance, la répétition se renverse en s'intériorisant[30]

Que ce soit dans *Fahavalo*, ou dans toutes les répétitions qui vivent dans les textes de Raharimanana – car il n'y a pas un seul fragment où elles ne sont pas présentes – s'affirme une dynamique inverse, mais complémentaire à la nature des narrations proposées. Certes elles sont déstructurées, frappées de dislocation, mais elles renvoient toutes à la même logique de la décomposition et de l'impuissance. Or, ce que donnent à sentir les répétitions c'est bien la construction esthétique à l'œuvre dans la déconstruction du récit. C'est en cela que l'écriture de Jean-Luc Raharimanana est transgressive. La répétition est bien un moyen de « passer de l'autre côté » et d'affirmer une écriture indivi-duelle. Car, à présenter des êtres délités, dilués, éclatés, incapables de ne pas dériver dans le sang et la boue, l'auteur suit un parcours qui lui est propre. Là encore, il faut écouter Deleuze :

> Si la répétition peut être trouvée, même dans la nature, c'est au nom d'une puissance qui s'affirme contre la loi, qui travaille sous les lois, peut-être su-périeure aux lois. Si la répétition existe, elle exprime à la fois une singularité contre le général, une universalité contre le particulier, un remarquable contre l'ordinaire, une instantanéité contre la variation, une éternité contre la permanence. À tous égards, la répétition, c'est la transgression.[31]

Les corps, à nouveau, concentrent en eux tous les délices et toutes les cruautés. Quand la typographie est aussi une calligraphie et que l'auteur rappelle en ses graphes le mystère des dessins. Les mots ici sont bien ces marquages et ces témoignages qui inscrivent dans la volonté du récit l'impérieuse nécessité de la prise en texte. Dans *Rêves sous le linceul* les lettres côtoient les chansons, les citations et les récits. Les passages en

[30] Deleuze, Gilles, *Différence et répétition*, Paris, Presses universitaires de France, coll. « Épiméthée, essais philosophiques », [1969] 2008, p. 7-8.

[31] *Ibid.*, p. 9.

italiques s'insinuent et composent avec les caractères droits. Ce sont tissages, versification sans rime, entrecroisement des tendresses et des désespoirs, des caresses et des mises à mort. Paroles de sirènes qui ondulent et sinuent. Évocations déformées. Quand la pupille est productrice d'images et de féeries et que l'œil est marqué au fer rouge de la négation :

> Le soleil filait le temps sur les rétines et j'y détachais rouges les heures, sanglantes les minutes. Des larmes. Je m'allongeais sur le sable. Les vagues se déchiraient pour délivrer l'ondine lumineuse qui jamais ne quitte ses enfants.
> Pourquoi mère ? Pourquoi ?
> « Je n'ai jamais été qu'une femme violée. Je n'ai jamais été qu'un être banni. Sur ce rivage j'ai échoué car ailleurs on m'avait refoulée. Sur ces sables me suis étendue car jamais n'ai eu de terre où m'ensevelir. »
> L'ondine lumineuse se couchait à mes côtés et nous regardions le soleil tisser le temps sur les vagues impétueuses.
> Planer au-dessus du boutre plein à craquer. Claquer au vent migrateur. Disparaître.
> Ailleurs encore, partir...
> C'est une terre bien étrange. (P, 38)

Terre inconnue, terre étrangère que la littérature, quand elle révèle qu'un individu ne s'explique pas par sa collectivité et qu'une collectivité ne s'explique pas par la somme des individus qui la composent. Mais alors qui est le sujet, et qui est le groupe ? Où est la racine ? Inopinément Raharimanana propose et installe une écriture de la désagrégation. Une mosaïque qui se nourrit de morceaux improbables et diversifiés. Bref un agacement de la critique. Car identifié comme malgache, sans qu'il ait à se présenter comme le chef de file d'une école, parce que justement, situé dans un tracé qui fait de la faille la ligne de description du sol. Si les dieux sont inaccessibles ou incompétents, il n'en demeure pas moins que leurs prêtres sont leurs véritables créateurs et que l'auteur en s'immisçant dans le fleuve peut voler aux instances sacrées leur puissance et leur présence. Ne peut-on s'empêcher de les questionner ces Dieux, et de les englober dans cette ère du soupçon généralisé ? Et s'ils étaient aussi cruels que les hommes, prompts à la menace et à la sanction ?

> – Chez Dieu n'est que sable, sel et tempête. Chez Dieu n'est que cécité et surdité. Vous criez contre le vent et l'océan s'ouvre, racle le fond et vous emplit de sable. La gangrène commence alors en vous, sèche ou humide, noire comme la pourriture. Le corps tombera. Vous vous croyez rusé, dit alors Celui qui a créé son propre corps, gardez donc vos têtes, je prends tout le reste. (P, 132-133)

13. La métaphore du poète

Peut-on rêver sous le linceul, quand il faut fouiller, et fouiller dans les excréments, quand il faut assister à la mort des enfants, au viol des femmes, à la déportation des esclaves ? Quel est l'espoir de celui qui reçoit le récit de toutes ces violences, et qui cherche à les divulguer, sachant qu'il ne peut les partager avec personne, que sa voix est justement le chant funèbre que l'on écoute, mais que l'on ne prend pas sur soi ? Jusqu'où aller dans la mort pour réussir à comprendre que l'espoir est définitivement clos : « L'île est inondée, L'île brûle. Une brume de terreur. D'eau et de flammes. Au-dessus, planer. Me caler sans fond dans mes rêves lourds et ne plus bouger. Ne plus bouger... » (P, 78)

On comprend peut-être mieux pourquoi le mouvement qui caractérise le livre et ses trois parties est une illusion du mouvement. Que déjà dans la première nouvelle et dans toutes les autres scintillent les pierres précieuses de l'expérience. Peut-être les mots et leur polyphonie. Peut-être les mots et leur polyvalence. Multiplicité des grains et des graines, qui finalement, offrent un espoir à ce désespéré et une véritable jouissance à cet enfant perdu.

Envisager une apparente progression : nouvelles sur le Rwanda ou Madagascar, dans *Dérives*, récits de la drogue et de l'illusion dans *Volutes...*, éclatement et perte du corps dans *Épilogue*, serait dérive facile et appui sur une compréhension rationnelle. Accepter plutôt une construction au sein même de la déconstruction, de la dissémination. Dissémination géographique qui mêle Haïti à la France, parce que ce sont les repères d'un parcours pour celui que l'on appelle l'immigré. Dissémination historique qui prendra toute sa force dans *Nour, 1947*. Dissémination esthétique. Et dans le même temps, celui du récit, sémination des révoltes et des élans intimes. Comme d'un réflexe qui s'arc-boute sur le vide pour mieux construire un discours du néant, mais un discours qui justement ne cesse de s'adresser à cette présence invisible, inaccessible, toujours sollicitée par la croyance du récit.

Écriture saturée, écriture du trop-plein, quand celui-ci déborde ou qu'il se rétracte et gonfle le corps de l'excès qu'il suscite. Le narrateur est lui-même un livre qui s'ouvre et se ferme, qui se déchire en ses pages et qui perd peu à peu jusqu'au sentiment de son corps. Parce qu'il n'y a pas véritablement de narrateur. Le « je » ici est toujours conjugué, d'autant plus conjugué qu'il s'enfonce dans sa solitude. Récepteur et témoin, parole obligée de la transmission, eau vive de la douleur quand elle sort de sa bouche. Alors on ne sait plus si c'est l'écriture qui crée les hallucinations et la drogue ou si c'est la drogue qui implose dans le texte ses images délirantes. Seul, le poète fait l'expérience de la folie, quand

Dzamala[32] introduit la confusion des êtres et des genres : « Dzamala hurle au beau milieu de la nuit. Il geint contre les murs. Il rampe sur le trottoir défoncé. Hume le goudron humide. Il calme son cœur. Dzamala fumera toutes les ordures de la terre. » (P, 98)

Métaphore du poète, le chanvre n'est plus fumé, mais c'est lui qui fume et qui fume les ordures de la terre. Point de convergence de toutes les « ordures » il devient le fumier de la condition humaine, et son feu est celui de la décomposition chimique des corps et des pensées. Dzamala parle en son nom, Dzamala s'adresse à un « tu » qui n'est autre que celui qui s'exprime, effaçant les barrières entre les êtres et les identités qui prétendaient les constituer. De l'un aux autres quand ceux-ci ne font plus qu'un dans la vision du poème il ne reste que la chanson de la meute :

CHANSON DE LA MEUTE
(Les yeux exorbités vers des hauteurs
inaccessibles.)

Dans une eau noire ai-je plongé, ô Dzamala,
Dans une eau noire ai-je coulé,
J'ai suffoqué, suffoqué, atteint le fond
Dans une eau noire ai-je vu, ô Dzamala, la plus
* [belle des plantes,*
Elle était des plus vertes, elle était des plus
* [blanches,*
Je l'ai humée, ô Dzamala, je l'ai humée.
L'eau s'est ouverte, fendue. L'eau s'est ouverte et
* [m'a donné à l'arc-en-ciel.*
Dans une eau noire ai-je coulé, dans une eau
* [noire ai-je sombré,*
Dans l'eau noire des cadavres, ô Dzamala,
Dans l'eau noire des corps qui se décomposent…
Dzamala, ô Dzamala. (P, 113)

Écriture chromatique qui sorcellise les mots pour dériver en mortelle randonnée. Écriture kaléidoscopique qui joue des polices de caractères et des formes du récit, pour mieux instiller la densité la plus absolue dans la dilution la plus forcenée. Alors ne demeure que l'errance avec *Rien que tête* ou *Rien que chair* : « *Rien-que-chair* fut la première personne que nous rencontrâmes. *Rien-que-chair* rampe sur l'océan et racle son être sur toutes les vagues. Sur les traces de *Rien-que-chair* sont des mouches qui vivent de sa chair arrachée le long de sa traversée. » (P, 130)

[32] *Dzamala*, in *Rêves sous le linceul, op. cit.*, p. 91. Dzamala, dans le nord de Madagscar, désigne le chanvre indien. Précision apportée par l'auteur.

S'agit-il du dernier voyage ? Celui qui mènerait à Dieu ou à son idée. Celui qui a enlevé la peau et les os de *Rien-que-chair* pour que ne reste que cette masse sanglante qui attire les mouches et qui les piège. Il ne suffit pas d'avoir privé *Rien-que-chair* de toute forme et de toute apparence. Il doit se perdre peu à peu, se déchirer au fil des mots, et faire de sa dérive la forme de l'informe. Alors il faut l'imiter, penser à celui qui n'a pas eu de mère, qui s'est créé seul, sans l'aide de personne. Est-ce la condition pour être épargné et ne pas avoir à subir cette condamnation à la déliquescence ? Cette disparition de l'être et de son corps est aussi celle de *Rien-que-tête*, qui lui aussi dérive sur les eaux.

Des jours passèrent, des nuits. Puis des temps sans astre et sans lune. Nos âmes scintillaient sur des vagues poisseuses tandis que nos souffles s'étiraient sur des lieues. Nos peaux poreuses s'ouvraient aux abîmes et nous nous efforcions de ne point couler.

Ainsi dérivants, presque rompus, nous vîmes *Rien-que-Tête* surgir d'entre les algues. (P, 132)

Enfin s'écrit la dernière lettre du livre. Celle qui s'élève contre l'oubli et qui annonce déjà le roman à venir : « Mon amour, je te raconte l'histoire d'un massacre. Je te raconte l'histoire d'une purification. À Toi qui gis encore sur l'asphalte sanglant et qui n'as pu nous accompagner sur ce fleuve qui mène jusqu'à la mer de sang... » (P, 134)

Dans son errance Raharimanana écrit-il toujours aux morts ? Ce serait une réponse amère à la question déjà posée sur la présence du lecteur. Celui qui, en mémoire des amnésies, entendra peut-être le chant de l'écriture, quand les mots comme les chairs se déchirent :

République. Nation souveraine. Démocratie. Union nationale et bain ethnique. Longue marche. Oubli. Odeur. Solidarité. Aide humanitaire. Paix. Silence. Oubli encore. Oubli. La terre craquelée et l'âme contaminée. Sécheresse. Oubli. Oubli toujours...
Je dis et plaise à Dieu que des oreilles se tendent... (P, 134)

CHAPITRE 3

La mémoire de l'ombre : *Nour, 1947*

1. Les différentes temporalités

Lutter contre l'oubli. Surtout lutter contre l'oubli de soi et des siens. Contre le désir même de s'abandonner au courant de l'histoire, quand elle est frappée par l'amnésie, par la négation de la réalité. Jamais, la France n'a ouvert véritablement sa parole sur les événements de Sétif ou sur ceux de Madagascar. Et le mot lui-même, *événements*, est si parfaitement inapproprié à la situation qu'il remplit son rôle d'enfouissement. À Sétif, le 8 mai 1945, les manifestations nationalistes tournent à l'émeute et plusieurs milliers d'Algériens sont tués. À Madagascar, deux ans plus tard, l'intervention de l'armée française sera encore plus violente. Quel chiffre, s'il en faut un, devrait-on retenir ? Dans son article, « Le soulèvement de 1947 : bref état des lieux », Françoise Raison-Jourde revient sur les faits et insiste sur la place paradoxale que cet événement « fondateur » joue à Madagascar :

> La méconnaissance du soulèvement de 1947 est l'effet ancien de la censure militaire et administrative française, ainsi que de l'autocensure, plus difficile à percevoir, des élites politiques malgaches. Censure très marquée sous la 1re République, au point que la première commémoration à laquelle elle se résigna, en 1967, eut des allures d'exorcisme.[1]

Comment mettre en valeur ce qui, des événements de l'époque, a pu nourrir l'imaginaire et la conscience de Jean-Luc Raharimanana ? L'occupation française et la colonisation, essentiellement sous ses aspects militaires et religieux, la méconnaissance ou le mépris des cultures malgaches, la montée des revendications nationalistes et indépendantistes, y compris au Vietnam, la conscription dans les deux camps des populations colonisées, la violence de la répression et la participation ambiguë des tirailleurs aux côtés de Français de la Métropole, et, élément troublant et traumatique, la chape mémorielle qui traduit les contradictions politiques et les négations de l'histoire par de nombreux

[1] Raison-Jourde, Françoise, « Le soulèvement de 1947 : bref état des lieux », in *Madagascar 1947. La tragédie oubliée*, colloque AFASPA des 9, 10 et 11 octobre 1997, Université Paris VIII-Saint-Denis, Actes rassemblés par Francis Arzalier et Jean Suret-Canale, Pantin, Le Temps des Cerises éditeurs, 1999, p. 15.

dirigeants, en particulier sous Ratsiraka. Ces différents points vont constituer la trame narrative de *Nour, 1947*. Valérie Magdelaine-Andrianjafitrimo a récemment rappelé la difficulté qu'éprouvent ceux qui veulent traiter de l'insurrection :

> Comme pour beaucoup d'événements qui entourent l'histoire coloniale française, la date du 29 mars 1947 reste largement inconnue, ou encore, est l'objet de nombreuses confusions et fluctuations, en lien avec des confrontations idéologiques puissantes. Pour la France, 1947 a fait l'objet d'une amnésie collective jusqu'à une date récente. En revanche, « la mémoire de 1947 (avec ses intermittences) a fortement scandé l'histoire récente de Madagascar »[2]. L'hésitation même dans le nom à donner à ces événements, « insurrection, massacre »[3]... marque cette incapacité à circonscrire la nature de ce qui se passa depuis la nuit du 29 mars 1947 jusqu'à l'indépendance du 20 juin 1960 et même jusqu'à nos jours.[4]

C'est dans cette opacité que Jean-Luc Raharimanana décide de travailler. Les brûlures de l'histoire ont laissé des traces qu'il faut décrypter. Pour faire resurgir les faits, mais aussi pour se les approprier. Pour vivifier les mythes et éclairer la tyrannie et l'injustice qui se cachent derrière les apparences de la réalité. Pour relier les origines aux visions les plus personnelles. La littérature n'est pas linéaire. Elle joue des différentes temporalités et invente un temps qui est le sien.

Si le recours à des faits historiques précis (ou justement frappés d'imprécision) devient une préoccupation revendiquée au centre des textes, cette revendication va s'imposer comme premier plan, repoussant paradoxalement l'analyse historique derrière elle. Moins que l'exposé des faits, l'écriture va être présentée, dans un curieux tissage des textes et des déclarations hors-textes faites par l'auteur, comme une nécessité : rendre à la conscience ce qui a été oublié. Cela ne signifie pas que l'auteur se sente investi d'une mission exceptionnelle, mais qu'en tant qu'auteur il va déplacer les règles de l'autobiographie, et gommer une frontière de plus entre l'en dedans et l'en-dehors de l'écriture. La question est donc posée à la littérature, de savoir de quelle nature serait cette mémoire ou plutôt ce travail de mémoire. En dernière instance, l'auteur réel, s'il existe, échappera toujours à l'analyse, mais entre lui et le personnage ou le narrateur fictionnel se démultiplieront les êtres imaginaires et les êtres réels. Et si les hommes qui peuplent les récits ont souvent perdu leur

[2] Joubert, Jean-Louis, « Madagascar, 1947 », in Bonnet, Véronique (dir.), *Conflits de mémoire*, Paris, Karthala, 2004, p. 354.

[3] Duval, Eugène-Jean, *La Révolte des sagaies. Madagascar 1947*, Paris, L'Harmattan, 2002, p. 5.

[4] Magdelaine-Andrianjafitrimo, Valérie, « Tabataba ou parole des temps troubles », in *Madagascar, 29 mars 1947, E-rea, Revue électronique d'études sur le monde anglophone*, juin 2011, p. 1. http://erea.revues.org/1741.

chair et leurs os, qu'en est-il du présupposé de l'« écrivain en chair et en os ». Paradoxe inattendu d'une figure qui s'impose comme voix et qui s'efface comme réalité. Avec *Nour, 1947*, à la fois dernier livre d'un cycle et premier livre d'un autre, s'ouvre un champ qui ne pourra être arpenté qu'au travers des créations qui vont suivre.

Le livre[5] est donc construit sur une logique temporelle qui naît au fur et à mesure des chapitres, quand ceux-ci mêlent des récits qui ne se déroulent pas dans la même chronologie. Au début de livre, Nour est déjà morte, alors que les histoires de Siva, Benja et Jao conduisent à la leur. Le chapitre qui s'intitule : *Septième nuit, 11 novembre 1947* est aussi celui qui correspond au déclenchement de la révolte, le 29 mars 1947. L'action se déroule sur sept nuits (du 5 novembre 1947 au 11 novembre de la même année), mais les journaux et les lettres des jésuites datent du dix-huitième et du dix-neuvième siècle. Et les visions du narrateur, tout autant que celles de Konantitra, viennent encore perturber l'unité du récit. Nour est-elle vraiment morte ? On peut en douter puisqu'un passage la fait revivre : « Je disparus dans la ville, dans la foule qui se referma à mon passage. Une femme me tendit la main. Nour... » (P, 192)

2. L'intranquillité géographique

Peut-être s'agit-il d'un double, d'un mirage ou d'un rêve. Mais alors, tous les êtres et tous les faits sont aussi irréels. Il faut, pour que la mémoire puisse dessiner le contour des souvenirs, que le réel ne le soit plus pour le redevenir. Sans cesse, le passé imprécis ne vaut que par son repliement sur le présent et celui-ci est tissé de fragments indissociés. Certaines figures historiques vont ressurgir, pour leur portée symbolique ou héroïque, mais elles ne peuvent pas être réduites à de simples références ou de seules apparitions.

LE LIVRE DE JAO
Dis que Ratany est sorti de la forêt pour protéger ses enfants.
Sa demeure ne connaît pas la poudre. Ni le feu. Ni les éclairs. Dans l'ombre doit-il rester. Dans l'obscurité. On ferme les yeux en le priant. On ne déverse pas la parole en le sollicitant.
Dis que Ratany est sorti des torrents pour fendre ses ennemis. (P, 160-161)

Ratany[6] c'est aussi le poète, celui qui écrit en langue malgache la plupart de ses textes. L'homme qui recueille les formes orales d'expression :

5 Raharimanana, *Nour, 1947*, Paris, Le Serpent à Plumes, 2001.

6 Ratany, Samuël, (1901-1926) est un poète malgache, ami de Rabearivelo. Voir « Les Chroniques littéraires de Raharimanana », in *Échos du Capricorne*, émission de radio malgache sur Fréquence Paris Plurielle, 106.3 FM, mercredi 22 novembre 1999, 20 h 30. http://echoscapricorne.perso.neuf.fr/french/chroniquejlr.htm.

Siva me raconta un jour l'histoire d'Andrianampoinimerina et d'Andriamisara. Tous deux revendiquaient le pouvoir sur le royaume d'Ambohimanga. Ils se défièrent mais ne s'affrontèrent pas en armes. Ils se contentèrent de planter leurs bâtons de commandement dans le sol. Régnera celui qui verra son bâton verdir de nouveau. Comme une plante jamais morte. Comme une branche bénie des dieux et qui jamais ne peut être complètement desséchée... Andrianampoinimerina vainquit. Son bâton refleurit avant celui de son rival. Andriamisara retourna en pays sakalava. Imaginerait-on pareille chose avec les coloniaux ? (P, 97-98)

Pour atteindre leurs objectifs, les coloniaux sont prêts à toutes les violences et à toutes les atrocités. Certes, ils n'ont pas inventé l'esclavage, mais ils l'ont généralisé. Certes, ils n'ont pas inventé la torture et l'assassinat, mais ils les ont systématiquement pratiqués pour envahir et conquérir les terres d'Asie, d'Afrique et d'Amérique. D'eux, Aimé Césaire écrivait : « Le grave est que "l'Europe" est moralement, spirituellement indéfendable. [...] On peut tuer en Indochine, torturer à Madagascar, emprisonner en Afrique Noire, sévir aux Antilles. Les colonisés savent désormais qu'ils ont sur les colonialistes un avantage. Ils savent que leurs "maîtres" provisoires mentent. »[7]

Mais ils savent aussi que le colonisateur ne veut pas admettre sa faiblesse et qu'il n'est jamais aussi cruel que lorsqu'il craint être dépossédé de ce qu'il n'a jamais possédé autrement que par la spoliation :

Pensez donc ! quatre-vingt-dix mille morts à Madagascar ! L'Indochine piétinée, broyée, assassinée, des tortures ramenées du fond du Moyen Âge ! Et quel spectacle ! Ce frisson d'aise qui vous revigorait les somnolences ! Ces clameurs sauvages ! [...] l'anthropophagie faite ours mal léché et les pieds dans le plat.

Inoubliable, messieurs ! De belles phrases solennelles et froides comme des bandelettes, on vous ligote le Malgache. De quelques mots convenus, on vous le poignarde. Le temps de se rincer le sifflet, on vous l'étripe. Le beau travail. Pas une goutte de sang ne sera perdue.[8]

Anciens esclaves, tirailleurs, soldats jetés dans une guerre qu'ils ne comprennent pas, les combattants malgaches ont réalisé que le joug ne cédait pas, que la « mère patrie » tenait à ses colonies, avec une âpreté et une férocité sans nom, ou plutôt nommée par ces siècles de présence militaire et religieuse. De cet écrasement et de ce mépris, de cette incompréhension hypocrite où le refoulement du coupable conduit à la violence la plus immédiate. Le Siècle des lumières a jeté beaucoup d'ombres sur la vie des Africains et des Indiens. Comment rendre

[7] Césaire, Aimé, *Discours sur le colonialisme* [suivi de *Discours sur la Négritude*], Paris, Présence Africaine, [1955] 2004, p. 8.

[8] *Ibid.*, p. 30-31.

compte de ce gouffre d'inhumanité, quand le fouet et le navire ont tué, quand la rouerie et la tromperie sont les monnaies d'usage des colonisateurs et des esclavagistes ?

> On raconte qu'ils étaient des centaines dans ce boutre. Des esclaves. Des Noirs. Des Malais ou des Indiens. Ils ne savaient vers quelle destinée leurs maîtres les déportaient. Jour et nuit ils priaient. […] Ils hurlaient les uns contre les autres avant de se taire. Ils bannirent leurs propres langues pour ne plus se souvenir. Ils se turent. Leurs maîtres, parfois, juraient au nom du Prophète ; ils ne maîtrisaient plus leur route. […] On raconte que poussés par la famine, ils y ont dévoré étoffes et toiles. […] Leurs maîtres leur proposèrent enfin de jouer leur destin à coups de dé, au hasard… Ils acceptèrent de remonter sur le pont. Furent disposées sur les bords dix cages de fer abritant chacune six personnes. Cinq cages pour les maîtres, cinq cages pour les esclaves. À chaque coup de dé perdant, une cage rejoindrait aussitôt les abîmes océanes. On jouerait cinq coups. (P, 26-27)

Mais les dés sont pipés. Et le hasard dévié ne désigne comme perdants que les esclaves, qui seront noyés. Il ne leur reste que la révolte. Mais elle sera rapidement réprimée.

Comme le Rwanda et la Bosnie-Herzégovine avaient fait germer leurs complexités dans *Rêves sous le linceul*, les événements de 1947 vont inspirer à Raharimanana un texte tout entier consacré à la rébellion, mais tout aussi ouvert à une interrogation sur les origines des Malgaches, la colonisation, l'esclavage, l'amour infini et l'écriture. Car le destin présent des Malgaches doit aussi trouver son explication dans l'errance des populations qui ont peu à peu pris pied sur l'île et dans les luttes intestines qui les ont longtemps opposés. Il y a d'une part cette migration originelle : « Nous étions Ceux-des-savanes ou Ceux-des-cimes, nous étions Ceux-des-rivages, Ceux-des-forêts ou Ceux-des-épines… Nous sommes convenus d'occuper cette terre. Les uns ont émigré vers le sud, remonté vers l'ouest, les autres se sont retournés vers l'est puis ont gagné le nord. » (P, 20)

Mais le peuplement est aussi une source d'incertitude. D'où viennent véritablement les Malgaches ? Sont-ils Asiatiques, Africains, voire Arabes ? Magali Marson rappelle que :

> Nous l'avons vu, les textes [de Rakotoson et Raharimanana] reviennent sur l'arrivée de différentes strates de migrants et d'esclaves à Madagascar et soulignent qu'aucun d'eux n'a revu sa terre natale. Cet accent mis sur les origines étrangères de l'insulaire présente l'île comme un lieu terminal, celui d'un débarquement pour les « découvreurs des mers » et celui d'un naufrage pour leurs cargaisons humaines.[9]

[9] Marson, Magali Nirina, « Michèle Rakotoson et Jean-Luc Raharimanana : Dire l'île natale par le ressassement », *op. cit.*, p. 159.

À cette intranquillité géographique et ce questionnement des origines viennent s'ajouter, peut être comme en conséquence, les rivalités et les luttes entre les Malgaches :

> Quand au bout de nos migrations nous nous sommes retrouvés, nous ne nous sommes plus reconnus. Les uns ne croyaient plus aux autres, les autres ne toléraient plus les uns. Nous nous sommes déchirés, battus. [...]
> Nous avons oublié, ou feint d'ignorer que nous venons d'ailleurs, d'un ailleurs qui nous avait chassés ou poussés sur les mers à bord de nos boutres chétifs. Inventant des origines célestes, créant des mythes nouveaux, nous avons effacé notre passé, occulté notre véritable histoire. [...] Nous avons tant fermé les yeux sur nos origines que le fil des temps s'est rompu et nous a rendus aveugles. Qui maintenant peut se targuer de connaître nos véritables origines ? (P, 20-21)

Nour n'est donc pas uniquement un livre dédié à la lutte contre l'oubli des événements de 1947, car ce refus d'occulter et de gommer le passé touche toutes les époques. Là encore, en chacune se disent toutes les autres. Et le mot « boutre » a été employé par l'auteur pour désigner les bateaux dans lesquels sont arrivés les migrants, mais aussi ceux qui ont servi aux négriers pour « transborder » les esclaves.

3. Nouer-dénouer

Cette pluralité des lieux des faits et des références historiques permet de comprendre pourquoi *Nour* est, pour reprendre l'expression de Bruno Blanckeman, « un récit indécidable »[10]. Car il ne suffit pas de se demander quelle forme d'expression pourrait être la plus fidèle, la plus efficace, il est nécessaire aussi de diluer les structures dans le texte, de nouer en multitudes les fils du récit pour proposer un ensemble qui est composé de fragments, mais aussi de courants qui peuvent s'entrecroiser et se mélanger. *Nour*, et l'éditeur a décidé de le faire, peut être présenté comme un roman, le premier écrit par l'auteur. Pourtant il est tout autre ; dans une certaine mesure, il marque l'échec du roman[11] quand il réussit à s'emparer des phrasés et des chants, des musiques et des mythes, quand celui-ci est tout autre que l'unité qui devrait le caractériser. Il est œuvre inachevée, déroutée, qui, comme le narrateur jamais véritablement désigné, suivra le chemin et creusera son sillon, au gré des rencontres et des retrouvailles, puisque Nour un instant a retrouvé Benja, ce frère, dont elle connaissait l'existence, mais qu'elle n'avait jamais rencontré : « Benja ne savait pas qu'il avait d'autres frères et sœurs. C'est

[10] Blanckeman, Bruno, *Les Récits indécidables : Jean Echenoz, Hervé Guibert, Pascal Quignard*, Villeneuve-d'Ascq, Presses universitaires du Septentrion, coll. « Perspectives », 2000.

[11] Le terme de « roman » est à situer ici dans la tradition française.

Nour qui, en se présentant comme l'enfant de Tsimosa, lui révéla l'autre vie de son père. Lui, l'enfant d'une lignée d'esclaves, n'avait jamais voulu suivre son père vers le village de Ceux-des-Cendres. » (P, 186)

Ainsi se réunissent, dans la lutte contre les occupants français, les amis et les enfants, pour tenter de renouer ce qui sans cesse a été dénoué. Eux aussi ont été humiliés, obligés à travailler pour les blancs. Le père de Nour, Tsimosa, a connu les travaux forcés, a dû construire le chemin de fer, portant et posant les rails de la mort, traçant rectiligne la soumission, dans une violence définitive :

> Tsimosa connut de nouveau la servitude, bien qu'on ne l'appelât plus esclave ! Défrichement de la forêt et pose des rails ! Il cheminait vers l'est. Non comme un homme libre, mais comme un condamné par qui devait s'accomplir l'œuvre civilisatrice des coloniaux ! Il n'oublia pas que Vainala, son père, avait effectué le chemin inverse. Et si celui-ci, plus de soixante ans auparavant, avait tiré des tonnes de bois pour la première reine, lui avait, pour la gloire de la mère patrie, halé du fer et de l'acier ! […]
> Tsimosa reprit vers l'est quelques années après l'inauguration de la ligne. Il n'eut pas le courage de monter dans les trains. (P, 122-123)

Nour, quant à elle, dont les parents ont pourtant été affranchis, a été « requise » pour servir un maître blanc, en effort pour la patrie, se sent définitivement esclave : « Aussi loin que remontait sa mémoire, Nour était toujours esclave. "Mainty" disaient les hommes de ce pays, noir, un être sans importance, sans terre de son vivant, sans tombeau où se reposer après sa mort. Dans l'au-delà même, l'esclave n'a pas de monde où se traîner ! » (P, 71)

À propos de cette origine Valérie Magdelaine-Andrianjafitrimo précise que :

> Il existe en effet deux Noro dans la mythologie malgache, la Ranoro qui appartient à la mythologie fluviale des hauts plateaux, la sirène mère mythique, et la Noro d'Éthiopie, noire. En faisant de sa Nour une esclave et fille d'esclave noir, Raharimanana transgresse l'un des grands tabous malgaches : il désacralise le symbole de la noblesse en lui donnant une ascendance servile[12]

Quant à Benja, il a lui aussi connu les prisons et le travail forcé :

> « Écoutez mon histoire », clamait-il souvent devant la foule. « Il y eut la guerre dans leur pays. Il y eut la famine. Ils me sortirent de mon cachot et m'obligèrent à piler le riz qu'ils vous avaient réquisitionné. J'avais pilé des heures entières. J'avais pilé jusqu'au coucher du soleil avant qu'ils ne m'eurent jeté à nouveau dans les cachots sans avoir étanché ma soif et ma faim. Et quand j'eus le malheur de réclamer à manger, quand mon ventre

[12] Magdelaine-Andrianjafitrimo, Valérie, « Tabataba ou parole des temps troubles », *op. cit.*, p. 24.

cria famine, ils amassèrent au pied du mortier le son mêlé à la poussière et aux fientes des volailles pour y ajouter de l'eau avant de me le tendre dans une écuelle de chien ! "Le riz pilé est pour nos soldats, avaient-ils dit, pas pour un nègre, un esclave et un criminel comme toi." » (P, 187-188)

Nour n'est pas un ensemble de nouvelles, pas un recueil, mais il n'existe que par ces fils tissés dans leur différence et leur proximité, pour dessiner un motif en relief et en densité. Pas d'histoire linéaire, pas de véritables personnages, pas d'unité de genre ni de style. Mais un entrelacement de visions et de sensations. D'où cette présence de lettres et des journaux intimes, écrits par des missionnaires perdus dans une île qu'ils ne comprennent pas, enfermés dans leur conception de l'humanisme et leur intégrisme, fût-il celui du doute, au point de nier à l'autre sa culture et sa vie :

> *Avions-nous adopté la bonne attitude qui ne pouvait faire douter de la puissance du Seigneur ? Avions-nous été à la hauteur de notre mission ? Avions-nous réellement compris ce peuple, compris que nous ne pouvions au bout de quelques semaines ou de quelques mois abolir toutes ses mauvaises croyances forgées par des siècles d'abandon et de pauvreté ? N'avions-nous pas péché en croyant que nos seuls sermons allaient combler miraculeusement l'ignorance de ces terres ?* (P, 159)

4. La tentation

Et pourtant ces missionnaires deviennent le jouet du pays et du récit. Séduits, ils écouteront ce chant magique, cette parole secrète de la femme noire. Horreur ironique, l'un d'eux se pensera né de cette femme « négresse », et tous se laisseront emporter par la fièvre qu'ils qualifient de tentation ou de péché, mais qui n'est que l'expression de leur désir, libérant progressivement en eux une pensée irrationnelle, ouverte à une parole qui aurait pu être celle de la relation. On pense à Glissant :

> Nous avons dit que la Relation n'instruit pas seulement le relayé, mais aussi le relatif et encore le relaté. Sa vérité toujours approchée se donne dans un récit. Car si le monde n'est pas un livre, il n'en est pas moins vrai que le silence du monde nous mènerait à notre surdité. La Relation, qui démène les humanités, a besoin de la parole pour s'éditer, se continuer.[13]

Ainsi s'infuse en ces hommes la magie du lieu, qui n'est pas une magie au sens propre, mais qui est l'expression de l'incompréhensible pour des Européens, une véritable fascination. Dans le livre, les premiers missionnaires rédigent leur journal en 1723. Les seconds leurs lettres à partir de 1835, soit 112 ans plus tard et 112 ans avant les événements de

[13] Glissant, Édouard, *Poétique de la Relation. Poétique III*, Paris, Gallimard, NRF, 1990, p. 40.

1947. Comme si l'Histoire n'était que la répétition cruelle et heurtée, lancinante, de la destruction meurtrière. Il restera à ces hommes de Dieu à tenter de résister aux miracles qu'ils ont sous les yeux. Comment se fait-il que la tombe du père Harley soit vide, qu'il y ait trois squelettes dans l'église alors que seuls deux corps y ont été enfermés ? Qui est cet homme qui hante les rumeurs et qui est devenu une légende du lieu :

> *Ils ont enfin consenti à me livrer quelques bribes de l'histoire de cet homme qu'ils appellent Raïssa. Raïssa, disent-ils, est un homme si vieux que nul ne se souvient de son âge. Il vit dans les terres lointaines du Sud où le désert le dispute aux épines. Il vit dans l'ombre des rochers et alourdit l'âme de celui qui s'y abrite du soleil. Comme je ne comprenais pas, ils m'expliquèrent que l'ombre des rochers n'était autre que l'émanation de l'âme du vieillard.*
> *[...]*
> *Troublé, je leur ai demandé si Raïssa n'était autre que le père Harlay. Si ce n'était qu'une légende. Qu'une croyance. Qu'un conte pour faire peur aux enfants. Pour réponse, je n'ai eu que des sourires indulgents, comme de ceux qu'on adresse aux enfants qui croient avoir tout compris...* (P, 136)

Ainsi meurent ceux qui côtoient une profondeur insondable, qui entendent ce chant répétitif *Néné, Néné*, qu'ils qualifient de diabolique, jusqu'à faire brûler le corps de la femme fidèle qui le chante :

> *Pardonnez-nous, Seigneur, d'avoir dormi, d'avoir été fatigués, de ne pas avoir pu supporter ce que supporte cette femme. La pluie l'a sûrement trempée jusqu'aux os,*
> *mais par quel miracle – par quelle magie, devrais-je dire ? – a-t-elle pu survivre encore ? Et chanter ? Chanter... « Néné, Néné... »* [...]
> *Frère Rodrigue de Lachuar a constaté cette nuit la mort de négresse.* [...]
> *Nous nous concertâmes sur le sort à donner à cet être. Méritait-il un enterrement chrétien ? Son âme était-elle pure ?* [...] *Cet être ne nous paraissait que possédé par le Diable. Nous décidâmes alors de le brûler à l'endroit même où il s'était éteint.* (P, 69-70)

Le lendemain matin, la pluie a repris son rythme. La tombe du père Harlay est vide. Et les deux autres missionnaires décident de murer les portes et de ne s'adonner qu'à une seule occupation : la prière. La pluie, omniprésente, emporte tout sur son passage, s'introduit dans toutes les décompositions. Ce n'est donc pas seulement l'eau qui envahit les églises et les détruit mais une liquéfaction des certitudes quand elle s'immisce dans ce qui fait faille dans tout récit et donne envie à un auteur africain d'écrire des fragments prétendument rédigés par des prêtres français. Car ces hommes, qui écrivent des journaux intimes, paradoxalement exposés au lecteur, et des lettres qui ne seront jamais lues par ceux à qui elles sont envoyées, creusent à nouveau dans le texte la question du destinataire. Ici, contrairement au récit supposé par Glissant ne répond que la rupture de la relation, quand des années plus tard, en 1947, le

prêtre qui occupe l'église est tué par la population et que se déchaîne la colère des insulaires : « Sa tête roula sur le pavé de la salle. Siva disparut aussitôt, la machette ensanglantée » (P, 202). Le feu est mis à l'église et aux livres qu'elle abrite. Et curieusement le narrateur veut en sauver quelques pages : « J'oubliai le feu. J'oubliai l'endroit où je me trouvais. Je ramassai les livres à mon tour, les contemplai, les feuilletai. […] J'arrachai au feu quelques pages, des pages reliées par des fils d'or, des pages qui nous rattachaient au passé. » (P, 202-203)

Sans doute ont-ils manqué d'humilité. Sans doute ont-ils voulu imposer leur vérité à un monde qui n'en avait pas besoin. Ceux qui ne se souviennent pas du caméléon sont condamnés à mourir. Quand la légende est presque une fable, il faut savoir en tirer les leçons. Lorsque le royaume du Prince-du-milieu avait été menacé par une armée ennemie, le devin avait proposé de lancer un défi aux animaux en promettant à celui qui le protégerait de ne jamais plus être chassé. On rit du caméléon qui prétendit réussir à détruire les assaillants. Et pourtant, il parvint à les faire tous périr. Simplement parce qu'il avait renoncé à chasser les mouches et les moustiques porteurs de fièvre. En reconnaissance, promesse fut faite de ne jamais porter de couleurs plus vives que celles du caméléon. Cependant… « En se croyant plus beaux, nombre d'étrangers ont succombé face à nous, mais oubliant la leçon du caméléon nous nous sommes parés à notre tour des plus vives couleurs, nous croyant invulnérables, protégés par nos terres et nos esprits… » (P, 179)

En voulant détenir la puissance et en méprisant les autres, les prêtres n'ont reçu en retour que le silence le plus désespérant. Mais peut-être sont-ils aussi le symbole d'une parole définitivement exilée. Car désormais, depuis la mort de Nour, à qui peut-on adresser ces suppliques, et ne chante-t-on pas pour sa propre solitude ?

5. La plainte funèbre

C'est bien ce sentiment de solitude absolue qui envahit *Nour*, cette épreuve de l'abandon quand elle se fait aussi dure que les conditions vécues par les hommes réquisitionnés pour le travail forcé, comme ces humiliations subies par ceux qui doivent faire la guerre en France ou servir le colon dans sa demeure. Récit blessé en ses mots qui fait de la peau une imbrication de cicatrices. Récit aboli dans lequel la mort va envahir l'espace et excéder la vision. Nour, lumière en arabe (cet amour déjà présent dans *Rêves sous le linceul*), a été tuée par les balles françaises. Soleil éteint, nuit absolue du sentiment. Il ne reste au narrateur qu'à vivre et à errer dans l'ombre imposée par la répression et la perte de la femme aimée :

Ambahy – Nuit qui se déchire et qui se lacère à l'aube des lucidités sur des paupières qui se ferment aux songes. Me verse doucement dans l'ombre

froide qui s'ouvre nue sur les pierres. Le soleil dénude le monde et, par pudeur, le vent souffle dans les sables, aveugle les yeux. Je reprends mes pas et les précipite sans fin sur toutes mes errances. Que l'ombre est lente à nous prendre... Ne suis plus que rêve, que tracée des temps qui s'effile dans les songes. Dériver dans les ombres qui s'étirent et s'allongent. Je trébuche mon souffle sur des caillasses obstruant mes poumons – crache ! crache ! –, trébuche mes pas sur la plage lourde encore d'obscurité. (P, 9)

Celui qui est ainsi chassé, sans origine ni but, est aussi celui qui trace les blessures des hommes et des femmes persécutées : « Du sang, mon sang sur le sable noir./Dis/"Ce sang qui éclabousse les rochers dessine le visage du blessé." » (P, 9)

Nour est un chant d'amour. Une plainte funèbre qui se répand dans le texte et le lancine de ses refrains déchirés. En elle se dissolvent les êtres et les chairs. Les mots et les phrases sont en errance, se dénouant dans l'intimité exhibée, jusqu'à l'obscénité la plus affichée, dans son sens étymologique : comme de mauvais augure. Dans le corps inscrit de Nour se dérobent le sens et la ligne du texte. Qui parle ? Qui est Dziny ? Un enfant, une femme sirène, une source qui descend vers la mer et s'y dissout ? Qui est Nour, la maîtresse, la mère, peut-être même cette ondine lumineuse ? C'est que les personnages n'en sont pas. Que les identités se contaminent et que les frontières comme dans un mélange chromatique et aquatique se muent et changent de nature. Il y a de l'inconsistance et du métissage impossible à repérer. Les « je » sont à nouveau perdus dans ce parcours dévié.

Dziny est un enfant :

Je suis l'enfant-Dziny qui propulse à l'horizon son corps perdu. Il me faut partir, ne plus rester sur ces terres où les fusils dans les montagnes répondent aux vagues contre les falaises. Il me faut partir, transpercer l'horizon pour m'abîmer dans les boutres des ancêtres. Et me perdre nu dans leurs souffles. Et me délaisser tronc inerte entre leurs mains créatrices... (P, 16)

Dziny est une fée marine :

Dziny est son nom. Dziny.
Quand la terre était encore de sable et de scintillement. Quand la terre était encore de lumière et d'aveuglement. De cristal. De minerai.
Dziny rêva d'ombre. Dziny rêva de flot.
Elle se caressa, se découvrit un corps.
Quand la terre était encore de sable et de vertige. D'effondrement et d'éblouissement.
Dziny se leva d'entre le sable et entailla l'horizon. Couleurs et sang. Plaintes et murmures.
Quand la terre était encore de lumière et que l'être ne se distinguait pas de son ombre.

> Dziny entailla l'horizon et fit les nuits. Elle vit l'océan. D'ombre et de lumière. D'onde et de cristal.
> Dziny s'enfonça dans les flots et l'ombre en elle s'est engouffrée. (P, 166)

Dziny est aussi la mère du premier homme, une mère qui a perdu son enfant :

> Dziny, Dziny…
> L'ombre a enflé ton ventre pour que sur cette île tu mettes au monde le premier homme. […]
> Je me rappelle Dziny. Je me rappelle ta souffrance quand au bout de quelques années la mort terrassa ton premier enfant. Tu sortis de l'océan et le traînas vers les dunes, sur le sable…
> Dziny rejoignit l'horizon, se fendit dans le soleil.
> Mais l'ombre avait déjà multiplié ses enfants, l'ombre avait déjà enfanté le Destin… (P, 166-167)

6. L'origine inacceptable

Mais Dziny est aussi cette figure désemparée, déviée, en quelque sorte dévidée. Images de ces femmes assassinées, de ces mères spoliées, de ces enfants maudits. Images de la dislocation quand elle offre à l'ombre ce statut duel de ce qui rend compte de l'existence dans sa séparation définitive. Il fallait l'ombre pour prouver la vie et la destinée, il fallait en faire l'écho et la mémoire pour que reste gravée cette rupture initiale. Combien sont présentes ces mères amoureuses et aimées, ces mères exposées au regard dans la nudité la plus érotisée. Comme il est puissant ce lien filial et cet amour charnel pour ce corps féminin, cet élan incestueux qui replie sur lui cette impossible fusion : « La danseuse, la passeuse, celle qui bascule parmi les morts et qui s'en revient démunie de peau. Elle est parole, envie, orgueil, triomphe ou chute. Celle qui bascule les mots parmi les morts et qui les redonne au destin. Konantitra est devineresse. Konantitra comprend la parole des morts. » (P, 54-55)

Et quand Konantitra demande à l'enfant (?) narrateur qui il est, celui-ci ne peut que répondre :

> « – Je suis la bête qui sort des entrailles de l'océan. Je suis celui qui commande, qui fauche sans pitié et à qui rien ne peut être enlevé… »
> Konantitra crache sur mes joues
> « … celui qui gifle de ses nerfs toute progéniture de révolte, qui éclabousse de sa bile toute source de rébellion. »
> Konantitra :
> « Qu'es-tu ?
> – Je vomirai en ma mère la sève qui m'a reproduit. Je vomirai en ma mère toute l'eau qui m'a formé.
> – Oui, tu vomiras tout en ta mère. Oui, tu vomiras… » (P, 54-55)

Ainsi faut-il en revenir à cette origine inacceptable, à cet arrachement premier. Non que les mères soient accusées d'une quelconque faute, mais parce qu'en elles, à partir d'elles peuvent naître tous les amours et toutes les haines, toutes les forces de la singularité et de la révolte. Comme le sec et l'humide pouvaient se rejoindre et se confondre, la vomissure et l'ingestion sont les mêmes actes (sexuels) qui trahissent l'insoutenable condition du paria, son exil sans retour, mais aussi la possibilité de l'expérience extrême, de ce qui dans l'écriture et dans le silence si souvent évoqué par Raharimanana ne devrait pas avoir le droit d'exister. Il faut bafouer les ancêtres et les Dieux, il faut violer et tuer les mères pour avoir accès à ce cri, à cette liberté, aux accents cyniques, mais si puissante et si corrosive, qui fait de la littérature, dans ses glissements et ses tremblements une revendication de la culpabilité par l'innocent qui n'arrive pas à joindre les bords de la pensée, qui ne parvient pas à replier la vie sur sa propre sauvegarde, mais qui, dans une provocation insolente revendique la mise en mots de la mort, pour ne pas dire la mise en mort des mots, par ce déversement. Sans doute, n'y a-t-il pas à Madagascar de ces coupures occidentales qui cloisonnent les espaces entre les vivants et les morts. Sans doute faut-il accepter comme naturel ce mouvement qui fait dire à Pierre Vérin : « À Madagascar on ne meurt pas, on devient ancêtre. On ne fait que changer de statut dans un trajet qui va de l'enfance aux ancêtres et retour dans un cycle bien connu du monde austronésien. »[14]

Mais ici ce cycle, loin d'avoir disparu, redouble d'intensité dans les excès de sa présence. Rien ne s'efface, rien n'est rejeté, mais tout est poussé à l'extrême dans une affirmation impertinente, mais dérisoire. Car si Konantitra peut dire à l'enfant :

> Tu es l'enfant que craignent les dieux, tu es l'enfant qui meurtrit sa mère, l'enfant que redoutent les coloniaux, l'enfant des émeutes et des rébellions. Les balles sur ton corps se transforment en criblées d'eau. Les fusils contre toi pointés ne sont plus que bois humides : *rano, rano*, cries-tu… Dans tes veines, le souffle de ton amour, le souffle de nos morts. Qu'es-tu donc ? (P, 55)

7. L'indéfinissable passant

Il n'en demeure pas moins que cet enfant est orphelin, abandonné de tous, balayé par les armes et les meurtres, témoin perclus qui porte au fond de ses yeux les images de la mort. Et s'il ne peut être atteint, il n'en est que plus victime. Héros qui franchit les frontières de l'absurde et qui

[14] Vérin, Pierre, [Préface], in Mauro, Didier, et Raholiarisoa, Émeline (dir.), *Madagascar. Parole d'ancêtre Merina. Amour et rébellion en Imerina*, Fontenay-sous-Bois, Anako éditions, coll. « Parole d'ancêtre », 2000, p. 11.

côtoie les morts. Métaphore de l'écriture quand elle s'affranchit des interdits traditionnels pour mieux les préserver. Qui est-il donc, cet enfant ? Comme Nour, comme Dziny il est l'indéfinissable passant, le porteur des langues et des colères de son pays, intercesseur sans autre puissance que celle de la mémoire. Il lui faudra dire l'histoire jusqu'au bout. Vivre la mort de Nour et des autres. Être un peu comme ce dernier homme qui réciterait un poème incompréhensible, car il est chargé de tous les sens et de toutes les destinées. Être un héros maudit ou ne pas l'être du tout. Amant trahi, qui traîne avec lui le corps de son aimée, qui lutte par sa foi pour que ce corps ne disparaisse pas et qui assiste impuissant à sa décomposition :

> Nour tombe déjà sa chair et les mouches nous poursuivent. Nour tombe déjà son corps et je l'emmène vers la mer. Il me faut, Dziny, il me faut les êtres insoumis et rebelles. Je m'élance vers les vagues qui nous caressent. L'eau est à la hauteur de mes genoux, me pousse plus loin encore. Nour flotte et je m'agrippe à elle. Nous dérivons... (P, 42)

Texte en dérive qui fait glisser la grammaire et qui fait du verbe « tomber » un verbe désormais transitif, texte qui pousse cet enfant à la nudité la plus fondamentale et au dépouillement le plus radical. Texte délire qui pousse le narrateur aux visions de Nour, définitivement absente. Et quand il rencontre Konantitra, c'est pour mieux comprendre que les Dieux ont abandonné les hommes. Konantitra elle-même a perdu son enfant et depuis elle a porté sa voix et sa salive sacrilèges aux limites du supportable. Konantitra, vieille femme nue au sexe desséché, à la poitrine tombante, mais dotée d'une telle force de vie, d'une telle sensualité, qu'elle fait découvrir à cet homme désemparé le chemin de la fusion et de l'amour complet, la solution simple, mais impensable dans cette scène d'épouvante sexuelle, d'effroi jouissif où telle une prêtresse diabolique, elle officie en jurant et en blasphémant :

> Elle me projette sur le sable et me reprend le filet où Nour repose. Je ne réagis. Elle dépose les restes du cadavre sur une pierre plate, prend une grosse pierre et entreprend de les écraser un à un. Les côtes, le crâne, les fémurs. Elle écarte les chairs noires, les muscles flétris, le cœur nauséabond, les poumons ratatinés, les tripes vidées, tout ce qui est de chair, tout ce qui n'est pas d'os. Elle creuse dans le sable des rochers et puise l'eau qui s'y forme. Elle prend sa coupe d'argent, fait fuir l'eau entre ses doigts. [...] Elle crache. Elle crache dans la coupe, fouette bien, mélange, agite. De la mousse se forme, une odeur se dégage. Raide mon corps qui réclame la mixture.
> « Bois ! » me dit-elle (P, 53-54)

Boire et vomir, et malgré tout ingérer, capter en soi la sève et la vie de l'autre. Honte et culpabilité pour celui qui goûte à ce mélange inhumain et trop humain. Seule tombe offerte à Nour que ce ventre qui refuse son propre désir. Quand la séparation est aussi union. Konantitra est créa-

trice de ses propres lois, car elle a défié les hommes et les dieux. Elle se moque de ces derniers et les méprise. Elle est eau, elle est feu, elle est injures et puissance magique. Elle détient les secrets interdits. Est-elle simplement poétesse ?

8. Désarroi et psalmodies

Ainsi Nour se partage entre la terre et le ventre de celui qui l'adore. Ainsi se confond-elle dans l'imaginaire enflammé avec ces autres femmes, fées ou sorcières. La grandeur des hommes ici se mesure à leur désarroi et à leur détresse. En cela, ils sont plus grands que les Dieux. *Nour* est bien ce livre sur le doute qui ronge et ravage, sur l'impossibilité de dégager une ligne de certitude. Chaque vie est une corde lancée dans le vide et qui s'enroule autour d'autres cordes, fussent-elles d'un autre temps. Il y a ces évocations de l'arrivée des premiers hommes à Madagascar, ces rappels historiques sur la conquête et l'union de l'île. Il y a ces textes écrits par des missionnaires, ces fêtes et ces danses macabres de Konantitra. Il y a la présence de la Deuxième Guerre mondiale et de ce Rueff, raciste et hypocrite, qui à La Jonquière donne libre cours à ses haines en humiliant les Noirs, en persécutant les Juifs et en développant des conceptions eugénistes inquiétantes :

> Voyez ses yeux… Ne sont-ils pas bridés ? Étonnant pour un nègre, non ? Cela démontre parfaitement cette théorie qui soutient que l'homme traverse des périodes précises d'évolution. Vous avez devant vous un homme qui perd petit à petit ses caractéristiques négroïdes pour acquérir celles de la race asiatique, situées sur un échelon plus élevé. Voyez ses cheveux… Sont-ils crépus ? Sont-ils lisses ? Avez-vous déjà rencontré un nègre pareil ? Avez-vous jamais entendu parler d'une telle race sinon sur cette île extraordinaire ? (P, 84-85)

Rueff, comme beaucoup de miliciens ou de collaborateurs, deviendra, devant tous ceux qui savent qui il est en vérité, une figure de la résistance. Il y a enfin cette amitié sauvage et guerrière de ces trois hommes qui combattent pour leur dignité, plus encore que pour l'indépendance, et qui savent que malgré les bravades et les luttes, ils sont déjà battus avant d'avoir commencé la bataille. Que peuvent des javelots contre des fusils et des mitraillettes ? Car la révolte des Malgaches s'est faite essentiellement avec des sagaies. Comme le précise Eugène-Jean Duval :

> Les moyens des rebelles sont extrêmement simples, le plus important étant l'armement. […] L'armement des rebelles est essentiellement à base de sagaies et autres armes blanches : haches ou machettes, coupe-coupe à manches courts ou longs, arcs avec flèches, frondes.[15]

[15] Duval, Eugène-Jean, *La Révolte des sagaies. Madagascar 1947, op. cit.,* p. 224. Dans *Nour, 1947*, cette faiblesse des moyens est évoquée à la page 174. Duval ajoute que :

« Les représailles ont été effrayantes : des prisonniers malgaches ont été chargés en avion et lâchés vivant au-dessus des villages dissidents comme "bombes démonstratives". En d'autres endroits, les rebelles enfermés dans des caves sont brûlés vifs »[16]

Que peuvent des corps armés de frondes contre la ruse et à la cruauté de ceux qui pensent que la couleur du blanc est celle de la liberté sans morale, de ceux qui vont, comme toujours, profiter de la répression pour se livrer à leurs jeux ignobles ? Ainsi quand Jao est capturé et mis à mort, dans un scénario qui se répétera dans toutes les colonies françaises :

À genoux ! Nous nous mettions à genoux. Debout ! Nous nous levions. En cercle ! Nous nous mettions en cercle. Ils abattirent les zébus qui attendaient d'être embarqués dans les wagons avant de nous pousser dans l'enclos. « Voyons, dirent-ils, la force de vos sorciers, la puissance de vos guérisseurs ! » Ils tirèrent Jao et le déshabillèrent. Ils l'embarquèrent nu dans l'hélicoptère qui monta au-dessus de nous. Nous vîmes Jao se débattre. Nous vîmes Jao tenter de s'accrocher à la portière. Un coup de crosse à la mâchoire. Une poussée. Jao palpita dans le vide, dans l'ombre. Il s'écrasa dans l'enclos. Déchiqueté par les cornes d'un des zébus. Son ventre ouvert délivra ses entrailles et nous aperçûmes un long serpent s'y détacher nettement. « Telle est la puissance de nos sorciers ! » Siva se tendit et franchit l'enclos. Une rafale le stoppa. Benja s'élança et se déchira. (P, 206-207)

Siva aimait à se moquer des coloniaux, Benja parlait de son père, Jao était le danseur.

Jao est enfant-de-la-terre. Jao est danseur. Danseur des rois, danseur des tombes. Danseur des vivants, danseur des morts. [...]
En Jao, couler les paroles pour les reprendre souffle et haleine. Jao dénude la terre et la récrée sous la poussière qu'il soulève. Il faut caresser, revivre le sol où Jao a déposé sa danse. Pour comprendre cette terre-ci. Pour vivre d'autres mondes (P, 82)

Exilé enraciné dans les mots, déraciné englouti dans la mémoire, quand il faut relier la voix d'une terre et les échos des autres mondes.

« Lors du déclenchement du soulèvement, les troupes locales étaient principalement à base de malgaches, de comoriens, de sénégalais (sic) ; les Européens constituant dans l'ensemble l'encadrement. Les renforts furent essentiellement à base de tirailleurs sénégalais et de tirailleurs nord-africains ; les légionnaires et les parachutistes rentrant dans la catégorie des Européens » (p. 274). Ces massacres sont entièrement justifiés en faisant des rebelles de simples assassins, qui plus est infidèles. « Il faut châtier impitoyablement les coupables, mais les coupables seuls. Compromettre de façon irrémédiable, par une répression aveugle, les possibilités d'entente avec cette immense majorité des Malgaches, qui parfois, au péril de leur vie, nous restaient fidèles, eût été une lourde faute... » (p. 293).

[16] *JO Débats*, Assemblée nationale, séance du 8 mai 1947, p. 1520. Cité par Duval, p. 294.

Alors il convient de suivre cette route qui mène à Nour sans jamais l'y retrouver. D'emporter Nour avec soi et en faire un morceau de chair et de corps. Alors il convient de répéter inlassablement les mêmes sons, en toute stabilité et toute fragilité, marquant dans la répétition ce qui d'identique est protégé par ce qui survient de nouveau, et ce qui d'incompréhensible se libère comme intensité du sens :

HISTOIRE DE NOUR
Elle vit.
Une longue file de jeunes gens qui partaient.
Elle vit.
Ses parents, ses voisins, des gens des villages alentour cheminant vers les concessions des coloniaux. [...]
Elle sut
La mort qui attendait ces jeunes gens [...]
Elle sut.
Le silence dans ces bras qui retournaient la terre. [...]
Elle partit. (P, 98-99)

Scansion lente qui fait monter dans la psalmodie la force amplifiée du récit et ses élans incantatoires. *Nour* est bien l'histoire de l'abîme quand celui-ci s'ouvre sous la littérature et que les mots vont errer sans aucune possibilité de trouver les lieux du repos.

Mais *Nour, 1947* va aussi être ce livre charnière qui va s'ouvrir sur d'autres. Car 1947, va devenir pour Jean-Luc Raharimanana une obsession politique et esthétique. Tous les écrits seront habités par cette référence historique et par la volonté d'en retrouver la mémoire. Des pièces vont être jouées à partir des textes de l'auteur pour donner à la voix sur scène un lieu d'expression et de revendication. Curieusement, celle qui s'intitule *1947* ne le sera pas. Problèmes financiers, désirs de ne pas réveiller de mauvais souvenirs ou censure véritable ?

TROISIÈME PARTIE

L'ENGAGEMENT PARADOXAL

Les racines de l'injustice : *L'Arbre anthropophage*

1. La nécessité esthétique

L'écrivain engagé est-il le fils maudit des Dieux et des ondines ? Se nourrit-il d'un terreau si exceptionnel qu'il côtoie l'indicible dévisagé, ou l'épicentre de la Vérité ? Ou bien n'est-il que celui qui enrage les mots et les textes, qui décuple la colère et instille au cœur de la littérature le cri insatisfait du poète ? Quand sa démarche singulière se trace en tourbillons universels et que le style est aussi le reflet d'une pensée collective, mais arrachée à elle. Car elle ne peut exister que dans cette distance qui n'est rien d'autre qu'une mise en relation insatisfaite et corrosive, qu'un point d'inflexion déstabilisé et ambigu, qui exige que la dimension politique soit aussi, constitutivement, une parole poétique. Les exemples sont nombreux d'Ahmadou Kourouma à Abdourahman Waberi, d'Ananda Devi à René Depestre. Le *Cahier d'un retour au pays natal* en est peut-être le plus célèbre, sinon le plus accompli. Dire l'absence et la perte, inventer une écriture, tenter de parler aux morts en brassant l'histoire et en construisant une mémoire, fût-elle celle de toutes les disparitions :

> Si nous posons qu'en définitive l'axe de ces morts collectives et muettes est à déplanter du champ économique, si nous affirmons que leur seule résolution ne peut être que politique, il semble aussi que la poétique, science implicite ou explicite du langage, soit en même temps le seul recours mémoriel contre de telles déperditions et le seul lieu vrai où les éclairer, à la fois d'une conscience de notre espace planétaire et d'une méditation sur la nécessaire et non aliénée relation à l'autre. Se nommer soi-même, c'est écrire le monde.[1]

C'est donc la collectivité qui est arrachée à elle-même et celui qui l'invective n'est rien d'autre que l'un de ses membres quand il déborde et

[1] Glissant, Édouard, *Un Discours éclaté* in *Le Discours antillais, op. cit.*, p. 485. Il faut comprendre que le terme « économique » n'est pas à prendre dans le sens de l'économie politique, mais dans le fait que ne sont pris en compte dans l'analyse de la situation de la Martinique que les problèmes de chômage, de misère ou d'exclusion. Glissant insiste au début du *Discours antillais* sur les insuffisances d'une démarche qui viserait à ne les traiter que par des mesures de soutien et d'aide qui ne sont que des palliatifs inefficaces et qui surtout nient aux Antillais le droit à exister pleinement.

dépasse les frontières du pays, de la langue maternelle et du joyeux regroupement des écrivains mythiquement embarqués dans la même démarche identitaire et politique. Il y a cette difficulté épistémologique : celle des présupposés moraux et des hypothèses originelles, celle d'une certitude absolue qui s'imposerait comme nécessité esthétique, comme impératif catégorique. À l'écrivain qui propose sa démarche individuelle il faudrait opposer l'appartenance au groupe, le compte à rendre à la lutte pour la justice et l'équité. L'unique ici s'opposerait au tout Un, qui n'a jamais existé et qui n'existera jamais. Jean-Luc Raharimanana le sait bien, lui qui ne cesse de revenir sur les conflits et les tensions identitaires à Madagascar. Comment parler d'une seule voix quand la population est officiellement constituée de dix-huit composantes et que l'histoire est jalonnée de violences liées aux conquêtes et exactions pratiquées par les insulaires eux-mêmes ?

> Dix-huit ethnies paraît-il. Dix-huit ethnies ! Une Merina et dix-sept côtiers ! Observez ces gens qui se disputent d'être les uns « plus malgaches » que les autres ! Le plus étrange, c'est que le mot Malagasy ne semble rien signifier tandis que Antaimoro désigne « ceux des rivages », Antakarana « ceux des rochers », Merina « ceux des cimes »… Comme si le terme qui les désigne tous était vide de sens […]
>
> En vérité tous ces discours ne sont que souhaits de pouvoir, projets de mainmise sur une terre à coloniser. (P, 57)

L'insurrection de 1947 semble, elle aussi, avoir créé plus de clivage que de sentiments partagés. À ce propos, Jean Fremigacci écrit : « L'échec des insurgés, à l'époque, a eu de lourdes conséquences, car il a donné une dimension politique durable à une donnée certes ancienne, mais en réalité mineure jusqu'en 1946, le cloisonnement identitaire et le ressentiment entre les ethnies de la grande île. »[2]

Les derniers événements politiques à Madagascar, du départ de Didier Ratsiraka en 2002 à celui de Marc Ravalomanana en 2009 jusqu'à la mise en place de la HAT (Haute Autorité de Transition), traduisent une exacerbation des conflits politiques et une instabilité permanente qui s'appuie sur les appartenances aux ethnies plus qu'à la nation. Du coup, la place est ouverte aux récits qui pourraient révéler une vérité originelle. Comme le précisent Françoise Raison-Jourde et Solofo Randrianja :

> Faute des expériences du réel, on vit dans les fantasmes, en particulier dans ceux liés au passé de l'île, car le discours politique est saturé de références à l'histoire. Or le passé est toujours marqué d'une faille : le traumatisme de 1947, rébellion en quête de statut et de responsables. Les reproches faits par les insurgés survivants de l'Est aux Merina, de n'avoir pas (ou très peu) par-

[2] Fremigacci, Jean, « Échec de l'insurrection de 1947 et renouveau des antagonismes ethniques à Madagascar », in *La Nation malgache au défi de l'ethnicité*, Paris, Karthala, 2002, p. 317.

ticipé au soulèvement, de les avoir, en certains secteurs, manipulés, s'aggra-
vèrent des ambiguïtés jamais levées concernant le rôle réel des députés.[3]

De fait ce qui fonde l'appartenance c'est bien l'ensemble des récits
qui, dans une extrême diversité, lui offrent une apparence d'existence.
Ce sont donc les mythes et les légendes qui servent souvent de support à
la construction de l'identité. Les travaux de Paul Ottino vont dans ce
sens, insistant sur la variété des origines :

> La société et la civilisation malgaches sont nées de la rencontre à Madagascar
> d'hommes venus de l'est et de l'ouest, de l'Insulinde et de la côte orientale
> d'Afrique. Les africains (*sic*) – des Bantous – accompagnant sans doute les
> Arabes ont atteint Madagascar directement, soit par les côtes sud et sud-
> ouest, soit par les côtes nord au travers de l'archipel comorien[4]

Pour mieux justifier l'étude des récits et des mythes. Car il faut rêver
d'un immuable temps que l'analyse historique dément systématique-
ment et que seul le mythe, parce qu'il est un mensonge vrai, peut restau-
rer en niant les travers du présent :

> Car le mythe n'est pas des temps reculés, mais d'Aujourd'hui. Rêves de pure-
> té et de grandeur. Pour un Présent de mensonge et d'imposture. Pour voiler
> ce qui hier a fait de nous des fugitifs des océans. Pour voiler ce qui hier nous
> a poussés sur ces rivages. […]
> Et nous, qui ne sommes qu'ici. Sur cette île de perdition où l'on se déchire. À
> nous raconter nos exploits passés. À nous revendiquer des civilisations fabu-
> leuses, maîtres de tout le Pacifique et de l'océan Indien. (P, 61)

Pascal Quignard souligne cette absence à la présence qui rend
nécessaire l'invention par la littérature d'une réalité invisible –
puisqu'antérieure à sa propre création :

> Toute ombre qui enveloppe notre corps est celle de la scène qui ne passe ja-
> mais à la vision puisqu'il s'agit de la scène qui est à notre source.
> Nous ne pouvions ni entendre ni voir ceux qui nous faisaient, ni ce qui nous
> faisait, ni comment cela se faisait, avant que nous fussions. Il se trouve que
> les hommes oublient qu'ils ne sont pas avant d'être.[5]

Tout récit des origines est aporétique, mais l'impossibilité qui le
nourrit est sa condition même d'existence. Jean-Luc Raharimanana ne
cessera de puiser dans les textes légendaires, mais en montrant comment
le doute qui aurait dû naître de leur fréquentation a laissé la place à

[3] Raison-Jourde, Françoise, et Randrianja, Solofo, « La Nation malgache au défi de
 l'ethnicité », Paris, Karthala, 2002, p. 31.

[4] Ottino, Paul, *L'Étrangère intime. Essai d'anthropologie de la civilisation de l'ancien
 Madagascar*, Paris, éditions des Archives Contemporaines, coll. « Ordres sociaux »,
 1986, p. 3.

[5] Quignard, Pascal, *Les Ombres errantes*, *op. cit.*, p. 16.

l'édiction de certitudes politiques dangereuses. La nostalgie des origines, pour reprendre le titre de Mircea Eliade[6], peut tout aussi bien conduire à l'interrogation qu'à la répression. Et quand la politique devient le lieu de l'énonciation du sacré alors se déchaînent tous les abus de pouvoir. Si la politique n'existe pas sans le discours qui l'accompagne et si ce discours est inévitablement justifié par la question des origines, il n'en demeure pas moins que cette dernière relève de l'opacité et de l'absence de preuve.

2. L'engagement de l'intime

Les deux éléments majeurs qui vont marquer les écrits politiques de Jean-Luc Raharimanana sont ici présents : la constitution d'une réflexion collective à partir de l'affirmation transgressive de l'acte individuel et l'invention d'une esthétique déstabilisée comme mise en contact de sources et de références qui n'autorisent pas l'établissement d'un socle idéologique institutionnel et normatif. Ce qui ressort en définitive est ce doute systématique qui est la seule échappée et la seule réponse possible à l'élaboration d'une représentation figée et close de l'histoire et des réalités politiques. Le premier est exprimé dans l'acte de création. La soumission la plus terrible serait l'omission de la nécessité de dire :

> Car je suis la conscience de la perte, le vécu de la douleur. Que m'importe de relater les faits si je ne touche la douleur. Que m'importe de dire et de redire ce passé qui m'obsède si je ne mesure sa portée.
> Ai-je même vécu ce passé ? Avais-je même à en souffrir ? N'avais-je qu'à boire la parole de mes ancêtres ? N'avais-je qu'à entendre leur sagesse ? Et m'en contenter et m'en rassasier. Ne rien remettre en question. Vivre en oubli. Vivre en soumission. En toute sécurité. (P, 234)

L'engagement est ici corporel, charnel, intime. Et forcément insolent. L'insolence (*insolentia*, inexpérience) est la naïveté de celui qui a étudié au-delà de la doxa. Elle est la qualité de celui qui interroge et interpelle, en son nom propre. Alors il reste le balancement, le heurt, la répétition, l'incertain :

> Ne nommer que dans le flou absolu. Ne convier les âmes qu'au banquet des rêves pour que se désagrège la certitude du réel. Je suis celui qui se déconstruit pour se retrouver enfin. Je suis celui qui se refuse achevé, celui qui finalement n'aurait choisi de vivre que l'errance de sa décomposition. Que mon encre soit de tracés et non d'écriture. Que mon encre soit de sang et de filaments et non de chair. Je suis celui qui se recrée au fil des pages, au fil des désirs de lecture, au fil des envies de songe et du temps qui ne meurt pas... [...] Je suis celui que nul n'aura fait. (P, 236)

[6] Eliade, Mircea, *La Nostalgie des origines. Méthodologie et histoire des religions*, Paris, Gallimard, coll. « Folio/Essais », [1971] 1991.

Que nul n'aurait fait, mais qui sent en lui la présence de ceux qui l'ont vu naître. Une présence complexe et diverse qui introduit le trouble et fait surgir en soi une part d'étrangeté. Julia Kristeva attire l'attention sur cette part étrangère qui vit en chacun : « Symptôme qui rend précisément le "nous" problématique, peut-être impossible, l'étranger commence lorsque surgit la conscience de ma différence et s'achève lorsque nous nous reconnaissons tous étrangers, rebelles aux liens et aux communautés. »[7]

Que dit d'autre cette voix qu'il faut peut-être confondre avec celle de l'auteur ou entendre comme plus générale :

Car je suis le Bâtard. Fils d'Orient et d'Occident. Fils d'Afrique et d'Arabie. On me dit fourbe de par mes yeux bridés. On me dit cruel de par ma langue fourchue. On me dit barbare de par mon sang noir. On me dit sans foi de par mes rires sonores. [...]

De par mon père je suis de Bombay, de par le père de mon père, ne me dit-on pas Karana : voleur, esclavagiste et fils de pute ?

De par mon père je suis du Yémen (ou de Djibouti, ou de Zanzibar, que sais-je...), de par la mère du père de mon père, race des maîtres des raids esclavagistes qui ont régné sur les eaux de l'océan Indien.

De par ma mère je suis de Bretagne, de par le père de ma mère, ne dit-on pas Vazaha – colonisation, douleur, souffrance, répression et extermination : Blanc, colon dans l'âme, paternaliste et maître du monde ? (P, 60)

Comment construire une parole politique qui serait légitime autrement que par l'énumération, qui se poursuit dans les pages suivantes, des origines démultipliées, et surtout improbables ? Et comment ne pas suivre Amin Maalouf lorsqu'il déclare :

D'autres que moi auraient parlé de « racines »... Ce n'est pas mon vocabulaire. Je n'aime pas le mot « racines », et l'image encore moins. Les racines s'enfouissent dans le sol, se contorsionnent dans la boue, s'épanouissent dans les ténèbres ; elles retiennent l'arbre captif dès la naissance, et le nourrissent au prix d'un chantage : « Tu te libères, tu meurs ! »[8]

L'obscurité qui enveloppe les origines rappelle que toute identité est mouvante et contraint l'écrivain à penser la politique, et son engagement éventuel, dans le refus de l'affirmation péremptoire. Car les certitudes ont souvent été dévastatrices. Aux inventions de ceux qui ont voulu justifier leur puissance et leur désir d'accaparement des biens et des êtres répondent d'autres folies qui vont nourrir le racisme et le mépris. Qu'est-ce qu'un arbre anthropophage sinon le récit projeté sur l'autre

[7] Kristeva, Julia, *Étrangers à nous-mêmes*, Paris, Gallimard, coll. « Folio/essais », [Arthème Fayard, 1988] 1991, p. 9.

[8] Maalouf, Amin, *Origines*, Paris, Le Livre de poche, Librairie Générale Française, 2006, p. 7.

pour le mutiler et lui ôter son humanité ? Jean-Luc Raharimanana dit avoir découvert, mais à Paris, aux puces de Montreuil, dans un livre écrit par Bénédict-Henry Révoil[9], cette légende de l'arbre anthropophage. L'ouvrage de Révoil est censé servir d'introduction à l'île de Madagascar, une île décrite comme belle, mais livrée aux forces du mal. Publié le 8 septembre 1878 il reprend tous les clichés géographiques qui suscitent l'intérêt du lecteur français, mais justifient aussi le besoin de civiliser ces terres. Il réutilise aussi tous les jugements racistes qui visent les Africains. Après avoir expliqué que :

> Il y a trois races distinctes à Madagascar, parmi les trois millions d'habitants qui composent le chiffre de la population : les Sakataves [sic] à l'ouest, descendus de la côte africaine et qui sont encore de vrais nègres ; les Howas [sic] au centre, grande peuplade d'origine malaise, et les Madécasses, type modifié par de nombreuses révolutions et de fréquents amalgames. Les Sakataves ont la peau noire et les cheveux crépus : ils ont conservé tous les instincts, tous les errements de la race africaine à laquelle ils doivent leur origine, c'est-à-dire qu'ils sont ignorants, superstitieux et... anthropophages. (P, 46)

Il ne reste qu'à le prouver :

> À ce moment suprême, les grandes feuilles du Tépé-Tépé [l'arbre anthropophage] se redressèrent lentement, comme les tentacules d'une énorme pieuvre ; venant à l'aide des scions placés autour du cœur de l'arbre, elles étreignaient plus fortement la victime si odieusement sacrifiée. Ces grands leviers s'étaient rejoints et s'écrasaient l'un l'autre, et l'on vit bientôt suinter à leur base, par les interstices de l'horrible plante, des coulées d'un liquide visqueux, mêlé au sang et aux entrailles de la victime [...]
> À la vue de cet odieux mélange, [les coulées de liquide visqueux] les sauvages Sakataves se précipitèrent sur l'arbre, l'escaladèrent en hurlant et à l'aide de noix de coco, de leurs mains disposées en creux, recueillirent ce breuvage de l'enfer qu'ils buvaient avec délices. Ce fut alors une épouvantable orgie suivie de convulsions épileptiques et enfin d'une insensibilité absolue. (P, 48-49)

[9] Révoil, Bénédict-Henry, (1816-1882) a aussi écrit *Chasses extraordinaires*. Très curieusement, on trouve encore aujourd'hui des commentaires positifs sur les ouvrages de Révoil... « Benedict-Henry Révoil fut un globe-chasseur avant l'heure, un aventurier de la chasse, un explorateur, un historien, un conteur et un géographe de l'art cynégétique. Ses documents, ses récits et ses histoires sont aujourd'hui très précieux. Il a parcouru le monde [...] à une époque où le tourisme cynégétique n'existait pas, où les expéditions étaient rares et les safaris périlleux. Révoil nous apprend beaucoup, et ses "chasses extraordinaires" sont bien capables de devenir notre livre de chevet. » www.chassons.com.

3. Le double refus

Les fantasmes sont là pour construire des représentations qui deviendront peu à peu des vérités ethnographiques. Mais surtout se dévoile le risque lié à toute description prétendument scientifique ou véritable, ou plus généralement indiscutable, y compris quand elles se veulent les réponses à la caricature et à l'horreur. Si les faits qui provoquent la révolte peuvent être saisis par l'histoire[10], les visions totalisantes sont immédiatement réductrices. La seule écriture engagée en devient celle qui n'accepte pas d'être définie uniquement comme telle. Bernard Mouralis le dit bien quand il écrit :

> On peut relever des approches critiques qui véhiculent beaucoup de stéréotypes, qui, au lieu d'essayer de voir dans l'œuvre d'un écrivain antillais ou africain l'inscription personnelle d'un écrivain dans l'histoire, vont plutôt s'attacher à voir en quoi cette œuvre sera l'expression d'une culture collective. [...]
> Effectivement, il y a eu une certaine valorisation de la notion de l'engagement, pour parler comme Sartre. Mais ça ne veut pas dire que les écrivains, même quand ils assignaient à la littérature la mission de dénoncer, de dévoiler, étaient totalement réductibles à cette démarche[11]

C'est peut-être par un double refus qu'il faut tenter de penser l'engagement des écrivains ; celui d'une pure littérature qui aurait comme corollaire dangereux une littérature pure, et celui d'une littérature au service des idées et particulièrement des idées collectives.

Cette complexité inhérente à la littérature s'épanouit dans les textes des jeunes écrivains et Jean-Luc Raharimanana en est un exemple significatif. Dans *Lucarne*, dans *Rêves sous le linceul*, puis dans *Nour, 1947*, l'auteur avait mis en scène le tragique quotidien de son île natale, Madagascar, mais aussi celui du Rwanda, de la Bosnie ou de tout autre lieu de catastrophe. Réceptacle d'une violence qui l'envahit et fait résonner en ses mots toutes les atrocités qui clament en lui leur enracinement précis, mais aussi la faiblesse de la géographie et de l'histoire, l'écrivain, lorsqu'il s'ouvre à d'autres horizons, est « piégé » par les jugements qui le concernent, en quelque sorte exilé et banni :

> Dénié de ses origines, c'est comme si l'on cherche à proscrire l'histoire qu'il s'était déjà forgée avec son pays. Rayé du nombre de ses compatriotes, l'on fait en sorte qu'il n'ait plus de contact avec eux pour continuer une relation identitaire, de l'individu à la collectivité, ou de la collectivité à l'individu. L'écrivain ne doit plus puiser dans cette collectivité pour forger son identité

[10] Et c'est là lui accorder en partie un pouvoir qu'elle ne possède pas : celui de l'objectivité.

[11] Mouralis, Bernard, « L'Europe, l'Afrique et la folie », in *Désir d'Afrique*, *op. cit.*, p. 260-261.

personnelle, ne doit plus projeter son identité personnelle vers la collectivité. Le bannissement est alors très proche de l'élimination physique. [...] Pour s'en sortir, il devrait parvenir à attirer celui qui bannit sur le plan littéraire, ou faire comprendre que son discours est « personnellement légitime » et non « collectivement justifié ». (P, 110-111)

Écho démesuré qui fait de la parole personnelle un lieu de résonance infinie, une revendication qui accapare la souffrance des autres, mais transfigurée dans le récit et la littérature, ou pour le dire autrement, engagement paradoxal qui exige la présence d'une voix transgressive et solitaire pour garantir la fidélité du propos :

> Je dirai. Je n'aurai qu'à dire avant de retourner dans le silence et l'impassibilité de mon imperfection. Car ma violence est là. Dans l'incertitude de mon être. Dans le refus de ma finitude. Quand tous se fixent dans une apparence ou dans un être et jouent la partition de son personnage, je me nomme fragment, éclat ou esquille. Car mon ambition n'a pas de limites. Car je voudrais tout connaître. De ce Tout qui ne peut être connu... (P, 237)

Dans *L'Écriture des racines* et *Tracés en terres douces*, les deux parties qui constituent *L'Arbre anthropophage*, ce désir de connaissance est inscrit au cœur des images. Celle du tirage au sort qui désigne toujours les esclaves et les condamne à mourir. Celle du breuvage de l'enfer, libéré par l'arbre qui enserre ses victimes, celle aussi du peuple wak-wak (P, 85), êtres sans peau et sans parole ou de ces lacs jumeaux (P, 59) dont les eaux ne se mélangent jamais. Il faut les écouter tout comme il faut écouter les proverbes et les maximes :

> *Aza manao toy ny andevolahy mahay valiha : asai-manao tsy mety ; nony tsy irahina, manao.*
> « Ne faites pas comme l'esclave qui sait jouer de la valiha : quand on lui demande de jouer, il ne veut pas ; et quand on ne lui demande pas, il le fait. » (P, 38)

Le proverbe n'est pas ici uniquement porteur de leçons. Il est aussi le corset du mystère, la lente apparition d'un texte qui se présente pour mieux s'enfouir. Jean-Luc Raharimanana puise dans les récits oraux traditionnels. Il avait déjà évoqué le passage d'une forme à l'autre, la densité des secrets qui les caractérisent. Souvent il reprend, insère des extraits ou des textes déjà présents dans d'autres livres. Dans *Nour, 1947*, on le sait, il avait repris un passage de *Rêves sous le linceul*. Ici, il va intégrer une nouvelle publiée dans « Une Enfance outremer »[12] dont le titre est *Anja*. Dans *L'Arbre anthropophage*, il illustre ses propos par des

[12] Raharimanana, *Anja*, in Sebbar, Leïla (dir.), *Une Enfance outremer*, Paris, éditions du Seuil, coll. « Points Virgule », 2001, p. 169-184.

citations de Ohabolana[13] portant sur l'esclavage, commenté par un missionnaire et parfois par lui. À titre d'exemple :

Akondronay no mamoa, ka azonay anaram-po.
« Ce sont nos bananiers qui ont porté des fruits, et nous sommes libres d'en faire ce que nous voulons. »
Proverbe souvent cité par des propriétaires qui s'emparaient de ce que leurs esclaves avaient pu amasser en propre, explique le missionnaire. (P, 39-40)

Ou

Mihinjihinjy hoatra ny andevolahy maty anaka.
« Se raidir comme un esclave dont l'enfant vient de mourir. »
Contrairement aux autres, il ne verse pas de larme, explique encore le missionnaire.
Mais quelle larme verser pour un chien ?

4. Le sceau de l'instable

Ironie amère que celle de l'auteur quand il évoque les qualités de l'âme malgache : « Je pensais à ces proverbes, à ces fameux proverbes qui témoignaient de la "sagesse" et de la "noblesse" de l'âme malgache... » (P, 37)

L'écrivain engagé est donc celui qui parle du centre d'une pensée décalée. Comme pour sa poésie Jean-Luc Raharimanana s'isole pour mieux tenter de rendre compte de son pays et de sa culture. C'est seul qu'il assumera les critiques qui le visent, qu'il réfléchira sur le statut de l'écrivain, sur le lecteur désigné qui risque de l'enfermer dans une posture qu'il ne souhaite pas forcément adopter, sur ce devoir de parole qui fait de lui un créateur de mots et de récits, frappé par la force de ses textes et par les tensions qui circulent entre les êtres qu'il a inventés et sa propre personne : « Mes propres mots. Mes propres phrases qui deviennent chair. Je rentre dans mes textes. Je rentre dans la violence de mes textes. [...] La lecture commence. Les phrases claquent contre ma vie. Ce que j'ai attribué à mes personnages, leur vie, leur mémoire ne sont en fait que les miennes. » (P, 124-125)

L'Arbre anthropophage sera ce livre où sont peut-être le plus emmêlés les fils de l'individualité la plus exacerbée, le désir de liberté poétique le plus affirmé et la volonté de rendre compte de l'histoire et de l'actualité

[13] Domenichini-Ramiaramanana, Bakoly propose de se méfier des termes traduits en français. Les *ohabolana* seraient des « proverbes ou maximes » et les *hainteny* de « courts poèmes traditionnels ». On doit à Jean Paulhan de les avoir recueillis et traduits. Mais Domenichini-Ramiaramanana montre comment Jean Paulhan a parfois rapidement assimilé l'une à l'autre des pratiques. Sans vouloir entrer dans un débat technique, il est intéressant de noter que dans les deux cas, les formules et les récits autorisent plusieurs interprétations.

politiques de Madagascar. Faire resurgir en reliant dans le même instant des époques différentes, faire naître une mémoire qui n'a sans doute jamais existé, accepter toutes les contradictions qui accompagnent cette exploration des inconnus et : « Tout dire. Ne rien omettre au risque de déposer les mots au seuil de l'incompréhension. Scander à n'en plus finir Chanter. Ouvrir une légende sans limites. » (P, 236)

L'engagement de Jean-Luc Raharimanana sera donc frappé du sceau de l'instable et du trouble. Et ses images, ses phrases comme élans musicaux, naîtront du tissage des récits traditionnels et de l'invention de l'écrivain qui s'arroge en toute liberté, mais aussi en pleine conscience de la transgression, le droit de bafouer ce qui est *fady*, (interdit) :

> Traverser un fleuve la nuit : *fady*. Cracher vers l'est : *fady*. Pointer le doigt vers un tombeau : *fady*. Enjamber un corps endormi : *fady*. Marcher sur l'ombre du passant : *fady*. Dans ce pays-mien, tout est *fady*, interdit.
>
> Mes père-et-mères, si je traverse la terre sous laquelle vous reposez, ce n'est point pour vous piétiner, mais pour juste passer, et pour de l'autre côté, retrouver mon aimée... (P, 16)

La dénonciation politique n'est pas concevable hors du respect dû aux ancêtres, mais ce respect est bien étrange d'être revendiqué comme un franchissement : celui des limites imposées et de la conduite déjà prescrite. Coupure pour nouer les fils, fracture pour s'approprier l'élan. L'écriture des *Sorabe* qui appartenait aux « devins guérisseurs » (P, 20), chargés de protéger et de garantir le savoir du clan est ici livrée au regard de tous. Et l'écrivain, commet cet acte irréparable, obscène, de mettre en question les fondements de sa culture pour mieux les protéger. Il est ce gardien moderne qui exhibe les signes sacrés pour les faire disparaître. Et pour mieux préserver, Raharimanana n'hésite pas à exposer son expérience propre, reprenant en ses lignes le trajet que Glissant avait appelé « détour » :

> Ma langue d'écriture ne peut rendre compte de la légende de ces mille collines. Il me faut alors prendre des détours, tordre cette langue qui a forgé ses mots dans sa terre d'origine, forcément différente de la mienne. Passer par d'autres voies que le sens immédiat. Chercher dans l'image. Chercher dans le rythme [...] Construire l'espace en dehors des références de la langue d'écriture. Le dépouillement pour atteindre l'universel. L'universel pour toucher cet être-mien qui erre sur une terre entre-deux : passé rêvé, présent indécis. (P, 16)

5. La filiation

Cet entre-deux, il le condense au cœur même de sa parole, mêlant l'amour et l'horreur, la colère et la peur, l'incertitude et le sentiment immuable qu'il est bien l'héritier de Rabearivelo ou de Rabemananjara.

Raharimanana est un fils étonnant, qui avoue sa passion et son admiration pour son père, qui va se battre pour lui et lui trouver un avocat, mais qui, dans le même temps, n'hésite pas à multiplier les questions, jusqu'à s'interroger sur l'éventuelle culpabilité de son père : « Je tique, je doute et j'ai peur. Je doute de mon père. J'ai peur qu'il ait menti, que des images existent réellement qui prouvent qu'il a tenu des propos incitant à la haine. » (P, 246)

Écriture scandaleuse, écriture du scandale, chemin qui déconstruit pour retrouver le sens. Écriture du silence sonore et du désastre. Voilà un fils qui veut défendre son père, mais qui pour le défendre a besoin de le mettre à distance, dévoilant ainsi une autre distance, un écart à son père, mais aussi et surtout à son origine, à ces lieux qui l'ont vu naître et grandir, écart à lui-même. Il ne connaissait pas véritablement son père, il le découvre.

Plus le texte veut « coller » à l'histoire vraie, à la prise de pouvoir par Ravalomanana et à l'enlèvement de Venance, le père de Jean-Luc Raharimanana, aux multiples démarches que l'écrivain effectue pour obtenir sa libération, plus il devient matière fictionnelle, qui intensifie dans l'affirmation du sujet le sentiment inexpugnable, le nœud insoluble d'être soi et un autre, d'être dans le même temps celui qui écrit et celui qui lit, celui qui est présent et celui qui est absent. Car *L'Arbre anthropophage* est tout autant un livre sur la vocation de l'écrivain et les questionnements qui accompagnent l'acte de création qu'un ouvrage sur les dérives politiques de Madagascar. Ou plus exactement, l'une et l'autre sont indissociables et c'est au cœur même de la dénonciation des malversations commises successivement par les hommes et les femmes politiques de l'île que se libère le sentiment d'avoir à assumer une fonction d'écriture, qui fait se rejoindre l'histoire de Madagascar et celle du poète : « Mais nu face à la mer, sourdre les murmures dans le vent migrateur. N'entendront que ceux qui ont envie d'entendre. Ne comprendront que ceux qui ont envie de comprendre. » (P, 237)

C'est à dessein qu'il faut jouer de la confusion entre le narrateur et l'écrivain. À la fois parce que tout récit autobiographique est fondé sur elle, mais aussi parce que le texte de Jean-Luc Raharimanana est présenté comme un témoignage. Celui qui est désigné, non sans ironie, comme « un écrivain célèbre » fait l'expérience de sa mémoire, et au-delà de l'histoire de son pays et de celle de son père, cherche à saisir qui il est. Il lui faut cette vision du dédoublement pour mieux comprendre son itinéraire, son départ pour la France, et ce point de tension intolérable qui le traverse. Comme le vieil homme dans *Fahavalo* il est celui qui sait, celui qui sait qu'il sait, mais qui ignore ce qu'il sait, celui qui résiste et celui qui hurle dans le silence. Il est ce jaillissement invisible qui fait de la littérature ce déchirement de l'audible. À l'image de son écriture il lui

faut « se » disparaître pour mieux se retrouver, pour mieux se regarder dans le miroir de la filiation, et aller jusqu'au recouvrement des identités : « Une impression étrange. Je reconnais beaucoup de visages parmi les jeunes avocats qui sont là. Des condisciples d'université. Et moi, mon père plutôt – mais quelle différence ? – devant eux, de l'autre côté de la barre. » (P, 247)

C'est bien une approche différente d'un simple engagement que nous propose l'auteur. Il ne s'agit pas uniquement de dénoncer les errements du nouveau régime, ni même d'analyser la situation politique de Madagascar, mais bien de plonger au cœur même d'une histoire personnelle. Texte autocentré qui se nourrit des faits extérieurs, mais qui en fait des fragments de l'imaginaire. Pour faire allusion à Paul Ricœur, Madagascar est devenu un récit, que l'auteur lit et écrit, permettant ainsi d'échapper à toute extériorisation qui rendrait incompatibles l'engagement et la littérature. Il fallait sans doute être exilé pour offrir à la pensée ce matériau du double et du même :

> Car je suis le néant-de-sous-le-ciel. Terre d'exil de ceux qui se sont voilés d'ombre. Falaise des bords des mers, pour y perdre encore ceux qui ont connu les précipices. Mes larmes n'ont de cesse de sagayer les longues savanes, ma colère de balayer les douze et mille collines.
> Je suis l'eau mêlée des lacs jumeaux, l'antre qui refuse les pieux, le pilier qui ne peut soutenir les dieux.
> Car voici que je m'érige sur la terre battue, maudissant les quatre horizons : le nord, le sud, l'est, l'ouest.
> Se désagrègent les rochers, pleurent Ceux-du-nord. Se pulvérisent les sables, pleurent Ceux-du-sud. Les arbres se déchirent. Les épines flétrissent.
> Car je suis le Bâtard où les rêves se ruinent. (P, 62)

C'est donc en désorganisant les hiérarchies du réel, en réfutant les catégories idéologiques que l'écrivain peut écrire un texte éminemment politique puisqu'il ne l'est absolument plus. Raharimanana va plus loin :

> Manieur de langue, il détourne nécessairement le sens académique ou convenu pour créer sa propre langue, pour imposer son propre entendement. Par ses inventions il s'est mis au ban de la langue courante. Détournant les images connues, acceptées par tous, il offre au lecteur celles qu'il a ramenées de son exil intérieur. Il est alors celui qui déporte le lecteur ou la collectivité dans son imaginaire personnel ; et l'exilé est bel et bien notre pauvre lecteur, piégé par le temps d'un parcours littéraire.
> Car l'exil est bien la première des libertés…
> La première des libertés ! Rire de soi. Rire. (P, 113)

6. La parole singulière

De ce point de vue les lettres que Jean-Luc Raharimanana rédige pour tenter de s'adresser à certaines personnalités sont passionnantes.

Celles qui figurent dans *L'Arbre anthropophage* sont des retranscriptions de lettres réellement écrites en réaction à l'emprisonnement de son père, à l'attitude de certains dirigeants religieux ou encore au président de la République française, Jacques Chirac. En décembre 2001, Marc Ravalomanana arrive en tête des élections présidentielles et refuse qu'un second tour ait lieu. En 2002, après de nombreuses péripéties qui divisent le pays, Ravalomanana est déclaré élu. La lutte qui l'oppose à l'ancien président Didier Ratsiraka va être marquée par des troubles parfois violents et des mesures répressives très brutales. C'est à ce moment-là que le père de l'auteur est enlevé, disparaît pour resurgir blessé. Il sera ensuite emprisonné et condamné, avant de s'exiler. Toute la famille de Venance se mobilise. Jean-Luc Raharimanana décrit, presque jour par jour, les démarches qu'il effectue pour aider son père. En particulier ses lettres dont l'une a paru dans « L'Express de Madagascar » : celle qui était destinée à Marc Ravalomanana. L'auteur s'interroge sur les pratiques en cours à Madagascar et interpelle le président : « Mais comment expliquer ces rumeurs persistantes concernant des arrestations sommaires, des tortures exercées dans les locaux même (*sic*) du DGIDIE ou du ministère de la Défense, comment expliquer que des maisons brûlent sous le regard de vos militaires ? » (P, 148)

Pour mémoire, Raharimanana, avec d'autres auteurs africains, répondra au discours de Dakar par une lettre ouverte dans le journal « Libération » du 10 août 2007. Auparavant, en 2002, il avait fait appel à Jacques Chirac[14] pour lui demander de ne plus soutenir Ratsiraka.

> Le peuple malgache, depuis décembre 2001, tente de faire reconnaître au monde entier son désir profond de changement après vingt-cinq ans de dictature. Vingt-cinq ans où le Capitaine de Frégate, Didier Ratsiraka, s'autoproclama amiral, et cadenassa les espoirs, étouffa dans le sang toute contestation. Madagascar souffre. Madagascar est meurtri. Les médias français parlent d'une centaine de victimes depuis le début de la crise, mais a-t-on compté ceux qui ont succombé à cause des barrages asphyxiant les villes ? Impossibilité d'acheminer les médicaments dans un pays déjà pauvre en infrastructures sanitaires. Impossibilité de joindre les centres médicaux. Impossibilité de recevoir ou d'envoyer les produits de premières nécessités (carburant, nourritures, eau dans certaines régions…). Les femmes, les enfants tombent comme des mouches. Des maladies comme la peste et le choléra reprennent vie. La famine s'installe. (P, 168)

Les lettres écrites par Jean-Luc Raharimanana ne sont pas des pamphlets révolutionnaires, mais des considérations vives sur la démocratie, la tolérance, le respect de l'histoire et des peuples. Mais elles sont aussi

[14] « Lettre de Jean-Luc Raharimanana, écrivain malgache. Lettre ouverte à Jacques Chirac », 25 juin 2002, http://survie.org/francafrique/madagascar/article/lettre-de-jean-luc-raharimanana.

des gestes qui désignent sa volonté personnelle d'inscrire sa trace dans les événements politiques. Et dans cette interpellation directe qui vise les dirigeants, l'auteur malgache fait preuve de cette insolence créatrice déjà évoquée : au nom d'un pays, il fait résonner sa parole singulière.

C'est peut-être ce détournement, ce retournement qui a parfois gêné les lecteurs et les critiques. Il eut fallu, mais cela ne correspond pas à l'approche de Raharimanana, un texte clairement revendicatif, un essai aux contours définis, et non cette ruse qui donne au politique un statut déliquescent, certes, mais immédiatement sensible, presque trop sensible. *L'Arbre anthropophage* est un livre apparemment désuni, composé effectivement de deux parties qui semblent écrites à des moments différents, mais qui se rejoignent dans la même percée. *Tracés en terres douces* est précédé de *L'Écriture des racines*. Le premier texte est cette interrogation sur le mensonge des origines. Comment le pays qui prétend avoir donné naissance au premier homme s'est-il divisé à ce point pour donner vie à ces luttes fratricides et ces guerres entre ethnies ?

Le second retrace l'enlèvement de Venance, accusé d'avoir porté atteinte à la sécurité de l'État et de vouloir obtenir l'indépendance de certaines régions. Mais Venance n'a commis qu'une seule faute, celle de vouloir exprimer son refus d'allégeance aux dirigeants politiques, qu'il s'agisse de Ratsiraka ou de Ravalomanana. Le père de l'écrivain est un homme de liberté, mais il est aussi un homme de parole. Et l'acte de torture qu'il subit, quand l'un des soldats lui brise les dents, est bien symbolique d'un pays où l'on exige le silence. Les deux textes sont complémentaires. Ils tissent et entremêlent les styles et les genres : proverbes, mythes, poèmes, digressions philosophiques ou exclamations douloureuses s'offrent comme fibres d'un ensemble indémêlable. Le corps maillé ne peut laisser échapper un seul de ces éléments. Il demeure opaque, et plus la pensée l'interroge plus elle panique. Comment comprendre l'histoire, l'esclavage, la dictature ? Comment appréhender la misère, la violence, la corruption ? Les mots de Raharimanana n'expliquent pas. Comme le dit l'auteur, ils déportent le lecteur vers des horizons inconnus, ils le noient dans des gouffres abyssaux. La dernière phrase du livre n'est-elle pas ? « Je sors du tribunal. Je n'ai pas trouvé la paix. » (P, 256)

7. Le crier-rire

Alors, il reste le rire. Alors il reste les rires, ces engagements dans la folie du doute, ces explosions de l'indicible. Et si le rire est le propre de l'homme, il est aussi celui de l'écrivain engagé. Mais d'un rire retourné contre soi-même, d'un rire qui lie l'autodérision à l'incompréhension douloureuse. Il y avait le silence total, il y avait les hurlements, il y aura aussi ce rire sardonique et désespéré qui annonce *Za*. Pour la première

fois dans ses textes, Raharimanana fait usage de l'humour. Pour la
première fois, il veut nous faire rire, même si le rire est amer et qu'il
renvoie à Kigali ou Bamako. Quand il fait allusion à ces virées nocturnes
avec un ami écrivain (Waberi ?) qui l'appelle le mourant et qui déclare
au conducteur de taxi : « Prends bien soin de lui. C'est un Mourant. Ses
livres sont illisibles. Plein de cadavres. Ne l'écoute pas au téléphone. On
dirait qu'il meurt au bout du fil. » (P, 105)

Mais qui meurt au bout de quel fil ? Quel est le souffle qui s'amplifie
dans la rumeur, et quelle est la rumeur qui se nourrit du souffle ? Un
appel à ces frères humains qui après nous riront ? Un point de concen-
tration si intense qu'on se demande comment oser poser certaines
questions à ceux qui ont côtoyé l'abîme. Le rire y refuse son rôle. Il est ce
cri déchirant, il est cette offrande aux vides. Face à l'histoire de cet arbre
qui dévore les hommes, face aux horreurs de la colonisation et à l'insup-
portable violence qui se déchaîne après l'arrivée au pouvoir de
Ravalomanana, il y a le désespoir, la peur et l'oubli : « Je déchire les
paroles. Je ne supporte les coutumes. Car je suis l'enfant-malheur que nul
n'a créé, la négation des discours et des images de soi./Rire. Rire. Rire
encore. » (P, 63)

Rire comme d'un hurlement chromatique qui implose en cerveau et
qui désarticule la narration et exige d'être dévastateur :

Cette terre est immense. Désertique. Mon feu bondit de colline en col-
line. D'arbre en arbre. Il rase les herbes et couche tous ceux qu'il rencontre.
La terre devient comme une immense violence. Comme une immense vi-
gueur. Jaune. Rouge. Ou bleue lorsqu'elle atteint sa force ultime. Elle se pro-
longe alors en mur de feu. Elle claque alors dans l'air harassé. Elle se soulève,
hurle en entier. Elle n'a pas de pitié. Elle n'a pas d'indulgence. Elle est tou-
jours plus immense. Cette terre qui m'appartient...

Et je ris. Je hurle. Et mon cri n'a de seule signifiance que celle de s'abîmer
toujours plus souvent encore, toujours plus...

Tout détruire de ma terre ! (P, 28)

Quand le véritable engagement est celui de l'écriture et que la perte
de la voix interdit les certitudes si ce n'est celle-là, d'errer aux confins du
silence et de boire à la dérive des mots. Mais les mots ne sont pas inno-
cents. Ils peuvent frapper, creuser dans la chair, détourner ou entrer en
conflit. Entre la harangue et l'exhortation, entre la morale prononcée
comme on parle à des enfants et la menace, ils occupent des places et des
champs où la brutalité ne peut que rejaillir.

CHAPITRE 2

La morsure : *Pacification*

Dans *Pacification*[1], le texte édité dans *Dernières nouvelles du colonialisme*, la puissance des mots est évoquée ou invoquée : « Les mots tuent plus que les balles. » (P, 57)

Car pour Jean-Luc Raharimanana il s'agit bien de revenir et de revenir encore sur cette violence imposée par le colon et sur celle qui a suivi. Pourrait-il exister une décolonisation douce et pacifique ? Frantz Fanon avait estimé que non : « Libération nationale, renaissance nationale, restitution de la nation au peuple, Commonwealth, quelles que soient les rubriques utilisées ou les formules nouvelles introduites, la décolonisation est toujours un phénomène violent. »[2]

Et sans doute avait-il raison. Ainsi est tendu le piège à celui qui veut se libérer d'un joug, mais qui risque d'être enfermé sous un autre. Le premier aurait-il protégé du second ? La civilisation aurait-elle fait reculer une barbarie qui resurgit avec d'autant plus de férocité qu'elle est cautionnée par l'histoire de la libération ? Là encore Fanon avait annoncé ce que la rupture de la décolonisation pouvait entraîner : « la décolonisation est très simplement le remplacement d'une "espèce" d'hommes par une autre "espèce" d'hommes. Sans transition, il y a substitution totale, complète, absolue » (P, 65). Il ne suggère pas qu'il faille rêver d'une transition sans heurts, mais montre bien que la déstructuration produite par la colonisation a rendu impossible la mise en place de systèmes politiques qui ne soient pas eux-mêmes violents. Les décolonisés sont aussi les héritiers de la colonisation, et les anciens colons ont peut-être cédé leur place, mais pour mieux en occuper une autre, plus invisible et sans doute plus sournoise. En particulier parce que la répression est devenue maintenant la fonction des nouveaux dirigeants et que les conflits ne peuvent que se multiplier entre les habitants des pays officiellement décolonisés :

> Il ne nous reste plus qu'à revenir aux temps des colonies. Je ne comprends pas. Je ne comprends pas. Comment les coloniaux ont-ils fait pour nous

[1] Raharimanana, *Pacification*, in *Dernières nouvelles du colonialisme*, La Roque d'Anthéron, éditions Vents d'ailleurs, 2006.

[2] Frantz Fanon, *Les Damnés de la terre*, Paris, Gallimard, coll. « Folio/actuel », [Maspero, 1961] 1991, p. 65.

faire croire que nos frères sont nos ennemis ? Je ne comprends pas. Comment avons-nous pu accepter une telle monstruosité ? Des générations plus tard, nous nous y débattons toujours alors que nos bourreaux se sont érigés en conscience du monde (P, 56)

C'est que les Français ne sont pas si absents que cela de l'espace africain. Et que la démocratie, présentée comme solution universelle, s'appuie aussi sur les impératifs financiers de la globalisation. L'ancien maître a quitté les lieux, alors qu'il avait organisé la production économique et les infrastructures qui la reliaient à la métropole française en fonction de ses intérêts : « Ici, les trains ont roulé pendant quelques décennies, évacuant la vanille, le café, le cacao, le sucre, le bois. Les trains ne roulent plus maintenant. Plus de métropole à alimenter gracieusement. » (P, 54)

On peut cyniquement espérer que le tourisme sauvera le pays et que les rails n'auront pas été posés pour rien : « Peut-on imaginer meilleur circuit pour les touristes ? Brume des grands fleuves longeant les voies, chants des oiseaux à peine perturbés par le cliquetis des rails et le vacarme des locomotives. » (P, 54)

Les esclaves sont devenus débiteurs de leurs anciens propriétaires. Peut-on, quand on a connu l'esclavage, réussir à devenir un homme libre ? Qui se souvient encore des *Codes noirs* des dix-septième et dix-huitième siècles et de ses articles inhumains ? Quand le planteur pouvait s'appuyer sur les lois qui régissaient le statut de l'esclave en le réduisant à un objet. Un objet qui relève de la propriété et du patrimoine, qu'en bon chrétien on ne peut pas vendre le jour du Seigneur :

> **Art. 7.** – Leur défendons [aux propriétaires] pareillement de tenir le marché des nègres et de toute autre marchandise auxdits jours [dimanche et jours de fête], sur pareille peine de confiscation des marchandises qui se trouveront alors au marché et d'amende arbitraire contre les marchands.[3]

Mais cette marchandise-là bouge, vit et parfois s'évade et pratique le marronnage (« marron » de l'espagnol *cimarrón* : animal domestique qui s'est échappé…) L'imprévisible est donc prévu et la sanction est claire :

> **Art. 38.** – L'esclave fugitif qui aura été en fuite pendant un mois, à compter du jour que son maître l'aura dénoncé en justice, aura les oreilles coupées et sera marqué d'une fleur de lis (*sic*) une épaule ; s'il récidive un autre mois pareillement du jour de la dénonciation, il aura le jarret coupé, et il sera

[3] *Codes noirs, de l'esclavage aux abolitions*, introduction de Christiane Taubira, textes présentés par André Castaldo, Professeur à l'Université Panthéon-Assas (Paris II), Paris, éditions Dalloz, coll. « À savoir », 2006, p. 40.

marqué d'une fleur de lys sur l'autre épaule ; et, la troisième fois, il sera puni de mort.[4]

Pacification revient sur cette abomination commise par des hommes cultivés, des lecteurs de Diderot et de Rousseau. Jean-Luc Raharimanana cite la lettre dictée par Gallieni à Rainitsimba Zafy, le 28 septembre 1896 :

> Voici ce que j'ai à vous dire. Vous avez reçu le Journal officiel, vous avez vu l'arrêté proclamant l'émancipation des esclaves et vous avez fait afficher le même arrêté sous forme de placard. Cela doit surprendre le peuple. Convoquez-le donc en réunion publique pour l'engager à ne pas s'émouvoir à propos de rien. Car il s'abuse sur le sens de cette décision, simple formule verbale en usage chez les Européens, mais n'ayant à Madagascar aucune portée. En réalité, les esclaves n'ont pas à bouger de chez leurs maîtres. Il n'y a rien de changé dans nos lois. (P, 50)

Et pourtant les Malgaches ont toujours lutté contre l'esclavage imposé par les Français. Tout comme ils ont lutté contre la spoliation et le vol de leurs terres et de leur liberté. Comment pour Raharimanana ne pas dénoncer ces intellectuels français qui ont vu en la colonisation une mission civilisatrice ?

> Hugo, Ferry, Renan, voyaient en la colonisation une œuvre de grande humanité. Je marche au-devant de mes hommes et je demande : m'est-il aussi anachronique de soutenir que nos pères, nos grands-pères (*sic*), ceux qu'on a colonisés et qui sont contemporains des Ferry et autres grands philosophes, ont toujours pensé, dit, crié, hurlé que la colonisation était un crime, une entreprise indéfendable ? (P, 53-54)

Au nom de la civilisation les colonisateurs ont détruit et pillé, massacré et soumis les hommes au travail obligatoire. *Pacification* est un texte de colère, mais aussi un texte de réflexion sur l'histoire. Comment ceux qui ont exploité les ressources malgaches peuvent aujourd'hui être devenus des créanciers :

> C'est vrai que nous leur devons beaucoup après qu'ils nous ont pillés, rasés, mais rassurons-nous, il suffit juste d'appliquer bonne gouvernance et réelle démocratie pour venir à bout de tout ça. Les pays avancés financeront, investiront, aideront. Dons innombrables, dettes radieuses pour avenir dollaroïde. Voici l'histoire du voleur qui prête de l'argent à sa victime, il exige que soit reconnu son geste hautement généreux... (P, 56)

Le narrateur n'est pas ici un révolutionnaire, bien au contraire. Il doit poursuivre ironiquement, mais surtout tragiquement cette œuvre de modernisation et de pacification. Car la démocratie malgache est apparue. Un peu brutalement, un peu injustement. Et certains se rebellent

[4] *Ibid.*, p. 50.

contre l'aspect inique de ces prises de pouvoir successives. Peu importe. Il suffit de planifier la répression et de laisser aux hommes qu'il dirige une certaine latitude. Car ils savent prendre des initiatives :

> J'arrête mes hommes, mais ils ne m'écoutent pas. Ils sont déjà à la poursuite des voleurs. Des claquements de fusils. C'est fini. Je les rejoins. Les deux jeunes hommes ont la tête fracassée, les bottes de mes hommes sont rouges de sang. Ainsi procédaient-ils dans la rue : achever leurs victimes à coups de talon dans le ventre, dans le visage, dans le cou. Voilà qu'ils sauvent maintenant la démocratie... (P, 61)

De négationnisme en négationnisme – puisque Bob Denard n'a sans doute jamais assassiné qui que ce soit ; que les Comores ont été oubliées ; que le passé esclavagiste a été gommé ; et que la colonisation a conduit à la démocratie – se construit un récit du désespoir et de l'abîme. Quelle issue pour ces hommes qui traquent et tuent ceux-là mêmes qu'ils voudraient ou devraient aider ? Comment ne pas sombrer dans le cynisme le plus radical quand les pays « riches » et les nouveaux dictateurs font de ce même cynisme une philosophie des lumières ? Peut-être en écrivant, en inscrivant la douleur dans les connexions abusives et les inégalités les plus meurtrières. La mort qui a été imposée par d'autres, fussent-ils originaires de l'île, est un fardeau qu'il faut porter comme morsure dans sa chair, dans sa peau, dans ses os : « Les gouttes ne réveillent pas la douleur à la peau. Sous la chair, l'esquille, j'ai une douleur à rendre à l'eau murmurante. » (P, 52)

Et les morts ne sont pas morts. Ils ont été trop humiliés et maltraités. Ils n'ont pas eu le droit au respect minimal, et continuent à errer dans les brumes. Au mieux sont-ils devenus des « charognes » que les singes et les chiens se partagent. Alors faut-il continuer, traître employé par un gouvernement digne de ceux qui ont emprisonné « Rabezavana, Ravoahangy, Raseta, Rabemananjara, Ralaimongo... » (P, 54) dans un geste paradoxal qui extermine les hommes pour mieux les libérer à commettre les crimes du passé pour inventer l'acte cruel qui délivrera de la cruauté : « Mes morts dans les forêts et les montagnes, insurgés parmi les lémuriens et les sangliers. Aujourd'hui, j'ai encore à les assassiner. » (P, 57)

Là encore, le texte de Jean-Luc Raharimanana se jette dans le vide pour crier comme en supplice les visions des drames qui ont décimé les hommes bafoués et qui les frappent toujours.

CHAPITRE 3

Lancinements : *Les Cauchemars du gecko*

1. Le déchirement de la langue

Dans *Les Cauchemars du gecko*, l'auteur poursuit cette torsion qui pourrait apparaître comme un jet de haine lancé à ceux qui écouteraient ou qui liraient. Mais le gecko (ce petit lézard à peau tachetée et aux doigts garnis de lamelles adhésives[1]) n'a pas qu'un seul cauchemar et il les vit aussi bien le jour que la nuit. C'est réveillé qu'il scrute le monde, qu'il l'observe. Lui qui ne peut détourner son regard, puisque ses paupières sont immobiles et transparentes, est condamné à tout voir, surtout quand ce qu'il voit n'aurait jamais dû être vu. En particulier la violence, ici métaphorisée : « Voici que le gecko observe une lutte de géants. Deux baobabs qui s'entrelacent. S'empoignent. Se tordent. Leurs corps nus qui se tendent et qui s'étirent vers les hauts. Prodige d'équilibre que ni le vent ni le sable, ni la bourrasque ni la tempête ne vient perturber. » (P, 74)

L'œil humain pourrait s'y tromper, volontairement ou non, croire qu'il s'agit d'union et d'amour. Celui du gecko sait la bataille sans merci qui les oppose :

> D'étranges bêtes contrefont souvent sur leurs dos leur lutte millénaire – La mante qui se dresse sur ses pattes, qui étreint son compagnon et le dévore, le chat sauvage qui maintient le cou du singe dans l'étau de sa mâchoire, les fourmis qui couvrent entier le corps du caméléon. L'espace aux alentours. À n'en plus finir. Les hommes toujours qui se succèdent là. Souvent s'adonnant aux joies des horreurs. (P, 74)

Mais est-ce le gecko qui parle ou un narrateur qui parfois sent dans sa gorge la langue du gecko ? Peut-être les deux. Peut-être des milliers de voix en une seule ou une seule en des milliers. Car *Les Cauchemars du gecko* ne sont pas qu'une pièce, jouée en 2009 en Avignon, ils sont aussi un livre, étrange, protéiforme, qui relève du collage et du montage, mais aussi du désassemblage de la langue. Certes le texte est fait pour être dit, joué. Il l'a été. On se souvient des réactions parfois agressives du public et des condamnations de la critique. Philippe Couture (« Parathéâtre »)

[1] Mot malais.

parle de : « [...] quelques ratages qui ont laissé les spectateurs sur leur faim (et en proie à l'épuisement). *Ciels*, de notre bien-aimé Wajdi, est malheureusement du nombre, comme *Les Cauchemars du gecko*, une pièce de Jean-Luc Raharimanana dont je vous épargne les détails. »[2]

Ne pourrait-on pas prendre le sens du mot « épuisement » à la manière de Deleuze, ce qui rendrait aux cauchemars du gecko toute leur portée : « On se contente souvent de distinguer la rêverie diurne, ou rêve éveillé, et le rêve de sommeil. Mais c'est une question de fatigue et de repos. On rate ainsi le troisième état, le plus important peut-être : l'insomnie, seule adéquate à la nuit, et le rêve d'insomnie, qui est affaire d'épuisement. »[3]

2. La spirale

Des listes, des énumérations, des combinaisons dissociées. Des pages entières couvertes de noms d'entreprise ou de dictateurs, de villes ou de phrases réitérées, dans une ritournelle sans fin : « Le fatigué a seulement épuisé la réalisation, tandis que l'épuisé épuise tout le possible. »[4]

Et c'est bien le langage qui s'épuise dans un autre paradoxe. À vouloir déverser les colères et les haines, celles-ci n'ont plus pour autre effet que de montrer leur essence dérobée. La parole ici n'est pas une diatribe ni une succession d'anathèmes. Elle est la spirale affolée de ce qui ne se construit pas, ne se retient pas, ne se veut pas articulée. Là encore, Deleuze est précis, lorsqu'il distingue la fatigue de l'épuisement : « Tout autre est l'épuisement : on combine l'ensemble des variables d'une situation, à condition de renoncer à tout ordre de préférence et à toute organisation de but, à toute signification. [...] On ne réalise plus, bien qu'on accomplisse. »[5]

À propos de la pièce, Jean-Pierre Léonardi[6] (*L'Humanité*) parle de difficulté éprouvée « avec la rhétorique à l'œuvre dans le champ de la revendication et de la dénonciation brute » et Fabienne Darge (*Le Monde*) abonde dans ce sens :

> Que le néocolonialisme soit encore une réalité, doublée par celle de la mondialisation, ne transforme pas pour autant le constat en spectacle de théâtre. D'abord parce que le texte, très inégal, poétique par éclats, mais

[2] Maury, Pierre, « *Les Cauchemars du gecko* : le cauchemar de la critique ? », 24 juillet 2009. http://cultmada.blogspot.fr/2009/07/les-cauchemars-du-gecko-le-cauchemar-de.html.

[3] Deleuze, Gilles, *L'Épuisé*, in Beckett, Samuel, *Quad et autres pièces pour la télévision* [suivi de *L'Épuisé* par Gilles Deleuze], Paris, Les éditions de Minuit, 1992, p. 100.

[4] *Ibid.*, p. 57.

[5] *Ibid.*, p. 59.

[6] Maury, Pierre, « *Les Cauchemars du gecko* : le cauchemar de la critique ? », *op. cit.*

troué de faiblesses et de facilités, se dilue à trop vouloir embrasser tous les maux de l'Afrique [...] Raharimanana et Bedard restent prisonniers d'une logique de la dénonciation qui, au théâtre, n'est malheureusement jamais très utile.[7]

Mais le livre révèle que ces réactions ont peut-être été suscitées par d'autres raisons que celles évoquées. Le travail de la mémoire, l'expression tournoyante des abîmes, le mouvement rapide de la diction ne constituent pas un simple discours véhément projeté sur un lecteur ou un spectateur. Celui qui parle (et qui est-il ?) est emporté dans le même cyclone de l'histoire. Et que serait cette « poésie », qui s'oppose aux « faiblesses » du texte ? Alors qu'il est essentiel de donner aux mots leur portée et de questionner l'ouvrage en se demandant si la verve ici présente n'est pas de même nature que celle d'Aimé Césaire lorsqu'il écrivait :

Des mots ? quand nous manions des quartiers de monde, quand nous épousons des continents en délire, quand nous forçons de fumantes portes, des mots, ah oui, des mots ! mais des mots de sang frais, des mots qui sont des raz-de-marée et des érésipèles et des paludismes et des laves et des feux de brousse, et des flambées de chair, et des flambées de villes...

Sachez-le bien :
je ne joue jamais si ce n'est à l'an mil
je ne joue jamais si ce n'est à la Grande Peur

Accommodez-vous de moi. Je ne m'accommode pas de vous ![8]

Peut-on lire ces vers comme une simple interpellation directe ? Qui est ce « je » ? Et n'est-il pas lui-même au cœur de la question ? La virulence est moins l'expression d'un ressentiment que la conscience d'être irrémédiablement touché, de ne pas être une simple victime, mais un être qui vit dans sa chair et ses mots ce qui ne peut pas être oublié, ni réparé. De là le refus d'une parade ou d'une accalmie. De là aussi l'exigence d'un affrontement :

Un conte de nuit.
L'homme grand s'est arraché la lune et a dévoré la femme grande qui y pile du riz. Poussière de lune, les graines pulvérisées se répandent par l'étendue. Je reviens à la guerre, la prétention des mots à délimiter le réel, l'épuisement du sens du langage, les hommes se massacrent, l'homme grand achève de dévorer le mont de Vénus, pleine lune. (P, 101)

De ce point de vue, les passages qui évoquent le 11 septembre 2001, la chute des tours, sont exemplaires.

[7] *Ibid., loc. cit.*
[8] Césaire, Aimé, *Cahier d'un retour au pays natal, op. cit.*, p. 33.

Rire.
crise crash sur twins.
pleurs crasses et fumée, l'Occident, blanche et grise,
prennent hauteur, j'effondre les tours, sirènes, les
hommes couvrent l'effondrement et moi
moi
moi
moi je ris. (P, 76)

S'agit-il d'un rire de vengeance ou de contentement ? Le rire vient-il marquer le bonheur d'avoir vu s'effondrer les tours sous les attentats ? Ou ce « j'effondre » ne signifie-t-il pas que le geste de l'écriture accompagne, dans le ravissement de la volonté, le mouvement de la désintégration des tours ? Certes, il y a ce sentiment de liberté qui n'a pas totalement disparu, celui qu'évoquait encore Césaire quand il écrivait : « [...] je nourrissais le vent, je délaçais les monstres et j'entendais monter de l'autre côté du désastre, un fleuve de tourterelles et de trèfles de la savane que je porte toujours dans mes profondeurs à hauteur inverse du vingtième étage des maisons les plus insolentes »[9]

Qui peut penser que ces monuments érigés vers les hauteurs ne sont pas des symboles de puissance ? Mais dans *Les Cauchemars du gecko*, le rire est un rire de désespoir et de démence. L'effondrement n'est que le signe de la généralisation de la destruction. Ce qui a déclenché l'orgueil et la volonté de domination est bien un cataclysme. Et dans la page suivante, Jean-Luc Raharimanana écrit :

Twins.
J'ai posé mes rires sur le 11 septembre. Crise et crash, les cris et pleurs de l'Occident. La fumée grise et blanche prenait les hauteurs et couvrait tout Manhattan. Les cris sont là. Les sirènes. Les sentiments d'impuissance. Tours. Rage. Les flammes consumaient dans la même dévoration que les troubles qui m'agitaient. Je vomissais. Tours. Tours d'orgueil. Je vomissais.
[...]
Le 11 septembre. Pleurais. (P, 82-83)

La superposition des larmes et des rires traduit plus une impuissance des mots devant la disparition du sens, fût-il imposé par certains, et le sentiment de devoir écrire, à nouveau, perpétuellement les mêmes souffrances de la désagrégation. L'écriture de la colère et de l'investigation politique est toujours malaisée. Ou bien elle est lue comme une agression sans discernement ou bien, au nom de la mesure et de la prise en compte de la complexité, elle doit renoncer à sa nature. À Nicolas Sarkozy qui déclarait à Dakar : « Mais nul ne peut demander aux générations d'aujourd'hui d'expier ce crime perpétré par les généra-

[9] *Ibid.*, p. 7.

tions passées. Nul ne peut demander aux fils de se repentir des fautes de leurs pères. »[10] Raharimanana répond que l'histoire des fautes n'a même pas été entamée, et qu'au-delà de la condamnation se dit l'enfouissement et le refus de la réflexion.

Ce sentiment de rage vis-à-vis de l'histoire est bien celui qu'ont éprouvé de nombreux écrivains africains. Kourouma, Ouologuem, Konaté, Labou Tansi et bien sûr Mongo Beti, aussi bien lorsqu'il analyse les réalités coloniales et néocoloniales que lorsqu'il dénonce les captures du pouvoir et les malversations des hommes politiques camerounais en particulier et africains en général. Dans les articles regroupés dans *Africains si vous parliez*, il ne cesse de clamer son refus d'oublier. Sa « Lettre ouverte d'un Africain libre au président de la République française, à propos de l'affaire dite des diamants de Bokassa » ressemble fort à celles que Jean-Luc Raharimanana a écrites à d'autres présidents de la même république :

> Monsieur le Président de la République française,
> Vos ministres et vous-mêmes n'avez cessé d'invoquer, ces temps derniers, l'approbation tacite des Africains pour justifier le rôle attristant que vous faites jouer à la France sur le continent noir. Cette lettre ouverte se propose d'évoquer la crise que traverse actuellement la Centrafrique, et de faire connaître à l'opinion les sentiments véritables des Africains.
> Elle laissera de côté les épisodes proprement politiques du drame, c'est-à-dire la déchéance de « l'empereur » Bokassa, l'intronisation de David Dacko, l'occupation de Bangui et d'autres villes centrafricaines par vos parachutistes [...]
> Cette lettre ouverte ne traitera que de l'affaire des diamants que vous êtes accusé de vous être laissé offrir à plusieurs reprises par celui que vous désigniez dans des actes officiels par l'expression « Mon cher Parent. »[11]

Comme Raharimanana, Mongo Beti est intéressé à la cause d'un pays qui n'est pas le sien, mais avec qui il se sent solidaire. Et cette lutte permanente qu'il mène se retrouve dans ses romans de *Ville cruelle* à *Branle-bas en noir et blanc*[12]. Du rire aux larmes en passant par les cris et les aveux d'impuissance. Parfois avec humour, parfois sans. Mais tou-

[10] « Le discours de Dakar de Nicolas Sarkozy », *Le Monde*, 26 juillet 2007. http://www.lemonde.fr/afrique/article/2007/11/09/le-discours-de-dakar_976786_3212.html.

[11] Mongo Beti, « M. Giscard d'Estaing, Remboursez… », in *Africains si vous parliez*, Paris, éditions Homnisphères, coll. « Lattitudes Noires », 2005, p. 143. Mongo Beti reviendra sur les indignations françaises liées à la vente de sang en Haïti à des firmes américaines pour rappeler que le sang des Africains est de même nature, c'est-à-dire humaine, et que les Haïtiens n'ont pu que « tomber sous la coupe de nouveaux maîtres » (p. 156) à cause de la conduite des Français.

[12] Mongo Beti, *Ville cruelle*, [sous le pseudonyme de BOTO Eza], Paris, Présence Africaine, [1954] 2000 ; *Branle-bas en noir et blanc*, Paris, éditions Julliard, 2000.

jours dans la perspective de rendre leur dignité à ceux qui en ont été privés. Par le passé, mais aussi dans le présent, dans la quotidienneté des exactions et des spoliations. Les multinationales ont remplacé les militaires et les administrateurs coloniaux. Elles offrent l'opulence à certaines parties du monde pour mieux en appauvrir d'autres. C'est la conviction défendue par Jean-Luc Raharimanana. D'une part, il veut dénoncer cette mainmise des grandes entreprises internationales, en particulier les compagnies pétrolières qui puisent l'or noir au prix de la misère et du sang :

Ça ira.

EXxon ira, offshore bien sûr, total control, noir de mon or, nuit le sang retape l'aurore. Belle et négresse, sur baril et bidonville, au goulot, mon ivresse, au goulot, belle si dolorosa, colore, étiole et redonne encore, misère et corde, fatras de dollars, quelque guerre, quelque lard, manchettes et machettes, ira sur Shell – Fina Joséphina ! (P, 44)

D'autre part, il trouve obscène la richesse de certains pays qui organisent la misère de continents entiers :

Leçon de rêve premier : exploite ou crève !

Je pense par contre que les zones d'opulence exigent des zones de non-droit, l'opulence ne peut être sans l'exploitation de l'Autre, sans la création de la pauvreté donc. Le déséquilibre crée le haut, crée le bas, et le monde vit ainsi, balance commerciale comme le nomme-t-on : le poids de l'opulence contre la révolte des pauvres. Maintenir l'état de faiblesse et de pauvreté permet de maintenir le déséquilibre. Le déséquilibre entretient la hauteur des opulents. (P, 55)

Les Cauchemars du gecko est bien un livre politique. Et l'ennemi désigné est le capitalisme libéral. C'est lui qui structure les relations économiques et politiques, qui fragilise certains États et déplace les richesses, qui est à l'origine des dictatures et des guerres fratricides et qui impose un modèle unique de développement et d'homme :

Tu feras.

Traverser les âges dans la négation de nos êtres.

Obsession de l'hôomme,

L'hôomme développé occidenté blanchinordé,

L'hôomme évolué cervelisé scientifriqué

[…]

Nous voici en énième clan de développement.

[…]

Tu as fait communisme, tu feras ;

Tu as fait capitalisme, tu feras ;

Tu as fait libéralisme, tu feras ;

Tu as fait environnementalogisme, tu feras.

Système de relance-moi la balle – bang ! La thune, le pèze et la monnaie.

Mais ta culture, tu ne feras pas.

Tu ne feras point.
Tu ne t'y feras pas.
Dans nulle culture.
Bombes. (P, 48)

Si le livre de Raharimanana n'était qu'une dénonciation, un coup de voix et de plume contre un système qu'il juge inacceptable, assimilationniste et destructeur, son texte ne serait au mieux qu'un essai satirique. Mais le jeu musical, quasi slamé, les répétitions croisées, l'ironie développée, l'invention des mots, les glissements dus aux paronomases en font un poème lyrique, une chanson qui fait résonner les accents de Zao[13] avec les discours de Césaire. Car *Les Cauchemars du gecko* est aussi un ouvrage de la négritude. Celle de Damas, de Depestre et de Césaire. Les analyses de Jean-Raharimanana ne rejoignent-elles pas celles de René Depestre quand celui-ci écrit :

> Il était une fois une catégorie d'êtres humains que la colonisation baptisa génériquement et péjorativement nègres. Ainsi dénommés, les Africains, ci-devant membres d'ethnies et de peuples aux cultures diverses, furent réduits à l'état de combustible biologique. La *combustion des nègres* dans les plantations et les ateliers des Amériques rendit possible le siècle des lumières, la vapeur et l'électricité et les autres conquêtes de la première révolution industrielle du monde moderne.[14]

Ainsi présentée, la négritude chez Depestre possède deux caractéristiques essentielles. D'une part, elle évite tout essentialisme puisque le *nègre* est bien présenté comme une invention raciste, et d'autre part, elle lie cette déshumanisation au développement du capitalisme. Le *nègre* n'existe que parce qu'il sert un système économique : « Des contradictions foncièrement sociales prirent les formes et les apparences de *conflits raciaux*. Ceux-ci greffèrent sur les antagonismes de classe de redoutables crises d'identité. »[15]

Le *nègre* n'est pas celui qui posséderait des qualités qui échapperaient au *Blanc*, pas plus que ce dernier ne pourrait devenir un modèle à imiter, mais bien l'être qui a été marqué du sceau d'une infamie purement inventée. Quand Léon-Gontran Damas clame : « Jamais le Blanc ne sera nègre/Car la beauté est nègre/Et nègre la sagesse/Car l'endurance est nègre/Et nègre le courage »[16]

[13] Zao (Casimir Zoba), artiste congolais. CD « Zao », titre n° 12 : *Ancien combattant*, Universal Music Division Barclay, [1984] novembre 2006. Cette chanson aurait été composée en 1969 par le musicien malien Idrissa Soumaoro, puis reprise par Zao.

[14] Depestre, René, *Bonjour et adieu à la négritude*, Paris, Seghers, coll. « Chemins d'identité », [Robert Laffont, 1980] 1989, p. 7.

[15] *Ibid.*, p. 8.

[16] Damas, Léon-Gontran, *Black-Label*, Paris, Gallimard, NRF, 1956, p. 52.

Il ne définit pas l'essence du *nègre* qui le rendrait soudain, par inversion, supérieur au *Blanc*, mais il revendique le droit à l'existence en se moquant des clichés développés par le supposé *Blanc*. C'est en entrant dans le moule créé par les esclavagistes et les coloniaux qu'il détourne le mythe et se libère de ces prétendues composantes et hiérarchies raciales. Exactement comme lorsque Césaire assume les masques dont il a été revêtu par les planteurs et les négriers pour mieux s'en libérer. Le *nègre* dans la bouche de ce dernier désigne tout homme qui subit une exploitation violente, inhumaine. Dans le *Discours sur la Négritude*, l'auteur martiniquais est très clair : « C'est dire que la Négritude au premier degré peut se définir comme conscience de la différence, comme mémoire, comme fidélité et comme solidarité. »[17]

Se proclamer Nègre revient à affirmer ces principes et la nécessité de croire que les discriminations économiques et raciales ne sont pas terminées, loin de là. Il n'est donc pas surprenant que les entretiens avec Françoise Vergès portent le titre de *Nègre je suis, nègre je resterai*, mais il n'est pas surprenant non plus que Césaire déclare : « La poésie révèle l'homme à lui-même. Ce qui est au plus profond de moi-même se trouve certainement dans ma poésie. Parce que ce "moi-même", je ne le connais pas. C'est le poème qui me le révèle et même l'image poétique. »[18]

Cette solidarité et cette empathie sont au cœur des *Cauchemars du gecko*. Mais le cri est comme écorché, à vif. Il n'y a pas de distance, car la négritude et la colère sont une plaie qui ne guérit pas.

Nègre toujours sera nègre.
Nègre n'accuse pas. Non. Nègre n'accuse rien.
Voyez mon visage, mien visage mien,
– trop noir encore, trop noir toujours, hirsute sur vide en mémoire farcie de cadavres. (P, 87)

3. Enchevêtrements

Raharimanana est aussi celui qui dévie la langue, lui fait perdre ses équilibres grammaticaux et syntaxiques, prouvant par là que la pensée elle-même est déséquilibrée. Ce qui la fonde est d'être partagée avec le Rwanda, le Congo, l'ex-Zaïre, la Somalie… Mais dans une proximité telle qu'elle en devient sans fondement (non pas philosophiquement incohérente), mais littérairement fragmentée, cousue de pièces hétérogènes et pour reprendre les termes de l'auteur : « sombrée ». Quand

[17] Césaire, Aimé, *Discours sur le colonialisme* [suivi de *Discours sur la Négritude*], prononcé le jeudi 26 février 1987 lors de la Conférence Hémisphérique organisée par l'université Internationale de Floride à Miami, *op. cit.*, p. 83.

[18] Césaire, Aimé, *Nègre je suis, Nègre je resterai. Entretiens avec Françoise Vergès*, Paris, Albin Michel, coll. « Itinéraires du savoir », 2005, p. 47.

l'insecte sait qu'il doit demeurer inaperçu : « Politique./La politique du cafard[19] est d'éviter la langue du gecko. » (P, 69)

Dans l'aveu d'un exil en mémoire et en douleur : « J'ai juste marché sur de la poussière de mort, sur des ossements qui tombaient des étagères […] Comment ai-je cru un seul instant que telle poussière resterait sans saupoudrer nos mémoires présentes et aveugler nos raisons ? » (P, 34-35)

La poésie serait-elle cette imprégnation de la métamorphose des corps, cette cécité brûlante qui fait marcher la raison, les mains affolées tendues vers le vide ? La défaillance est un signe d'éclatement. Et ces éclats sont parfois trop tranchants pour être prononcés à voix calme. *Les Cauchemars du gecko* relèvent à la fois de l'irruption quand elle se voudrait immobile, de l'implosion quand elle se désirerait partagée. La structure du livre est morcelée, mais les éléments qui se suivent réussissent à donner une unité sourde. Le livre est divisé en cinq parties, nommées livrets. Pour leur taille, pour leur allusion à une pièce chantée, presque un opéra ? Chacun des livrets est composé de courts textes, dont les titres parfois se suivent, parfois non. Et lorsque les morceaux sont censés appartenir au même sujet, ils ne s'emboîtent pas. Images répétitives, parcelles de corps, confession désabusée, information générale comme cette précision qui fait penser aux témoignages de Scholastique Mukasonga : « *Inyenzi* désigne un cafard, un insecte nuisible qui grouille, qui se produit très vite, attaque la nuit et couve vite et se cache habilement » (P, 35)

Les mots eux-mêmes sont frappés de paralysie et de perplexité (*perplexitas*, enchevêtrement, ambiguïté). Ils se détachent des phrases, au sens strict, comme s'ils erraient sans pouvoir être reliés les uns aux autres. Surgis de la page ils envahissent parfois la surface. La page 23 est couverte de la même phrase, ou plutôt du même segment. La seule variation est celle de la couleur ou de l'épaisseur. « Voyez comme nous sommes beaux. » Déliquescence ou surimposition, mutilation ou métamorphose ?

Jean-Luc Raharimanana joue de tous les registres de la langue, quand elle devient triviale ou scatologique : « Que je reste là à me labourer ma merde » (P, 92) ou qu'elle multiplie les références à Pline, à Démocrite ou à Caligula.

Parfois, des inscriptions s'immiscent dans les images. Les photographies présentes dans l'ouvrage sont des montages et des collages de Raharimanana : il travaille les ombres, les dégradés de couleurs, le reflet

[19] Avant de désigner la blatte, le cafard (*kafir*, incroyant, converti à une autre religion que la sienne) est une personne qui, n'ayant pas la dévotion, en affecte l'apparence, ou qui, l'ayant, affecte les airs de la bigoterie.

des silhouettes imprécises (P, 77). Un gecko traverse une page « lâchant sa langue » pour dévorer les phrases qu'il a peut-être imprimées avec son corps (P, 78), une danseuse concentre sa tension dans l'hypothèse du mouvement (P, 17). Des racines enjambent un mur (P, 100) et des filaments de lumière frôlent des visages de suppliciés (P, 38-39). Où sont les spectres ? Où sont les disparus de la langue ? Où sont enfin les invisibilités de la mémoire qui après avoir clamé si fort ses haines et ses tourments en vient à s'effacer : « Écrire 3. /J'ai mes fantômes mâtinés de brume, ils se lèvent couverts de rosée et de suie, les âmes égouttant l'eau noire de l'oubli. Eux n'ont pas assez vécu et me demandent des comptes, j'ai mes fantômes mâtinés de regrets, évidés d'espérance et spoliés encore de parole… » (P, 96)

CHAPITRE 4

L'ironie amère : *Prosper* ; *Ambilobe* ; *Le Prophète et le Président*

Trois autres textes seront cités ici, enchâssant les livres déjà rencontrés. D'une part, deux nouvelles relativement récentes, *Prosper*[1], paru en 2003 ; *Ambilobe* publié dans le recueil intitulé *Nouvelles de Madagascar* en 2010. D'autre part, une pièce de théâtre *Le Prophète et le Président* écrite auparavant[2]. Tous trois permettent de mettre en avant une veine qui s'est développée peu à peu chez Raharimanana : l'humour. Un humour corrosif et féroce, qui saborde tout autant l'autorité de l'ancien président malgache, Ratsiraka, que celle du plus récent, Ravalomanana.

1. La mythologie du dépassement : *Prosper*

Prosper, c'est un nom, c'est aussi une illusion. Dans ce texte éponyme, Raharimanana se fait critique du football et de ses pratiques, mais surtout joue de la métaphore comme d'une balle à rebondissement. Texte stratifié qui ne se limite pas aux inscriptions en filigrane ni aux allusions évidentes à la situation politique du pays ou à l'enlèvement du père de l'auteur. Faut-il rappeler que lors des élections présidentielles de 2002 le président sortant Ratsiraka fut soupçonné de tricheries et que le candidat de l'opposition Ravalomanana s'est autoproclamé président, estimant qu'il avait été élu dès le premier tour ? Faut-il rappeler que les autorités françaises – fortes d'un passé irréprochable en Afrique et dans l'océan Indien ; de la stature magnifiquement pure de leur président de la République française ; d'une « moralité-au-dessus-de-tout-soupçon » – hésitèrent à reconnaître une victoire sans doute légitime, mais entachée d'un futur peut-être pas suffisamment négocié dans le sens des intérêts réciproques, d'une réciprocité asymétrique ? Car il faut rendre à De Gaulle ce qui est à De Gaulle, à Foccart ce qui est à Foccart et à la colonisation française ce qui ne lui a jamais appartenu, mais qu'elle s'est approprié avec cynisme et dédain. C'est avec humour, mais d'un hu-

[1] Raharimanana, *Prosper*, in *Dernières nouvelles de la Françafrique*, La Roque d'Anthéron, éditions Vents d'ailleurs, 2003.
[2] Raharimanana, *Le Prophète et le Président*, Bertoua, Cameroun, éditions Ndzé, coll. « Théâtres », 2008.

mour douloureux, exprimé dans la langue même de celui qui s'est conduit en voleur et en assassin qu'il faut éclairer les ravages du passé :

> Mais heureusement que les Français sont arrivés ! Ils nous ont pacifiés et nous avons construit des chemins de fer et des routes, des hôpitaux et des écoles. Nous n'avons pas ménagé notre sang. Des martyrs sont tombés pour l'édification de cette œuvre civilisatrice. Des Chinois ont été importés. Des Indiens ont été appelés. Avec nous, travaillant de concert, ils ont bâti la nouvelle nation malgache. Rendons hommage à ces pionniers qui n'ont eu cure des conditions extrêmes. Tombant comme des mouches parfois sous l'œuvre titanesque. Transportant les rails à dos d'homme sur les pentes escarpées des plateaux. Défiant l'insalubrité de la forêt. Écoutant religieusement l'hymne du fouet et les encouragements virils du maître de chantier. Et quand les rails atteignirent les côtes, Gallieni, Lyautey à son côté, se dressa sur les falaises de l'île. Et sa stature restera dans nos esprits comme le phare éternel éclairant l'île. (P, 173-174)

L'écriture s'inscrit dans la chair. Hommes réduits au statut de mouches ou de chiens, tués au travail forcé, enrôlés dans une aventure qui n'est pas la leur. *Nour* est présente, tout comme *Le Prophète et le Président*. Cette rage contenue qui soudain se libère dans la parole de Raharimanana, qui lui fait exsuder cette ironie amère comme points douloureux sur la peau. « Souffrir qu'est-ce ? » disait l'un de ces personnages dans *Lucarne*. Souffrir, mais aussi porter sa souffrance en soi, inaltérable, inacceptable. Et devoir dire, *Tout dire, tout transcrire*.

La nouvelle est publiée dans *Dernières nouvelles de la Françafrique*. Et le livre se clôt sur un petit texte de François-Xavier Verschave[3], *La « Françafrique » en bref*. Il s'agit de montrer comment le pillage de l'Afrique ne s'est pas terminé avec la décolonisation, comment la France a poursuivi son œuvre d'enrichissement personnel. Foccart, l'homme de De Gaulle. Mais ensuite, bien d'autres qui apportèrent l'eau et l'électricité à ces peuplades mal dégrossies :

> Oui ! La France transforme ses sueurs en sacs d'écus, quand elle ne ménage pas sa peine à aider nos gentils gouvernants à extraire des terres insalubres les diamants et les saphirs. La France transforme ses sueurs en sacs d'écus quand, bravant l'insécurité dans ces contrées bananières, elle pénètre profondément encore dans les pays pour distribuer ses pains et ses armes.
> Oui ! La France transforme ses sacs d'écus en choses humanitaires quand, n'écoutant que sa générosité, elle n'hésite pas à soutenir haut et fort l'effort de nos gentils gouvernants à mener leurs nations dans la voie du progrès et de la mondialisation. (P, 175)

[3] Verschave, François-Xavier, *La Françafrique. Le plus long scandale de la République*, Paris, Stock, 1998.

Si la poétique de l'auteur est mise à distance, il n'en demeure pas moins qu'elle frôle la surface du texte. Car celui-ci ne saurait être réduit à ses élans psalmodiques ou ces poèmes légendaires. Ceux-ci n'ont de sens qu'au regard de ces paragraphes enflammés, de ces colères profondément déclarées. Ce sont les mots qui éclatent et l'auteur s'appuie sur eux pour crier son dégoût et son incompréhension. Le plus grave, ce n'est pas le saccage du monde et l'enrichissement unilatéral, l'extravagance de la diffusion de la civilisation et du progrès, l'absurdité idéologique proférée par le colon. Le plus grave c'est la négation irrémédiable de l'autre qui sous la contrainte et la répression doit renoncer à exister. L'arrivée de l'autre devient la mort de soi, jusqu'à ne plus être que les vestiges fantasmatiques d'une pureté originelle :

> Je me propose à vous pour vous offrir l'île la plus écologique qui ait jamais existé. Car notre île est sanctuaire de baobabs et de lémuriens. Car notre île est endémique à quatre-vingts pour cent. Savez-vous la chance que vous avez d'être endémique ? Notre île est originelle et le monde entier se tourne vers nous pour chercher l'ancêtre de l'homme. […]
> Civière pour Prosper. (P, 164)

Il y avait les marathoniens de Waberi, il y aura désormais les footballeurs de Raharimanana. Le recours à la métaphore sportive est inévitable. Car les autorités exigent, ne serait-ce que dans les discours de propagande, que ceux qu'elles dominent s'illustrent par l'effort et le sacrifice. Quand les « joueurs » tombent les uns après les autres, qu'il faut sauter par-dessus les corps et que l'ombre de la mort plane sur le visage des blessés :

> Voici du Malraux : « Allongé sur le dos, les bras ramenés sur la poitrine, Kyo ferma les yeux : c'était précisément la position des morts. Il s'imagina, allongé, immobile, les yeux fermés, le visage apaisé par la sérénité que dispense la mort pendant un jour à presque tous les cadavres, comme si devait être exprimée la dignité même des plus misérables. » (P, 162)

Mais le repos ne sera pas accordé à ceux qui doivent écrire les pages d'une nouvelle mythologie du dépassement et de l'abnégation :

> Discours du président démocratique :
> « Ainsi, compatriotes et compatriotesses, la lutte que nous menons peut être comparée au fait footballistique. Sur le terrain comme au Sénat, au gouvernement comme à l'Assemblée nationale il est indispensable qu'un capitaine tienne le brassard et qu'il imprime le rythme de la partie – ou du parti. Je me présente à vous afin de vous guider vers le développement suprême et vers le but que nous poursuivons tous : le but de l'équipe adverse ! » (P, 161)

Il y a cette parole comme hurlement du haut-parleur. Ces ordres et ces directives qui entourent les êtres d'une voix suspicieuse, terrifiante et répressive. Il y a cette violence décuplée sur le terrain qui n'a de jeu que

le nom. Car celui qui est touché doit être condamné : « Prosper roule sur le pavé et se dope à la poussière. Non, Prosper ! Non... Le gardien appelle ses sbires et ordonne de le dégager. Ils le ligotent au poteau. Rafales... » (P, 163)

Prosper est à nouveau un texte entrecroisé. Narration interne, narration externe, biographie désagrégée et personnage disloqué. Footballeur qui se déplace sur de multiples terrains. Est-il sur un stade, dans la cour d'une prison, abattu par les balles, allongé sur une civière ? Quand les points de repère sont des mensonges renouvelés et qu'il s'agit de n'être que ce que les objurgations imposent pour autant qu'elles soient toujours des stratégies détournées.

Prosper court sous les cris. Le « président libéraliste » (P, 163) use et abuse des comparaisons. Le gardien-chef de la prison de la Terre-Douce (euphémisme ou litote ? Clin d'œil ?) transmet une lettre à la FIFA (Fédération internationale du football amateur). Et le rapporteur de la CIFA (Commission internationale de football amateur) envoie son rapport par l'intermédiaire de Diadème, son petit-neveu, puisque lui-même est parti à la prison de la Terre-Douce pour sauver son père, agressé et enlevé : « En effet, quelques jours après avoir rédigé ce rapport, l'auteur apprit que son père, arbitre d'un match joué depuis bien longtemps déjà, avait été la victime des skinheads de Ra8, son père n'ayant pas reconnu un but marqué par ce dernier. » (P, 177 en note)

On reconnaîtra facilement dans ce Ra8, Marc Ravalomanana. En effet, les élections qui doivent désigner le meilleur joueur et départager « l'avant-centre » Ra8 de « l'arrière-garde » Ra23 vont tourner à l'émeute[4], Ra8 refusant qu'un second tour soit organisé. Raharimanana ajoute les deux remarques suivantes : « 1. [Ra8] Joueur que l'on soupçonne habituellement de s'être dopé aux yaourts./2. [Ra23] Joueur extrêmement pugnace et indéboulonnable à son poste, vingt-trois ans qu'il évolue à un très haut niveau » (P, 169 en note).

Mais les élections sont faites pour être truquées, et le football pour être pratiqué sans réserve. Après tout, il a été introduit par un certain « père Sosthène », missionnaire de son état, qui a eu bien du mal à faire comprendre à ces « sauvages » d'enfants malgaches qu'un ballon n'est pas un fruit exotique[5] :

[4] Ou comme le suggère Romuald Fonkoua : « [...] *un match de football opposant des dieux égyptiens Ra8 à Ra23... à moins que ce ne soit un combat de rats.* » Fonkoua, Romuald, « Vous avez demandé la Françafrique ? Premières nouvelles de la Françafrique », in *Dernières nouvelles de la Françafrique, op. cit.*, p. 17.

[5] Faut-il y voir une allusion au père Sosthène de *Nour, 1947* ? Et peut-être aussi au titre d'un livre de Laferrière, Dany : *Cette grenade dans la main du jeune Nègre est-elle une arme ou un fruit ?*, Montréal, VLB éditeur, coll. « Roman », [1993] 2002.

[...] le père Sosthène, célèbre missionnaire du collège de la Nativité, entre-prit pour la première fois de faire jouer un groupe d'élèves au ballon rond. Il laissa le ballon au milieu des enfants et s'absenta un instant. Qu'advint-il ? Les enfants, au lieu de taper dans la balle, sortirent leur canif et le plantèrent dans le ballon. Ils furent extrêmement surpris de ne trouver aucune chair sous la peau de cuir. (P, 172-173)

Chacun peut s'évertuer à jouer au mieux de ses possibilités, à écrire à des inconnus qui se moquent éperdument du courrier qu'ils reçoivent, à remplir des rapports improbables pour des autorités impassibles, certes, mais délirantes. Les fils se croisent, mais ne se répondent pas. Le tissu n'est fait que de bribes incompatibles, mais qui, malgré tout, s'organisent en pays, ou en récit, ou en désorganisation. Pervertie. *Prosper* est le récit de ce pays où chacun s'affole dans le cercle des illusions avant de tomber sous les balles. Les résultats sont inévitablement falsifiés et la victoire confisquée. Incapables de résoudre leurs propres problèmes, les Malgaches sont donc condamnés à en référer à d'autres instances, plus acerbes et plus avides encore. Telle cette lettre adressée à la FIFA, pour réclamer que Madagascar puisse participer à la phase finale de la coupe du monde de football :

> *Mesdames, messieurs des fédéralistes footballistiques*
> *Je tiens par cette supplique à vous soumettre – de long en large, de l'aile gauche à l'aile droite, en passant par le centre – l'avantage que vous ne man-queriez de tirer en organisant le prochain Mundial dans l'île heureuse de l'ancienne Lémurie, Saint-Laurent et Compagnie ; j'ai nommé Madagascar.*
> *[...]*
> *Le peuple de mon île est le peuple le plus pacifique au monde, et même Ghandi (sic), s'il était encore là, aurait dit à Mandela : « Eh ben, dis donc ! »* (P, 165-166)

Et d'ironiser sur les prophéties du président, les facéties des contesta-taires, la volonté de maintenir les rues sales par solidarité avec les pays pauvres... Quand le pleurer-rire d'Henri Lopes n'est pas bien loin et que sourire est cette grimace aigre qui déchire le ventre et fait écrire ce texte aux couches multiples, mais au noyau douloureux.

2. La ritournelle : *Ambilobe*

Ce monde absurde auquel il faut bien s'habituer, cet univers dont on tente de détourner les règles en le déroutant encore plus de toute logique est au cœur du texte publié dans *Nouvelles de Madagascar*, *Ambilobe*. Présenté comme un récit adressé à un ami, il pourrait être fortement autobiographique, tant par les recherches menées par le narrateur sur l'histoire de Madagascar que par les descriptions d'une réalité, appa-remment dépourvue de sens, mais qui suppose que l'on creuse sous les apparences pour comprendre les mécanismes cachés de la vie quoti-

dienne. *Ambilobe* est un lieu, le récit d'un voyage ou plus précisément le récit d'un retour. Le narrateur a quitté Diégo Suarez pour se rendre auprès du roi des Antakarana. Un roi dont la noblesse n'apparaît pas dans les signes extérieurs « il n'y avait ni palais, ni splendeur extravagante » (P, 11). À la fois étranger et homme du pays, ethnographe doté d'un stylo et d'un carnet et autochtone, le narrateur est tour à tour amusé et excédé par la circulation des êtres et des comportements. Peu importe, il est écrivain et finalement les circonstances lui serviront de terreau : « Mais j'ai préféré en rire et me suis dit : Écoute mon petit, tu es un grand écrivain, et la fatalité et le destin se sont cotisé les sorts pour qu'il t'arrive plein d'histoires à raconter » (P, 20)

Mais quand l'écrivain veut rentrer à Diégo Suarez, tous les éléments et toutes les personnes semblent s'être concertés pour lui rendre le trajet impossible. Le chauffeur qui a réussi à l'attirer malgré la concurrence, comme « Le Cyclone du Nord, une fille superbe peinte dessus » (P, 14), lui faisant croire qu'il se mettrait en route rapidement, ne cesse de faire des allées et venues dans la ville. Les voyageurs se font reconduire chez eux, demande un arrêt pour s'acheter des beignets ou autres. Et quand la destination semble enfin à portée de roue... « Mais comme tu vas le lire par la suite, les dieux des contes et sornettes m'ont réservé une fin parfaitement digne de leur nature » (P, 32)

Une secousse renverse les crevettes placées dans une glacière sur le malheureux passager. « (Faut-il te rappeler que je suis allergique aux crevettes et autres crustacés ?) Il me semble que ma transmutation a commencé, que mes gênes se sont souvenus de leur odeur d'origine, marine. » (P, 34)

Rire, colère et exaspération se succèdent. On y parle bananes et porc, camarons et viandes pendues au crochet. Et finalement, ceux qui se haïssaient tendent la main de leur enfant pour que l'étranger au pays puisse les aider à marcher, car le périple finit évidemment à pied. Il est difficile de croire à la naïveté de l'auteur ou du personnage lorsqu'il explique que le conducteur rentabilise son activité en faisant le taxi local tant que celui-ci n'est pas plein. Il est plus ludique de constater que la nouvelle dessine des formes géométriques, d'un lieu à l'autre, multipliant les points d'arrêt, revenant sur son chemin, refusant de prendre la route la plus directe pour à nouveau lancer ses tracés vers d'autres horizons. C'est un microcosme qui s'enferme dans un véhicule, c'est une culture ouverte qui se déplace en ritournelle. C'est en tout cas une démonstration qu'à Madagascar le chemin le plus court n'est absolument pas la ligne droite.

3. Engloutissement : *Le Prophète et Le Président*

Si dans *Prosper* le Président est aussi prophète, dans la première pièce de théâtre de Raharimanana, il s'agissait de deux personnages distincts, mais qui partageaient, avec la quasi-totalité de la population, le digne privilège d'être fou. Comme Abdourahman Waberi qui avait décliné dans sa galerie, les différentes catégories de fou, du fou fougueux au fou diseur de vérité, en passant par le fou malicieux ou le fou silencieux[6], Raharimanana étudie son pays à partir de la folie. Et cette folie est aussi celle du langage. À la question posée par Antonella Colletta : « *Alors, c'est pour cela que la réception de vos textes dans votre pays est contradictoire ? Vous y versez tant de folie, de mères folles, d'enfants...* »[7] Raharimanana répond :

> Non ! Dans mes textes, c'est plutôt parti de l'observation des faits réels, je n'ai pas beaucoup réfléchi justement sur le fait que le poète, c'est quelqu'un de « maudit » ou c'est quelqu'un qui est dans le champ de la folie. Mais disons que quand je décris les enfants fous, les gens reconnaissent ceux qu'ils ne veulent justement pas voir, car renvoyant à leur propre misère : les enfants des rues, les mendiants, tous ceux que la pauvreté a brisés.[8]

Misère et folie sont donc les deux compagnons insaisissables, qui s'immiscent en tête et déchirent la raison. Parce que ce qui devrait être dit est déjà de l'ordre de l'insoutenable (pauvreté, famine, violence) ou de la caricature (tyrannie, pillage, propagande). Le monde est fou, les mères sont folles, mais tous les fous ne sont pas logés à la même enseigne. Certains boiront le poison mortel, car ils cherchent désespérément un élixir de liberté, d'autres, ici le président, vont exercer leur folie de loin, de haut, grâce à ces machines qui permettent de considérer la mort comme un spectacle, fût-il le spectacle que l'on organise pour ses propres émotions :

> LE PRÉSIDENT
> Cyclone ! Vraoum ! La marée monte, les villages sont engloutis. L'eau monte dans les rizières. Glouglouglou... des noyés partout, des sinistrés, la ville détruite à 200 %. Je vois ça de mon hélicoptère. Je survole le pays. Je constate les dégâts avant de faire la sieste. C'est sacré, la sieste. (P, 55)

La pièce se passe dans un hôpital psychiatrique. Le prophète et le président jouent donc doublement, comme fous, à être prophète et à être président. Le premier clame son pouvoir, inévitablement blasphématoire

[6] Waberi, Abdourahman A., *La Galerie des fous*, in *Le Pays sans ombre*, Paris, Le Serpent à Plumes, coll. « Motifs », 1994.

[7] Raharimanana, Jean-Luc, *Le Rythme qui me porte*, in *Interculturel*, n° 3, *op. cit.*, p. 165.

[8] *Ibid.*, *loc. cit.*

puisqu'il confisque une parole à des Dieux qui visiblement n'en ont pas. Ce ne sont pas d'ailleurs pas les Dieux qui sont visés, mais ceux qui croient en eux :

LE PROPHÈTE
Oui, je blasphème…
Mon Dieu, le peu que je suis
Contre le tout que tu es.
Donnez-moi une montagne
Contre un morceau de sable.
Ô esprit capitaliste !
Espérer tout contre peu de choses.
Mon Dieu, je suis un ver,
Un ver qui va vous ronger les tripes. (P, 17)

Dieu quand il est unique n'est plus vraiment Dieu. Il a perdu dans le monothéisme la puissance du multiple ; il est l'un qui se prétend tout. Bref, il n'est plus, si ce n'est dans la violence que sa dénégation des autres l'oblige à déchaîner. Avec ce Dieu-là, chrétien sans doute, étranger, les hommes sont à l'image de la divinité. Mais dans le même temps, ils ne sont rien. Ils doivent simplement se soumettre à cette vérité mensongère. Comment ne pas devenir fou dans ces conditions ? D'une folie mimétique, importée :

LE PRÉSIDENT
Hmm ! Il faut que je me rase
Il regarde le squelette comme s'il s'agissait de son reflet dans un miroir.
La barbe ce n'est plus de mode. Castro est castré. […]
Oh ! Qu'est-ce que j'ai là ?
Il y a une petite tache sur le front du squelette, il touche son propre front.
Bah ! Rien qu'une petite poussière ! (P, 41)

Raharimanana met en présence deux folies incompatibles, puisqu'elles se définissent comme absolues. Absolue révélation pour le prophète, absolue détention pour le président qui rêve d'être roi, empereur, dictateur à vie. L'un et l'autre dans leur incapacité à négocier sont dans l'affrontement.

LE PROPHÈTE
Il sort de sa poche des petits cailloux, y crache, les dispose. […]
Il embrasse le sol plusieurs fois.
LE PRÉSIDENT
Vous voyez ? Il se prosterne de son propre gré devant moi. […]
Il met un pied sur le corps du prophète.
LE PROPHÈTE, *se relevant brusquement.*
Sacrilège, maudit !
Il frappe le président.
LE PRÉSIDENT
Au secours, un attentat ! (P, 30-31)

On peut droguer les fous, les frapper, les enfermer. L'idéal est peut-être de leur présenter un leurre. Et quand le fou ne suffit plus au fou, il faut produire un squelette ou une poupée. Plus loin, ce sera le tour d'une folle d'en serrer une à qui il manque une jambe. Entre un président qui se veut PDG « Président Dictateur Général » (P, 13) et un prophète « *chantonnant* Quoi, ma gueule ? Qu'est-ce qu'elle a ma gueule... » (P, 4) qui décrète la fin du monde, ne peuvent circuler que des êtres privés de raison ou des substituts qui sont autant de subterfuges. Seule demeure la souffrance de ceux qui sont soumis aux délires du pouvoir.

Mais dans le même temps, la folie devient l'image du langage, quand il se refuse à tout compromis et quand il exige de ne dire que ce qu'il a à dire, et finalement, ne dit plus rien. Et c'est peut-être dans ce qui ne se dit pas, dans ce qui échoue de l'un à l'autre, quand les deux l'acceptent, que soudain, le langage devient opérationnel, libéré de toute prétention à communiquer. Les fous peuvent parler une langue qui leur est propre, de toute façon les autres fous ne les écoutent pas. Il ne reste que cet appel lancé par le prophète :

LE PROPHÈTE
[...] Viens ! Viens avec moi dans le Royaume de la Mort ! Là, tu peux vraiment vivre. Vivre parce qu'il n'y a ni dieu ni loi, ni maître ni tyran, ni besoin ni nécessité. Viens ! (P, 63)

Cette mise en abîme, ce trou d'expression et de mémoire dans lequel s'engloutissent la perception et la connaissance qui permettent de comprendre ce qui de la dictature est le plus insupportable, quand dans son cynisme elle veut faire oublier que le langage est pliure, cassure, repli. Voix intime et perdue qui clame et réclame comme dans *Le Puits*.

L'ellipse : *Le Puits*

Le Puits est cette pièce[1] organisée autour d'une voix sans visage et sans corps, d'une voix qui habite et hante le puits. Voix annonciatrice de l'apocalypse pour un peuple. Voix de la solitude quand la confiance a été trahie, que le corps, un peu comme dans *Rien-que-tête* ou *Rien-que-chair*, a disparu. Voix de la mémoire quand elle s'acharne à réécrire le drame pour ne pas disparaître tout à fait. C'est la réalité qui devient elliptique quand la voix est la seule trace qui demeure et qu'elle supplie le passant de ne pas l'abandonner : « LA VOIX. Je suis une femme. Ne sens-tu pas à ma voix la chaleur de mon sexe ? Ne sens-tu pas la douceur de ma chair, de mes seins qui se gonflent d'un désir de toi ? Descends la corde et comme elle tu descendras aussi profondément en moi. » (P, 107)

Mais ce passant n'est pas n'importe qui. Âme errante qui crache au fond d'un puits et qui réveille la voix qui y est enfouie. Qui est cette voix ? Un écho sexué ? Un désir de briser la solitude et de survivre aux horreurs qui l'ont fait naître ? Ou simplement une femme, témoin des atrocités, les pires peut-être quand elles se nomment fratricides et que les victimes sont le miroir de l'égarement des bourreaux ? Car cette voix a jadis appartenu à un corps annihilé, gommé par sa peur : « L'HOMME. Tu n'es plus personne. Tu n'existes plus. La peur t'a annihilée. » (P, 109)

Au premier homme succède un second dont le crachat sent le sperme et le sang est de ceux qui ont dans la bouche cette salive infernale, ce goût amer de la barbarie, ces guerriers abandonnés par leur fierté, errant sur les pentes de la défaite. Ainsi ont-ils détruit leur propre existence, en poursuivant les femmes et les enfants, en tuant sans regret et sans remords la population à laquelle ils appartiennent :

> LA VOIX. [...] Je t'ai vu parmi ces hommes en armes. Tu tirais sur les collines. Tu étais beau. Tu étais fort. Tu nous tuais. Tu nous massacrais. Tu ne criais même pas ton bonheur barbare. Tu étais soûl de puissance. Le monde ne pouvait rien contre toi. Il te contemplait. Il te regardait nous achever avec un sentiment juste d'homme pur, de celui qui n'a pas tué, qui n'a jamais versé une seule goutte de sang... (P, 110)

[1] *Le Puits*, in Raharimanana *et coll.*, *Brèves d'ailleurs*, Arles, Actes Sud Papiers, 1997.

La structure de la pièce reproduit, dans l'échange des dialogues solitaires, dans l'entrelacement de ces paroles qui se complètent et livrent ainsi leur sens, dans le mouvement de tissage, exactement comme ces cordes que les femmes emmêlent autour de leur corps et qui les emprisonnent, dans cette libération des chants et des souvenirs, le délitement de ses enchaînements et de ses démonstrations. Ici, la littérature est elle-même œuvre de destruction, quand elle déchire le silence et révèle cet affolement désespéré des êtres disloqués, asséchés : « L'HOMME. La boue me craquelait. La boue me déchirait. À chacun de mes mouvements. À chacun de mes gestes » (P, 108)

Quêtant avec obstination la présence d'un être à aimer, fût-il de vent et de songe. Parole comme souffle et comme promesse. Musique comme dialogue fragmenté. Le puzzle est constitué de pièces écornées, souvent brisées, qui sont les preuves poétiques du passage de la plume sur le tracé de la mort. Contemporaine, elle ressemble pourtant à ces marquages et ces fresques, qui sont autant de scènes offertes à l'œil et à l'oreille de celui qui entendra et verra peut-être, mais surtout de celui qui deviendra en son morcellement le reflet fantasmé de l'amour :

LA VOIX. Ami…
L'homme se dirige vers le puits.
L'HOMME. J'ai oublié jusqu'au sens de ce mot.
LA VOIX. Compagnon. Frère. Amant…
L'HOMME. Pour quelle vie serais-je ton compagnon quand tout ici n'est plus que vide immense ? (P, 110)

Exister dans l'inexistence. Pousser l'illusion de l'autre au plus profond de la rencontre avec un être sans état, mais qui porte dans sa silhouette imaginée toutes les violences qui appartiennent aussi à celui qui les a subies. Ici les mots ne cessent d'interroger, de libérer en cascade, de fracturer en os et en chair, ce qui du langage est inacceptable. « L'HOMME. Du cauchemar, je ne basculerai pas ma vie dans l'hallucination » (P, 108)

Dire et ne pas dire. Se refuser aux partitions faciles et jouer d'un air composite comme si la construction du récit était rendue possible par la capture de ces bribes et des pailles qui appartenaient à celui qu'on n'aurait jamais dû croiser. Et pour ces personnages qui ne sont ni des « survivants », ni des « réfugiés », ni des « émigrés », vouloir fuir, mais aussi sentir la mort approcher inéluctablement. « LA VOIX » ne quittera pas son puits.

Dislocation/Dyslocution : *Za*

Bien qu'écrit et publié avant *Les Cauchemars du gecko*[1], *Za*[2] est sans doute le livre le plus singulier et dans le même temps le plus déstructuré de Jean-Luc Raharimanana. Point d'orgue d'une décomposition du langage et de la pensée, il marque par son volume (301 pages) et sa verve une dynamique décentrée et désaxée. L'écriture y est pulsionnelle, mais au sens d'une respiration désaccordée, d'un souffle qui se brise et se reprend, pour mieux clamer et déclamer, à la fois son innocence et l'immense culpabilité de tous ceux qui parlent, vivent et écrivent, en ayant renoncé à être et en s'étant enfermés dans l'amnésie :

> Ventres à terre et lovés sur nos êtres, nous nous regroupons et nous entassons dans une peur immémoriale où seuls nos souffles et nos haleines surnazent. Nous ne nous souvenons plus de nos corps. Nous ne nous souvenons plus de nos âmes. Les paroles faussent à zamais ceux qui errent encore dans leurs consciences. Il nous faut l'oubli – l'oubli de nos propres existences. Il nous faut l'effacement – l'effacement de nos êtres. Les mots se déversent dans la plaine et soufflent les plus faibles. (P, 43)

Tout y est prétendu et tout y est affirmé. La vraisemblance ne tient qu'à l'apparence de folie qui la détermine. Mais quel fou pourrait maîtriser ce dérapage permanent des mots, des langues et des styles ? Même si l'auteur déclare : « On nous parle tout le temps de la question de la langue française et je me suis dit qu'il fallait que j'emmerde aussi la langue française »[3]

Le sort fait à celle-ci déborde très largement cette explication. *Za* est une parole affolée qui mêle les corps et les démêlent, semant toutes les confusions possibles dans l'esprit et bouleversant les codes linguistiques, mais aussi les codes moraux. Interrogation de ce jeu des langues dans les

[1] Il est toujours difficile de connaître exactement les dates d'écriture d'un ouvrage. Mais *Les Cauchemars du gecko* ont été joués en Avignon en 2009 et le livre a été publié en 2011. *Za* est sorti en 2008.

[2] Raharimanana, *Za*, Paris, éditions Philippe Rey, 2008.

[3] Raharimanana, « Publier peut être une provocation, mais pas écrire », Entretien/ Africultures, [propos recueillis par Virginie Andriamirado et Claire Mestre], février 2008. http://www.notoire.fr/wp-content/uploads/Dossier-excuses-et-dires-liminaires -de-Za-12.pdf.

langues, il devient l'expérience de l'invention débridée, mais tout autant saisie comme volonté de dire, malgré tout, cet indicible déjà présent dans toute l'œuvre de l'écrivain malgache. Étonnamment ou logiquement, ce livre qui semble radicalement différent, et des autres textes de Raharimanana et de tout autre livre existant, développe et active des thèmes et des élans obsessionnels ; la mort, la violence, la décomposition des corps, la démence créatrice et bien d'autres lignes de force et de fuite tracées depuis *Lucarne* au moins. Mais, le plus surprenant c'est qu'ils sont confrontés à un obstacle : celui du piratage et du délitement de la langue. Un écrivain peut-il inventer une langue qui échapperait à l'histoire des langues et qui serait sienne ? Réjean Ducharme, le Québécois, ou Frankétienne, le Haïtien, avaient posé la question, pour mieux se rendre compte que la réponse est sans doute négative, mais que cette négativité est au cœur de la recherche. Quand une langue va-t-elle sortir du lieu commun de la compréhension ? Et faut-il passer par une langue devenue incompréhensible pour tenter de saisir le chaos ? La frontière n'y est jamais précisée, mais la marche du funambule est la figure de l'instable, quand le balancement présuppose la chute. À la différence de la parole du fou, le fou de la parole fait osciller sa voix entre le dicible et l'indicible, mais pour mieux saisir, par cette dernière, une vision du monde qui échappe à la tentative linéaire de l'explication. Ajouter une langue en déroutant et en agaçant les autres revient à reconnaître la présence de toutes et la supériorité d'aucunes. Édouard Glissant le disait : « *Nous écrivons en présence de toutes les langues du monde.* »[4]

Ce pays du fou qui est ici « déglingué », terme qui relève d'un registre familier, mais qui dévoile dans son étymologie l'imprécision de la racine et la force de l'image. Déglinguer viendrait de *déclinquer* c'est-à-dire de *clin* (bordage) et *klingen* (sonner). Déglinguer, c'est détraquer, endommager par dislocation. Et *Za* est bien un livre de la dislocation. Les ruptures et les désemboîtements vont provoquer une délocalisation de la langue et du récit et immédiatement occuper le premier plan. Comment ne pas être accaparé par cette entrée en matière :

Excuses et dires liminaires de Za
Eskuza-moi. Za m'eskuze. À vous déranzément n'est pas mon vouloir, défouloir de zens malaizés, mélanzés dans la tête, mélanzés dans la mélasse démoniacale et folique. Eskuza-moi. Za m'eskuze. Si ma parole à vous de travers dans vertize nauzéabond, tango maloya, zouk collé serré, zetez-la s'al vous plaît, zatez ma pérole, évidez-la de ses tripes, cœur, bile et rancœur, zetez-la ma parole, mais ne zetez pas ma personne, triste parsonne des tristes trop piqués, triste parsonne des à fric à bingo, bongo, grotesque elfade qui s'égaie dans les congolaises, langue foursue sur les mangues mûres de la vie.

4 Glissant, Édouard, *Traité du Tout-Monde. Poétique IV*, *op. cit.*, p. 85.

Eskuza-moi. Za m'eskuze. Za plus bas que terre. Za lèce la terre sous pieds plantée. Za moins que rien. (P, 9)

La parodie de soumission et la fausse humilité qui conduirait à la mésestime de soi peuvent évoquer les reprises d'un langage qui se dirait être du « petit nègre ». Le zézaiement insistant, mis à part le fait qu'il relie systématiquement la dernière lettre et la première lettre de l'alphabet français, viendrait confirmer cette hypothèse. Mais il traduit aussi l'ironie et la perversité ludique de celui qui s'exprime, tout autant que le bégaiement implicite. Parler suppose la maîtrise de l'articulation et de la phonétique. Remplacer un « je » par un « za » revient à priver le « je » d'une compétence qui permettrait de nouer des relations sociales et d'acquérir une crédibilité critique. Or, ces qualités doivent disparaître pour en faire naître d'autres, à découvrir. Plus précisément, comment est construit cet extrait ? Le premier procédé (le mot est justifié par la reprise systématique de l'opération dans les passages où elle est utilisée) consiste à remplacer des lettres par d'autres. Il est facile de repérer les principales modifications (s, g, j : z ; x : s ; i, e : a).

Elles sont complétées par des ajouts de lettre ou des élisions. La mise en cause de la norme linguistique va conduire à la mise en place d'une nouvelle norme, rapidement repérée. L'innovation porte moins sur la pratique de substitution que sur les effets visuels et sonores provoqués. De ce point de vue Jean-Luc Raharimanana serait tout autant un véritable propriétaire de la langue française, à qui il peut faire subir tous les glissements qu'il souhaite, qu'un auteur qui saperait les bases mêmes de la langue. En jouer revient aussi à lui rendre hommage et inscrit le joueur, dont l'acte peut être pris au sérieux, dans une tradition littéraire. Par le côté presque mathématique de l'équivalence, on peut penser à l'OULIPO. Mais Alfred Jarry, Christian Prigent, Jean-Pierre Verheggen ou Ghérasim Luca pourraient reconnaître dans ces tremblements et ces manipulations burlesques certaines de leurs initiatives. La langue est opaque et la déplacer de ses assises permet de l'interroger. On ne la comprend peut-être pas mieux, mais on est placé à nouveau devant le mystère qu'elle ne cesse d'épaissir alors qu'elle devrait le résoudre. L'étrangeté ainsi provoquée est un regard renouvelé sur les mots et les lettres, et par là les phrases et le sens. Il faut d'ailleurs noter que le livre commence par des excuses et des propos qualifiés de liminaires. Tous deux sont suspects. Des excuses, il a été dit qu'il fallait s'en méfier. Ici encore l'humilité cache la colère et les propos de Jean-Luc Raharimanana sur l'humiliation subie par les *nègres* rappellent qu'il ne faut pas les accepter au premier degré. Quant aux « dires liminaires », il faudrait s'entendre sur le terme. Un premier titre se tient toujours sur le seuil, revêt toujours les apparences de l'introduction. Mais les impulsions et les attaques dirigées contre la banalité de la reconnaissance ont plutôt

lieu à l'intérieur même de la langue. Celui qui prétend se tenir à la périphérie s'est justement introduit au centre de l'espace. Loin d'être extériorisé, il agit en plein cœur de la matière. Cela ne signifie pas que les auteurs qui, comme Patrick Chamoiseau[5], invoquent leur sentiment d'extériorité se trompent, mais qu'ils sous-estiment, volontairement ou non, l'impact de leurs écritures sur la langue, ici la langue française. Cela ne signifie pas non plus que les littératures francophones aient pour mission de renouveler la littérature française, car cela reviendrait à demander à des auteurs à nouveau perçus comme périphériques, d'apporter en quelque sorte du sang neuf, perpétuant ainsi une vieille tradition coloniale et néocoloniale. Non, le sort qu'ils font subir à leur matériau est simplement le signe d'une possession personnelle[6]. C'est exactement ce que disait Jacques Rabemananjara en déclarant que le français n'est pas pour lui une langue d'emprunt : « Quand vous possédez une langue, la langue vous possède, c'est un peu comme le rapport de la femme et de l'homme. Que vous vous aimez, vous vous interpénétrez, et c'est tout. »[7]

Les innovations proposées par Jean-Luc Raharimanana ne se limitent pas à un décalage de lettres. Il faut y voir aussi l'invention de nouveaux mots, d'expressions nouvelles ou de concaténations, comme « diplomythes », « brailleurs de fonds » (P, 18), « crocodine » ou « développoumon » (P, 14). Ces termes jouent un double rôle. D'une part, ils associent des notions étrangères l'une à l'autre, mais pour mieux leur rendre leur part de vérité paradoxale. D'autre part, ils créent une nouvelle résistance à l'interprétation, car il n'est pas possible de réduire le mot à ses simples composantes. Par ailleurs, comme en écho, les références intertextuelles sont nombreuses. Claude Levi-Strauss par exemple dans ces « tristes trop piqués »[8]. Mais d'autres, plus explicites, comme Césaire, Sony Labou Tansi ou Frankétienne.

Les deux phrases placées en exergue expliquent d'emblée la relation aux mots et à la littérature :

Où dégorger la mer qu'à tant de cris j'endigue ?
Frankétienne, D'une bouche ovale
Éditions Vents d'ailleurs.

[5] Chamoiseau, Patrick, *Écrire en pays dominé, op. cit.*

[6] L'instabilité littéraire de Raharimanana, ses doutes et ses affirmations ambiguës, lui sont exceptionnellement singuliers et pourtant absolument partagés avec d'autres. Il est bien un auteur francophone malgache, mais il est aussi un écrivain unique. Et pour paraphraser Maalouf : son identité vient du fait de n'être identique à personne d'autre.

[7] Rabemananjara, Jacques, *C'est l'âme qui fait l'homme. Entretien* [propos recueillis par Jean-Luc Raharimanana], in *Interculturel Francophonies*, n° 11, *op. cit.*, p. 322.

[8] Levi-Strauss, Claude, *Tristes Tropiques*, Paris, éditions Plon, 1955.

J'ai fouetté
Tous les mots
À cause de leurs silences.
Sony Labou Tansi
La panne-Dieu, poésie, volume II
Éditions *Revue Noire.*

Il ne s'agit donc pas uniquement de poser une question identitaire, liée à la pratique de ces deux langues que sont le français et le malagasy, même si l'auteur y accorde une grande importance. À propos de *Za* Jean-Luc Raharimanana explique que :

> Le véritable point de départ, c'est ce personnage de Za qui se trouve [...] dans une situation identitaire figée [...] entre l'identité « française » et « malgache ». [...] Chacun revendique une identité dans cette langue, mais quand je parle en français, quand je parle en malgache, je ne change pas, j'ai la même identité. Du coup, il me fallait enlever le *je* qui ne me dit pas beaucoup de choses et mettre le *za* qui me dit beaucoup de choses. *Za* en malgache, c'est moi, c'est *je*. Mais si je dis *izaho* – terme « normal » pour signifier le *je* – je me situe plus dans la langue autorisée, la langue de l'écriture. *Za* appartient au langage parlé. Un malgache va vous dire *za* avant de dire *Izaho*. Le livre parle de cette identité figée quelque part entre deux langues et *Za* me permettait aussi de dire tout ce que je voulais.
> [...]
> En littérature française il y a des règles bien précises pour mettre le narrateur à la première personne et je m'y reconnaissais puisque j'ai utilisé ces règles, mais en même temps, ce n'était pas complètement moi. Prendre le *za*, c'était pour moi une manière d'investir une langue réellement personnelle... sans parachute, en oubliant le style et les courants littéraires. À partir de là, je n'ai plus l'impression de tricher dans l'écriture.[9]

Il y a donc un désir de sincérité et d'affirmation d'une identité. L'auteur la ressent comme figée, et précise que les styles, les courants littéraires sont des obstacles à l'expression du soi ou du moi. Mais le texte semble en dire plus encore, aller bien au-delà de la réflexion maîtrisée. Fort de cette liberté qui permet de « dire tout ce que je voulais », l'écrivain initie un tourbillon qui vrille et creuse, mais un peu comme une vis sans fin, pour mieux revenir sur les interrogations et interdire l'élaboration d'une architecture rationnellement cohérente. Car ce que revendiquent Frankétienne et Sony Labou Tansi, ce sont les plongées dans la langue et l'exigence faite aux mots de parler plus haut et plus fort de dévoiler la puissance ontologique de la poésie, qu'elle soit orale ou écrite. « Dégorger la mer » « fouetter les mots » sont des expressions

[9] Raharimanana, « Publier peut être une provocation, mais pas écrire », Entretien/Africultures, *op. cit.,* http://www.notoire.fr/wp-content/uploads/Dossier-excuses-et-dires-liminaires-de-Za-12.pdf.

vives, presque violentes, paroxystiques. Qu'ont-ils donc à exprimer et à révéler ? Au moment même où Jean-Luc Raharimanana désire prendre du recul vis-à-vis de la « bonne » ou « belle » écriture, il crée un texte qui pourrait entrer dans l'histoire littéraire. Ne l'a-t-il seulement jamais pratiquée, cette écriture qui l'éloignerait de son identité ? On peut en douter et penser que les craintes de l'auteur ne sont pas fondées. Elles révèlent plutôt le doute qui l'habite en permanence. De *Lucarne* à *Za*, il n'y a qu'une différence apparente. Antonella Colletta le sait quand elle écrit : « Bien que radicalement nouveau du point de vue linguistique, parmi les "ouvrages de la maturité" du quadragénaire Raharimanana, *Za* me paraît le plus proche de *Lucarne* [...] Le plus conséquent aussi. Et cela est évident dès que l'œil et l'oreille s'habituent au zézayement (*sic*) du personnage »[10]

Za pourrait donc apparaître comme étant écrit dans la lignée des premiers ouvrages. La différence tient à ce que le chaos décrit jusqu'ici est encore plus apparent dans le style et la forme. Car c'est du chaos qu'il s'agit, d'un chaos qui est politique, économique, mais aussi éthique et eschatologique. Et la volonté de « se » trouver ne conduit qu'à la perte et la confusion la plus générale. Qui est Za, le personnage ? Qui est *Za* le mot supposé être (et dans une certaine mesure il l'est) un raccourci, celui de *Izaho* ? Mais ce raccourci est aussi une extension et une dilution. Et l'identité retrouvée présente toutes les caractéristiques d'une perte définitive. Za, le narrateur, est sans doute l'être le plus dépossédé qu'il soit, le plus frappé de stupeur et d'incompréhension :

> Za ne comprend pas. Pourquoi m'emmènent-ILS ? Pourquoi me traînent-ILS ? Et pourquoi surtout, pourquoi ne doivent-ILS pas me frapper ? Za rit encore. Za est écroulé de rire. Za me débat. Za ne veut pas qu'ILS me toussent. ILS me tiennent par mon costume de ménistre. Za m'en débarasse. ILS m'attrapent et me zettent à l'infirmerie. ILS m'attacent sur le lit. La corde ! Tout autour du corps en passant sous le lit. Les menottes ! Aux mains : à la gauce, à la droite. Aux pieds : à droite, à gauce. Za hurle plus encore. Za hurle que Za n'a pas mal à ma plaie sous la corde tendue. Za ne suis plus que plaie à la zambe. Za ne suis plus que corde tendue qui incisive. Za rit. ILS me couvrent avec des draps. Et un et un autre encore. Za suis drapé. Za ne sait plus si c'est le rire qui m'étrangle ou c'est la corde qui m'enserre le cou. Mais ça n'est pas grave. Za rit encore et me prouve supérieur au sinze, au gorille, au sapazou et au macaque réunis. Za suis un homme ! (P, 100)

Un homme ! Aux mille souffrances et aux mille douleurs. Un corps mutilé et attaché. Za n'est pas une blessure, il est « la » blessure. Il n'est pas une plaie, il est « la » plaie. Nu et fou, il exhibe sa verge comme un étendard obscène et une résistance aux oppressions et aux conventions :

[10] Colletta, Antonella, « *Za* est *Za* », in *Interculturel*, Lecce, Alliance française, n° 13, 2009, p. 182.

« Ma trique plus dure que matraque, Za n'a pas à obéir pour cette heure qui me promet ses caresses de veuve et de célibataire, Za m'empoigne la trique [...] Za n'a à foutre que de ma trique, mes caresses sont plus douces que tout. » (P, 88)

Za est devenu l'indigne qui n'hésite pas à plonger au plus profond de sa déchéance, là où miasmes et cloaques deviennent des symboles revendiqués. Sans vêtement, il poursuivra les femmes de ses assiduités, sans se soucier de la pudeur, ce qui à Madagascar est théoriquement impensable. Mais cette bravoure est aussi une bravade, car celui qui est nu et fou est la cible de toutes les tortures :

> Voici comment ILS s'y prennent si vous ne le savez pas dézà. Za ne l'avait jamais raconté à ma femme, à mon enfant. ILS parlent ILS parlent ILS parlent ILS vous insultent et vous oblizent à les écouter ILS vous assènent les zoreilles d'un coup de crosse pour que vous entendiez mieux disent-ILS, ILS rient. Vous n'entendez plus que la douleur et ILS parlent encore ILS parlent encore, vous n'entendez plus ILS prozettent leurs salives dans vos zoreilles ILS prennent vos doigts et vous hurlent Rince connard ! ILS vous enfoncent le doigt dans votre trou du cul cérébral qu'ILS vous disent Ta cervelle, tu vas la chier par tous les trous de ton corps ! IlS vous déséquilibrent, vous tombez ILS vous écrasent la poitrine d'un coup de talon, vous suffoquez, vous cercez vos poumons (P, 48-49)

Comment ne pas penser à l'enlèvement du père de Raharimanana et aux tortures qu'il a subies pendant les interrogatoires : « ILS vous enfoncent le canon dans la bouce ILS cercent vos dents avec le viseur ILS tournent et tournent et tournent le canon, le viseur casse vos dents, blesse votre palais, meurtrit votre langue, votre langue est celle qui résiste le mieux » (P, 49)

Ainsi se retrouvent les tensions liées à la violence incompréhensible ou trop compréhensible. La langue est bien un organe et une conscience. Mais Za ne peut pas s'exprimer autrement que par cette décomposition. Lui qui se dit homme va parfois souiller son pantalon, sentir son anus déchiré par les armes, comprendre que ses pensées ont été annihilées et qu'elles sont devenues, littéralement des excréments. Son corps va peu à peu subir cette désintégration et cet avilissement qu'il faut tenter de transformer en rire ou en cri. Za est doublement blessé. Dans sa chair et dans son être. Sa jambe a été transpercée par un morceau de bois, ses membres ont été sciés, mais il refuse d'être soigné : « NDAY/Tu refuses qu'on te soigne cette blessure à la jambe. Tu refuses qu'on te soigne ces blessures à la main, au poignet, traces de scie, traces de tortures tu as subies. Tu refuses de t'habiller, tu ne veux pas... » (P, 118)

Mais Za veut. Il veut aller jusqu'au bout de la dépossession. Dans ce long cri qu'il adresse à un « vous » qui peut désigner les anciens colons tout autant que les nouveaux dirigeants, les Malgaches eux-mêmes ou les

Rien-que-sairs, déjà rencontrés dans les autres livres sous le nom de *Rien-que-chairs*, il exige de prendre sur lui, jusqu'au dépouillement le plus complet, les hontes et les misères, les mensonges et les horreurs de l'histoire. Humour amer qui en devient une prière, comme pour réparer ce huitième péché qui ne serait autre que Za lui-même :

> Écrabouillez-moi la sair – craque-bouillie ! Brisez-moi les os, ouvrez-moi les veines et désaltérez-vous de mon sang impur. Za rejoindra le rang des Rien-que-sairs, esclave à vous soumis. Za marcera au fouet. Za marcera au crassat. De mon front s'égoutteront les douceurs, sucres et caféines. De mes salives, Za vous offrira sécrétion de perles, zemmes de cristal nulle part ailleurs taillées. (P, 132)

Ce huitième péché ou « pécé » a des allures de péché originel, sans cesse reproduit dans tous les autres. Et l'attitude de Za est celle du supplicié qui exige de devenir un martyr pour transformer la putrescence en perles précieuses. Il faut avoir vécu l'expérience de toutes les immondices et de toutes les laideurs pour opérer la métamorphose qui est aussi une disparition, une mise à mort, ou au moins le jeu scénique qui la représente. Za est censé avoir effectivement tout perdu. Son fils est mort et dérive dans un film plastique :

> Tu ne peux pas comme ça quitter ton fleuve. Et ton fils qui s'y était noyé. Ton fils que tu n'avais retrouvé qu'au bout de deux semaines. La bouce pleine de plastiques, le ventre gonflé de l'eau du fleuve. Enflure qui ressemblait tant à celle de tous ces siens dérivants. Fissurée. Fleuve de cellophane. Seul et unique linceul pour nous autres d'ici. De ce fleuve... (P, 19-20)

Za a aussi perdu son travail, sa femme qu'il a abandonnée, ses biens, sa maison... Même son corps maltraité et agressé par l'Anze qui le poursuit à travers les pages du livre. C'est donc lui qui est désormais possédé et qui va errer entre la vie et la mort. En particulier par Ratovo. Mais qui est donc Ratovo ? Ratovo est l'un des deux personnages issus de la culture malgache, qui composent Za. Tania Tervonen revient sur ces deux figures. D'une part celle de Zatovo, insolent et insoumis : « Les genres littéraires malgaches et leurs héros sont une source d'inspiration infinie pour Raharimanana. L'un d'entre eux le fascine tout particulièrement, celui de Zatovo, un personnage qui conteste tout, y compris sa propre création dont il s'estime maître lui-même, reniant au passage dieu créateur, père et mère. »[11]

Et de l'autre, celle de Ratovo, roi déchu : « [...] celui de Zatovo, le contestataire, et celui de Ratovo, un roi blessé, déchu de son pouvoir et

[11] Tervonen, Tania, « *Za* de Jean-Luc Raharimanana, Za parle, écoutez Za ! », « Africulture », 22 mai 2008. http://www.africultures.com/php/index.php?nav=article&no=7614.

qui parcourt le royaume, tout nu. Raharimanana en fait un père à la recherche de son fils mort, blessé dans sa virilité par une plaie qui lui barre la cuisse. »[12]

Ratovo, dont le nom entier est Ratovoantanitsitonjanahary est une légende, un homme, un esprit qui envahit Za. Est-il lui, ne l'est-il pas ? À la confusion du genre grammatical s'ajoute la confusion de l'espèce. Ratovoantanitsito se retrouve en prison avec Za. Mais ensuite il s'enfonce dans la terre et disparaît. Ratovo est aussi cette présence qui accompagne Za dans son démembrement. Quand l'Anze prélève sa jambe pour entourer Za d'obscurité. Ratovo est celui qui lutte contre le néant, mais qui impose à Za une souffrance supplémentaire :

> Za voit ma jambe qui lentement se néante. Za panique. Za hurle. Ratovoanta-nitsitonjanahary est là qui se raidit comme un pieu. Za l'entend murmurer – je suis l'élu qui lutte encore au cœur de l'Étant, tout disparaît ici, sombre et coule. Il arrace l'ombre qui gagne ma zambe. Il arrace ma peau. Il arrace Za hurle de douleur. Ma plaie est béante d'avoir ainsi désobscurci. Ratovoantanitsito, Ratovoanta-nitsitonjanahary zette son nom dans le désêtre qui m'égare, qui nous égare. (P, 134)

Ratovoantanitsitonjanahary qui marche nu dans les rues de la capitale, repousse les mendiants, gifle un homme en robe blanche qui pourrait être un missionnaire, exhibe sa verge bandante avant de hurler parce que les vigiles « l'attrapent par les couilles » (P, 53), devient tout à la fois le double de Za, son ancêtre et finalement Za lui-même. C'est le nom que vont lui donner ces hommes qui le recueillent et veulent le cacher pour le protéger des autorités. Mais où le cacher si ce n'est dans un linceul ? Voilà à nouveau Za qui passe pour mort, et qui traverse des espaces interdits. Est-il un usurpateur ? Est-il un corps vivant projeté dans les ténèbres ? Inévitablement, tout cela à la fois, car le chaos doit être général. Du coup, la colère qui ouvrait le livre tourne à la farce, car plus rien n'a de sens. Quand Za est enfermé dans l'infirmerie de la prison, une représentante d'une organisation internationale visite les locaux avec le ministre. Jean-Luc Raharimanana laisse libre cours à une écriture quasi loufoque. Le ministre est ridiculisé, la « dame internationale » comme il la nomme quitte les locaux scandalisée, le lit de Za est attaché à sa voiture et finalement, persuadée qu'elle veut vendre les organes de Za, la foule en délire incendie sa maison. Elle est censée périr dans l'incendie[13]. Fête des fous, carnaval débridé ou théâtre de l'absurde,

[12] *Ibid., loc. cit.*

[13] Mais la « dame internationale » n'est pas morte, ou pas véritablement morte ; Comme Za, elle va peupler l'univers de spectres et d'êtres dépecés.

les scènes cocasses ne prêtent pas tellement à rire. Les situations décrites participent au dérapage de la langue déjà entamée :

> La dame internationale est en décompréhension totale. Elle flazole. [...] Une esselle en bois est posée sur le portail. Un homme y passe en prenant soin de ne pas tousser le fer. Il saute et atterrit dans le zardin. Il ragarde dans toutes les directions. Il me voit – *Hi ! Ty verras mon fréra que ça ira ! Ca ira ! Zé suis là ! Ton calvéra n'a plus de chemin. C'est terminé. C'est la route du bonhéra mint'nant.* Za rit encore. Il se précipite vers le portail. Il s'arrête pile – *ty crois mon fréra que la porte est électrifiée dé l'intériéra, hi ?* [...] Il ouvre grand et la populace s'engouffre dans la place. Un tourne vite fait mon lit et me pousse dehors. Le pied sans roulette cale. Un autre vient à la rescousse. Mon lit francit le portail et prend la route. Les zens saccazent les fleurs, les zens attaquent la maison, ils lancent d'autres coktails molotov contre les fenêtres. (P, 116-117)

Alors se déroulent des scènes d'hystérie collective, entre l'émeute et l'enthousiasme populaire. La folie semble gagner l'ensemble de la population. Comme en contagion, celle de Za envahit celle du monde et celle du monde entre en Za. Tous les domaines de la vie sont concernés : la politique, l'économie, la santé, les droits de l'homme. Rien n'échappe à cette vague de démence et de dislocation. Point de contact entre des réalités et des mondes qui auraient dû ne jamais se toucher Za sème une confusion revendiquée, mais dont il est la première victime. Comme le dit l'une des phrases du titre du chapitre 6, « *Il ne s'y passe rien qui fasse avancer significativement cette histoire.* » (P, 298) Parce qu'il n'y a pas d'histoire, pas de récit, pas de concordance. Toutes les strates et tous les fragments sont désormais reliés et œuvrent à la destruction du monde. Za peut délirer, se laissant tout à la fois emporter par le désespoir et par l'illusion de la résistance. Il ne cesse de pleurer son fils, sa femme, sa belle-sœur, tous les êtres chers. Son errance n'est rattachée à rien d'autre qu'à cette fusion produite par la mise en contact des fragments de l'humanité. Même les ancêtres sont en déroute, perdus dans cette absurdité. Za est illuminé par la nuit, mais d'une clarté assassine :

> Dans la cité, Za m'enfonce et m'efforce de ne bruiter aucun de mes pas. Ici la nuit, tous les bruits sont coupables et résonnent à l'hallali. Ici, les zens sortent vite en coupe-coupe-macettes et en venzeurs zusticés. [...] Za n'a aucune sance. Aucune. Sauf d'espérer la venue de l'Anze. [...] Voici d'un seul coup l'Anze lui déplantant l'aorte. Mon regard, œil-nervures ensangloté de toutes les désespérances. Inextinguible mémoire de la douleur. Colère en Za a seigneurie et royaume absolu. L'Anze peut tout m'éteindre, me resteront les ténèbres. [...] Za m'y enroule et m'y déroule. (P, 24-25)

Ce mouvement d'enroulement et de déroulement Za va le vivre dans le linceul qui devrait le soustraire aux regards des « Immolards » (P, 183), sinistres individus chargés de maintenir l'ordre par la terreur et

la torture. Za en devient un ancêtre, qui passe de mains en mains, qui est l'objet de ces respects irrespectueux. Dans un univers livré à la panique et à la déraison, comment peut-on encore respecter les ancêtres ? Les hommes vivent en meute et pourchassent l'intrus. Comment pourrait-il ne pas outrager les ancêtres ? Dans sa fuite il parcourt des lieux interdits : « Za traverse les rizières. Za piétine les épis. Za m'eskuze. Grand pécé. Horrible pécé. Eskuza-moi de vouloir passer. N'est pas mon désir de piétiner les épis. N'est pas mon désir de fouler le riz. Za ne marce pas sur la tête des ancêtres ; gros ancêtres. Za ne marce pas sur la tête des esprits ; gros esprits. » (P, 63)

Za est bien le damné d'entre tous, lui qui doit chercher son fils parmi les morts, sans avoir aucun espoir de le retrouver. Les ancêtres peuvent hurler : « *fouille dedans les mânes de ton fils et de tous les autres damnés de cette île !* » (P, 209), jamais il ne pourra lui offrir une tombe. « Za n'a pas pu donner de linceul à mon fils – me pardonneras-tu, toi que Za a enveloppé de cellophane ? [...] Toi que Za a lassé enterrer comme un porc pestiféré ? » (P, 138)

Les morts, une fois de plus ont perdu ces lieux sacrés où ils doivent reposer pour être en paix. Les morts à nouveau sont devenus des âmes de l'errance. La scène du *famadihana* va inévitablement dégénérer. Il y a un commandant qui tente de privatiser les morts, puis qui y renonce. Il y a des vivants qui jouent avec Za alors qu'il n'est pas encore un ancêtre. Il y a ce délire qui s'empare des ancêtres. Certes, la liesse et l'euphorie font partie de la cérémonie traditionnelle.

> Puis c'est la précipitation joyeuse, les cris. Razafy, plusieurs lances à la main, mène le cortège, suivi de quatre jeunes porteurs, torse nu, tenant sur leurs épaules le ballot de terre qui a la forme allongée d'un corps enveloppé dans le tissu ; Marie, montée sur le tombeau, arrose d'eau sacrée le cortège à chaque fois qu'il passe devant elle. Au son assourdissant de la musique, on fait faire trois tours de tombeau au fardeau de terre sainte, porté avec la brusquerie qui caractérise la manipulation des ancêtres.[14]

Ce ne sont donc, ni les excès de langage, ni les transes ou les délires verbaux qui traduisent ici l'irrespect :

> Nday parle :
> – Parents, amis, ceci n'est pas un enterrement ! Nous retournons nos morts, nous changeons leurs linceuls ! Ils sont heureux de savoir que leurs descendants s'occupent d'eux. Réjouissons-nous ! Ne retenons pas nos rires ! Ne retenons pas nos chants ! Ne retenons pas nos danses ! Rendons hommage à

[14] Blanchy, Sophie, Rakotoarisoa, Jean-Aimé, Beaujard, Philippe, Radimilahy, Chantal (dir.), *Les Dieux au service du peuple. Itinéraires religieux, médiations, syncrétisme à Madagascar, op. cit.*, p. 215. Razafy sera lui-même « possédé » pendant la cérémonie.

nos morts ! Mais je vois que beaucoup d'entre vous ne connaissez pas l'ancêtre ici présent ! (P, 138-139)

Mais Za, lui, n'est pas mort. C'est là que se trouve le sacrilège. Sa présence sème le trouble. Car fondamentalement il ne peut pas être le lien de continuité entre les morts et les vivants. Il n'est que rupture et discontinuité. L'hommage est donc rompu. Et les ancêtres vont l'injurier :

> Ces derniers [les ancêtres] se lèvent et m'insultent – *rira bien, tu riras le damné, connardinho, macaquouillard, négropolitain de ton île profonde, prout des trous du cul, clitomane sur gueunon, senghorifique en fin de carrière, rat des radeaux des renégats, merde fumante pour sa majesté des mouches, empoté du paradis, rire du pape sur son bidet, arme au gland, zaïre pékinois, vingt ans après, machin la hernie, ragot des ragoûts et on en passe putain de ton ombre, tu baises le sol, puce vérolée, triste aborigène de la République, Maroc inutile, tirailleur sans solde, cafard sans fard, tu n'es que blatte...* (P, 258)

Longue énumération tragi-comique qui délie les langues et affole la généalogie et l'histoire. Rejet définitif qui se termine par « l'oraze » (ô désespoir) qui fait fuir les ancêtres et renvoie Za à son mur d'ombres. Alors ne lui reste plus qu'à écouter le chant de cette femme inconnue, qui n'est peut-être que la sienne, mais qui murmure les nostalgies et les pertes océanes, Soandzara, fille d'Ampelasoamananoho, qui raconte l'histoire de Ratovo par la sienne propre. Car le récit dit que Ratovo a emmené Soandzara, l'enlevant à sa mère, « cette femme cruelle des contrées bleues [...] qui dévasta les collines et les villages, séquestra femmes et nourrices » (P, 177-178). Ampelasoamananoho va les poursuivre, chargeant ses hommes de les retrouver. Et les habitants du village de Ratovo vont eux aussi le condamner. Il est l'homme de l'exil et du sacrilège. Pas uniquement parce qu'il a réussi à se faire suivre par Soandzara, mais parce que leur amour est aussi le reflet d'une perte initiale :

> Mais je suis là, ô mère, je serai toujours là. Dans ce creux de ton ventre que tu ne reconnais plus, dans ce creux de ton ventre que rien d'autre ne pourra plus remodeler. Moi te cédant à la mort à l'instant où tu m'as expulsée de ce creux... Je suis là ô mère, je serai toujours là. Moi qui porte maintenant et qui sais combien la vie peut tant combler. Moi qui porte l'enfant de Ratovoantanitsitonjanahary. Moi qui me remodèle à la vie comme tu t'étais remodelée à la vie... (P, 182)

Le désastre qui frappe les hommes est lié à cette perte et à cette conscience de la perte, à cet arrachement inéluctable, source de la catastrophe. Cette hypothèse ne recouvre pas la totalité du livre, tant s'en faut, mais éclaire les drames humains d'une lumière quasi mythologique. D'un côté la violence qui touche le monde et qui s'exprime sans jeux de mots : « Nuit tombe sur l'étendue, l'immonde est si fade près de l'ennui.

L'on tue de-ci de-là, l'on dépoitrine, ceci n'est qu'éructation fanfaronne, triste effluve de plats à la sauce tronçonneuse. Les ruines s'accumulent, représailles paraît-il contre les terreurs en latence. » (P, 242)
De l'autre le chant de l'amour perdu :

Soandzara est mon nom
Soa. Soa
Soa des amours impossibles.
Soa des poursuites insensées.
Mes pas me mènent vers les terres étrangères
Où tu t'es laissé abîmer.
Soandzara est mon nom.
Soandzara qui te retrouve enfin ô Ratovo.
Quel est ce mal qui t'empêche de venir à moi ?
Soa. Soa
Soa des amours impossibles. (P, 166)

Comment un tel ouvrage aurait-il pu suivre un plan organisé ? Puisque sa désorientation est son but, il fallait que la succession des chapitres soit elle-même désemparée. Les dix-sept chapitres du livre existent bien. Ils sont inventoriés dans la table des matières. Pourtant entre le septième et le huitième s'insère un interlude, qui aurait pu être numéroté comme un chapitre ordinaire, mais qui donne au *Chant de la femme* (P, 58) un espace insaisissable. Ce chant reviendra, dans d'autres interludes. Et comme la déliquescence se généralise, l'épilogue sera qualifié d'« avorté ». Puis viendront des chapitres « bis », et en conclusion non conclusive, comme pour bien démontrer que l'apocalypse ne se termine jamais, quelques « feuillets » que l'auteur dit « livrer en vrac ». Ainsi en va-t-il de ces mots qui s'évadent et se dispersent.

Za curieusement renoue avec les épisodes de *Lucarne* mais aussi de *Rêves sous le linceul* et de *Nour, 1947.* Le livre revient à cette quête de compréhension de toutes les mutilations et de tous les abandons. Pour mieux suggérer ce qui pourrait être.

Nous rêvons de membres fizés. Nous rêvons de pierres froides. C'est ainsi que quelques-uns d'entre nous réussissent à retourner dans le sein de la terre et à ensemencer notre mère. Ils deviennent racines sans pareilles, plantes épineuses où les ombres viennent se pendre et s'accrocer en nombre. Les ombres sont les seuls êtres de ces contrées que l'Anze redoute. Elles sont paraît-il insensibles à la parole. Que Za ne donnera pour acquérir cette puissance ? (P, 43)

Za pourrait-il donner à l'écriture cette force révoltée et dissidente ?

QUATRIÈME PARTIE

LE PARTAGE DES SIGNES : ÉCRITURE ET PHOTOGRAPHIE

Quand la voix s'exaspère et tournoie en sillons que reste-t-il des figures et des images de l'écriture ? Un silence habité de mille injures, de mille souffrances et de mille supplications. Mais adressé à qui ? Et par qui ? Depuis les premiers poèmes, Jean-Luc Raharimanana ne cesse de questionner les êtres à partir des rencontres qu'il fait et des personnages qu'il crée. Imprécis, diffus, terriblement convexes. Ils tournent et tremblent, crient et meurent. Dépossédés de leur dignité et de leur identité, ils sombrent en texte pour inciser la brûlure ou dissoudre les chairs. Parfois, projeter vers un autre qui peut-être pourrait partager les questionnements et qui doit assumer la véhémence des propos. Parfois retourner contre soi les invectives et les indignations. Toujours, dessiner un écart qui bannit, mais qui marque la différence et l'exception. Alors sans doute faut-il chercher un autre lieu, un autre acteur qui pourrait accompagner le vacillement intempestif et irascible. La photo, prise par des artistes qui veulent mener à bien leur propre projet, va devenir alors la partenaire, sinon la complice ou la compagne. Pas véritablement de représentation des textes dans les images. Pas véritablement de désir d'*ekphrasis* dans les textes qui jouxtent les photographies. À chaque fois il s'agit d'une expérience, autour de la mémoire et de l'oubli, inévitablement. À certains moments se dit l'articulation des pensées, le dialogue entre les artistes, comme dans *Portraits d'insurgés*, ou dans *Madagascar, 1947*. À d'autres, chacun semble avoir dispensé son apport. Les textes ont-ils été écrits à partir des photographies, ou les photographies à partir des textes ? L'une et l'autre des deux pratiques se relaient successivement, dans une atmosphère et une sensation personnelles. Pourtant, loin d'être totalement indépendantes, elles impriment dans le flou et les brumes le regard intrigué et muet. Les photographies ne sont pas commentées, et toutes n'ont pas de titre.

Le Bateau ivre

« *Derrière le miroir c'est noir comme des framboises* » exergue de Göran Tunström.

Celui de Rimbaud était un chant lyrique et libertaire qui faisait d'un cours d'eau une terre de création esthétique.

Comme je descendais des Fleuves impassibles,
Je ne me sentis plus guidé par les haleurs :
Des Peaux-Rouges criards les avaient pris pour cibles,
Les ayant cloués nus aux poteaux de couleurs[1]

Entièrement lié à la vision, le poème est une plongée dans le délire, une découverte des territoires insondés, mais aussi une prise de conscience des « aubes amères ». Dans le livre qui réunit les photographies de Pascal Grimaud et les textes de Jean-Luc Raharimanana[2], rien de tout cela.

De bateau, il n'y en a pas. Ou un seul. Qui figure au mur et représente un cargo sur l'océan (P, 59). Histoire d'émigration ? Arrivée des touristes ? Décor chargé du passé ? Ici, tout est statique ou presque, et les mouvements suggérés semblent s'être immobilisés. Les regards, abandonnés sur des horizons indéfinis ; les corps, un instant figés sous l'objectif, mais dont on devine qu'ils appartiennent à une histoire qui relève de l'entassement, de l'inachèvement ou de l'attente désabusée. Un enfant en porte un plus jeune dans une rue qui n'en est pas une, envahie par les eaux malgré un barrage de fortune (P, 13). D'autres enfants escaladent un mur qui ouvre sur un espace invisible (couverture et P, 17). Dans la prison d'Antanimora, des ouvriers travaillent le manioc dans une cellule éclairée par un rayon de lumière puissant (P, 21) ; des hommes assis ou debout, dans la cour appelée la « Cour des miracles » (P, 20) semblent compter les minutes et attendre ce qui ne viendra pas. Mais les prisons peuvent aussi être celles du corps. Celui de cette « Jeune femme à la cigarette » (P, 48) ou un autre surexposé à la « prédation »

[1] Rimbaud, Arthur, *Poésies complètes*, [préface, commentaires et notes Daniel Leuwers], Paris, Le Livre de Poche, Librairie Générale Française, [1871] 1984.

[2] Grimaud, Pascal, (Photographies) et Raharimanana (Auteur), *Le Bateau ivre. Histoires en Terre malgache*, Marseille, éditions Images en Manœuvres, coll. « Photographies », 2004.

(P, 49). Parfois les poses sont théâtralisées, comme pour un portrait. À peine un sourire ou l'esquisse d'un acquiescement. L'atmosphère des nouvelles de Jean-Luc Raharimanana pourrait être présente. Mais la violence de ses mots s'est retirée dans l'ombre. Pourtant elle plane sur les lieux, vigilante. Une rue la nuit, des phares à quelque distance. De très jeunes filles, des enfants qui dorment dans la rue, une mère qui porte son bébé. On est avant ou après l'événement. Et puis cette autre personne ou personnage récurrent : Nour (et sa famille) devant une tente délabrée (P, 29). Nour qui pousse Pascal Grimaud à poursuivre son travail : « Nour sort de sa cabane et m'accompagne. Vingt-cinq ans qu'elle vit dans la rue, depuis toute gamine. Le soir, elle fait la manche devant l'Indra, boîte chaude de Tana. Elle gagne de quoi scolariser ses trois enfants mais pas assez pour avoir un toit. Sans elle, je ne ferais plus d'images à Lalamby, trop indécent. »[3]

Paradoxalement, les photos ne sont pas véritablement narratives. Elles peuvent donner à voir des visages et des corps, des lieux et des scènes. Sont-elles toutes orientées vers un regard absent du cadre, qui pourrait être celui de l'écrivain ? Elles ne prendraient alors leur sens que dans l'effacement des mots et des souffles ou grâce à ces cinq textes très courts de Raharimanana qui seront repris dans d'autres livres, en particulier dans *Za*. Cinq moments d'un renoncement. Car : « Rien ne pousse ici. Ni les espérances ni même le cynisme ou la dérision des pauvres. Rien ne repoussera ici. Ni le rire gras du pouvoir qui ébranle les allées ni les sueurs grasses de la visiteuse qui s'appuie contre le mur. Bruit sourd du corps du lézard écrasé contre le mur. » (*Rien ne pousse ici*, P, 6)

Comment ne pas penser au gecko qui ira peupler la scène de ses cris ? Mais contrairement à ce qui deviendra le leitmotiv de Raharimanana, il préfère ici faire appel à l'oubli : « Je tends le regard vers ces choses, vers ces êtres, et je n'ai même pas de remords pour l'oubli que j'y verse. Pour l'oubli que j'y coule. Pour ces traces que je remplis de mon regard vide et que je rends lisses à force de balayer des yeux. » (*Rien ne pousse ici*, P, 6)

La mémoire et l'oubli ne seraient-ils qu'une seule et même chose ? Une diction de l'histoire. Commémorer et oublier reviennent finalement à adopter la même attitude : tenter de surprendre la vérité et de s'approprier le discours. Qu'en est-il de celui à qui cette maîtrise échappe ? Que peut-il faire sinon errer, balbutier, hurler, se relever pour retomber, retomber pour ne pas se relever, mais pour tout recommencer. Celui qui est privé des mots qui rassurent ne peut que les utiliser pour frapper son angoisse aux parois de la déraison. Il est forcément déraisonnable. Alors, il regarde ce « Fleuve poubelle » et ce qu'il charrie, les corps de chiens dépecés : « Entrailles ouvertes au ciel. Je pourrais. Je

[3] *Ibid.*, épilogue « Carnet de route », p. 57.

pourrais… Récupérer ces entrailles et les substituer aux saucisses du boucher. […] Mais ça ne marchera pas. Le boucher – ce boucher, connaît trop les entrailles de chiens. » (*Fleuve*, P, 6)

Le drame de la perte et de la chute, c'est qu'elles se répètent à l'infini. Et c'est avec les mains qu'il faut brasser l'horreur et la misère. Dans le « péché » absolu : « Depuis, je m'y suis remis. À voler. Les montres. Les sacs. Les enfants. Les enfants des riches. Les enfants à qui je crève les yeux car ils ne comprennent pas, ils ne comprennent pas que je sois obligé de faire ainsi. Me damner. Me damner… » (*Depuis*, P, 8)

D'où vient cette nécessité, cette obligation ? De l'empathie, une nouvelle fois ressentie. Encore et toujours. Rien ne peut arrêter le chant de celui qui souffre de la souffrance des autres. Plus il se dira absent, plus il sera présent :

> J'entends jusqu'au chuchotement de la terre. Son chant que je ne distingue pas bien. Sans doute, le coup reçu tout à l'heure. Avant que je ne tombe et ne connaisse à nouveau l'âpreté des chutes et des glissements. Mais cela ne fait rien. Les feuilles pour nous autres sont mortes et amortissent nos chutes. Je connais l'éraflure en l'âme et cette douleur que j'offre à ma terre. Il vaut mieux que j'habite maintenant ce rêve. Que je ferme les yeux et close les songes. Je pars. Je disparais… (*Dons*, P, 9)

Toute écriture de l'évanouissement n'est rien d'autre qu'une écriture de la présence affolée.

Maiden Africa

De quelle nature serait cette virginité, pour un continent qui a connu l'esclavage et la colonisation, la régression des cultures vivrières au profit des cultures de traite, le partage des territoires entre les grandes nations européennes, le tracé de frontières artificielles et incohérentes ? Nomades privés d'itinéraires, sédentaires soumis aux lois des dictateurs, populations muettes et spoliées. Pascal Grimaud, le photographe qui accompagne Jean-Luc Raharimanana dans *Maiden Africa*[1] (made in Africa ?) l'écrit, en explication de son travail : « Avec ces photographies, je cherche à appréhender les cicatrices d'une liaison hasardeuse et ses résonnances contemporaines. Il ne s'agit pas d'illustrations, ni d'une narration, mais d'un état des lieux émotionnel. »[2]

Posées sur la quatrième de couverture, ce seront juste quelques phrases, tracées par Pascal Grimaud. D'autres mots occuperont les pages intérieures de la couverture : Coton, Riz, Chèvres, Arachides, Bananes, Café, Bois, etc., permettant à l'œil de visualiser l'organisation des économies de l'Afrique de l'Ouest. Les photographies, elles, ont été prises au Burkina Faso, aux Comores, à Madagascar, au Sénégal et au Togo.

Des maisons, des rues, une carte géographique, quelques portraits, une salle de spectacle vide, des reflets d'arbre sur les murs, souvent recouverts de graffitis, la silhouette lumineuse d'un téléphone ou la présence d'un buste de femme saisie de l'ombre pour mieux l'exposer sous les lampes d'une pièce ouverte, sans porte ni fenêtre, rien que deux trous dans la nuit. Ici, les visages sont immobilisés, faisant porter le regard vers des intimités silencieuses ou des horizons trop éloignés. Sur la couverture, le personnage est représenté de dos, saisie insaisissable. Des détails, mais insuffisamment pour proposer une vision globale des espaces et des réalités. Et cette inscription déposée sur un mur, surmontée d'une flèche, tournée vers la gauche, qui devrait permettre de découvrir la scène qui est désignée par ce mot : « Murder ».

[1] Grimaud, Pascal, (Photographies), Raharimanana (Auteur), *Maiden Africa*, Paris, Trans Photographic Press éditions, 2009. L'éditeur a choisi de ne pas numéroter cet ouvrage.

[2] *Ibid.*, 4ᵉ de couverture.

Un seul texte de Jean-Luc Raharimanana, dont certains éléments se retrouveront dans *Les Cauchemars du gecko* : *Danses*. Danser ? Sur quel pied, sur quel rythme, sur quelle musique ? Le titre est chargé d'une dynamique que les photos ont systématiquement gommée. C'est à lui, de libérer la charge sémantique, de jouer d'un double saisissement. En opposition aux photographies, certes, mais en refusant au texte de rompre avec le titre. Danser, oui, mais sur le néant, dans les ténèbres, là où se confondent les vérités et les mensonges : « Sur le fil du temps, la vérité marchant comme un funambule, un pas de côté, et la voici mensonge. »

C'est un héritage douloureux, que celui de cet errant qui a dans la bouche le goût du sel, ou de celui du sable de Salam[3] :

> J'ai pris de vous les ténèbres et les jours, j'ai pris de vous les pleurs et les rires, j'ai pris les chaînes, j'ai pris les licols, j'ai pris les jougs, j'ai pris l'exil, de vous la barbarie, ma honte comme seul butin, ma douleur comme seul élixir, j'ai pris de vous un soleil trop brillant, et les rêves inaccessibles, la réalité où l'on me dépouille, la réalité où l'on me spolie, la réalité où l'on m'humilie, j'ai pris ce qui me restait de vous, les rires et encore les rires, naturel que je suis, grand enfant...

Mais un enfant qui se heurte aux barbelés, à la mort, à la détresse. Un enfant tourmenté, saisi de vertiges. Un enfant qui cherche à trouver les mots, la langue de l'arrachement et de la blessure. Existe-t-il une écriture qui conjuguerait la paix et la conscience, le calme et l'affolement ? Chaque fois qu'il devient possible de s'approcher d'une vision maîtrisée, il devient urgent de s'en éloigner. Danser, oui, mais dans le déséquilibre et le refus, dans la quête de la mémoire, mais d'une mémoire immémoriale : « Est-il une mémoire hors du temps ? Est-il une mémoire hors de la parole ? »

Est-il une parole sans mémoire ? En elle sont déjà présents toutes les aspérités et tous les égarements de l'histoire. Posée sur l'Afrique, peut-être, car rien ne le précise dans le texte, la vue s'obscurcit, pour mieux explorer la cécité des mots et du sens, quand il est déjà perdu et que seule l'aporie demeure. Il ne faut pas s'enraciner, ou seulement en rêver. Juste bouger, faire danser les heurts et conflits de la pensée. Danser, c'est aussi tomber pour tenter de retrouver l'équilibre : se mouvoir dans l'instable. N'en va-t-il pas de même avec l'écriture ? « [...] quand l'écriture refuse de se figer pour redevenir paroles, quand les lignes s'oublient dans la voix et redeviennent poèmes à dire, histoires à conter, rêves à redessiner. Monde étrange. Dire. Écouter. Imaginer. Réinterpréter. Reprendre et redire. Le diseur dans les méandres des mots traque-t-il la vérité ou l'égare-t-il pour mieux la préserver ? »

[3] Raharimanana, *Chaland sur mer*, in *Lucarne, op. cit.*

Se dessaisir pour se ressaisir, tourbillonner dans les eaux du désastre, jeter tous les sentiments les plus contradictoires dans la même pensée et interroger obsessionnellement la littérature : « Mots masques, traversées du vide, mon désastre à dégorger. »

Madagascar, 1947

Le conflit entre la mémoire et l'oubli est peut-être le plus nourricier, celui qui ouvre à l'abîme ses pans les plus vertigineux. Comme le souligne Marc Augé : « [...] l'opérateur principal de la mise en "fiction" de la vie individuelle et collective, c'est l'oubli. »[1] L'oubli n'est qu'un effacement, volontaire ou non, de ce qui a été. Il est une pensée toujours active qui peut resurgir à tout moment : « L'oubli, en somme est la force vive de la mémoire et le souvenir en est le produit. »[2]

Pour un écrivain il est le sol d'où émergent les traces. Dans le cas des événements de 1947, ces traces n'existent peut-être pas. C'est là que pourrait se situer la tragédie de la mémoire malgache. Non pas dans l'amnésie ou la perte de la mémoire, mais dans cette absence de possibilité de revenir sur le passé. *Ce qui a eu lieu n'a jamais eu lieu.* Ce n'est pas une négation, ni une disparition, simplement un vide inacceptable. La question portant sur le nombre de morts n'est pas si anodine que cela. Qu'il y ait une difficulté à les comptabiliser est un fait, tout aussi politique que statistique. Mais dans le cas présent, les morts sont devenus indiscernables, invisibles. Et pourtant les acteurs du drame sont parfois encore vivants. Mais ils sont muets. Et lorsque l'on veut les rencontrer, ils se sauvent dans la forêt. Le temps écoulé n'a pas permis de libérer la parole, bien au contraire. Lorsque dans *Madagascar, 1947*, le narrateur et son ami Benja (prénom qui évoque l'un des principaux personnages de *Nour*) veulent obtenir le témoignage d'un rebelle, celui-ci reste invisible. Et les deux enquêteurs seront chassés par un jeune homme qui les exhorte à quitter les lieux :

> – Allez-vous-en, nous dit-il sans prendre aucune prétention. Nos vieux ont peur de vous, ils sont tous partis dans la forêt ! Vous venez là avec vos papiers et vos stylos, vous n'imaginez même pas que c'était comme cela pendant le tabataba[3] ! Des gens sont venus d'Antananarivo avec les listes du

[1] Augé, Marc, *Les Formes de l'oubli, op. cit.*, p. 47.

[2] *Ibid.*, p. 30.

[3] Raharimanana, *Madagascar, 1947*, coédition Madasgascar, Tsipika et La Roque d'Anthéron, Vents d'ailleurs, 2007. « Tabataba : rumeur, grands bruits, émeute, terme par lequel on désigne l'Insurrection de 1947 (Dictionnaire Malzac et Abinal) », précision apportée par l'auteur, p. 13.

MDRM[4]. Ils y ont pointé leurs stylos, ont arrêté et fusillé tous ceux qui étaient dessus. [...]
– Mais c'étaient les Vazaha [le Blanc et le Français] ! avions-nous protesté.
– Vazaha ou Malgache, le fanjakana [le pouvoir] reste le fanjakana ! (P, 13-14)

Le traumatisme provoqué par les événements de 1947 est toujours là, et seul demeure ce terme de Tabataba qui ferait des émeutes et de la répression, une rumeur et une légende. Dès lors, comment travailler à faire se dévoiler une réalité qui n'a pas été pensée dès son origine comme étant dicible ? Dans *Madagascar, 1947*, Jean-Luc Raharimanana va confronter ces interrogations et sa volonté de savoir, de faire savoir, à des archives photographiques, archives qui proviennent du fonds Charles Ravoajanahary, né en 1917 et mort « *opportunément* » *en 1996*. (P, 4)

Les photographies datent de l'époque de la colonisation, de la Conférence de Berlin jusqu'aux évènements de 1947. Elles montrent la population rassemblée, les militaires français, dans tout leur orgueil et leur mépris (P, 49), les hommes exécutés, collectivement ou individuellement (P, 53). Il s'agit de véritables témoignages, montrant les humiliations subies (P, 61), la faim qui décharne les corps (P, 58) et la déshumanisation qui force des hommes comme Rabezavana et Rainibetsimisaraka à s'agenouiller devant le général Gallieni, le 29 juillet 1897, en preuve de leur soumission (P, 42). Toutes sont accompagnées d'une légende. Une autre légende, celle-ci imaginée par Raharimanana, court le long des pages. Il s'agit de l'histoire d'Antara :

Je me réinvente la femme à la chevelure d'ombre. Redonnons-lui le nom d'Antara, fille d'Abysse la désignera-t-on de cet autre côté de la mer, Antara pour débusquer l'ombre des temps immémoriaux. Antara pour redire les ténèbres des jours à conter, les nœuds du présent qui ne se défont qu'entre les doigts de nos conquérants, Antara est cette femme qui hante les fonds des lacs et des mers [...]
Je repense à ce qu'elle a effacé, repense à la douleur qu'elle a voulu noyer au fond des eaux. J'observe les falaises, les oiseaux fous qui ont pris dans leur vol la dérive des enfants. [...]
J'ai bu à l'histoire qu'elle a voulue délayée sur l'acceptable. (P, 39)

À la différence des deux livres précédemment cités, *Madagascar, 1947* mêle l'écrit et la photographie. Les titres, mais aussi le contenu de certains tracts ou télégrammes diffusés au moment de la rébellion, sont autant de traits d'union avec le texte dédié à Antara. Ici, le récit légen-

[4] MDRM : Mouvement démocratique de la rénovation malgache. Organisation politique instituée à Paris le 22 février 1946 en vue de l'accession de Madagascar à l'autonomie et à l'indépendance, présidée par Raseta ; le poète Jacques Rabemananjara fut l'un des secrétaires généraux aux côtés de Raymond-William Rabemananjara. En note, p. 13.

daire côtoie les photographies. Quand Jean-Luc Raharimanana écrit : « *Mais la fumée de la poudre et les fosses béantes. Pour charnier et perdition...* » (P, 41)

Son texte est placé sur la page où figurent des hommes attachés à des poteaux et exécutés. Mais une exécution qui anticipe celles de 1947, puisqu'elle a eu lieu en 1896, montrant cette permanence de la violence exercée par les Français à Madagascar.

Un autre extrait surligne l'abandon d'un corps assassiné : « *Et j'écoute l'histoire d'Antara, de celles où tout se passe hors de l'ennui des hommes. Et j'écoute son histoire. Son enfant tend l'oreille à ses silences et à ses non-dits. Car le silence n'est pas seulement sur les champs de ruines, le silence n'est pas seulement des plaies qui se découvrent à l'horreur. Le silence naît du dépit des événements* » (P, 53)

Antara est cette figure venue des imaginaires du passé. Elle porte en elle toutes les malédictions qui ont bâti l'histoire de ce pays où personne ne veut plus ou ne peut plus témoigner. Pourquoi les héros sont-ils simplement mythiques ? Pourquoi aucun discours épique ne semble s'être construit à partir de ces actes de résistance ? Quand Jacques Chirac vient à Madagascar et qu'il « reconnaît les "périodes sombres de l'histoire commune", "le caractère inacceptable des répressions" » (P, 17), il n'obtient, lui le Français, qu'une réponse étonnante de Ravalomanana : « [...] le président Marc Ravalomanana réplique benoîtement qu'il ne s'y connaît pas beaucoup en histoire et qu'il préfère regarder vers l'avenir, d'ailleurs n'était-il pas né en 1949, soit deux ans après la rébellion ? » (P, 17)

Il reste alors à s'insurger contre les interprétations cyniques et la mauvaise foi, à replacer les logiques coloniales dans des pratiques d'extorsion des matières premières et d'appropriation des hommes, à dénoncer les exactions des nouveaux dirigeants, à s'en prendre aux politiques dites postcoloniales, à réclamer des Africains une démarche constructive, à en appeler à Fanon et à Sartre pour trouver une pensée critique. Si les photographies évoquaient 1896 et 1947, le texte lui est plus général, englobant un large passé pour tenter de resituer les faits dans l'histoire. Jean-Luc Raharimanana, dans un texte qui précède les photographies, leur offre une mise en perspective. Qui peut donc faire résonner le cauchemar sinon celui qui ne serait pas détaché du passé et du présent ? C'est le cas de cet invité du père de Raharimanana qui se laisse aller à parler de la révolte. Mais il s'adresse à Zokibe [grand frère], au père de l'auteur, comme en médiation par un aîné :

> Et nous, nous nous sommes rués vers eux. Je me suis retrouvé face à une femme, j'ai vu un gros ventre, je n'ai pas réfléchi davantage, j'ai abattu ma machette et ai planté ma sagaie. [...] Ma sagaie était plantée dans le cou de la femme, et tout à côté, tout à côté, près d'elle était son bébé, sorti de son

ventre ouvert, ouvert par ma machette, un bébé qui cherchait à respirer, à pleurer, sanglant, baigné de l'eau et du sang de sa mère (P, 28-29)

De cet aveu naît la confusion, liée à l'impossibilité de comprendre de tels gestes, d'en établir une généalogie. Peut-être qu'un idéal révolutionnaire qui permettrait de sublimer les actes monstrueux fait défaut. Sans doute manque-t-il un travail de mémoire, même controversé, comme au Rwanda. À peine subsistent encore quelques témoignages écrits comme celui de Koko Jean Marie, l'auteur de *Tsiahy*, « édité par le ministère de la Culture et des Arts révolutionnaires en 1982 » et traduit du malgache par Raharimanana :

> La nature protectrice de la forêt fut réduite à néant : de lieu de refuge, elle devint un enfer. Le scorbut atteignit les êtres, la malaria fit des ravages, la diarrhée déshydrata les corps...
> Mais cette dégradation du corps fut aussi orchestrée par l'autorité française quand des rebelles, censés protégés par leurs amulettes, furent jetés des avions pour s'écraser en plein milieu des villages. [...]
> Il suffit d'un seul corps largué, il suffit d'une seule expédition dans ce genre pour qu'il sache [le rebelle] que son maître ne le considère plus comme un être humain à part entière. (P, 31)

La pire des atteintes n'est sans doute pas celle faite au corps, mais à ce qu'il faut accepter de nommer l'âme. Les personnages à qui l'on a volé la leur sont nombreux chez Raharimanana. Sans tombe, sans sépulture, ils n'ont pas rencontré les mots qui auraient pu les inscrire dans la relation. Dans *Madagascar, 1947* Benja évoque la mort de son père et surtout la disparition de son grand-père :

> Benja avait perdu son père, il me dit de ce dernier : « Il est enfin parti, il était malade depuis près de dix ans, mais il refusait de mourir, il me disait qu'il ne voulait pas être enterré avant Baba, son père, mon grand-père. Baba avait disparu en 1947. On sait juste qu'il avait suivi les rebelles dans la forêt. Jamais plus mon père n'eut de nouvelles de lui, mon père qui a vécu ainsi, dans l'absence de son père, dans l'attente de son retour. [...]
> À la fin de sa vie, pendant deux ans, mon père ne put plus se mettre debout. Une semaine avant sa mort, une partie de son corps était déjà morte, il avait un gros trou dans le dos, rongé vivant par des vers. Il délirait sur son père, mort là-bas dans la forêt, sans tombeau, l'âme à jamais errante, il ne voulait pas recevoir le linceul de la famille. (P, 33-34)

CHAPITRE 4

Portraits d'insurgés

D'autres témoignages, Jean-Luc Raharimanana va en chercher. Cette fois-ci c'est avec Pierrot Men[1] qu'il va s'associer, pour *Portraits d'insurgés, Madagascar 1947*[2]. Sur la couverture du livre, un vieillard et un enfant de face, premier lien générationnel pour une mémoire collective. En noir et blanc. Comme toutes les photographies. À part quelques-unes, il s'agit effectivement de portraits, qu'il faudrait qualifier de silencieux, chargés d'une émotion tout entière précisée par le titre et la présentation. Des femmes et des hommes âgés, parfois morts entre le moment de la prise de vue et celui de la publication. Les deux auteurs ont travaillé de concert, mais les conditions de recueil des témoignages ne sont pas précisées. Les mots utilisés et les rythmes ressemblent à ceux des textes précédents de Raharimanana. Sans doute cela tient-il à cette volonté de se relier à ceux qui ont connu les événements de 1947 et au sentiment de partage exprimé par celui qui transcrit, qui « redit les voix qui se sont perdues » (4ᵉ de couverture) :

> Écouter. Avoir le courage. Tu as emmené ton ami blanc. Ton ami français
> [...] Je parle sa langue, mais sa langue me brûle. J'ai 90 ans. Cela fait soixante
> ans que je n'ai pas parlé à un Français. Cela fait soixante ans que j'ai survécu
> à 47. Nos mains étaient nos bourreaux. Pas de toilettes dans la prison. Pas
> d'eau. [...] On mangeait avec nos mains. [...] Pas de fourchette. Pas de
> papier. Nous mangions avec nos mains. Et nous en mourions. (Rafetison
> Zacharie)

Le projet de Jean-Luc Raharimanana est clairement expliqué. Mais dans un poème. Comme pour en revenir à cette humilité devant le mystère :

47, portraits d'insurgés
Je ne viens pas sur les cendres du passé
Pour raviver les morsures du feu ou
Pour soulever les poussières indésirables,

[1] « Pierrot Men est né à Madagascar en 1954, d'une mère franco-malgache et d'un père chinois ».

[2] Men Pierrot, (Photographies), Raharimanana (Auteur), *Portraits d'insurgés. Madagascar 1947*, La Roque d'Anthéron, éditions Vents d'ailleurs, 2011. Cet ouvrage n'est pas numéroté.

> Je ne viens pas sur les traces ensevelies
> Pour accuser le pas qui a foulé ou le temps
> Qui a effacé,
> Je ne viens sur les pans du silence que
> Pour un lambeau de mémoire et tisser
> À nouveau la parole qui relie,
> Je viens juste pour un peu de mots,
> Et des parts de présent, et des rêves de
> futur…[3]

Cette sobriété est à la hauteur du travail entamé. Revenir sur ce silence atrophié, qui a été imposé par le « scandale » de la répression quand elle a forcé les hommes qui avaient vécu la révolte, à passer des « clameurs *tabataba* » à la résistance muette et déchue devenue « *mora-mora*, tempérance », voix enfouie qui fait que « le corps s'économise » et que « les gestes » se font « plus rares, retenus, pour ne pas reprendre le mouvement, celui, brutal, qui a amené à porter le coup fatal, *hetsika* alors, bouger et forcément impulser les choses, faire rythme de soi dans la course du monde. » (*47, rano, rano*[4])

Mais retrouver la mémoire c'est aussi faire le constat qu'une civilisation entière a disparu, qu'une culture s'est évanouie, et que ce qui revient à la surface est cette disparition définitive : « Reprendre mémoire de 47, c'est entériner la fin d'un monde, celui d'une terre qui infléchissait d'elle-même son destin, l'île dans sa splendeur, c'est-à-dire dans sa spécificité même, des terres isolées où toutes les utopies étaient possibles, ce monde où les vivants pouvaient encore parler aux ancêtres. » (*47, rano, rano*)

Il faudrait donc être capable de revenir avant la fin du monde, rééduquer les corps et les mots, éviter les faux mouvements de l'histoire, redonner une vie et une dignité aux êtres. Mais cette démarche exige que le passé, dans toutes ses atrocités, soit revécu : « Reprendre mémoire donc. Voix et corps à représenter. Des paroles à sortir du silence et de la stupeur. Des visages à faire sortir de l'oubli. Ils ont bien existé ces êtres qui [ont] vu de face l'intolérable. » (*47, rano, rano*)

Là aussi, pour appréhender ce qu'il nomme, « cette insurrection "irrationnelle" », Jean-Luc Raharimanana fait un détour par le conte. Longtemps la Terre et le Ciel se sont opposés, la Terre projetant ses montagnes vers les hauteurs et le Ciel descendant sur la terre pour « goûter aux interdits. » De cette lutte est né l'homme « chair de la Terre,

[3] En regard de ce poème, la photographie d'une stèle : « Vatolahy (pierre dressée), en mémoire des rebelles de 1947 à Ampasinambo, 2009 ».

[4] « […] *rebelles sans autres armes que des lances* […] *des incantations, rano, rano, pour que les balles se transforment en eau* ».

souffle et âme du ciel. » C'est la Terre qui a créé des statues d'argile, mais c'est le Ciel qui leur insuffla la vie. À celui d'en haut qui voulait se les approprier la Terre opposa son refus. Mais sans le Ciel, point de souffle vital. Après s'être combattus, ils passèrent un accord : « "Accord de vie, accord de mort, je [le Ciel] les anime de mon souffle, tu les reprends selon ton bon vouloir". La Terre accepta. » (*47, rano, rano*)

Mais il faut faire concorder cet équilibre sans lequel la vie et la mort ne pourraient pas exister avec la rupture de tous les contrats humains en 1947. Et la superposition est peut-être impossible. Le rôle de l'écrivain est bien de tenter de raccorder sans cesse ce qui a été séparé et de lutter contre ces déchirements renouvelés. Ce n'est pas le calme qu'apporte la mémoire, mais la possibilité de vivre et de dire la douleur et l'incompréhension. Jean-Luc Raharimanana devient l'héritier de ces hommes et de ces femmes, mais un héritier qui se voudrait invisible et omniprésent :

> Ainsi, j'ai écouté, et hérité. La bouche qui n'a pas pu parler fait de l'oreille entendant un témoin à part entière. Je n'ai pas vu, mais j'ai entendu. Je n'ai pas vécu, mais la douleur de celui qui a vécu a pris ma chair ; et par la douleur transmise, je suis à mon tour témoin. Et la douleur devient mienne, la mémoire ma hantise tant que je n'ai pas dit à mon tour, tant que mes oreilles qui ont entendu ne transmettent à nouveau la parole à ma bouche, tant que ma bouche ne repasse à la mémoire et ne redit la voix, pour trouver d'autres oreilles, pour entériner la parole une bonne fois pour toutes et qu'on laisse enfin tranquilles tous ces morts sans sépulture. (*47, rano, rano*)

Celui qui n'était pas né en 1947 possède cette disponibilité qui lui permet de recevoir, sans détour, la parole de ceux qui ont vécu la révolte. Il faut être vacant pour s'emplir de leur histoire, pour devenir le lieu hanté et souffrant, et pouvoir, un jour, passer le récit à d'autres. Le prix à payer pour que les morts soient enfin libérés est bien ce moment douloureux à vivre de la réception et de l'appropriation par celui qui sait écouter et sait recevoir pour mieux donner :

> Moi, Korambelo, aujourd'hui, 29 mars 2009, je vous dis ceci en dernier :
> *Marivo…* Présent ! Au poteau !
> *Martial…* Présent ! Au poteau !
> *Sylvien…* Présent ! Au poteau ! […]
> Nous étions là-haut, au sommet du village, les gens étaient restés dans la forêt, nous étions là avec les militaires qui nous avaient attrapés.
> *Tomeha…* Présent ! 20 ans au cachot !
> *Céleste…* Présent ! 20 ans au cachot !
> *Korambelo…* Présent ! 20 ans au cachot, 20 ans aux travaux forcés !
> (Martial Korambelo)

> Mes yeux ont vu, mes yeux. […]
> Ils répandaient des photos.

Des gens morts pris en photo.
Comme si c'était des mensonges
si les yeux n'avaient pas vu.
(Henriette Vita)

À midi, sur le pont, on nous avait servi du riz bouillant, directement dans la main ; et ça brûlait les lèvres et ça brûlait la peau déjà entamée par le soleil, le sel et le goudron. Ils nous avaient arrosés avec de l'eau de mer, pour nous soulager, disaient-ils ; et le sel restait sur nos peaux et nous mangeait impitoyablement. Nos peaux tombaient comme ça, comme la peau des serpents
(Félix Robson)

Peut-on véritablement laisser tranquilles les morts qui errent sans linceul ? Peut-on parvenir à réaliser, *une fois pour toutes*, cet effort de l'histoire ? L'écriture aura sans doute à revenir, à jamais, mais pour crier son désir de conciliation. La mémoire n'est peut-être, après tout, que cette tentative d'harmoniser la voix et le corps.

Conclusion

1. La mémoire et la mort

De quelle nature est la mémoire de l'écriture ? Les romans, les nouvelles, les poèmes ne sont pas des textes scientifiques. Leur historicité relève de l'émotion, et l'imagination, comme source créatrice des productions littéraires, ne peut pas délivrer une vérité qui serait indiscutable. Non seulement les approches esthétiques ont pour vocation de susciter des lectures impliquées, mais elles s'inscrivent comme récit et comme narration. Donner au passé des mots sensibles pour relier les hommes et les actes, les êtres et les faits. Certains livres de Jean-Luc Raharimanana semblent plus proches de l'essai que de la fiction, mais ses enquêtes, même si elles s'appuient sur des références validées, sur des documents précis, ne sont pas construites comme des investigations historiques, et l'objectivité qui doit être la règle du chercheur cède ici la place à une subjectivité, non seulement légitime, mais indispensable. C'est peut-être moins la restauration d'une certitude qu'une impulsion et une interrogation liées à l'absence de traces. La mémoire est toujours en prise avec un au-delà et à un en deçà de la chronologie. Chaque instant, chaque moment ou chaque époque sont d'emblée ouverts sur l'infini du temps.

L'affolement ne peut pas disparaître, et l'oubli qui devrait finalement renvoyer à l'oubli ne peut pas trouver la paix nécessaire. La mémoire est donc une mémoire narrative, dont Paul Ricœur précise la fonction :

> L'hypothèse qui commande les analyses qui suivent concerne la place de la narrativité dans l'architecture du savoir historique. Elle comporte deux versants. D'un côté, il est admis que la narrativité ne constitue pas une solution alternative à l'explication/compréhension [...] De l'autre, il est affirmé que la mise en intrigue constitue néanmoins une authentique composante de l'opération historiographique, mais à un autre plan que celui de l'explication/compréhension [...] il ne s'agit pas d'un déclassement, d'une relégation de la narrativité à un rang inférieur [...] la représentation sous son aspect narratif, comme sous d'autres aspects que l'on dira, ne s'ajoute

pas du dehors à la phase documentaire et à la phase explicative, mais les accompagne et les porte.[1]

La proposition de Paul Ricœur est fondamentale. Elle permet de comprendre pourquoi les conditions de fiabilité et de fidélité de l'écriture fictionnelle sont d'une autre matière que celles de l'écriture des historiens, mais que toutes s'expriment dans le même mouvement. Il sera toujours possible de critiquer les textes de Jean-Luc Raharimanana à partir des débats ou des certitudes historiques, mais jamais cette approche ne pourra mettre en question la validité absolue de ses affirmations et des élancements de sa pensée. Pour ce qui est des événements de 1947, les traces ne sont même pas des ruines. Il n'y a pas un champ à explorer, une anastylose à entamer, car le socle nécessaire à sa (re)construction n'est pas suffisamment présent. Dans la mesure où les traces sont des éléments constitutifs de l'oubli, il faut leur opposer un nouveau récit qui embrasse toutes les dimensions de l'imaginaire de l'écrivain et qui dépasse les repères précis pour interroger la dimension de l'être : « Tu étais obscurité dans le ventre de ta mère, tu reviendras ténèbres au fond de ta tombe. Rien n'a existé entre-temps. Tout n'était qu'illusion, que mirage, que désillusion. La vie n'est que rêve de lumière, de soleil, d'illumination… »[2]

Le geste est donc toujours le même. Entre celui qui écrivait dans *Rêves sous le linceul* : « Je fouille dans la merde et me coule en ses effluves nauséabonds, me dérive et m'abîme. Voici l'Ailleurs. »[3]

Et celui qui conclut dans *Les Cauchemars du gecko* :

Mes pensées sont lianes sensuelles contre barbelés bien réels
 Mon pays est en guerre
Vous ne le saviez pas, non, vous ne pouviez pas le savoir, vous n'étiez
que le bâillon sur ma bouche, le bandeau contre mes yeux, vous
n'étiez que la balle dans ma tempe
 Expulsé de l'arme, vous n'aviez rencontré que sang et ruine
 dans ma tête
 je n'étais plus et vous, vous ne serviez plus à rien.[4]

Il y a ce balancement maudit, qui fait de l'appel un rejet et de l'engloutissement une disparition. Il y a un trou noir dans l'écriture de Raharimanana, qu'aucune résurgence ou réminiscence ne pourra combler, bien au contraire, car ce vide est un tourbillon cruel qui rassemble

[1] Ricœur, Paul, *Représentation et narration*, in *La Mémoire, l'histoire, l'oubli*, Paris, éditions du Seuil, coll. « Points Essais », [« L'Ordre philosophique », 2000] 2003, p. 307.
[2] Raharimanana, *Reptile*, in *Lucarne, op. cit.*, p. 80.
[3] Raharimanana, *Rêves sous le linceul, op. cit.*, p. 94.
[4] Raharimanana, *Les Cauchemars du gecko, op. cit.*, p. 106.

toutes les douleurs en une seule devenue peu à peu insoutenable. La mémoire, ici, est un sillon creusé dans la chair ; elle pourrait être qualifiée d'épidermique, mais puisque la peau peut être déchirée, déchiquetée, elle deviendra charnelle, et puisque les chairs se décomposent elle se métamorphosera en os. Les os seront broyés et bus. Éternelle transformation des éléments dans un mouvement incessant qui tente d'agripper l'insaisissable, mais aussi de dire et d'exprimer ce vertige :

> Les mots mon corps me dansent me soûlent me fouillent, les mots mes danses me souillent m'écument, les mots leurs bruits leurs morgues en creux ô gouffre sur le haut-fond de ma gorge, engorgent, enragent engrangent et morts et force malheur,
> et.
> et mon toit de cri infini où rapine le gecko.[5]

Mais d'où surgissent les mots ? Inévitablement chargés du passé, pourquoi ne viendraient-ils pas d'avant l'origine, d'avant le langage ? Pas matériellement, mais dans ce qui fonde le mystère qui les caractérise. Leur forme peut être étudiée, l'énigme de leur irruption, non. C'est leur secret et leur densité. Et pourquoi ne pas émettre cette hypothèse insupportable qu'ils ne peuvent exister que de ce qui n'existe pas, qu'ils sont la figure de cet indicible inatteignable. Il y aurait une autre mémoire, ou une mémoire autre ; celle de l'obscène dissimulé et pourtant éminemment sensible à l'œil, celle, scandaleuse, d'une exhibition sacrilège, qui peut-être pourrait recevoir, avec beaucoup de précautions, parce que le terme est chargé de suspicion et de condamnation, le qualificatif de pornographique.

2. L'écriture de la pornographie

> Celui qui crée, qui figure ou qui écrit ne peut plus admettre aucune limite à la figuration ou à l'écriture : il dispose tout à coup *seul* de toutes les convulsions humaines qui sont possibles et il ne peut pas se dérober devant cet héritage de la puissance divine – qui lui appartient. Il ne peut pas non plus chercher à savoir si cet héritage *consumera* et *détruira* [...] Mais il refuse maintenant de laisser « ce qui le possède » sous le coup des jugements de commis auxquels l'art se pliait.[6]

La pornographie pourrait être définie ici comme une appropriation du sacré, liée à la déchéance des dieux. Elle propose au regard ce qui aurait dû ne pas être dévoilé, mais qui soudain échappe au dualisme entre le bien et le mal, les réunissant dans l'instant fusionnel de toutes les violences, de toutes les abominations, de tous les excès.

[5] *Ibid.*, p. 107.

[6] Bataille, Georges, *Le Sacré*, in *Œuvres Complètes I*, [présentation Michel Foucault], Paris, Gallimard, NRF, [1926] 1979, p. 563.

Quand une parole, un acte ou un corps, est surexposé, jeté dans l'excès de la lumière ou dans l'intensité de l'ombre, quand est montré ce qui devrait être caché et que se livre ainsi le déni de la limite, celle qui autorise le jeu de la nudité calculée et de la maîtrise de l'érotisation, quand insoutenables à l'œil et saturant le texte de leur propre opacité se mettent en mots les dérives du sens, alors se rejoignent l'annonce des mauvais augures, comme pères étymologiques de l'obscénité, et la mise en vision de la destruction et de la négation. C'est cette offense à la pudeur ou plutôt aux principes de la pudeur qui est ici nommée pornographie. Car il y a toujours un espace pour parler du silence et de ces secrets linguistiques et sexuels qui sont réputés tus, mais qui se transmettent de bouche en bouche, d'oreille en oreille. Le véritable scandale, c'est bien le non-respect du lieu, quand les contes et les légendes s'énoncent en plein jour, quand la sexualité se dit au plus profond de l'immédiat, quand les interdits de la langue malgache sont contournés en langue française et quand la mort s'émancipe des traditions pour mieux les déjouer. Il faut retrouver ici cette force qui conduit à la mise à mort, évoquée par Gilles Deleuze, mais dans l'affirmation de l'immanence et de la destruction :

> [...] le sacré n'est nullement une chose, c'est le contraire d'une chose, c'est la *contagion* d'une force entendue au sens où l'être en nous-mêmes nous semble une force ; c'est la contagion de ce qui nous est intime, et ne peut être maintenu en dehors de nous, de ce qui ne peut être réduit à une chose et que nous libérons si nous détruisons les choses comme telles (dans le sacrifice). C'est la convulsion illimitée que *nous* sommes si nous n'admettons pas la contrainte inhérente à l'ordre des *choses*. Un massacre, des saturnales, une immense fête, une licence sans mesure en donnent l'image.[7]

Couples jouissant de leur amour au cœur des déchets, femme offrant son corps à cet étranger mort, sorcière riant et pleurant des dénégations qu'elle oppose aux Dieux, écrivain plongeant dans le récit de tous ces dépassements et de toutes ces sensualités :

> Konantitra, [...] tremble de tout son corps. Raide, envier la mort qui danse en elle. Elle piétine le corps de l'homme brûlé, recrée sa souffrance. Elle roule sur le corps. Furieusement le caresse. Elle fouille les blessures noires du corps pour ensuite les imprimer en douleur sur son visage. La mort danse en elle [...] Elle est sensation abortive qui nous déchire de la vie, nous en arrache. Mort et laideur. [...] « Viens enfant, viens... Nous détruire pour nous séparer de toute création. Nous pourrir pour nier toute naissance. Aucun dieu sur cette île. Aucun dieu... »
> Elle enfouit le corps brûlé dans la cendre. La tête, les bras, le ventre, les genoux, les orteils. Elle s'accroupit. Elle pisse dessus.

[7] Bataille, Georges, *Sade et la morale*, in *Annexes, Œuvres Complètes VII*, Paris, Gallimard, NRF, [1947] 1976, p. 448.

« Viens. Viens… »
Je viens à elle.
Elle, accroupie, sexe ouvert, sillonnant sa pisse sur le nombril du mort.[8]

Accouplement hors norme, hors du corps même des protagonistes, quand ils inventent une nouvelle liturgie, celle qui, au lieu de négocier avec la mort pour la mettre à distance, préfère l'affronter et lui cracher au visage. Ici l'écriture prend ce risque de ne plus se détourner de son objet, de refuser toute circonvolution. C'est bien cela la pornographie de la littérature, quand elle procède à ce double sacrilège : écrire ce qui ne devrait jamais être écrit, et dévoiler la monstruosité de l'être qui ne peut se réduire à la monstruosité de l'autre. Cette irruption de l'altérité a entraîné toutes les atrocités et toutes les négations de la colonisation et de la décolonisation, elle a aussi fait surgir définitivement la présence de l'autre en soi et de l'autre dans une société qui ne retrouvera jamais plus l'illusion de sa cohérence. Alors que les hainteny sont des poèmes de l'enfouissement et de l'énigme, comme jeu de ce qui est compris par tous, mais jamais clairement énoncé, alors que les kabary et les opéras gasy autorisent les évocations politiques et sociales, tant qu'elles sont canalisées par eux, les récits de Raharimanana s'imposent comme rupture et retour, comme arrachement. Mais en clamant ce qui doit être tu, se produit un autre silence, plus traumatique, moins rassurant, surtout moins organisé socialement. La question n'est plus de savoir si les procédés employés, la langue utilisée ou l'adhésion à la littérature sont trahison ou déviance, mais bien de comprendre ce qui rejaillit comme interrogation ultime à l'intérieur même de ces pratiques.

La pornographie n'est pas affaire de morale, et si elle suscite autant de réactions c'est sans doute parce qu'elle est au cœur du langage. Tout peut se dire, mais pas n'importe où. Et quand fait irruption dans la littérature cette vérité de la sexualité qui fait de la procréation le noyau des meurtres, alors la littérature est peut-être le seul mode d'expression véritablement politique.

Qui sont ces corps qui hantent les textes de Raharimanana ? Qui sont rejetés par la mer, humiliés sous les coups de barre, jetés d'un hélicoptère ou broyés par Konantitra. Et que disent-ils de cette perdition et de cette errance ? Peut-être le jeu de la transmutation par la parole, de la transsubstantiation des éléments. Ici, l'eau est porteuse de cette ambiguïté : parfois douce, parfois salée, parfois plieuse de rêves, mais aussi destructrice et inhumaine. Cette eau qui a porté les bateaux français, qui a servi de support à la traite des esclaves et dans laquelle, bon nombre d'entre eux ont péri. Cette eau qui ravage la mission des prêtres dans *Nour, 1947* ou qui dissout le corps de l'Haïtien tant aimé, cette eau qui

[8] Raharimanana, *Nour, 1947, op. cit.*, p. 61-62.

s'allie au feu pour donner la mort et produire la vie. Quand les cendres deviennent de la boue et la boue un élixir de folie, un philtre d'amour et un poison mortel.

De quelle nature sont ces corps qui s'élancent des falaises et s'écrasent, mais pour mieux s'évader et rebondir en imaginaire ? Et s'ils étaient dotés d'une qualité magique, de celle qui fait vibrer le récit et qui joue des dérapages et des perversions du sens. Quand l'histoire devient indescriptible, il faut malgré tout tenter cette reconstitution et cette projection. Outre les témoignages recueillis par Jean Hatzfeld après le génocide du Rwanda, les romans immédiatement ancrés dans la réalité quotidienne de la misère et de la répression, les descriptions réalistes de la pauvreté et des exactions politiques, s'ouvre une autre forme, une forme qui déplace le cadre et métamorphose l'horreur.

De quelle sensualité sont porteurs ces corps mutilés et violés ? Et peut-on jouir du spectacle de leur supplication ? Raharimanana est un auteur dérangeant. Impossible de le classer parmi les écrivains politiquement corrects : il n'est pas Césaire, ni Beti ; il tresse et tisse les filins de la colère, mais pour construire une poétique de l'inachèvement, une écriture de l'inaboutissement. Non pas uniquement parce qu'il déroute les récits de leur objet, mais parce que son écriture devient elle-même détournement. Ainsi en va-t-il de cet usage de la ville, qui semble correspondre à une pratique générale des écrivains africains, mais qui se révélera étrangement déviée. L'enfant des rues qui peuplait certaines nouvelles, en particulier dans *Lucarne*, est certes indissociable de la ville. Dans le *Manifeste d'une nouvelle littérature africaine*, Patrice Nganang insiste sur le rôle qu'elle joue dans les romans africains : « [...] pour avoir une idée du chaos, il suffit de se promener tout simplement dans une ville africaine. [...] Oui, la cité africaine [...] est devenue un cheval fou. »[9] La ville serait donc devenue le lieu par excellence, presque par obligation, qui nourrit les « romans des détritus ». Et dans une liste qui inclut Jean-Luc Raharimanana, il déclare :

> Lisons les romans de Chris Abani, ceux de Helon Habila, Abdourahman Waberi, Phaswane Mpe, Alain Mabanckou, Jean-Luc Raharimanana, Kossi Efoui, Ben Okri [...] Il est impossible de développer une théorie conséquente du roman des détritus sans auparavant poser cette centralité de la ville dans l'imaginaire africain d'aujourd'hui.[10]

Mais la ville chez Raharimanana, comme tous les espaces de ses récits, n'est pas véritablement décrite, elle n'est pas non plus présentée comme une réalité du continent africain. Ou alors ce continent serait

[9] Nganang, Patrice, *Manifeste d'une nouvelle littérature africaine. Pour une écriture préemptive*, Paris, éditions Homnisphères, 2007, p. 263-264.

[10] *Ibid.*, p. 262-263.

celui de l'imaginaire de l'auteur, traversé par la chute et la mise en abîme. Évoquant cette présence urbaine Jacques Chevrier ouvre involontairement, presque *a contrario*, une piste à explorer :

> *Temps de chie*n de Patrice Nganang, *Lucarne* de Jean-Luc Raharimanana, *Notre pain de chaque nuit* de Florent Couao-Zotti, *Les Cocus posthumes* de Bolya, etc. tous récits dans lesquels se donne à lire une rhétorique de l'abject et de la déchéance. [...]
>
> Toutefois, un pas de plus semble franchi dans ce registre du sordide urbain avec le recueil de nouvelles de Jean-Luc Raharimanana, *Lucarne*, véritable exploration des bas-fonds de la société et de l'âme assumée par des narrateurs qui paraissent eux-mêmes aux confins de la folie. Gros plan donc sur le spectacle d'atrocités détaillant des membres brisés, des corps putrifiés (*sic*), des cervelles éclatées. Ici, une mère dépèce le cadavre de son enfant pour y dissimuler de la drogue, ailleurs, l'attention se porte sur une femme jambes ouvertes : une main emplit son sexe de boue...
>
> À l'évidence la sexualité – ou tout au moins une certaine conception de la sexualité – participe donc directement à la violence scripturaire de la plupart des productions contemporaines[11]

Montrant comment la ville devient le siège du désordre et le lieu des dérives, le capharnaüm où se côtoient toutes les dissymétries et toutes les inégalités, ces affirmations appellent pourtant quelques nuances. Car, si des ressemblances peuvent exister dans les textes cités, il est difficile de mettre sur le même plan l'enquête de l'inspecteur Nègre (Bolya), le récit du chien qui en avoue son humilité (Nganang) et la plongée onirique et poétique de celui qui chante son désir de retour pour « polir les os de ton corps » (Raharimanana). Les mots utilisés par Jacques Chevrier sont donc légèrement ambigus. Que signifient exactement « abject » « déchéance » et « sexualité » dans l'espace de la création ? En quoi le fait de dépecer son enfant mort et d'être obligée de remplacer les organes par de la drogue est-il immédiatement sexuel ? Et de quelle conception de la sexualité relèverait l'image d'une femme aux jambes ouvertes qui se remplirait le sexe de boue ? Voilà les questions soulevées indirectement par Jacques Chevrier. La violence est un mot, qui mérite qu'on lui offre la possibilité d'être approché dans une perspective esthétique. Lorsque Michel Gironde se demande « Quelle est donc la spécificité de la littérature par rapport à chaque art dans la remémoration du traumatisme [...] ? »[12], il pose une question judicieuse. Car si elle affronte bien les drames de l'histoire, elle ne peut se réduire à la tentative de transmission

[11] Chevrier, Jacques, *Littératures francophones d'Afrique noire*, Aix-en-Provence, Édisud, coll. « Les Écritures du Sud », 2006, p. 139-140.

[12] Gironde, Michel, *Mémoire multiple*, in *Les Mémoires de la violence. Littérature, peinture, photographie, cinéma*, Paris, L'Harmattan, coll. « Eidos », série « RETINA », 2009, p. 7.

d'un fait, pas plus qu'à sa justification unique par l'existence d'une réalité antérieure. Aux « mémoires de la violence », il faut ajouter les « imaginaires de la violence ».

Et ces imaginaires renvoient à nouveau au langage, à ce que le langage peut ou ne peut pas dire, non pas uniquement des événements aussi terribles que les génocides ou les massacres, mais de la dimension tragique de la destinée humaine. Pour comprendre les récits de Raharimanana il convient sans doute de se souvenir de ce que Philippe Sollers écrivait à propos de Sade : « [...] comment se fait-il que le texte sadien n'existe pas comme texte pour notre société et notre culture ? Pour quelles raisons cette société, cette culture s'obstinent-elles à voir dans une œuvre de fiction, une suite de romans, un ensemble écrit quelque chose de si menaçant qu'une réalité, seule, pourrait en être la cause »[13]

Ce qui se dit donc dans l'écriture de Jean-Luc Raharimanana ne saurait en aucun cas être une simple transposition, liée à des impératifs moraux et identitaires, qui exigent que soient représentés les thèmes préétablis tels que l'insularité, l'origine géographique ou les structures du passé, en un mot, un ensemble de normes qui relèverait de ce que Sollers appelle la « névrose collective » :

> Ce qui apparaît sous le masque sauvage de la Perversion, c'est exactement le négatif de la Névrose instituée par la civilisation fondée sur la divinisation de cette parole. C'est très précisément, non pas l'anarchie, mais le *niveau cosmogonique* en tant qu'il s'oppose, comme destruction et reproduction d'un ensemble en proie à un jeu élémentaire, à toute idée de création achevée, arrêtée, et dépendante d'une intention définie. [...]
> La névrose collective est ce qui nous retranche automatiquement de l'accès à la contradiction objective, c'est-à-dire qu'est retirée d'emblée à l'individu la possibilité de vivre son propre langage, de se vivre lui-même non pas comme un signe d'autre chose (trouvant son identité dans ce rapport), mais comme signe de lui-même (donc non identique à lui-même) : il n'a plus qu'à choisir entre la névrose commune et la perversion, entre la névrose et ce qu'on appellera « folie ».[14]

La vraie folie qui pourrait guetter une écriture personnelle n'est donc pas celle qui traverse les textes, qui met en scène des personnages en proie aux délires les plus ardents, ni même celle qui scinde le langage en fragments délités. Elle n'est pas non plus celle qui se nourrirait des fantasmes personnels et du narcissisme supposé d'un auteur. Elle surgirait plutôt des tensions entre la liberté revendiquée et le cadre dans lequel toute littérature est censée être enfermée. Car le territoire de

[13] Sollers, Philippe, *Sade dans le texte, L'Écriture et expérience des limites, op. cit.*, p. 48.
[14] *Ibid.*, p. 49 et 51.

l'écrivain est tracé par une ligne qui ne cesse de se déformer, de se recourber et de déplacer les pointillés de la frontière.

3. Le territoire des impossibles

C'est dans le silence qui se dit, la parole qui s'annihile et l'exploration des infimes contours de l'infini que se construit et se déconstruit une œuvre singulière. Absolument Malgache de ne pas l'être tout à fait, Jean-Luc Raharimanana dessine un espace qui ne figure sur aucune carte officielle. Exilé, pas tout à fait en exil. Errant, pas exactement dans la coïncidence de l'errance. Respectueux dans la transgression, héritier des traditions qu'il renouvelle et déplace, parfois agressif dans son humilité défaillante, parfois véhément dans ses doutes et ses tergiversations, seul au milieu d'une foule qui envahit les récits. Qui souffre ? Qui pleure ? Qui se meurt ? L'un est tous en chacun, formant avec les éléments du temps, les facettes de l'histoire et les acteurs d'un monde qui a disparu pour se reconstituer, peut-être dans ce qu'il a de pire, un lieu où tous les repères s'effacent et se recomposent dans un tourbillon qui les décompose, dans l'accélération de ce que Deleuze nomme « les lignes de fuite » :

> La ligne de fuite est une *déterritorialisation*. Les Français ne savent pas bien ce que c'est. Évidemment, ils fuient comme tout le monde, mais ils pensent que fuir, c'est sortir du monde, mystique ou art, ou bien que c'est quelque chose de lâche, parce qu'on échappe aux engagements et aux responsabilités. Fuir, ce n'est pas du tout renoncer aux actions, rien de plus actif qu'une fuite. [...] Fuir c'est tracer une ligne, des lignes, toute une cartographie.[15]

La ligne de fuite est ce qui permet de sortir des cadres préétablis, des codes surimposés, des normes identitaires. Elle n'est pas une situation, mais un devenir incertain, un rejet au sens dynamique du terme des propositions qui tenteraient de se confirmer. Penser, et dépenser, au sens de Bataille[16], l'instable comme seule position d'équilibre entre les idées, les faits, les écrits. Jean-Luc Raharimanana écrit donc *en pure perte*, c'est-à-dire au cœur des violences et des excès dans le dépassement des limites et des bornes. C'est ce que Za[17] confie quand il est attiré par les pratiques orgiaques des *Rien-que-sairs* :

[15] Deleuze, Gilles, *Dialogues*, avec Claire Parnet, Paris, [Flammarion, 1977] ; réédition augmentée, Champs, 1996, p. 47. Cité par Zourabichvili, François, *Le Vocabulaire de Deleuze*, Paris, Ellipses, coll. « Vocabulaire de... », 2003, p. 40.

[16] « *Tout système disposant d'une certaine quantité d'énergie doit le dépenser.* » Georges Bataille, *L'Économie à la mesure de l'univers*, in *Œuvres Complètes VII, op. cit.*, p. 13.

[17] Raharimanana, *Za, op. cit.*, p. 40. Le titre du chapitre 5 commence ainsi : « *Où Za, gorgé de barbarie* ».

[...] le peuple des *Rien-que-sairs* aux agapes sublimes. Les *Rien-que-sairs* n'ont plus de peau, n'ont plus de que la sair. Leurs veines, nerfs, muscles pendent comme des lanières griffées, s'accrocent à leurs sairs comme de la morve effilée qui ne tombera zamais. Ils fouillent dans les ventres de leurs victimes – femmes pleines, femmes porteuses, et y déracinent les embryons zesticulant. Ils les décirent et se les partazent. Émus. Aimants. Comme recevant la manne des dieux. Za m'interdit de les rezoindre. Za m'interdit l'enivrement qu'ils me promettent.[18]

Za, même s'il n'agit qu'en regard, va se laisser emporter dans ce délire meurtrier, mais paradoxalement vital : « Za ne bouze. Ne me contente que de la vue de ces doigts ensanglantés qui puisent dans ces ventres ouverts. Et Za fouille avec eux. Za ne comprend pas la longueur de mes bras qui me font francir tout le fleuve de cellophane. Za me sert. Soumis et servile à mon désir. »[19]

Il faut aussi que les mots soient déchirés et soumis à la torsion de cet emportement qui ose faire côtoyer la mort avec la mort, dans l'expérience du crime qui est la seule condition de la conscience de ce qu'il est. L'écriture de la cruauté est une condition nécessaire pour tenter de saisir ce que la cruauté a d'humain. Alors la littérature se consume de l'intérieur, dans l'exploration des souffrances et des tortures, dans le témoignage des doutes et des scènes liées à la mort : « De mes ruines j'énonce le monde futur. De mes ruines, j'annonce la fureur de demain. De mon silence, la stupeur qui figera. Ne me regardez pas, c'est votre avenir que vous jouez sur mes mots qui roulent dans le néant, dé sans signe, un avenir sans teint... »[20]

Le territoire de Jean-Luc Raharimanana est donc le territoire du chaos de l'incompréhensible illusion de l'unité, de la multitude décomposée à qui il manque toujours une dimension :

> Le multiple, *il faut le faire*, non pas en ajoutant toujours une dimension supérieure, mais au contraire le plus simplement, à force de sobriété, au niveau des dimensions dont on dispose, toujours n-1 (c'est seulement ainsi que l'un fait partie du multiple, en étant toujours soustrait). Soustraire l'unique de la multiplicité à constituer ; écrire à n − 1.[21]

Ce qui est au centre de tous les livres est bien cette « déportation » d'un pilier qui aurait pu empêcher le déclenchement du séisme ainsi provoqué, cette « soustraction » qui est dépossession de la voix : « Car

[18] *Ibid., loc. cit.*

[19] *Ibid.*, p. 41.

[20] Raharimanana, *Des Ruines... (version scénique notoire/2.)*, in *Frictions*, n° 17, *op. cit.*, p. 140.

[21] Deleuze, Gilles, Guattari, Félix, *Capitalisme et schizophrénie 2, Mille plateaux, op. cit.*, p. 13.

l'espace de ma parole ne m'appartient pas. Mes mots y errent, trop nus, drapés aussitôt par la pudeur, la pudeur d'avoir vu, la pudeur d'avoir su. *J'écris* avec en références des mots nés d'une terre qui étouffe... Même ma langue ne m'appartient pas ! »[22]

4. Les mots sans sépulture

Les mots sont à l'image des corps, errants, brisés, marqués par cette amnésie de la parole. Dans *Portraits d'insurgés*, Gisèle Rabesahala revient sur ce mépris qui a accompagné la violence des répressions :

> Mais l'irrespect du corps vivant va de pair avec la profanation du corps mort. Moramanga, mai 1947, pendant plusieurs jours, une centaine de rebelles sont enfermés vivants dans des wagons. Sans eau sous le soleil. Quel corps resta-t-il à ces vivants avant qu'ordre ne fût donné de tirer sur les wagons ? Fusils-mitrailleurs vidés, plombs qui prirent chairs, sangs pour une symphonie de poudre. Des survivants il y eut. Extraits des wagons. Torturés. Laissés plusieurs jours sans soins. Fusillés le 8 mai 1947. Nous aussi, nous avons notre 8 mai... Quant aux corps morts, fosse commune au mieux, sinon les chiens.[23]

Offerts aux chiens comme dans *Fahavalo*, jetés dans la fosse commune comme dans *Reptile*, privés de toute intégrité, les hommes et les femmes se sont vu dénier leur humanité. Entre le souvenir de ces enfants jetés aux rochers, de ces âmes perdues dans les brumes, de ces mères abandonnées sur le sable. Entre la cicatrice des blessures et la dérive des réprimés. Mais ce qui réunit tous ces êtres est cette absence d'un droit fondamental : celui de mourir et d'être enterrés dignement. L'écriture de Raharimanana fauche et fouille, écartèle et sonde. La plume ici est un scalpel, mais pour une chirurgie des dissections et des démembrements. Comment parvenir à reconstituer un récit quand la destitution a été aussi dévastatrice ? « Mâchoires lourdes pour des mots trop lourds. Langue avachie. J'ai envie de vomir. Je ne bouge pas. La question de la mémoire n'est pas de retenir, mais de souffrir de l'irréparable. Trou noir de la gorge que le gecko enjambe pour de l'autre côté lamper les mots en vomissure. »[24]

Les mots eux-mêmes sont peut-être morts. Souvent, Jean-Luc Raharimanana le dit. Impuissants, détachés de toute racine, ils planent et volent dans un brouillard sans début ni fin, répercutant leurs murmures sanguinolents sur les parois de l'angoisse, cherchant à calmer les peurs et

[22] Raharimanana, *Des Ruines... (version scénique notoire/2.)*, in *Frictions*, n° 17, op. cit., p. 140.
[23] Rabesahala, Gisèle, in Men, Pierrot, (Photographies), Raharimanana (Auteur), *Portraits d'insurgés. Madagascar 1947*, op. cit.
[24] Raharimanana, *Les Cauchemars du gecko*, op. cit., p. 46.

à dire l'histoire, mais toujours se brisant sur l'écueil des pensées : « J'ai écrit sur les flammes mes mots lourds encore de larmes. Ils n'ont pu éteindre et couvrir tout ce feu qui nous dévaste. »[25]

Et pourtant ils brûlent, crachent, ingèrent et vomissent. Et pourtant ils parcourent les plaies et se disent en récit. Poèmes des cyclones et de l'océan, nouvelles de la folie éperdue. Livre après livre, phrase après phrase, mot après mot, ils réclament une sépulture qui ne leur sera jamais accordée, car il est de leur mission d'accompagner les fantômes à la recherche d'un tombeau.

[25] Raharimanana, *Rêves sous le linceul, op. cit.*, p. 56.

Index

Bibliographie

Raharimanana. Les œuvres de l'auteur

Nouvelles, Récits et Romans

Lucarne, Paris, Le Serpent à Plumes, 1996.

Rêves sous le linceul, Paris, Le Serpent à plumes, 1998.

Nour, 1947, Paris, Le Serpent à Plumes, 2001.

L'Arbre anthropophage, Paris, Gallimard, éditions Joëlle Losfeld, coll. « Littérature française », 2004.

Za, Paris, éditions Philippe Rey, 2008.

Les Cauchemars du gecko, La Roque d'Anthéron, éditions Vents d'ailleurs, 2011.

Enlacement(s), La Roque d'Anthéron, éditions Vents d'ailleurs, 2012.

Textes épars

Antsa, in *Revue Noire, Madagascar*, Paris, éditions Revue Noire, n° 26, sept-nov. 1997.

Des Peuples, in *Revue Noire, Madagascar*, Paris, éditions Revue Noire, n° 26, sept-nov. 1997.

VI in *Poésie 1, le magazine de la poésie, Dossier : la nouvelle poésie française*, Paris, Le cherche midi éditeur, mars 2000.

Écritures et imaginaires, in *Interculturel*, Lecce, Alliance française, coll. « Argo », n° 3, 2000.

Poèmes, in *Interculturel*, Lecce, Alliance française, coll. « Argo », n° 5, 2001. Liste des poèmes : *Faravodilanitra – Horizon* ; *Iza ? – Qui ?* ; *Chant – Talaho* ; *Songes – Nofy* ; *Falaise – Hantsana* ; *Antsa* ; *Des Peuples*.

De l'Écriture (poème inédit), in *Interculturel Francophonies*, Lecce, Alliance française, n° 4, novembre-décembre 2003.

Testaments de transhumance de Saïndoune Ben Ali. Rêves d'archipel ou la mémoire trouée, « Identités, langues et imaginaires dans l'Océan Indien », in *Interculturel Francophonies*, Lecce, Alliance française, n° 4, novembre-décembre 2003.

Danses, in *Interculturel*, Lecce, Alliance française, coll. « Argo », n° 13, 2009.

Théâtre

Le Puits, dans Raharimanana *et coll.*, *Brèves d'ailleurs*, Arles, Actes Sud Papiers, 1997.

Le Prophète et le Président, Bertoua, Cameroun, éditions Ndzé, coll. « Théâtres », 2008.

Des Ruines... (version scénique notoire/2.), in *Frictions*, Paris, n° 17, 2011.

Collectifs

Raharimanana *et al.*, *Lépreux et dix-neuf autres nouvelles*, Paris, éditions Hatier, coll. « Littérature francophone », 1992.

Kiaky ny onja, dans *Voces africanas. Voix africaines, Poesía de expresión francesa (1950-2000). Poésie d'expression française (1950-2000)*, Landry-Wilfrid Miampika, Madrid, editorial Verbum, 2001.

Anja, in Sebbar, Leïla (dir.), *Une Enfance outremer*, Paris, éditions du Seuil, coll. « Points Virgule », 2001.

Landisoa et les trois cailloux, illustrations Jean A. Ravelona, Madagascar, Tsipika/ Vanves, EDICEF, 2001.

Prosper, in *Dernières nouvelles de la Françafrique*, La Roque d'Anthéron, éditions Vents d'ailleurs, 2003.

Corps en jachère, in Saint-Éloi, Rodney, et Péan, Stanley (dir.), *Nul n'est une île. Solidarité Haïti*, Montréal, éditions Mémoires d'encrier, 2004.

Pacification, in *Dernières nouvelles du colonialisme*, La Roque d'Anthéron, éditions Vents d'ailleurs, 2006.

Volutes, in *Départements et Territoires d'OUTRE-CIEL, Hommages à Léopold Sédar Senghor*, Genouilleux, éditions la passe du vent, 2006.

De là où j'écris, in *Escales en mer indienne, Revue des littératures de langue française*, Paris, Riveneuve Continents, n° 10, hiver 2009-2010.

Ambilobe, in *Nouvelles de Madagascar*, Paris, éditions Magellan & Cie, coll. « Miniatures », 2010.

Tambour, in *Interculturel*, Lecce, Alliance française, coll. « Argo », n° 14, 2010.

Écriture et photographies

GRIMAUD, Pascal (photographies) et RAHARIMANANA (auteur), *Le Bateau ivre. Histoires en Terre malgache*, Marseille, éditions Images en Manœuvres, coll. « Photographies », 2004.

RAHARIMANANA, *Madagascar, 1947*, coédition Madagascar, TSIPIKA et La Roque d'Anthéron, Vents d'ailleurs, 2007.

GRIMAUD, Pascal (photographies), RAHARIMANANA (auteur), *Maiden Africa*, Paris, Trans Photographic Press éditions, 2009.

MEN, Pierrot (photographies), RAHARIMANANA (auteur), *Portraits d'insurgés. Madagascar 1947*, La Roque d'Anthéron, éditions Vents d'ailleurs, 2011.

Direction d'ouvrages

La littérature malgache, revue *Interculturel Francophonies*, Lecce, Alliance française, coll. « Argo », n° 1, juin-juillet 2001. *Avant-propos. Littérature malgache d'expression française : forêt secrète bien que palpable...*

Identités, langues et imaginaires dans l'Océan Indien, revue *Interculturel Francophonies*, Lecce, Alliance française, n° 4, novembre-décembre 2003.

Jacques Rabemananjara, revue *Interculturel Francophonies*, Lecce, Alliance française, n° 11, juin-juillet 2007.

Les Comores : une littérature en archipel, revue *Interculturel Francophonies*, Jean-Luc Raharimanana et Magali Nirina Marson (dir.), Lecce, Alliance française, n° 19, juin-juillet 2011.

Éditoriaux

Tambitamby, Raharimanana (auteur), Gougerot, Karine (photographies), Constant, Chantal (auteur), Carnoït, éditions Isselée, 2007.

Madagascar 1947 : censure d'État pour une pièce de théâtre, in *Interculturel*, Lecce, Alliance française, n° 14, 2010.

Entretien

Rabemananjara, Jacques, *C'est l'âme qui fait l'homme. Entretien* [propos recueillis par Raharimanana], in *Interculturel Francophonies*, Lecce, Alliance française, n° 11, juin-juillet 2007.

Lettres ouvertes

« Lettre ouverte à Marc Ravalomanana », 20 juin 2002. http://www.afribd.com/article.php?no=2947.

« Lettre de Jean-Luc Raharimanana, écrivain malgache. Lettre ouverte à Jacques Chirac », 25 juin 2002. http://survie.org/francafrique/madagascar/article/lettre-de-jean-luc-raharimanana.

« Lettre ouverte à Nicolas Sarkozy », Raharimanana, les écrivains Boubacar Boris Diop (Sénégal), Abderrahman Beggar (Maroc, Canada), Patrice Nganang (Cameroun, États-Unis) Koulsy Lamko (Tchad), Kangni Alem (université de Lomé), et l'éditrice Jutta Hepke (Vents d'ailleurs). Antananarivo, le 3 août 2007. http://www.liberation.fr/tribune/0101108744-lettre-ouverte-a-nicolas-sarkozy.

Chroniques littéraires

« Les Chroniques littéraires de Raharimanana », in *Échos du Capricorne*, émission de radio malgache sur Fréquence Paris Plurielle, 106.3 FM, mercredi 22 novembre 1999, 20 h 30. http://echoscapricorne.perso.neuf.fr/french/chroniquejlr.htm.

Faire fiction de la violence. Réaction de l'auteur au travail de Rachid Ouramdane, les éditions du mouvement, date de publication le 09/12/2009. http://www.mouvement.net/ressources-212814-faire-fiction-de-la-violence.

Entretiens et articles consacrés à l'auteur

ANDRIAMIRADO, Virginie, et MESTRE, Claire, « Publier peut être une provocation, mais pas écrire », Entretien/Africultures, février 2008. http://www.notoire.fr/wp-content/uploads/Dossier-excuses-et-dires-liminaires-de-Za-12.pdf.

COLLETTA, Antonella, *Le Rythme qui me porte. Entretien avec Raharimanana*, in *Interculturel*, Lecce, Alliance française, coll. « Argo », n° 3, 2000.

— « *Za* est *Za* », Lecce, Alliance française, n° 13, 2009.

DELMEULE, Jean-Christophe, « Chaos politique, chaos littéraire, l'exemple de Jean-Luc Raharimanana », in *Littérature et ordre social*, Le Havre, éditions L'Harmattan, septembre 1999.

— « Jean-Luc Raharimanana : langue construite, langue déconstruite », in *La Langue de l'autre ou la double identité de l'écriture*, Tours, Publications de l'université François Rabelais, 2001.

— « *Nour* ou le tressage des mots », in *La Littérature Malgache*, revue *Interculturel Francophonies*, Lecce, Alliance française, coll. « Argo », n° 1, juin-juillet 2001.

— « Trois littératures de l'océan Indien, les violences poétiques d'Ananda Devi, d'Abdourahman Waberi et de Jean-Luc Raharimanana », in *Les Études Littéraires Francophones : État des lieux*, Lille, éditions du conseil scientifique de l'université de Lille3, 2003.

— « L'expérience insolente. Trois variations poétiques : *Transit* de Waberi, *La Vie de Joséphin le fou* d'Ananda Devi, *Rêves sous le linceul* de Jean-Luc Raharimanana », in *Identités, langues et imaginaires dans l'océan Indien*, revue *Interculturel Francophonies*, Lecce, Alliance française, n° 4, novembre-décembre 2003.

— « Les hybridations mensongères (Ananda Devi, Jean-Luc Raharimanana) ou La théorie du Scoubidou », Colloque International « L'Hybridation dans la littérature de L'océan Indien », UAB université de Barcelone, avril 2009, Espagne, in *La Tortue Verte, Revue en ligne des Littératures Francophones*, www.latortueverte.com, rubrique « Articles », Lille, octobre 2010.

JEAN-FRANÇOIS, Emmanuel Bruno, « Jean-Luc Raharimanana ou l'expérience de la violence », in Gannier, Odile (dir.), *Doctoriales VII, Loxias, Revues électroniques de l'Université de Nice*, n° 30, septembre 2010. http://revel.unice.fr/loxias/index.html?id=6366.

LAZIC, Boris, « Lucarne sur Belgrade », in *La littérature malgache*, revue *Interculturel Francophonies*, Lecce, Alliance française, coll. « Argo », n° 1, juin-juillet 2001.

MAGDELAINE-ANDRIANJAFITRIMO, Valérie, « Tabataba ou parole des temps troubles », in *Madagascar, 29 mars 1947, E-rea, Revue électronique d'études sur le monde anglophone*, juin 2011. http://erea.revues.org/1741.

MARSON, Magali Nirina, « Michèle Rakotoson et Jean-Luc Raharimanana : Dire l'île natale par le ressassement », Paris, *Revue de littérature comparée*, vol. LXXX, n° 2, 2006.

— « La poétique de l'essai répété chez Ananda Devi, Michèle Rakotoson, Raharimanana et Axel Gauvin, ou dire l'île natale par le ressassement », in *Interculturel*, Lecce, Alliance française, n° 14, 2010.

MONGO-MBOUSSA, Boniface, *Les Revers de notre civilisation. Entretien avec Raharimanana*, Africultures, n° 43, décembre 2001, disponible sur le site www.africultures.com.

RAMAROSOA, Liliane, « La Quête de l'Ailleurs ou les voies multiples de la construction identitaire. Cas de la littérature malgache d'expression française », in *Notre Librairie, Revue des littératures du Sud*, Paris, ADPF, n° 143, « Littératures insulaires du Sud », janvier-mars 2001.

TERVONEN, Tania, « *Za* de Jean-Luc Raharimanana, Za parle, écoutez Za ! », « Africulture », 22 mai 2008. http://www.africultures.com/php/index.php?nav=article&no=7614.

Ouvrages sur Madagascar

BLANCHY, Sophie, RAKOTOARISOA, Jean-Aimé, BEAUJARD, Philippe, RADIMILAHY, Chantal (dir.), *Les Dieux au service du peuple. Itinéraires religieux, médiations, syncrétisme à Madagascar*, Paris, Karthala, 2006.

DUBOIS, Robert, *L'Intuition des apparentés (mpihavana)*, in *L'Identité malgache. La tradition des Ancêtres*, [tr. Marie-Bernard Rakotorahalahy], [préface Xavier Léon-Dufour], Paris, Karthala, 2002.

DUVAL, Eugène-Jean, *La Révolte des sagaies. Madagascar 1947*, Paris, L'Harmattan, 2002.

FLACOURT, Étienne de, *Histoire de la Grande Isle Madagascar*, Paris, Inalco-Khartala, [1658] 2007.

FREMIGACCI, Jean, « Échec de l'insurrection de 1947 et renouveau des antagonismes ethniques à Madagascar », in *La Nation malgache au défi de l'ethnicité*, Paris, Karthala, 2002.

JOUBERT, Jean-Louis, « Madagascar, 1947 », in Bonnet, Véronique (dir.), *Conflits de mémoire*, Paris, Karthala, 2004.

MAURO, Didier, *Madagascar l'opéra du peuple. Anthropologie d'un fait social total : l'art Hira Gasy entre tradition et rébellion*, [préface Mireille Rakotomalala], Paris, Karthala, 2001.

MAURO, Didier, et RAHOLIARISOA, Émeline, *Madagascar. L'île essentielle. Étude d'anthropologie culturelle*, [préface Jacques Lombard], Fontenay-sous-Bois, Anako éditions, 2000.

Madagascar. Parole d'ancêtre Merina. Amour et rébellion en Imerina, Fontenay-sous-Bois, Anako éditions, coll. « Parole d'ancêtre », 2000.

MORELLE, Marie, *La Rue des enfants, les enfants des rues. Yaoundé et Antananarivo*, Paris, CNRS éditions, 2007.

OTTINO, Paul, *L'Étrangère intime. Essai d'anthropologie de la civilisation de l'ancien Madagascar*, Paris, éditions des Archives Contemporaines, coll. « Ordres sociaux », 1986.

PAULHAN, Jean, *Hain-Teny Merina*, Paris, éditions Paul Geuthner, 1913.

RANAIVOSON, Dominique, *100 mots pour comprendre Madagascar*, Paris, Maisonneuve & Larose, 2007.

— *Violence inattendue dans la littérature malgache contemporaine*, in *Notre Librairie, Revue des littératures du Sud*, Paris, ADPF, n° 148, *Penser la violence*, juillet-septembre 2002.

RAISON-JOURDE, Françoise, « Le Soulèvement de 1947 : bref état des lieux », in *Madagascar 1947. La tragédie oubliée*, colloque AFASPA des 9, 10 et 11 octobre 1997, Université Paris VIII-Saint-Denis, Actes rassemblés par Francis Arzalier et Jean Suret-Canale, Pantin, Le Temps des Cerises éditeurs, 1999.

RAISON-JOURDE, Françoise et RANDRIANJA Solofo, *La Nation malgache au défi de l'ethnicité*, Paris, Karthala, 2002.

RANDRIANARY, Victor, *Madagascar. Les chants d'une île*, Arles, Cité de la musique/Actes Sud, coll. « Musiques du Monde », 2001.

TERRAMORSI, Bernard, « Les Filles des eaux dans l'océan Indien. Mythes, récits, représentations », Actes du colloque international de Toliara, (Madagascar, mai 2008), Paris, L'Harmattan, 2010.

VÉRIN, Pierre, [Préface], in Mauro, Didier, et Raholiarisoa, Émeline (dir.), *Madagascar. Parole d'ancêtre Merina. Amour et rébellion en Imerina*, Fontenay-sous-Bois, Anako éditions, coll. « Parole d'ancêtre », 2000.

Textes critiques

AGAMBEN, Giorgio, *L'Homme sans contenu*, [tr. Carole Walter], Belval, éditions Circé, 1996.

AUGÉ, Marc, *Les Formes de l'oubli*, Paris, Payot et Rivages, coll. « Manuels Payot », 1998.

BATAILLE, Georges, *L'Art, exercice de cruauté. Médecine de France, 1949*, in *Œuvres Complètes XI, Articles 1 (1944-1949)*, Paris, Gallimard, NRF, 1988.

Le Sacré, in *Œuvres Complètes I*, [présentation Michel Foucault], Paris, Gallimard, NRF, [1926] 1979.

Sade et la morale, in *Annexes, Œuvres Complètes VII*, Paris, Gallimard, NRF, [1947] 1976.

BLANCHOT, Maurice, *Le Livre à venir*, Paris, Gallimard, coll. « Folio/essais », [1959] 1986.

La Part du feu, Paris, Gallimard, 1949.

BLANCKEMAN, Bruno, *Les Récits indécidables : Jean Echenoz, Hervé Guibert, Pascal Quignard*, Villeneuve-d'Ascq, Presses universitaires du Septentrion, coll. « Perspectives », 2000.

BENGHOZI, Pierre, « L'Empreinte généalogique du traumatisme et la honte : génocide identitaire et femmes violées en ex-Yougoslavie », in Moro, Marie Rose, Lebovici, Serge (dir.), *Psychiatrie humanitaire en ex-Yougoslavie et en Arménie. Face au traumatisme*, Paris, Presses universitaires de France, coll. « Monographies de la Psychiatrie de l'enfant », 1995.

BERNABÉ, Jean, CHAMOISEAU, Patrick, CONFIANT, Raphaël, *Éloge de la créolité, in praise of creolness*, Paris, Gallimard, NRF, édition bilingue français/anglais, [tr. M.B. Taleb-Khyar], [1989] 1993.

LE BRETON, David, « Anthropologie des marques corporelles », in Falgayrettes-Leveau, Christiane (dir.), *Signes du corps*, Paris, éditions du Musée Dapper, 2004.

BUSCA, Joëlle, « Extension, altération, ou le corps détaché d'Orlan », in Falgayrettes-Leveau, Christiane (dir.), *Signes du corps*, Paris, éditions du Musée Dapper, 2004.

CAIOZZO, Anna, « Images et imaginaires du mal dans les représentations de l'Orient musulman/ Images of Evil in the Iconography of the Muslim Orient », in *Caietele Echinox*, n° 12, Fundatia Culturala Echinox, 2007.

CAMARA, Sana, « Léopold Sédar Senghor ou l'art poétique négro-africain », in *Éthiopiques*, n° 76, 1er semestre 2006. http://ethiopiques.refer.sn/spip.php?article1490.

CÉSAIRE, Aimé, *Discours sur le colonialisme* [suivi de *Discours sur la Négritude*], Paris, Présence Africaine, [1955] 2004.

— *Nègre je suis, Nègre je resterai. Entretiens avec Françoise Vergès*, Paris, Albin Michel, coll. « Itinéraires du savoir », 2005.

CHAMOISEAU, Patrick, *Écrire en pays dominé*, Paris, Gallimard, 1997.

CHEVRIER, Jacques, *Littératures francophones d'Afrique noire*, Aix-en-Provence, Édisud, coll. « Les Écritures du Sud », 2006.

COQUIO, Catherine, « Aux lendemains, là-bas et ici : l'écriture, la mémoire et le deuil », in *Rwanda – 2004 : témoignages et littérature*, revue *Lendemains*, Tübingen, n° 112, 2003.

DELEUZE, Gilles, *Francis Bacon. Logique de la sensation I.* Paris, éditions de la différence, coll. « La Vue le Texte », 1996.

— *Différence et répétition*, Paris, Presses universitaires de France, coll. « Épiméthée, essais philosophiques », [1969] 2008.

— *L'Épuisé*, in Beckett, Samuel, *Quad et autres pièces pour la télévision* [suivi de *L'Épuisé*], Paris, Les éditions de Minuit, 1992.

— *Dialogues*, avec Claire Parnet, Paris, [Flammarion, 1977] ; réédition augmentée, Champs, 1996.

DELEUZE, Gilles, GUATTARI, Félix, *Rhizome*, in *Capitalisme et schizophrénie 2, Mille plateaux*, Paris, éditions de minuit, coll. « Critique », 1980.

ELIADE, Mircea, *La Nostalgie des origines. Méthodologie et histoire des religions*, Paris, Gallimard, coll. « Folio/Essais », [1971] 1991.

FANON, Frantz, *Les Damnés de la terre*, Paris, Gallimard, coll. « Folio/actuel », [Maspero, 1961] 1991.

FELMAN, Shoshana, *La Folie et la chose littéraire*, Paris, éditions du Seuil, coll. « Pierres vives », 1978.

FOUCAULT, Michel, *Dits et écrits 1984. Des Espaces autres*, (conférence au Cercle d'études architecturales, 14 mars 1967), in *Architecture, Mouvement, Continuité*, n° 5, octobre 1984.

— *Histoire de la folie à l'âge classique*, Paris, Gallimard, coll. « Tel », 1972.

GIRONDE, Michel, *Mémoire multiple*, dans *Les Mémoires de la violence. Littérature, peinture, photographie, cinéma*, Paris, L'Harmattan, coll. « Eidos », série « RETINA », 2009.

GLISSANT, Édouard, *Le Discours antillais*, Paris, Gallimard, coll. « Folio/essais », [1981] 1997.

— *Traité du Tout-Monde. Poétique IV*, Paris, Gallimard, NRF, 1997.

— *Poétique de la Relation. Poétique III*, Paris, Gallimard, NRF, 1990.

HATZFELD, Jean, *Une Saison de machettes*, Paris, éditions du Seuil, coll. « Fictions & Cie », 2003.

JOSSUA, Jean-Pierre, *Seul avec Dieu. L'Aventure mystique*, Paris, Gallimard, coll. « Découvertes », 1996.

KRISTEVA, Julia, *Étrangers à nous-mêmes*, Paris, Gallimard, coll. « Folio/essais », [Arthème Fayard, 1988] 1991.

LACAN, Jacques, *Le Séminaire, Livre XX. Encore*, Paris, éditions du Seuil, 1975.

LEIRIS, Michel, *L'Âge d'Homme* [précédé de *De la littérature comme une tauromachie*], Paris, Gallimard, 1946.

MAALOUF, Amin, *Origines*, Paris, Le Livre de poche, Librairie Générale Française, 2006.

MOURALIS, Bernard, « L'Europe, l'Afrique et la folie », in *Désir d'Afrique*, [préface Ahmadou Kourouma], [postface Sami Tchak], Paris, Gallimard, coll. « Continents noirs », 2002.

MONDOLONI, Dominique, « Comprendre… », in *Notre Librairie, Revue des littératures du Sud*, Paris, ADPF, n° 148, « Penser la violence », juillet-septembre 2002.

MONGO BETI, « M. Giscard d'Estaing, Remboursez… », in *Africains si vous parliez*, Paris, éditions Homnisphères, coll. « Lattitudes Noires », 2005

MONGO-MBOUSSA, Boniface, *Désir d'Afrique*, [préface Ahmadou Kourouma], [postface Sami Tchak], Paris, Gallimard, coll. « Continents noirs », 2002.

MORO, Marie Rose, LEBOVICI, Serge, *Psychiatrie humanitaire en ex-Yougoslavie et en Arménie. Face au traumatisme*, Paris, Presses universitaires de France, coll. « Monographies de la Psychiatrie de l'enfant », 1995.

NAHOUM-GRAPPE, Véronique, « Anthropologie de la cruauté », in Moro, Marie Rose, Lebovici, Serge (dir.), *Psychiatrie humanitaire en ex-Yougoslavie et en Arménie. Face au traumatisme*, Paris, Presses universitaires de France, coll. « Monographies de la Psychiatrie de l'enfant », 1995.

NGANANG, Patrice, *Manifeste d'une nouvelle littérature africaine. Pour une écriture préemptive*, Paris, éditions Homnisphères, 2007.

RICŒUR, Paul, *Temps et Récit 1. L'intrigue et le récit historique*; *Temps et Récit 2. La configuration dans le récit de fiction*; *Temps et Récit 3. Le temps raconté*, Paris, éditions du Seuil, coll. « Points », [« L'Ordre philosophique », 1983 ; 1984 ; 1985] 1991.

— *Histoire et Vérité*, Paris, éditions du Seuil, coll. « Points Essais », [« Esprit », 1955] 2001.

Représentation et narration, in *La Mémoire, l'histoire, l'oubli*, Paris, éditions du Seuil, coll. « Points Essais », [« L'Ordre philosophique », 2000] 2003.

SENGHOR, Léopold Sédar, *Liberté 1. Négritude et Humanisme*, Paris, éditions du Seuil, coll. « Histoire immédiate », 1964.

SOLLERS, Philippe, *Sade dans le texte, L'Écriture et l'expérience des limites*, Paris, éditions du Seuil, coll. « Points », [1968] 1971.

VERSCHAVE, François-Xavier, *La Françafrique. Le plus long scandale de la République*, Paris, Stock, 1998.

ZOURABICHVILI, François, *Le Vocabulaire de Deleuze*, Paris, Ellipses, coll. « Vocabulaire de... », 2003.

Littérature

BOLYA, *Les Cocus posthumes*, Paris, Le Serpent à Plumes, coll. « Serpent noir », 2001.

CALVINO, Italo, *Leçons américaines. Aide-mémoire pour le prochain millénaire*, [tr. Yves Hersant], Paris, Gallimard, coll. « Folio », [1989] 1992.

CÉSAIRE, Aimé, *Cahier d'un retour au pays natal*, Paris, Présence Africaine, coll. « Poésie », [Revue *Volontés*, 1939] 1983.

DAMAS, Léon-Gontran, *Black-Label*, Paris, Gallimard, NRF, 1956.

DARWICH, Mahmoud, *Pourquoi as-tu laissé le cheval à sa solitude ?* [Poèmes traduits de l'arabe (Palestine) par Elias Sanbar], [Riad El-Rayyes Books Ltd, 1995], Arles, Actes Sud, 1996.

DEPESTRE, René, *Bonjour et adieu à la négritude*, Paris, Seghers, coll. « Chemins d'identité », [Robert Laffont, 1980] 1989.

DEVI, Ananda, *Moi, l'interdite*, Paris, éditions Dapper, 2000.

— *La Vie de Joséphin le fou*, Paris, Gallimard, coll. « Continents Noirs », 2003.

DUCHARME, Réjean, *L'Avalée des avalés*, Paris, Gallimard, coll. « Folio », [1966] 2001.

— *Va savoir*, Paris, Gallimard, coll. « Folio », [1994] 1996.

FRANKÉTIENNE, *Ultravocal*, Paris, éditions Hoëbeke, coll. « Étonnants voyageurs », 2004.

— *Le Sphinx en feu d'énigmes*, La Roque d'Anthéron, éditions Vents d'ailleurs 2009.

GLISSANT, Édouard, *Banians*, in *Tout-monde*, Paris, Gallimard, coll. « Folio », 1993.

LAFERRIÈRE, Dany, *Cette grenade dans la main du jeune Nègre est-elle une arme ou un fruit ?*, Montréal, VLB éditeur, coll. « Roman », [1993] 2002.

LUCA, Ghérasim, *Théâtre de bouche*, Paris, José Corti, [1987] 2008.

MONGO BETI, *Branle-bas en noir et blanc*, Paris, éditions Julliard, 2000.

Ville cruelle, [sous le pseudonyme de BOTO Eza], Paris, Présence Africaine, [1954] 2000.

MUKASONGA, Scholastique, *Inyenzi ou les cafards*, [postface Boniface Mongo-Mboussa], Paris, Gallimard, coll. « Continents noirs », 2006.

NGANANG, Patrice, *Temps de chien. Chronique animale*, Paris, Le Serpent à Plumes, coll. « motifs », [2001] 2003.

QUIGNARD, Pascal, *Les Ombres errantes*, Paris, [Grasset & Fasquelle, 2002], Gallimard, coll. « Folio », 2004.

RABEARIVELO, Jean-Joseph, *Presque-Songes. Sari-Nofy*, [préface Claire Riffard], Saint-Maur-des-Fosses, éditions Sépia, [1931] 2006.

RABEMANANJARA, Jacques, *Œuvres complètes*, Paris, Présence Africaine, coll. « Poésie », [Ophrys, 1940] 1978.

RAKOTOSON, Michèle, *Le Bain des reliques, roman malgache*, Paris, Karthala, 1988.

RAMAROSOA, Liliane, [préface Jacques Rabemananjara], *Anthologie de la littérature malgache d'expression française des années 80*, Paris, L'Harmattan, [1994] 2010.

RIMBAUD, Arthur, *Poésies complètes*, [préface, commentaires et notes Daniel Leuwers], Paris, Le Livre de Poche, Librairie Générale Française, [1871] 1984.

SENGHOR, Léopold Sédar, *Anthologie de la nouvelle poésie nègre et malgache de langue française*, [précédée de *Orphée noir* par Jean-Paul Sartre], Paris, Presses universitaires de France, coll. « Quadrige », [1948] 2007.

— *Œuvre poétique*, Paris, éditions du Seuil, coll. « Points » [1964] 2006.

VERHEGGEN, Jean-Pierre, *Ridiculum Vitae* [précédé de *Artaud Rimbur*], [préface Marcel Moreau], Paris, Gallimard, coll. « Poésie », NRF, 2001.

WABERI, Abdourahman A., *Le Pays sans ombre*, Paris, Le Serpent à Plumes, coll. « Motifs », 1994.

— *Balbala*, Paris, Gallimard, coll. « Folio », [1997] 2002.

— *Moisson de crânes*, Toulouse, Privat/Le Rocher, coll. « Motifs », [Le Serpent à Plumes, 2000] 2004.

Autre

Codes noirs, de l'esclavage aux abolitions, Introduction de Christiane Taubira, textes présentés par André Castaldo, Professeur à l'Université Panthéon-Assas (Paris II), Paris, éditions Dalloz, coll. « À savoir », 2006.

Dans la collection

N° 28 – Jean-Christophe DELMEULE, *Les mots sans sépulture. L'écriture de Raharimanana*, 2013, ISBN 978-2-87574-070-0, série « Afriques ».

N° 28 – Samir MARZOUKI (dir.), *Littérature et jeu*, 2013, ISBN 978-2-87574-039-7, série « Théorie ».

N° 27 – Maria Clara PELLEGRINI, *Le théâtre mauricien de langue française du XVIIIe siècle au XXe siècle*, 2012, ISBN 978-90-5201-844-7, série « Europe ».

N° 26 – Alexandre DESSINGUÉ, *Le polyphonisme du roman. Lecture bakhtinienne de Simenon*, 2012, ISBN 978-90-5201-844-7, série « Europe ».

N° 25 – Cécile KOVACSHAZY et Christiane SOLTE-GRESSER (dir.), *Relire Madeleine Bourdouxhe. Regards croisés sur son œuvre littéraire*, 2011, ISBN 978-90-5201-794-5, série « Europe ».

N° 24 – Emilia SURMONTE, *Antigone, la Sphinx d'Henry Bauchau. Les enjeux d'une création*, 2011, ISBN 978-90-5201-773-0, série « Europe ».

N° 23 – Émilienne AKONGA EDUMBE, *De la déchirure à la réhabilitation. L'itinéraire littéraire d'Henry Bauchau*, 2012, ISBN 978-90-5201-771-6, série « Afriques ».

N° 22 – Claude MILLET, *La circonstance lyrique*, 2012, ISBN 978-90-5201-759-4, série « Théorie ».

N° 21 – Jean-Pierre DE RYCKE, *Africanisme et Modernisme. La Peinture et la Photographie d'inspiration coloniale en Afrique centrale (1920-1940)*, 2010, ISBN 978-90-5201-687-0, série « Afriques ».

N° 20 – Lénia MARQUES, *Pour une poétique du fragment. Charles-Albert Cingria et Paul Nougé*, à paraître, ISBN 978-90-5201-668-9, série « Europe ».

N° 19 – Geneviève MICHEL, *Paul Nougé. La poésie au cœur de la révolution*, 2011, ISBN 978-90-5201-618-4, série « Europe ».

N° 18 – Kasereka KAVWAHIREHI, *L'Afrique, entre passé et futur. L'urgence d'un choix public de l'intelligence*, 2009, ISBN 978-90-5201-566-8, série « Afriques ».

N° 17 – Geneviève HAUZEUR, *André Baillon. Inventer l'Autre. Mise en scène du sujet et stratégies de l'écrit*, 2009, ISBN 978-90-5201-540-8, série « Europe ».

N° 16 – Marc QUAGHEBEUR (dir.), *Analyse et enseignement des littératures francophones. Tentatives, réticences, responsabilités*, 2008, ISBN 978-90-5201-478-4, série « Théorie ».

N° 15 – Annamaria LASERRA, Nicole LECLERCQ et Marc QUAGHEBEUR (dir.), *Mémoires et Antimémoires littéraires au XXe siècle. La Première Guerre mondiale*, 2008, ISBN 978-90-5201-470-8, série « Théorie ».

N° 14 – Bernadette DESORBAY, *L'excédent de la formation romanesque. L'emprise du Mot sur le Moi à l'exemple de Pierre Mertens*, 2008, ISBN 978-90-5201-381-7, série « Europe ».

N° 13 – Marc QUAGHEBEUR (dir.), *Les Villes du Symbolisme*, 2007, ISBN 978-90-5201-350-3, série « Europe ».

N° 12 – Agnese SILVESTRI, *René Kalisky, une poétique de la répétition*, 2006, ISBN 978-90-5201-342-8, série « Europe ».

N° 11 – Giuliva MILÒ, *Lecture et pratique de l'Histoire dans l'œuvre d'Assia Djebar*, 2007, ISBN 978-90-5201-328-2, série « Afriques ».

N° 10 – Beïda CHIKHI et Marc QUAGHEBEUR (dir.), *Les Écrivains francophones interprètes de l'Histoire. Entre filiation et dissidence*, 2006 (2ᵉ tirage 2007), ISBN 978-90-5201-362-6, série « Théorie ».

N° 9 – Yves BRIDEL, Beïda CHIKHI, François-Xavier CUCHE et Marc QUAGHEBEUR (dir.), *L'Europe et les Francophonies. Langue, littérature, histoire, image*, 2006 (2ᵉ tirage 2007), ISBN 978-90-5201-376-3, série « Théorie ».

N° 8 – Lisbeth VERSTRAETE-HANSEN, *Littérature et engagements en Belgique francophone*, 2006, ISBN 978-90-5201-075-5, série « Europe ».

N° 7– Annamaria LASERRA (dir.), *Histoire, mémoire, identité dans la littérature non fictionnelle. L'exemple belge*, 2005, ISBN 978-90-5201-298-8, série « Théorie ».

N° 6 – Muriel LAZZARINI-DOSSIN (dir.), *Théâtre, tragique et modernité en Europe (XIXᵉ & XXᵉ siècles)*, 2004 (2ᵉ tirage 2006), ISBN 978-90-5201-271-1, série « Théorie ».

N° 5 – Reine MEYLAERTS, *L'aventure flamande de la Revue Belge*, 2004, ISBN 978-90-5201-219-3, série « Europe ».

N° 4 – Sophie DE SCHAEPDRIJVER, *La Belgique et la Première Guerre mondiale*, 2004 (3ᵉ tirage 2006), ISBN 978-90-5201-215-5, série « Europe ».

N° 3 – Bérengère DEPREZ, *Marguerite Yourcenar. Écriture, maternité, démiurgie*, 2003 (2ᵉ tirage 2005), ISBN 978-90-5201-220-9, série « Europe ».

N° 2 – Marc QUAGHEBEUR et Laurent ROSSION (dir.), *Entre aventures, syllogismes et confessions. Belgique, Roumanie, Suisse*, 2003 (2ᵉ tirage 2006), ISBN 978-90-5201-209-4, série « Europe ».

N° 1 – Jean-Pierre BERTRAND et Lise GAUVIN (dir.), *Littératures mineures en langue majeure. Québec / Wallonie-Bruxelles*, 2003, ISBN 978-90-5201-192-9, série « Théorie ».

Visitez le groupe éditorial Peter Lang
sur son site Internet commun
www.peterlang.com